Vélocipédie et Automobilisme

Par F. Régamey

4° V
4397

VÉLOCIPÉDIE
ET
AUTOMOBILISME

3º SÉRIE IN-4º

PROPRIÉTÉ DES ÉDITEURS

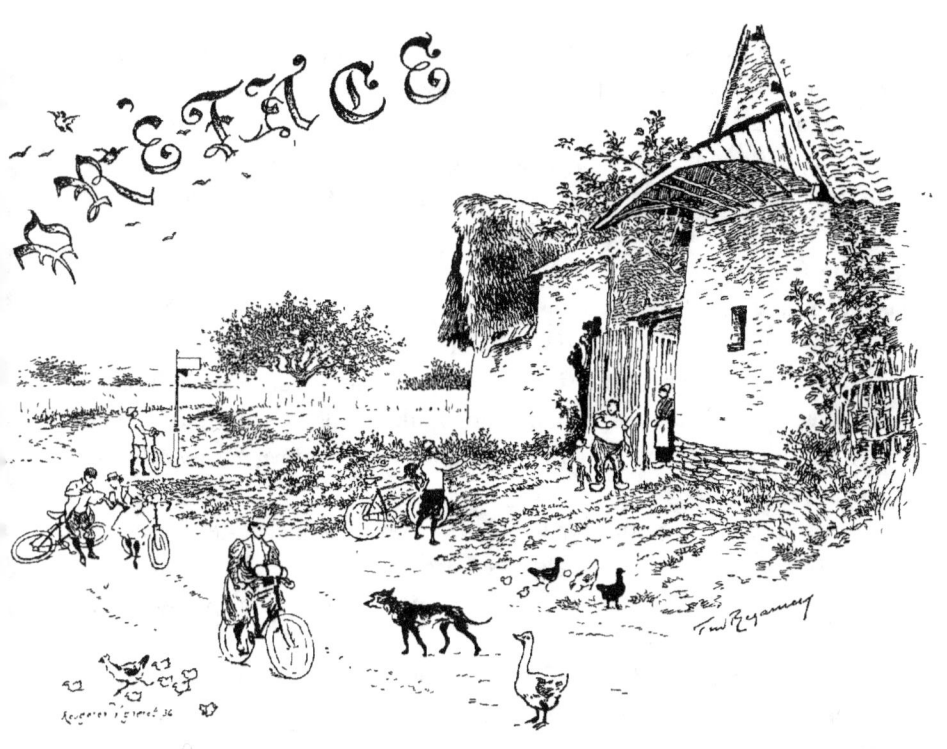

PRÉFACE

« Partir dans l'inconnu, errer à des distances que jamais ne parcourraient le cavalier ni le piéton, pénétrer où les chemins de fer sont ignorés, ne prendre conseil que de ses propres forces, ne compter qu'avec sa fantaisie, voilà ce que permet la bicyclette, et nous trouvons en elle la satisfaction de cet instinct antique datant des premières habitudes de l'humanité : le vagabondage. »

Le vagabondage ! Est-ce bien là, ainsi que le dit M. Maurice Barrès dans un article intitulé : « L'esthétique du cyclisme, » le si puissant mobile qui, depuis quelques années, fait sillonner les routes de l'ancien et du nouveau monde par des milliers et des milliers de fervents du vélo? Hommes, femmes, enfants, vieillards, tous passionnés, même fanatiques, voient leurs bataillons s'augmenter chaque jour. Toutes les classes sociales sont représentées dans cette armée, où le riche oisif méditant d'établir un record sensationnel côtoie

l'ouvrier, le petit employé se rendant chaque matin à son travail sur une modeste roulotte, qualifiée dédaigneusement de *clou* par les heureux possesseurs de machine de haute marque.

Le vagabondage! Ce mot sonne bien mal à nos oreilles habituées à entendre les leçons un peu attristantes des gens pratiques qui représentent la vie comme un combat, où tout doit être sacrifié à la nécessité de conquérir une haute situation, une grande fortune.

Ne nous brouillons pas avec d'aussi graves personnes; laissons à M. Maurice Barrès la responsabilité de sa déclaration, et voyons s'il ne serait pas possible de rendre les censeurs plus indulgents, en leur prouvant l'utilité du vélo, qui raccourcit les distances et fait gagner du temps, « cette étoffe dont la vie est faite, » disait le célèbre Franklin, l'aïeul de nos modernes *struggler for life*.

Et, d'autre part, en invoquant l'autorité des vieux Latins et leur maxime *Mens sana in corpore sano*, n'aurons-nous pas gagné la cause de la bicyclette si nous parvenons à démontrer l'influence bienfaisante de son usage modéré sur le corps et l'esprit?

C'est ce que nous espérons établir dans cette étude dédiée aux jeunes filles et aux jeunes garçons, mais où les parents aussi trouveront peut-être quelques enseignements utiles.

VÉLOCIPÉDIE

ET

AUTOMOBILISME

I

LES ENNEMIS ET LES DANGERS

Et d'abord, le premier enseignement que nous devons offrir à ces parents qui veulent bien nous lire sera de les engager à défendre absolument aux jeunes gens dont ils ont la charge et la responsabilité toute promenade vélocipédique dans les rues de Paris. On ne peut se rendre compte des dangers auxquels le cycliste est exposé qu'après avoir soi-même parcouru en machine les quartiers populeux. La liste des vertus et des talents indispensables à celui qui voudrait avoir quelque certitude de rentrer chez soi sans accident serait longue, fastidieuse et néanmoins encore insuffisante, si par-dessus tout il n'a pas la *chance*. C'est elle surtout qui protégera contre les dangers et les ennemis qu'on doit s'attendre à rencontrer à chaque tour de roue, ennemis aussi nombreux qu'inattendus, et qu'il nous semble utile de faire connaître avant de parler des joies et des bienfaits du cyclisme.

Le piéton doit être rangé parmi les ennemis les plus dangereux du cycliste. Sa haine est faite de jalousie, du dépit non avoué de ce que son obésité, sa maladresse, sa paresse, l'aient empêché de devenir lui aussi membre de la grande famille pédalante.

Il faut être indulgent pour ce retardataire, plus à plaindre qu'à blâmer, et rapide, poursuivre son chemin, le laissant grommeler derrière soi.

Le passant qui jetterait de grands cris, — à juste raison, du reste, — si les cyclistes envahissaient ses trottoirs, estime que la chaussée lui appartient également, et qu'il a le droit d'y circuler sans précaution et sans prudence.

Huit fois sur dix, vous ayant, du coin de l'œil, vu venir derrière lui, il affectera la

tranquillité la plus parfaite et continuera à marcher avec le même calme que s'il se promenait dans sa chambre. Presser le pas pour dégager le passage ne lui eût rien coûté, — que le sacrifice du hargneux plaisir d'être désagréable à un vélocipédiste. Celui-ci au contraire, souvent gêné par des voitures, sera obligé de s'arrêter et de mettre pied à terre pour ne pas bousculer son grincheux ennemi.

Dans ce cas encore, un peu de bonne volonté aurait suffi de part et d'autre; mais la bienveillance, l'esprit de solidarité sont vertus rares à notre époque. Le véloceman ne tardera pas à s'en apercevoir. Il perdra dans ce contact perpétuel avec ses semblables les illusions qu'il pouvait conserver sur l'excellence de l'humanité. Mais il devra à sa chère bécane le développement de son expérience et de sa philosophie.

Soyons prudents pour deux, d'autant qu'une rencontre est toujours plus meurtrière au cycliste qu'au piéton. Celui-ci en est quitte généralement pour une émotion, une surprise désagréable, tandis que dans une chute résultant d'un choc, le cycliste endommage trop souvent ses membres et sa machine.

Lorsque vous aurez à éviter un passant qui ne vous voit pas venir, gardez-vous bien de l'avertir; assurez-vous de la direction qu'il suit, et dépassez-le en biaisant dans le sens opposé. Vos appels de timbre ou de grelot lui feraient perdre la tête; il se précipiterait à droite, à gauche, ne sachant quel parti prendre, et se jetterait finalement dans votre machine, provoquant une chute, ou tout au moins vous mettant dans la nécessité de descendre.

Ces sortes de rencontres hésitantes, qui se produisent fréquemment entre deux piétons obliquant à la fois du même côté et se heurtant, paraissent le plus souvent comiques, et personne ne songe à s'en irriter.

Il n'en va pas de même entre un vélocipédiste et un piéton. Celui-ci n'admettra jamais qu'il y ait pour lui le moindre tort. Il ne peut comprendre les difficultés que le vélocipédiste doit vaincre, et ce qu'il lui faut, dans certains cas, déployer de vigueur, d'adresse, de décision pour épargner un choc à son adversaire. Le piéton sentira brusquement les vieux levains de rancune bouil-

lonner dans sa cervelle affolée, et vous couvrira de ses plus véhémentes malédictions.

Encore une fois, pardonnez-lui : il ne sait ce qu'il dit, pas plus que ce qu'il fait.

Nous remarquions plus haut combien serait longue la liste des vertus indispensables au cycliste roulant dans Paris. L'usage du vélo, au reste, les fait naître et les développe. Parmi elles, la prudence, la prévoyance viennent en première ligne. C'est en effet une circonspection d'Apache cheminant sur le sentier de la guerre que doit déployer le vélocipédiste, dans ses rapports avec ses frères infortunés qui n'ont que leurs deux jambes pour circuler.

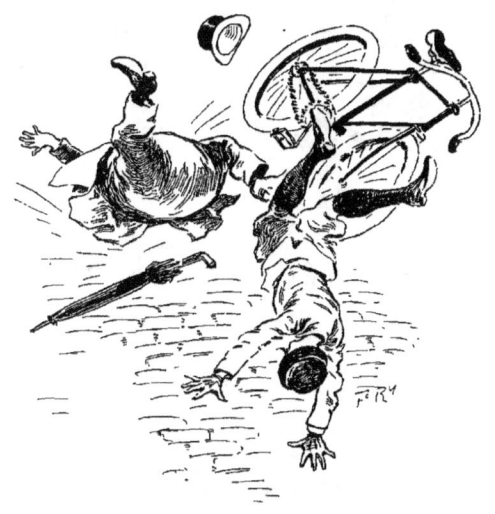

Il serait impossible d'énumérer les mille circonstances où cette prudence sera mise à l'épreuve. Par exemple, vous suivez votre droite près d'un trottoir. Un piéton qui le longe dans le même sens que vous, brusquement, sans vérifier si la chaussée est libre, se détourne pour la traverser et se jette nécessairement dans vos roues. C'est lui, sans nul doute, qui a tort; mais votre machine n'en est pas moins avariée. Prenez donc mieux vos précautions à l'avenir, et tâchez de prévoir même l'invraisemblable et l'impossible.

Maintenant voilà un brave balayeur se reposant au milieu de la rue. Prévenu par vos appels, il se dérange pour vous livrer passage. Tout va bien : la route est libre, et vous continuez votre course. Malheureusement, en faisant ces quelques pas en avant, le modeste *lancier du préfet* a soulevé son balai, dont l'énorme manche, devenu tout à coup horizontal, s'en vient vous frapper en pleine poitrine. C'était évidemment tout à fait imprévoyable, et cependant vous deviez le prévoir, car vous avez l'honneur d'être vélocipédiste, et vous êtes tenu par conséquent à toute sorte de supériorités qu'on ne saurait exiger de simples bipèdes.

Parmi les ennemis naturels du vélocipédiste, il convient de ranger les cochers de toute espèce, les cantonniers, les arroseurs, les agents de police, les gardes du Bois, les infirmes, bancals, béquillards, culs-de-jatte, les chiens, et enfin M. Sarcey, auteur d'une chronique contre la vélocipédie, éloquente évidemment comme tant d'autres qui lui auraient ouvert les portes de l'Académie, si dans sa modestie il n'avait préféré se passer de cette auréole supplémentaire.

Les cochers doivent être considérés comme ennemis, bien qu'en très grande

majorité ce soient de braves gens, tout disposés à faire le nécessaire pour vous éviter un accident. Mais si « le mépris des hommes est le commencement de la sagesse » pour le commun des mortels, la méfiance, pour le vélocipédiste, en est le commencement et la fin. Agissez donc avec tous les conducteurs de voitures indistinctement comme si vous aviez affaire aux pires scélérats, et rappelez-vous bien les quelques règles suivantes : Tenez toujours votre droite ; si vous voulez dépasser un véhicule, doublez-le sur sa gauche ; dans un embarras de voitures, descendez de machine sans écouter les protestations de votre amour-propre, et, un pied à terre, l'autre sur la pédale relevée, tenez-vous prêt à repartir instantanément pour reprendre le mouvement.

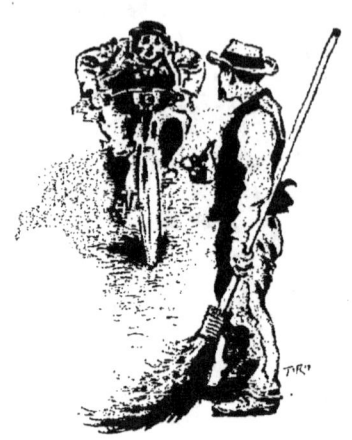

Gardez-vous aussi de suivre de trop près une voiture. En cas d'arrêt brusque, vous risqueriez un choc désagréable. Maintenez toujours un intervalle de deux ou trois mètres et roulez dans le plan des roues du côté gauche. Cela vous permettra, quoique abrité, de surveiller, en vous penchant un peu, le moment où, la voie étant libre, il vous sera possible de doubler et de dépasser la voiture qui vous faisait obstacle.

Ayez soin aussi, quand vous longez des fiacres en station, de maintenir entre eux et vous une distance prudente. Vous éviterez ainsi une collision avec le fiacre qui, ayant chargé un client, doit pour se mettre en route sortir de la file par un *par-le-flanc* souvent très brusque et très rapide.

Mais il faut abréger. C'est seulement à force de courir des dangers que votre expérience se formera ; soyez donc extrêmement prudents, et comptez surtout sur votre étoile.

Pour le vélocipédiste, le chien, le brave toutou, ce bon compagnon, devient un ennemi fort agaçant et quelquefois très dangereux. Parfois, sourd à tous vos appels, il

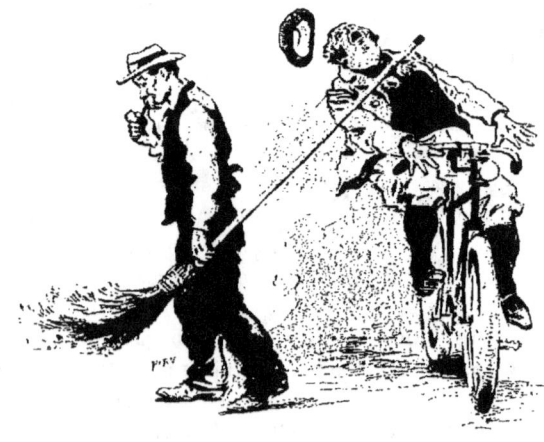

se refuse à vous livrer passage ; votre roue le bouscule, l'écrase même, mais vous allez faire panache, et vous ou votre machine en sortez plus ou moins endolori. La plupart

du temps il se lancera à votre poursuite, essayant de vous mordre la jambe. Lui allonger un solide coup de pied pour le guérir de cette manie exaspérante est absolument indiqué ; mais cela nécessitera un mouvement violent qui pourrait compromettre votre équilibre et vous faire *ramasser une pelle,* ce qui serait encore plus vexant que douloureux.

Une autre parade peut être essayée avec quelques chances de réussite. Lorsque vous sentez les crocs de l'animal bien à portée, lâchez tout doucement la pédale, qui, continuant son mouvement de rotation, viendra lui caresser si rudement le museau, que très probablement il sera guéri pour toujours de sa rage vélophobique. Il est bon de savoir en outre que la loi rend responsables les propriétaires de chiens qui ont causé des accidents. Plusieurs jugements ont établi cette jurisprudence. Ne pas l'oublier si vous avez affaire à quelques-uns de ces imbéciles qui s'amusent à exciter leurs chiens et à les lancer sur les cyclistes qu'ils rencontrent.

En résumé, pour le véloceman, tous ceux qui ne sillonnent pas les routes sur deux ou trois roues doivent être considérés en ennemis, et il doit se conduire avec eux comme s'ils étaient tous dépourvus complètement d'intelligence, de bienveillance et de bonne volonté. Souvent l'évènement lui prouvera le contraire. Il devra néanmoins accueillir cette agréable surprise comme un bénéfice tout à fait inattendu, mais insuffisant à le faire changer d'opinion. Ce n'est qu'à cette condition qu'il pourra vélocer avec quelque sécurité.

Tels sont les ennemis vivants, — humains ou animaux, — de l'infortuné cycliste. Est-ce tout? Non. Les éléments eux-mêmes se liguent contre lui.

Voici d'abord le vent. Folles brises déchaînées du printemps, souffles violents qui l'été précèdent l'orage, âpres aquilons d'automne ou d'hiver lui sont également cruels.

Pour triompher de leur tourbillon, le malheureux, courbé sur son guidon, se rapetisse, voudrait se réduire à sa plus simple expression, ne présenter que le moins possible de surface. Mais c'est au prix des plus grands, des plus exaspérants efforts qu'il progresse péniblement, semblant tirer après lui une machine de cinquante kilos, tandis que son mugissant ennemi essaie de le jeter à bas de sa monture, s'engouffre dans ses vêtements, glace la sueur sur sa chair, et, par manière de rire, lui enlève son chapeau, lui jette au visage l'aveuglante poussière du chemin.

Soudain quelques gouttes d'eau viennent à tomber.

Le voyageur songe au dicton : « Petite pluie abat grand vent, » et se croit sauvé de tous ces diables qui hurlaient autour de lui. En effet, l'ouragan cède, diminue de violence et s'apaise bientôt.

Mais la situation devient plus mauvaise encore.

Un fin brouillard humide déploie ses voiles sur toute la nature. Les raies cinglantes de l'averse fouettent la figure du cycliste, l'inondent jusqu'aux os, rongent le nickel de sa machine, — pendant qu'autour de lui, sous ses roues, s'étend une boue liquide qui fait déraper ses pneus, l'expose aux chutes les plus dangereuses, les plus salissantes,

et, même lorsqu'il conserve son équilibre, le souille jusqu'aux cheveux de mouchetures jaunâtres.

L'hiver, c'est une autre aventure. La neige parfois survient inopinément, étourdissante, glaciale, traîtresse, recouvrant les obstacles de sa belle nappe si blanche, si perfidement uniforme. Gare aux ornières que votre œil ne peut plus deviner! Votre roue y tombe tout à coup,... et vous ajoutez une nouvelle *bûche* à votre collection, probablement déjà trop riche!

Et pourtant, parmi les nombreuses joies du cyclisme, c'est peut-être une des plus exquises, celle que vous goûterez pédalant par une belle journée d'hiver ensoleillée et sans vent, lorsque le sol est recouvert d'une mince couche de neige, ni trop dure ni trop molle.

Voilà bien des conditions nécessaires; mais si vous avez la chance de les trouver réunies, vous garderez longtemps le souvenir de votre course sous les grands arbres de la forêt engivrée, dans son religieux silence, troublé seulement par la jolie musique de la neige craquant sous le glissement de vos pneus.

Toutefois, passé la saison *cyclable,* trop rares sont ces douces accalmies, et il nous faut compter plus souvent avec les bourrasques qu'avec le soleil.

Le remède contre cette conspiration des éléments? S'il n'était mort trop tôt, M. de La Palisse en eût donné la formule : éviter de sortir à bicyclette lorsque le temps menace. Si pourtant on y est forcé ou si l'on est surpris en route, se vêtir aussitôt de la pèlerine imperméable que l'on doit avoir toujours sous la main, roulée sur le guidon, et veiller à pédaler sans trop de hâte, à marcher bien droit pour prévenir les funestes glissades. A peine rentré, s'empresser d'essuyer la machine à sec, en insistant davantage sur les parties nickelées, et profiter du premier moment de loisir dont on disposera pour opérer un nettoyage complet.

Enfin il faut nommer un dernier ennemi du cycliste, plus redoutable, plus acharné que tous les autres, parce qu'il ne peut s'en séparer, ni le fuir, ni l'écarter de sa route; cet ennemi, c'est... lui-même.

La course à bicyclette ressemble au grand voyage de la vie. Que de maladresses, que d'imprudences, d'accidents et de malheurs, dont nous ne sommes redevables qu'à nous-mêmes! Trop tard nous nous avisons des fautes commises, alors que nous en subissons les inévitables et funestes conséquences.

Sur le cheval d'acier il en est de même.

Les détracteurs du sport nouveau vous diront à qui mieux mieux :

« Voyez que d'accidents occasionne la vélocipédie! Lisez dans les journaux la mort tragique de tant de malheureux! »

On pourrait leur répondre que les chemins de fer, les bateaux et même les voitures tuent leur monde au moins autant que la pauvre bécane. D'ailleurs, l'existence humaine est partout exposée, et tel peut trouver la mort par chute ou par écrasement sans sortir de chez lui.

Mais il serait plus sage et plus juste de dire que, neuf fois sur dix, le cycliste qui meurt victime de sa passion meurt surtout victime de lui-même. L'imprudence, l'inattention, la témérité, un amour-propre excessif, le désir de paraître très fort et d'éblouir la galerie, font faire des sottises qui tournent souvent au tragique.

Si un écervelé descend une côte en lâchant ses pédales et en dédaignant son frein, on ne saurait s'en prendre à sa machine lorsque, brusquement, une barrière inattendue ou un tournant du chemin l'envoie se fracasser la tête sur le sol.

Malgré toutes les circonstances atténuantes et quelles que soient l'indifférence et la

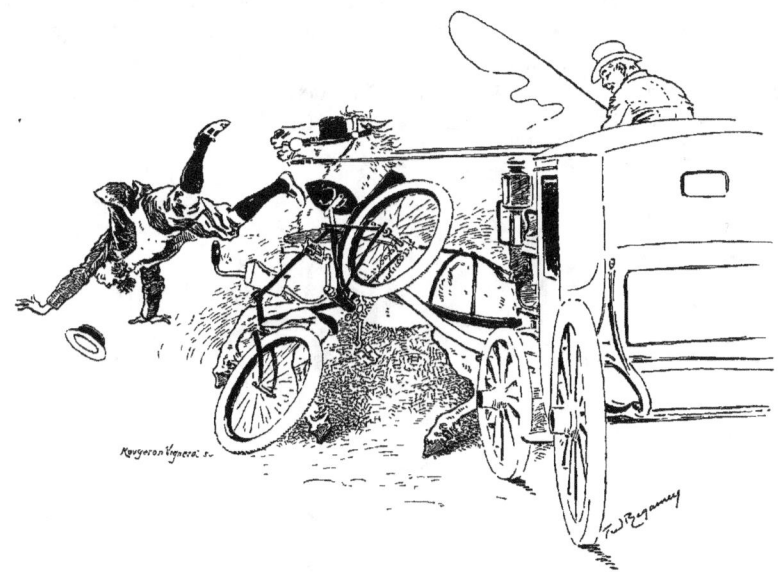

mauvaise volonté des cochers, c'est le cycliste qui sera en somme le plus coupable si, doublant une voiture en marche et ne prévoyant pas que le conducteur puisse être pris de la soudaine fantaisie de dévier de sa ligne droite, il va se jeter contre le cheval et faire panache sur le pavé.

On pourrait multiplier les exemples, car nous avons des manières infiniment variées de nous nuire à nous-mêmes.

Mieux vaut conseiller aux débutants de se surveiller, de dompter leur caractère, ou trop vaniteux ou trop irréfléchi, et leur répéter une fois encore : De la prudence, toujours et partout!

Et maintenant que nous avons courageusement regardé en face tous ces ennemis et tous ces dangers, allez-vous, aspirants cyclistes, vous rebuter et renoncer pour jamais à poser vos pieds sur les pédales ailées?

Certes non! La jeunesse est confiante et brave. Elle espère toujours sortir indemne des pires épreuves. Et puis, les difficultés ne prêtent-elles pas un attrait de plus à nos entreprises, ne rendent-elles pas plus brillante l'auréole du succès?

D'ailleurs, la « reine Bicyclette » vous donnera assez de satisfactions, assez d'enivrantes joies, pour compenser quelques ennuis.

Quant aux parents inquiets, justement préoccupés de l'existence de leurs enfants, ne commencent-ils pas, — bien que nous ne soyons qu'au début de cet ouvrage, et que nous ayons fait tout d'abord un tableau assez sombre des inconvénients et des dangers du nouveau sport, — ne commencent-ils pas à entrevoir que ses avantages et ses bienfaits l'emportent de beaucoup; que ce n'est pas seulement le corps, la santé qui sont intéressés à sa pratique modérée, mais aussi et surtout peut-être le moral lui-même, et ne penseront-ils pas que nous ne devons pas être taxés d'exagération en affirmant qu'employée avec sagesse, la bicyclette pourrait bien être l'instrument éducateur par excellence du xxe siècle?

II

HISTOIRE DU VÉLO

Malgré la plus grande bonne volonté, il nous serait impossible de faire se perdre l'histoire du cyclisme dans la nuit des temps.

L'antiquité ignorait le vélo. Champollion n'en a jamais trouvé trace dans les hiéroglyphes d'aucun obélisque, et pourtant plusieurs des découvertes dont notre époque s'enorgueillit le plus étaient, il y a des siècles, connues des Chinois. En serait-il de même pour le vélo ? Allons-nous prochainement exhumer la preuve de son existence antédiluvienne ?

Quoi qu'il en soit, il semble que les générations qui nous ont précédés aient eu tout au moins le pressentiment de ce mode de locomotion. Quelques documents paraissent l'attester, tel ce vitrail du xvii^e siècle que l'on voit en Angleterre dans l'église de Saint-Gilles, à Stokes-Pages. On y remarque avec étonnement un ange tout nu et sans ailes, embouchant une trompette et roulant sur les nuages à l'aide d'un rudimentaire vélocipède à roues inégales, sous le regard plein de bienveillance d'un soleil resplendissant.

En 1693, un mémoire présenté à l'Académie royale des sciences par un de ses membres, nommé Ozanam, parle en ces termes d'une voiture mécanique récemment inventée par un médecin de la Rochelle :

« Un laquais, monté derrière, la fait marcher en appuyant alternativement sur deux pièces de bois qui communiquent à deux petites roues qui actionnent l'essieu du carrosse. »

Dans les premières années du xviii^e siècle, un mécanicien construisit aussi « un petit char à trois roues qu'il faisait marcher seul pour se rendre à l'église ».

Quelques autres essais du même genre disent éloquemment combien nos aïeux étaient préoccupés de trouver un système de locomotion plus rapide et plus simple que ceux qui existaient alors.

Il semble que l'idée cycliste était déjà « dans l'air ». On la pressentait, on la devi-

naît, sans pouvoir la saisir, peut-être pour cette raison que l'on cherchait des inventions trop compliquées, et que l'on ne s'avisait pas de la chose très simple que Michaux devait découvrir plus tard.

Son premier précurseur sérieux paraît en 1790. A cette époque, M. de Sivrac comprit que le véritable moteur de sa machine devait être la jambe. Assis à califourchon sur une poutre reliant deux roues de bois, les pieds touchant terre, le vénérable ancêtre de nos modernes cyclistes se poussait en avant par de vigoureuses enjambées. Son « célérifère » n'excita pas au début l'enthousiasme des foules, préoccupées de plus graves événements. Sous le Directoire pourtant, incroyables et merveilleuses s'en amusèrent, et pour lui prêter plus de charmes et d'attraits donnèrent la préférence aux célérifères à têtes d'animaux. Les chevaux et les lions notamment eurent grand succès.

Le principal inconvénient de ces montures d'un nouveau genre fut la fréquence des luxations de chevilles qu'elles occasionnaient. Le pied touchant terre à chaque enjambée portait souvent à faux, et maintes foulures en résultaient.

Néanmoins la mode des célérifères, baptisés depuis *vélocifères*, dura quelques années; mais, jusqu'en 1818, ils restèrent des instruments plutôt enfantins et ridicules.

Alors un baron badois, Drais de Sauerbronn, perfectionna cette élémentaire machine : sectionnant la poutre, jusqu'alors unique, en deux tronçons reliés par une simple flèche de bois, et plaçant un gouvernail à la partie antérieure, il créa la *draisienne*. Il inventa aussi des machines à deux sièges, d'autres à trois roues, faisant ainsi, par avance, la caricature de nos modernes tandems et tricycles. Ces diverses inventions eurent un succès de rire, et c'est d'elles qu'on prétendit « qu'elles étaient les seules brevetées comme faisant quatorze lieues en quinze jours ».

Ayant été ridiculisées à Paris, les malheureuses draisiennes émigrèrent à Londres.

Les Anglais, plus pratiques que nous, s'empressèrent de construire des modèles nouveaux, pour lesquels ils employèrent le fer, ayant compris que le bois avait le double défaut de n'être point solide et d'être trop sensible à l'humidité.

L'enthousiasme fut vif. Femmes, jeunes filles enfourchèrent le *hobby horse,* pendant que chansonniers et caricaturistes taillaient leurs plumes et leurs crayons en son honneur.

Il existe de ces dessins, plus ou moins satiriques, une collection assez considérable et très intéressante, qui nous montre l'ingéniosité des constructeurs se dépensant parfois en modèles compliqués. A côté du *hobby horse* pour cavalier seul, on voit des machines pour deux, pour trois personnes, des *hobbies horses* de famille. Dans une de ces estampes, un très correct gentleman, coiffé d'un chapeau haut de forme à grands bords, la figure engoncée dans le vaste faux-col et la volumineuse cravate de l'époque, la taille pincée dans une impeccable redingote à énorme collet, et, facétie inévitable, les bottes armées de redoutables éperons, s'efforce, par enjambées démesurées, de mettre en mouvement l'élémentaire machine, sur laquelle est perchée, assise en un petit fauteuil, une dame au visage caché par une de ces très grandes capotes à la mode au commencement

siècle. Un groom, dans une petite hotte tout à fait à l'arrière et entre les deux roues cette espèce de tricycle, regarde, placide, son maître s'époumonner.

Une autre de ces images a peut-être suggéré à nos caricaturistes, à nos romanciers, la série de plaisanteries si souvent rééditées, et dont la passion des bons bourgeois Paris pour les plaisirs champêtres faisait tous les frais.

En ces temps, qui nous paraissent déjà si lointains, où les chemins de fer n'étaient pas encore inventés, tous les dimanches de la belle saison, des milliers de familles franchissaient de grand matin les vieilles barrières de la capitale et s'en allaient à pied, affamées d'illusions sylvestres, vers des pays : Montrouge, Clichy, la plaine Saint-Denis, Romainville, Asnières, considérés alors pures campagnes. Granville, Daumier, se sont fort égayés en nous dessinant ces caravanes.

Un épisode excitait surtout leur verve. Tous, et très souvent, nous ont montré sous maint aspect différent un papa déjà bedonnant, en bras de chemise, suant, soufflant, portant sur l'épaule sa canne au bout de laquelle sont accrochés son paletot, son chapeau, un panier de victuailles, tandis que sous l'autre bras il protège contre les chocs un melon choisi avec soin. Devant lui, la mère fait rouler une petite voiture où dort le nouveau-né. Ils vont ainsi longtemps à la recherche d'un peu d'air pur et de

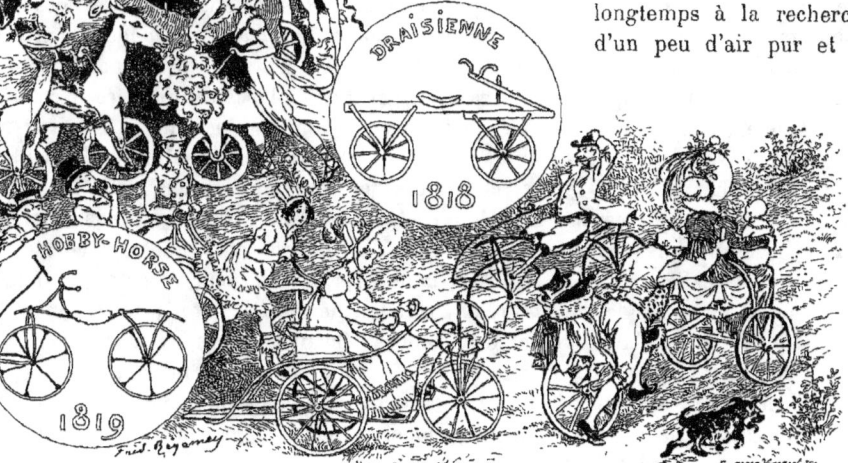

repos sur le gazon pelé des banlieues parisiennes, que les grandes cheminées d'usines hérissent par milliers.

Le caricaturiste anglais ne se contente pas de faire porter les provisions au père de famille ; il le surcharge de madame son épouse, tenant son bébé sur ses genoux et assise tranquillement entre les deux roues antérieures d'une draisienne à trois roues. Le brave homme, à cheval sur la traverse, pousse désespérément le pesant équipage, tandis que tout en haut de la côte, qu'il gravit péniblement, un monsieur jovial, amputé des deux jambes, se laisse rouler aux hasards de la pente, comme nos modernes vélocipédards.

C'étaient là les plaisirs d'été de la petite bourgeoisie, et une légende de Daumier peint en quelques mots l'état d'âme de ces générations aux ambitions modestes.

Un couple de ces braves gens est assis au bord d'une petite rivière bourbeuse qui pourrait être la Bièvre, et derrière eux, à perte de vue, la plaine, jusqu'aux premières maisons des faubourgs, est semée de fabriques vomissant vers le ciel des flots de fumée noire et nauséabonde. C'est le soir ; le panier à provisions vide à côté d'eux, les deux époux font une dernière halte avant de regagner leur logement dans quelque haute maison d'une étroite rue du quartier Saint-Martin, et leur satisfaction intime s'exhale en ces mots :

« Qu'il fait bon, le dimanche, respirer l'air pur de la campagne ! »

Nous n'en sommes plus là maintenant. Grâce à la reine Bicyclette, c'est dans de vrais bois, le long de larges rivières, dans de grandes, de plantureuses plaines, bien à l'abri des miasmes de la ville, que, en quelques tours de roues, au prix d'une salutaire fatigue, nous pouvons aller faire provision de véritable air pur, avant de revenir dans la capitale reprendre le collier de nos occupations de la semaine.

Dans la collection de ces dessins anglais, l'un : une dame manœuvrant un tricycle à l'aide de ses jambes qui pèsent sur l'extrémité de longues palettes de bois faisant leviers, nous montre que l'on avait entrevu la possibilité de trouver un mode de propulsion moins barbare que la poussée alternative de chaque pied venant frapper le sol.

Nous aurons plus loin à reparler d'autres systèmes très fantaisistes imaginés à cette époque en Angleterre. En attendant, signalons aux élégantes velocewomen d'aujourd'hui les costumes souvent extravagants que leurs aïeules d'outre-Manche avaient adoptés pour enfourcher le *hobby horse;* c'était presque toujours l'austère robe longue commençant à la taille, placée sous les bras, et descendant jusqu'aux talons. Mais quelques-unes, sautant brusquement d'un extrême à l'autre, arboraient une jupe courte, évasée en cloche, assez semblable à celle des danseuses, avec, pour racheter ce que cette envolée aurait pu avoir de *shocking,* un pantalon de lingerie étroit, se terminant sur le cou de pied par un large volant de dentelles. Quant au corsage, il était généralement plus ou moins décolleté, avec une grande collerette encadrant le visage, et, digne couronnement de cet édifice, sur la tête, l'énorme chapeau alors à la mode, décoré de panaches, de fleurs, de rubans ; quelquefois même le fameux turban rendu célèbre par Mme de Staël venait donner la dernière touche à ce singulier costume sportif.

On imagine le plaisir qu'auraient goûté ces élégantes personnes s'il leur avait fallu rouler, vent debout, sur des machines faisant, comme celles d'aujourd'hui, un peu plus de *quatorze lieues en quinze jours*.

Cet enthousiasme des Anglais pour le cheval de fer s'apaisa d'autant plus rapidement qu'il avait été plus vif. Ce fut à peu près l'affaire d'une *season*, et, jusqu'en 1845, on n'en parla plus.

A cette époque, un Parisien, Michaux, serrurier en voitures, eut à raccommoder une vieille draisienne.

Son fils, Ernest Michaux, âgé de quatorze ans, s'en amusa et soudain eut l'idée de chercher à conserver son équilibre sans que ses pieds touchassent le sol. Après quelques essais et tâtonnements, il trouva les manivelles et les pédales, qu'il forgea rapidement et adapta à la machine.

Le vélocipède était enfin créé dans ses grandes lignes, et les si importants perfectionnements réalisés depuis devaient se présenter presque naturellement.

La vélocipédie prenait, victorieuse, sa place parmi les sports classés.

Des courses sont données en 1869 ; une exposition spéciale est organisée, et enfin, — grande épreuve initiale dont on doit retenir la date, — le 7 novembre 1869, la première course sur route est courue de Paris à Rouen. Le gagnant, un Anglais, accomplit le trajet en dix heures trois quarts, soit une vitesse moyenne de douze kilomètres à l'heure.

Très curieuses, d'ailleurs, les courses de cette époque : équitation et acrobatie, plutôt que cyclisme.

La piste était fort accidentée, présentait des déclivités subites ou faisait surgir tout à coup des montagnes inattendues.

On alla jusqu'à exiger des coureurs des sauts d'obstacles. La machine ne pouvant se cabrer comme un cheval, c'était le cavalier qui sautait et tirait sa monture après lui.

A noter aussi, cette même année 1869, les épreuves de lenteur, où le dernier arrivant remportait le prix. La course du même genre, organisée en 1896 à la descente de Saint-Cloud par le journal *la Lanterne,* ne fut donc point une innovation, tant il est vrai qu'il n'est rien d'inédit sous le soleil.

Les prix offerts aux gagnants de ces temps lointains ne nous semblent pas moins bizarres aujourd'hui que les exercices auxquels on les soumettait.

Ces récompenses étaient presque toujours empruntées aux basses-cours. Le vainqueur d'une course de vitesse ou de lenteur se voyait octroyer un beau canard, le meilleur sauteur ou acrobate improvisé devenait l'heureux possesseur d'une oie dodue. C'étaient là d'infortunées victimes sacrifiées sur l'autel du dieu Vélo, puisque la petite fête se terminait ordinairement par un bon dîner, dont ces prix emplumés faisaient les frais.

Pourtant des progrès plus sérieux s'accomplissaient, ainsi que le prouve cette première épreuve sur route dont nous parlions plus haut.

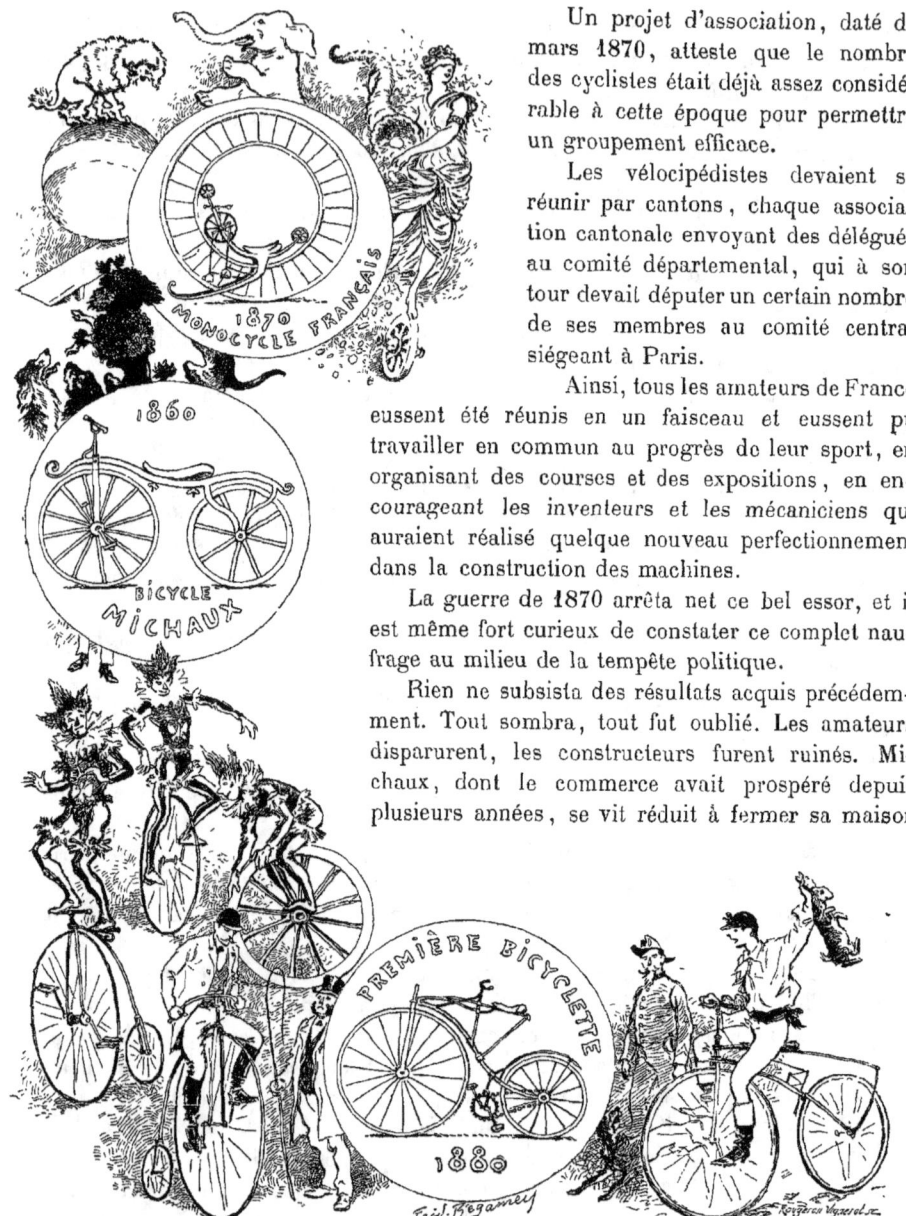

Un projet d'association, daté de mars 1870, atteste que le nombre des cyclistes était déjà assez considérable à cette époque pour permettre un groupement efficace.

Les vélocipédistes devaient se réunir par cantons, chaque association cantonale envoyant des délégués au comité départemental, qui à son tour devait députer un certain nombre de ses membres au comité central siégeant à Paris.

Ainsi, tous les amateurs de France eussent été réunis en un faisceau et eussent pu travailler en commun au progrès de leur sport, en organisant des courses et des expositions, en encourageant les inventeurs et les mécaniciens qui auraient réalisé quelque nouveau perfectionnement dans la construction des machines.

La guerre de 1870 arrêta net ce bel essor, et il est même fort curieux de constater ce complet naufrage au milieu de la tempête politique.

Rien ne subsista des résultats acquis précédemment. Tout sombra, tout fut oublié. Les amateurs disparurent, les constructeurs furent ruinés. Michaux, dont le commerce avait prospéré depuis plusieurs années, se vit réduit à fermer sa maison

et, plongé dans la misère, alla finir ses jours à l'hospice de Bicêtre, où il mourut en 1883.

Les vélocipédistes d'antan ne se montraient plus, osaient à peine parler de vélocipédie ; on eût dit qu'il était antipatriotique, presque criminel, au milieu du grand désastre, de penser encore à ce frivole jouet, — un jouet pourtant qui devait devenir, avec le temps, l'un des actifs auxiliaires de notre armée reconstituée.

Il fallut quatre années pour que le mouvement reprît.

En 1875, deux amateurs, MM. Pagis et Laumaillé, entreprirent le voyage en vélocipède de Paris à Vienne, et l'accomplirent en douze jours et dix heures.

En même temps l'Italie avait, la première, l'idée d'appliquer le bicycle au service d'estafettes en manœuvres, et cet essai réussit pleinement.

Enfin de grands progrès étaient réalisés dans la construction des machines. M. Jules Truffault inventa la jante creuse, et bientôt tout le cadre fut construit en fer creux, ce qui permit de baisser le poids jusqu'à dix kilos.

Puis ce fut l'établissement du rayon tangent et des premières bicyclettes, montrant l'application du principe de la multiplication et faisant directrice la roue de devant, et motrice celle de derrière.

Ces importants perfectionnements prêtèrent au cycle un nouvel attrait, et ses fervents devinrent nombreux.

D'ailleurs l'Angleterre nous avait donné l'exemple.

Tandis que, au lendemain de nos revers, nous oubliions ou dédaignions le vélocipède né chez nous, nos voisins d'outre-Manche s'en emparaient, comme ils s'étaient emparés jadis des célérifères et des draisiennes. Bons constructeurs et puissants métallurgistes, ils trouvaient de nouvelles améliorations. En vertu de la devise : *Time is money,* ils comprenaient aussi l'utilité d'un moyen de locomotion si rapide et parcouraient à l'envi leurs grandes routes sur les deux roues ailées.

Ce fut l'histoire de tant d'autres de nos découvertes, de tant de nos conquêtes scientifiques ou de nos œuvres d'art. Repoussées chez nous, ramassées par l'étranger qui les porte aux nues, elles nous reviennent ensuite auréolées d'un irrésistible prestige. Quand la bicyclette fut réimportée d'Angleterre, elle acquit d'emblée droit de cité parmi nous, gagna toutes les classes, séduisit tous les âges et tous les sexes, envahit toutes les professions, força toutes les portes, — même celles du ministère de la guerre, — et elle finira par révolutionner nos mœurs et notre costume.

Ce résultat est dû en grande partie à M. Pierre Giffard, qui, dans ses spirituelles chroniques de Jean sans Terre, du *Petit Journal,* et dans ses verveux articles du *Figaro,* prit à tâche d'initier le public aux joies de la « reine bicyclette » et s'institua le vulgarisateur de l'invention nouvelle.

Voici en quels termes il contait à ses lecteurs, en 1890, comment il s'était converti lui-même :

« Donc, après avoir pratiqué tous les genres de monture que la nature offre à

l'homme : cheval, mulet, bourriquet, chameau, — éléphant même! — je me suis mis en tête, il y a quelques semaines, d'apprendre à monter en bicyclette. Aujourd'hui je vole avec frénésie sur mes deux roues d'acier, et je comprends pourquoi ces grands diables de bicycles et de tricycles passionnent un si grand nombre de Français.

« Jamais je ne pourrai dire le contentement, la joie, le bien-être que procure à un homme ce sport hygiénique du bicycle et du tricycle : c'est inimaginable. Il y a trois mois, je regardais passer un vélocipédiste avec curiosité, comme une bête. La bête, c'était moi; lui, c'était le malin, l'homme pratique.

« Ah! que je suis donc de son avis, maintenant que j'ai appris à jouer de son instrument! Et comme je voudrais faire passer ma conviction dans l'esprit de tous les jeunes hommes, voire de tous les hommes qui tournent autour de la cinquantaine et qui ne savent comment se défendre contre le temps, le vieux temps, celui qui vient, la barbe en broussailles et la faux à la main, leur rappeler que les aiguilles de sa montre marchent toujours.

« L'organisme humain n'est pas éternel, et nulle vélocipédie ne l'empêchera de périr un jour, nous savons ça. Mais quel remède que la vélocipédie contre la goutte menaçante, l'obésité précoce, la bouffissure des chairs, les crises nerveuses, la maladie enfin, qui ne se traduit que par des troubles vagues, d'abord; c'est qu'il faut prévoir la suite. Le vélocipède transforme, rajeunit son homme. Pratiqué à dose raisonnable, il m'apparaît aujourd'hui comme un régénérateur de l'homme épaissi et comme un fortifiant de l'adulte.

« Me voilà donc, par expérience et par reconnaissance, un adepte enragé du sport vélocipédique. »

Puis, après avoir raconté de plaisante façon comment il se décida à faire de la bicyclette pour promener son chien, qu'une vie trop sédentaire rendait malade, Jean sans Terre conclut :

« Ah! je comprends maintenant les amateurs que je rencontrais sur ma route quand je faisais de l'hygiène à pied, et je ne préconisais que celle-là, — car je suis un assoiffé d'hygiène, — vous verrez ça. Je les comprends, ces régiments de Parisiens, qui s'en vont le dimanche à la campagne, revêtus du costume un peu bizarre, mais nécessaire, des vélocipédistes persévérants : maillot, veston, bas de laine, culotte courte et casquette. Je comprends le mouvement qui s'est créé depuis dix ans dans toutes les villes de France pour favoriser le développement de ce sport facile et peu coûteux, qui rend déjà de si grands services à l'armée, qui devrait en rendre bien d'autres aux postes et télégraphes. »

Il ne paraît pas que les diverses administrations que l'Europe nous envie pensent comme M. Giffard. Elles procèdent en tous cas avec tant de circonspection, avec une si sage lenteur, que c'est encore de l'étranger que nous viendront les bons exemples. Malheureusement ils pourraient nous coûter cher; car, dans les bureaux de l'armée aussi, la vélocipédie ne rencontre guère que des indifférences et des ironies. Pendant ce temps, au dehors, et surtout en Allemagne, des compagnies de cyclistes sont organisées sérieu-

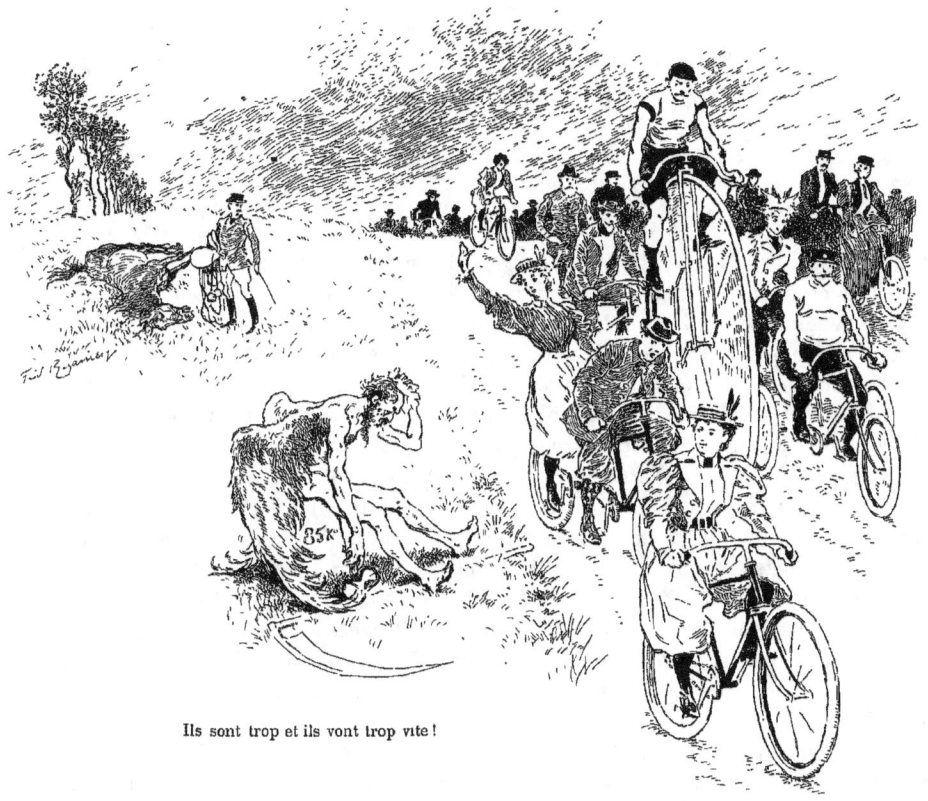

Ils sont trop et ils vont trop vite !

sement. Il faudra probablement de nouveaux désastres pour ouvrir les yeux des successeurs de ceux qu'amusaient tant, avant 1870, entre autres innovations, l'artillerie prussienne se chargeant par la culasse.

Nous avons maintenant une machine légère, rapide, perfectionnée autant, semble-t-il, qu'il est raisonnable de le désirer. Quelle surprise l'avenir peut-il nous réserver?

Trouvera-t-on un pneumatique indégonflable et surtout, ô rêve! increvable? un métal léger au point d'être soulevé du bout du doigt, solide assez pour résister aux plus rudes chocs, et, délices des paresseux, inattaquable à la perfide rouille?

Et quand cette machine idéale sera trouvée, excitera-t-elle encore les fanatismes qui précisément s'expliquent peut-être par les déboires, les anxiétés, les fatigues que nous coûtent à présent nos chères bécanes?

Cruelle énigme! N'y arrêtons pas davantage notre pensée et continuons notre course vers ce but éloigné perdu dans le mystérieux horizon.

LE VÉLO DE NOS JOURS

Le monocycle et le bicycle.

Citons d'abord, pour mémoire, le **monocycle**. Il en existe de plusieurs types, mais tous aussi peu pratiques les uns que les autres. C'est, en somme, une machine d'acrobates, et si quelques clowns célèbres ont réalisé sur cette unique roue des prodiges d'équilibre et de souplesse, le simple amateur fera sagement en allant les admirer dans les cirques, sans pouvoir espérer les imiter jamais.

Dès le début de la vélocipédie pourtant, des inventeurs divers tentèrent de résoudre ce problème ardu : prêter au monocycle quelque utilité pratique.

Le premier essai date de l'exposition universelle de 1855. La machine présentée par un constructeur français sous le nom de *pédocaèdre* offrait cette particularité que, sur son unique roue, elle portait deux cavaliers. Elle procédait de la draisienne, puisque les pieds des deux cyclistes touchaient terre. Ils étaient assis aux extrémités d'une tige de fer traversant la roue de bois cerclée de fer, et se faisaient mutuellement contre-poids. Un élan vigoureux donnait l'impulsion ; puis, les jambes relevées brusquement, les pseudo-acrobates se laissaient aller jusqu'à ce qu'un nouvel effort devînt nécessaire. Ce ne pouvait être là qu'un jouet, bon tout au plus à rouler sur un terrain parfaitement uni, sans obstacles d'aucune sorte.

Les Anglais et les Américains firent au monocyle des modifications diverses, plus savantes les unes que les autres, sans parvenir à en rendre l'équilibre plus stable ni l'application plus pratique. Ils crurent avoir trouvé la solution en plaçant le cycliste à l'intérieur de la roue. De cette façon, l'équilibre d'avant en arrière et réciproquement se trouvait assuré ; mais cela nécessitait tout un système de rouages qui varia selon les constructeurs et dont nous ne nous arrêterons pas à décrire les détails compliqués et trop essentiellement techniques.

Toute l'ingéniosité des inventeurs ne semble pas devoir jamais faire du monocycle un mode de locomotion possible. Il paraît destiné à rester ce qu'il est aujourd'hui : un instrument d'acrobatie, quelque chose d'aussi bizarre, d'aussi instable et d'aussi périlleux que la boule sur laquelle, dans ces mêmes cirques, un malheureux toutou, voire un éléphant de bonne volonté, parcourt laborieusement quelques mètres, en la roulant sous ses pattes cramponnées.

Quant à se servir d'une roue unique pour fendre l'espace avec la rapidité d'un éclair, seule dame Fortune en est capable, même les yeux bandés, parce que les déesses ne connaissent rien d'impossible. Mais l'expérience a démontré combien il est difficile

à de simples mortels, fussent-ils clairvoyants, d'imiter de très loin la radieuse protectrice des audacieux.

Force leur est donc d'ajouter une roue à leur monture.

Nous avons dit quelles furent, dans leurs grandes lignes, les modifications que subit le bicycle avant d'arriver à son nouvel avatar : le *grand-bi*.

Ce fut M. Victor Renard qui construisit le premier modèle du *grand-bi*, en 1877. Partant de ce principe qu'une roue d'un grand diamètre franchit en un seul tour un espace qui, pour une roue d'un diamètre inférieur, nécessiterait plusieurs tours ou, en l'espèce, plusieurs coups de pédale, il pensa que plus une machine serait haute, moins elle exigerait d'efforts du cavalier. Ce raisonnement donna naissance au *grand-bi*.

Le *grand-bi* est formé d'une énorme roue atteignant jusqu'à 1m 50 de diamètre et d'une très petite n'ayant parfois que 0m 30 cent. La selle est placée en haut de la grande roue, tout à la fois motrice et directrice.

M. Renard présenta à l'exposition universelle de 1878 une machine qui ne mesurait pas moins de 2m 50 de hauteur. On accédait à la selle par une sorte d'escalier à six échelons. Les modèles d'un usage courant avaient généralement 1m 60.

C'était là une hauteur respectable, qui rendait les chutes fort dangereuses. En outre, la difficulté de monter les côtes enlevait à ce vélo son caractère pratique ; l'emploi sur route en devenait difficile.

Déjà le besoin de modification et de perfectionnement se faisait sentir.

Un Marseillais, M. Rousseau, para au danger sans diminuer la vitesse, en inventant le pignon et la chaîne. Mais il les disposa dans le sens opposé à celui de nos bicyclettes actuelles ; deux pignons, reliés par une chaîne, étaient placés l'un au-dessous de l'autre à la roue d'avant, dont le diamètre, de 90 cm. seulement, était double de celui de la roue d'arrière. Ce système de pignons et de chaîne établissait le principe de la multiplication, de sorte que la machine, toute basse qu'elle était, fournissait une vitesse égale à celle du *grand-bi* ; de plus la selle, éloignée en arrière du gouvernail, assurait davantage l'équilibre. Elle ne l'assurait pourtant pas entièrement, et c'était là le grave inconvénient du bicycle. Les chutes se faisaient presque toujours tête en avant, par-dessus le guidon, et le front ou le crâne du cycliste se trouvait le plus exposé.

De nouveau les inventeurs se mirent à l'œuvre. Le bicycle subit des transformations diverses. Français, Anglais et Américains travaillèrent à l'améliorer. Au cours de leurs recherches, ils trouvèrent des détails dont l'importance est aujourd'hui démontrée. D'outre-Manche notamment, nous vint le rayon tangent.

On vit alors successivement apparaître le *star bicycle*, le *safety*, le *kangaroo*, le *facile*, le *sphinx* ; d'autres encore, qui vécurent ce que vivent les jouets à la mode.

Ce fut en 1880 que s'opéra la révolution d'où naquit la bicyclette. Une maison anglaise, la « Tangent and Conventry Tricycle Co », donna à la roue d'avant le seul rôle de directrice, faisant de celle d'arrière la roue motrice à l'aide de la chaîne et du pignon.

Mais cette innovation n'eut aucun succès tout d'abord. Les amateurs la jugèrent si ridicule, que les inventeurs, découragés, négligèrent de prendre un brevet.

Tels furent les débuts de cette « reine bicyclette », qui devait, quelques années plus tard, courber le monde sous son victorieux sceptre.

Le tricycle.

Si séduisante et si pratique que soit la bicyclette, elle ne saurait convenir à tout le monde. Elle exige une souplesse de muscles que, passé l'âge mûr, beaucoup de gens ont perdue. D'autres sont trop obèses pour monter une machine si légère. Certains aussi s'effrayent de ces deux roues placées sur le même plan, et craignent de ne pouvoir y conserver leur équilibre.

Pour ces diverses catégories d'individus, qui pourtant ne voudraient pas renoncer à la vélocipédie, on a créé le tricycle.

Avec lui, songent-ils, point de *pelles* à ramasser. On roule commodément, tranquillement, comme en une petite voiture; on emporte des bagages au besoin ; on s'arrête quand on veut, sans être obligé de descendre. Bref, c'est une machine de tout repos, facile à monter pour n'importe qui, sans apprentissage, et où nulle surprise désagréable n'est à craindre.

Tout cela est fort beau en théorie.

En pratique, on ne tarde pas à s'apercevoir que ce tricycle, dédaigné des bicyclistes, n'est pas si « facile à monter », et qu'il réserve bien aussi quelques surprises.

Que le cavalier, par exemple, fasse un virage un peu brusque, et sa machine, ne s'inclinant pas vers le centre de gravité comme une bicyclette, fait bascule et le projette à terre plus brutalement qu'une simple bécane.

La machine à trois roues est beaucoup plus lourde, exige par conséquent plus d'effort de jarret et rend difficile la montée des côtes. Sa largeur l'empêche de passer en des chemins étroits où la bicyclette se glisserait aisément. Il faut considérer aussi que ses pneumatiques risquent de se crever plus facilement, et cela parce que ses trois roues, placées sur trois plans différents, ont trois chances pour une de rencontrer un clou, une épingle, un morceau de verre ou tout autre corps aigu qui les déchire.

L'allure enfin ne saurait jamais être très rapide.

Ce sont là, en somme, des défauts peu graves, dont plusieurs se corrigent par une certaine dose de prudence et d'expérience. Et l'on peut dire que, tout compte fait, les avantages l'emportent sur les inconvénients.

L'ancêtre du tricycle moderne fut la draisienne à trois roues, construite d'après le

même système que celle à deux roues, et mise également en mouvement par les pieds touchant le sol.

Le tricycle suivit à peu près la même évolution que le bicycle. Comme lui, il ressuscita vers 1869. Mais à cette époque il ne fut guère en faveur.

« Il y a, disait-on, entre le vélocipède à deux roues et celui à trois, la même différence qu'entre le cheval de selle et le cabriolet. »

Les inventeurs pourtant se mirent à l'œuvre, et leur fantaisie donna naissance à plusieurs modèles éphémères.

On vit le *fauteuil-tricycle,* que deux personnes, placées l'une en face de l'autre, actionnaient des pieds et des mains à l'aide de leviers; le *sociable de courses,* également à deux places, mais côte à côte, avec deux roues à l'avant et une à l'arrière; le *vélocipède de l'âge mûr,* mis en mouvement par un appareil des plus compliqués; le *locotricycle,* le *salvo,* etc.

En 1878, M. Starley trouva un important perfectionnement en appliquant aux tricycles le *mouvement différentiel,* pour les empêcher autant que possible de verser aux virages.

Depuis leur invention, les tricycles avaient leur direction tantôt à l'avant, tantôt à l'arrière.

Les premiers avaient été construits d'après le principe même du bicycle. La roue d'avant, motrice et directrice à la fois, était grande; les deux roues d'arrière, beaucoup plus petites, servaient en quelque sorte de supports.

D'autres constructeurs intervertirent cet ordre. Ils placèrent le cavalier entre les deux grandes — souvent énormes — roues motrices, et mirent à l'arrière une petite roue directrice. Une tige de fer, partant de cette petite roue, venait aboutir sous la main du cycliste et servait de gouvernail.

De nouveaux modèles furent construits, avec quelques différences, sur ces bases.

Leur principal inconvénient était la difficulté de diriger avec une rapidité suffisante lorsqu'on marchait à une certaine vitesse. Ils étaient aussi d'un poids très considérable.

En 1885, un coureur anglais, Cripps, comprit que le système du tricycle, pour être pratique, devait être renversé. Il plaça donc à l'avant la petite roue directrice, actionnée par un guidon, comme celle de la bicyclette, et à l'arrière les deux roues motrices plus grandes. Ce fut le *cripper,* sur lequel fut calqué le tricycle moderne, avec quelques améliorations de détail. Les trois roues sont aujourd'hui presque égales, munies de pneumatiques, et le poids a été très sensiblement diminué.

On a essayé, en ces dernières années, diverses applications du tricycle. On a fait notamment des fauteuils d'infirmes, mis en mouvement par un domestique placé entre les deux roues d'arrière, système qui rappelle, à première vue, la voiture d'Ozanam dont nous avons parlé.

Mais c'est surtout dans le commerce que ce genre de machine semble appelé à

rendre des services pour transporter rapidement des marchandises d'un volume restreint. Des porteurs de journaux, des pâtissiers, etc., en sont munis.

Bien que le pavé de nos rues cause une forte trépidation et entrave quelque peu la vitesse, il semble que ce mode de locomotion soit appelé à rendre des services appréciables, en économisant du temps et en épargnant d'inutiles fatigues.

Quadricycles, tandems, sociables, triplettes, etc.

Le quadricycle a toujours été, il est encore fort peu usité, en raison de son poids excessif. Nous ne nous attarderons donc pas à décrire les divers systèmes qui furent expérimentés.

Les constructeurs, après s'être efforcés en vain d'alléger la machine, prirent le parti d'y placer deux cavaliers, soit en tandem, c'est-à-dire l'un derrière l'autre, soit en sociable ou côte à côte. Leurs efforts unis parvinrent à faire marcher le quadricycle à une certaine allure.

Dès 1869, on vit des modèles de ce genre, qui eurent peu de succès. Ceux d'aujourd'hui, bien que perfectionnés, n'en ont guère davantage.

On en peut dire autant du *sociable*. Ce n'est autre chose que deux bicyclettes unies par des tiges de fer. Leur équilibre est ainsi parfaitement assuré, et les deux cyclistes, roulant l'un à côté de l'autre, peuvent causer plus aisément qu'en tandem.

Néanmoins ce dernier système est de beaucoup préféré aux autres. Bien plus léger que le sociable, plus rapide même qu'une bicyclette ordinaire, multipliant davantage, il cause moins de fatigue.

Celui des tandémistes qui se trouve à l'arrière est protégé du vent par son camarade et pédale sans nulle gêne. En cas de mauvais temps, il suffit donc que les deux membres de l'équipe changent de place de temps à autre. Ils se reposeront alternativement et voyageront ainsi avec beaucoup plus d'aisance que s'ils roulaient isolément.

Une seule condition est nécessaire pour obtenir ce résultat : c'est que les deux cavaliers soient de force égale, ou, à défaut, bien habitués à marcher de compagnie. Il faut, en effet, qu'ils se partagent l'effort, et non que l'un s'épuise à remorquer l'autre. De cette façon, l'harmonie étant rompue, le tandem perdrait à la fois tous ses avantages.

On a fait des tandems à plusieurs places, dénommés *triplettes, quadruplettes,* etc. Une curiosité d'un des derniers Salons du cycle fut même un tandem à neuf places !

Curiosité, en effet, plutôt qu'instrument pratique. On ne voit pas bien une machine d'une telle longueur faisant un virage, et il semble difficile de trouver neuf cyclistes capables de partir, de manœuvrer, de s'arrêter avec un ensemble assez parfait pour éviter tout accident.

Tel est l'écueil déjà pour les cycles à trois ou quatre places, et l'on peut dire que ceux à deux places sont les seuls vraiment commodes.

ANATOMIE DE LA BICYCLETTE

Notre bicyclette actuelle se compose de sept parties principales :
1° Le cadre ;
2° Les fourches ;
3° Le guidon ou gouvernail ;
4° La tête ou direction ;
5° Les roues ;
6° L'appareil moteur, composé lui-même du pignon, de la roue dentée et de son axe, de la chaîne qui les relie, des manivelles et des pédales ;
7° La selle et sa tige de support.

Ces diverses parties sont rattachées les unes aux autres par des vis et des écrous à six pans.

Mais, avant de décrire ces différentes parties constitutives, il est indispensable de parler des *billes*, accessoires d'une importance capitale et qui ont contribué pour une si large part à donner à la bicyclette la douceur, la facilité, le moelleux dans les roulements.

Les *billes*, d'application ancienne en mécanique, sont employées lorsque, deux pièces de métal devant tourner l'une dans l'autre, on veut empêcher l'usure du métal et adoucir les frottements. A chaque pas, dans notre description de la bicyclette, nous rencontrerons des chapelets de ces petites sphères d'acier disposées de la façon suivante : un tube s'évasant à ses deux extrémités en forme de cuvettes A, B ; une tige CD tournant à l'intérieur,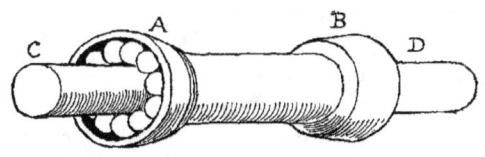
s'appuyant sur un chapelet de petites billes maintenues dans chaque cuvette par un couvercle vissé sur la tige.

Lorsque cette tige entre en rotation, elle ne touche pas le tube servant de manchon, mais uniquement les billes, qui se mettent à rouler sur elles-mêmes et annulent la résistance qui se serait produite si la tige interne avait été en contact immédiat avec le tube manchon. Ces billes, pour bien remplir leur office, ne doivent pas être serrées les unes contre les autres, mais séparées par un espace d'un demi-millimètre environ.

Le cadre est formé de huit tubes d'acier réunis au moyen de *brasures*, ou soudures de métal à métal, qui doivent être faites avec la plus grande adresse ; car elles comptent parmi les points faibles de la machine, ceux qui craignent le plus les accidents lorsque

le travail n'a pas été soigné. Quatre forment le cadre proprement dit; les quatre autres, disposées deux par deux en forme de triangle, se réunissent pour recevoir et assujettir le moyeu de la roue motrice.

Les tubes du cadre sont ronds et de diamètres divers. Leur grosseur varie plutôt selon les caprices de la mode que suivant des raisons bien établies et sérieuses.

On appelle *fourches* les deux tubes parallèles, reliés à leur partie supérieure par

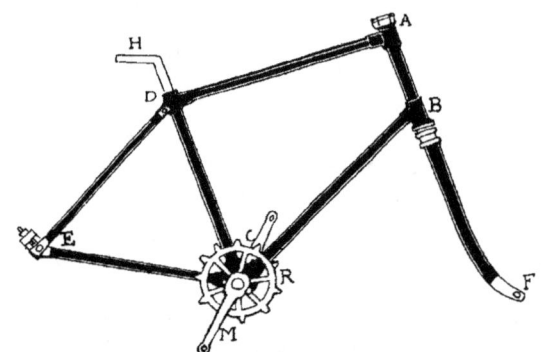

A, B, C, D, cadre. — B, F, fourche. — E, axe de la roue motrice.
H, tige de la selle ou potence. — R, roue dentée. — M, manivelle.

une tige, qui constituent la tête ou direction, et dans l'écartement desquels sont fixées les roues. Les fourches d'avant comptent également parmi les parties fragiles d'une bicyclette : un choc, une descente trop rapide peuvent les rompre brusquement et occasionner une chute grave.

Le *guidon* ou *gouvernail* est un tube d'acier plus ou moins cintré, terminé par deux poignées de bois, de liège, de caoutchouc ou d'ivoire, sur lesquelles posent les mains du cycliste, qui imprime ainsi la direction en tournant vers la droite ou la gauche. Nulle partie de la bicyclette n'a autant permis aux constructeurs de donner cours à leur fantaisie. On a fait des guidons droits, on en a fait de courbés; quelques maisons sont allées jusqu'à contourner les branches sur elles-mêmes, de façon à les faire ressembler à des cornes d'antilope, et cela sous prétexte d'éviter la trépidation. En somme, la forme importe peu, pourvu que les poignées soient suffisamment écartées pour que les bras, s'éloignant du corps, laissent plus libre le jeu de la poitrine et des poumons.

Le guidon est relié à la fourche antérieure par la *tête* ou *direction*, qui, suivant le mouvement imprimé par les mains au gouvernail, fait obliquer la roue d'avant dans un sens ou dans l'autre.

Différents systèmes de direction ont été en usage : les directions à *pivot*, à *douille*.

Nous ne nous attarderons pas à les décrire, car ils ont été remplacés par la *direction à billes,* amélioration décisive.

Voici son principe, débarrassé des détails de construction qui pourraient obscurcir notre description.

Dans le tube vertical antérieur du cadre roule, comme en un manchon, un autre tube d'acier unissant au gouvernail la fourche à laquelle est fixée la roue. Par ce tube inté-

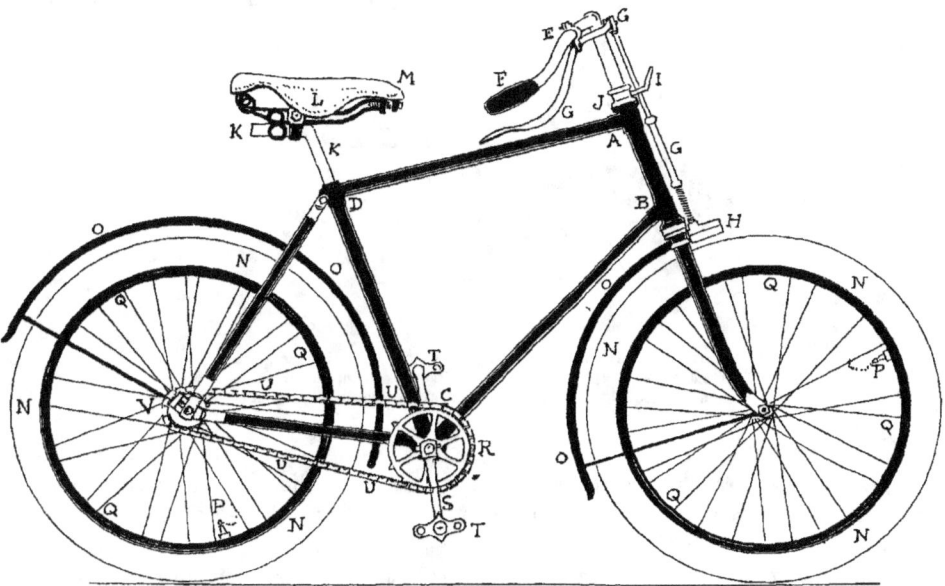

A, B, C, D, cadre. — E, F, gouvernail, guidon. — F, poignée. — G, G, G, levier et tige du frein. — H, frein. — I, porte-lanterne. — J, cône de réglage. — E, J, tête ou direction joignant le gouvernail à la fourche en passant à l'intérieur du tube A, B, du cadre. — K, tige de la selle. — L, M, selle. — L, joue de la selle. — M, bec de la selle. N, N, N, pneumatiques ou caoutchoucs. — O, O, O, garde-crotte. — P, P, valves. — Q, Q, Q, jantes. — R, roue dentée. — S, manivelle. — T, T, pédales. — U, U, chaîne. — V, pignon.

rieur, le gouvernail imprime à cette roue les mouvements nécessaires. Un très léger intervalle sépare ce tube intérieur du tube manchon, et ils ne se trouvent en contact qu'aux deux extrémités du tube manchon, où deux espèces de cuvettes ont été ménagées, qui contiennent chacune un chapelet de billes d'acier se touchant, mais indépendantes les unes des autres. Ces billes s'interposent entre les deux tubes, qui, glissant sur cette quantité de petites sphères mouvantes, ne s'usent pas, d'abord, et de plus donnent un roulement très doux.

Les roues sont composées de quatre parties : le *moyeu,* les *rayons,* la *jante* et le *caoutchouc.*

3

Le moyeu, dans son ensemble, est formé de plusieurs pièces, dont deux principales : l'axe et le moyeu proprement dit.

L'axe est une tige d'acier filetée à ses deux extrémités, et autour de laquelle tourne le moyeu, tube d'acier qu'un petit intervalle isole de l'axe pour supprimer les frottements. Le moyeu se termine à ses deux bouts par une cuvette dans laquelle sont disposées en chapelet des billes d'un calibre calculé. Une sorte de couvercle appelé *cône* se visse aux deux extrémités de l'axe et maintient en place le chapelet de billes. Les cuvettes sont augmentées extérieurement d'une circonférence nommée *joue,* sur laquelle se fixent les

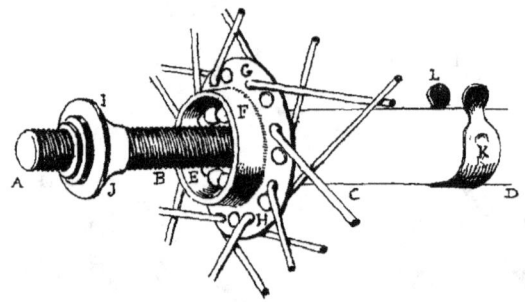

A, B, axe. — C, D, moyeu. — E, F, cuvette. — G, H, joue. — I, J, cône. — K, L, bague d'acier faisant ressort et recouvrant le trou par lequel on introduit l'huile et le pétrole sur l'axe et dans les cuvettes.

rayons. Puis les bouts restés libres de l'axe sont arrêtés très solidement par des boulons à l'extrémité de la fourche pour la roue directrice, ou des tubes postérieurs du cadre pour la roue motrice.

Des joues du moyeu partent les *rayons,* minces tiges d'acier qui vont rejoindre la jante.

Autrefois on ne connaissait que les rayons *droits,* c'est-à-dire ceux qui se dirigeaient vers la jante par la ligne la plus courte. Mais, par un phénomène de mécanique, les rayons, partant du moyeu en rotation et communiquant le mouvement à la jante inerte, avaient, par cela même, une tendance à devenir tangents. Il en résultait que les rayons fléchissaient, se tordaient, parfois même s'arrachaient.

Des constructeurs anglais eurent l'idée, pour obvier à cet inconvénient, de donner aux rayons la direction vers laquelle ils étaient attirés, et dès lors ils restèrent suffisamment rigides. Aujourd'hui on n'emploie donc plus guère que les *rayons tangents,* c'est-à-dire rejoignant le moyeu en biais, et par conséquent s'entrecroisant.

La *jante* est le cercle métallique de la roue. Elle a la forme d'une sorte de rigole circulaire dont l'évidement est tourné à l'extérieur.

C'est en 1875 qu'un constructeur de Tours, M. Truffault, inventa la jante creuse,

beaucoup plus légère et plus rigide aussi que la jante pleine. Celle-ci est donc à peu près délaissée aujourd'hui, quoique d'un prix beaucoup moins élevé.

En ces dernières années, on a fait également des jantes en bois. Elles ont un avantage indiscutable : la légèreté. Mais on est loin d'être d'accord sur leur solidité. Leurs partisans l'affirment, à la condition que le bois soit d'excellente qualité et parfaitement mis en œuvre. La fabrication de ces jantes est, en effet, très délicate, exige les plus grands soins. Comment, même en s'adressant à une bonne maison, être sûr que votre jante réunisse toutes ces conditions indispensables? De plus, le prix en est élevé. Enfin un avantage de la jante en fer, c'est qu'elle peut, lorsqu'un choc l'a tordue même fortement, être redressée assez facilement, tandis que la jante en bois aurait probablement été brisée.

Il est difficile, en somme, d'avoir une opinion très arrêtée, la jante en bois étant encore trop nouvelle pour qu'on ait eu le temps de se mettre d'accord sur sa réelle valeur.

Sur la partie extérieure de la jante vient s'appliquer le caoutchouc destiné à amortir les trépidations de la machine.

Pour « suspendre » une bicyclette, on a essayé de plusieurs systèmes. Mais, avant de parler de nos modernes pneumatiques, jetons un coup d'œil rapide sur les roues d'autrefois.

Nous avons déjà vu qu'elles étaient en bois. Jusqu'en 1868, on jugea suffisant de les entourer tout simplement, comme celles des voitures, d'un cercle de fer. Elles devenaient ainsi d'une telle rigidité, qu'on les appelait en Angleterre des *bones-breakers* ou *brise-os*. Il est aisé de deviner, d'après cette description et d'après ce nom, combien l'infortuné cycliste de ces temps barbares devait être impitoyablement secoué.

On s'avisa enfin de chercher un remède à cet état de choses, et l'on essaya de fixer du cuir autour des jantes. Mais le cuir n'est guère élastique ; de plus, il se détériore à l'humidité.

Le caoutchouc n'offrait pas ces inconvénients. Souple et imperméable, il semblait devoir satisfaire tous les desiderata.

Seulement il s'agissait de le fixer, et c'est de ce côté-là que les tâtonnements furent longs.

Le cercle de fer qui entourait autrefois les roues fut retiré, et la jante creusée de façon à présenter dans sa coupe la forme d'un U à angle droit. Dans cet U, on introduisit une bande de caoutchouc coupée carrément. Comme la compression seule la maintenait dans la jante, on comprend que le moindre choc la projetait au dehors.

On essaya de divers autres systèmes avant d'arriver, vers 1869, au *caoutchouc tringlé,* c'est-à-dire percé d'un trou central dans lequel on passait une tringle de gros fil de fer qu'une vis tendait plus ou moins. On dut reconnaître au bout de peu de temps les graves inconvénients de cette invention : tantôt le métal coupait le caoutchouc ; tantôt l'humidité rongeait le fil de fer, qui s'usait et cédait tout à coup, ce qui compromettait fortement l'équilibre du cavalier.

Il fallut trouver autre chose.

On essaya des caoutchoucs striés, puis des bandages pleins formés de deux ou trois couches de caoutchouc plus ou moins dur et spongieux, ou bien encore percé au centre d'une multitude de petits trous remplis d'air, pour en arriver enfin aux caoutchoucs creux, qui furent longtemps en honneur. Ils sont traversés dans leur longueur et dans leur centre d'un canal plus ou moins large.

Leur grand inconvénient est de ne pas offrir une résistance suffisante si la couche de caoutchouc est mince, ou de ne présenter aucune élasticité si elle est épaisse. De plus, le poids du cavalier produit un écrasement du caoutchouc à l'endroit même où il porte sur le bord de la jante, et ce bord, étant souvent tranchant, finit par le couper. Il était en outre très difficile de percer le canal très régulièrement au centre. Parfois il effleurait la surface extérieure, qui se crevait aussitôt.

De nombreux cyclistes croient que les caoutchoucs pneumatiques sont antérieurs aux creux. C'est une erreur. Les caoutchoucs creux existaient, — en petit nombre, il est vrai, — dès avant 1870. Mais les amateurs ne s'en étaient guère occupés. Lorsqu'en 1889 parurent les premiers pneumatiques, leur succès ramena l'attention sur les caoutchoucs creux, pour lesquels on chercha des perfectionnements. Ce fut alors le moment de leur vogue, et de là provient l'opinion erronée que nous venons de signaler : on oublia, ou l'on ignora, que leur origine remontait plus haut.

Pourtant il existe un exemple de pneumatique beaucoup plus ancien. En 1845, un M. Thompson prenait en Angleterre un brevet pour « l'application des supports ou appuis élastiques tout autour des jantes des roues de voitures ou autres corps roulants ». Il avait trouvé la chambre à air recouverte d'une enveloppe de caoutchouc percée d'une valve pour le gonflement. C'était donc l'essence même de notre pneumatique moderne. Mais ni l'inventeur ni ses contemporains n'avaient eu l'idée de l'appliquer aux vélocipèdes.

C'est en 1889 qu'un vétérinaire irlandais, M. Dunlop, qui avait sans doute eu connaissance de l'invention de Thompson, l'utilisa pour améliorer la bicyclette de son fils.

La découverte nouvelle nous arriva bientôt à Paris, où elle remporta dès le début un grand succès. On reconnut sa supériorité incontestable sur les autres systèmes employés jusqu'alors. Le pneumatique, en effet, supprime presque entièrement la trépidation.

Le Dunlop était formé d'une chambre à air extensible, recouverte d'une enveloppe de caoutchouc et fixée par des bandes de toile entourant entièrement la jante.

C'était un inconvénient : les réparations étaient longues et difficiles.

Ce fut encore un Anglais, M. Bartlett, qui imagina de terminer les bords de l'enveloppe par des bourrelets qui, introduits dans des gorges aménagées de chaque côté de la jante, maintenaient très solidement la chambre à air, lorsque celle-ci était gonflée. Les réparations devenaient faciles. Il suffisait de dégonfler la chambre à air, et le bandage se détachait aisément.

Il serait trop long de décrire ici les nombreuses modifications de détail qui furent

faites aux pneumatiques. Chaque maison se distingue par quelque différence, soit dans le mode d'attache, soit dans la forme de la chambre à air. Il y a même des pneumatiques qui contiennent deux chambres à air se gonflant indépendamment l'une de l'autre.

L'*appareil moteur* d'une bicyclette comprend six parties : l'axe des manivelles, les manivelles, les pédales, la roue dentée, la chaîne et le pignon.

Sans qu'il existe de raison pour cela, l'usage s'est imposé de monter la roue dentée et, par conséquent, la chaîne et le pignon à droite de la machine.

Le pied, pesant sur la pédale, met en mouvement les manivelles, l'axe et la roue dentée, qui par la chaîne communique son mouvement au pignon et en même temps à la roue motrice.

La roue dentée et le pignon sont de grandeurs inégales et portent sur leurs circonférences un nombre de dents varié. Nous donnerons plus loin la raison de cette différence, quand nous parlerons de la multiplication. La grandeur et l'écartement de ces dents sont calculés en vue de la forme des maillons de la chaîne.

Il existe plusieurs types de chaîne. Les deux plus usités sont la chaîne de Galle et la chaîne à rouleaux.

Les maillons de la première sont formés de deux petits cylindres accolés, reliés entre

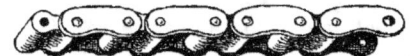

Chaîne de Galle ou à maillons pleins.

eux par des *flasques* latérales ; les flasques sont attachées aux maillons correspondants par deux petits axes ou *rivets*.

Les maillons de la deuxième sont formés d'un simple cylindre, roulant autour de l'axe qui sert à fixer les flasques reliant les maillons entre eux.

Cette rotation des maillons sur les dents des roues a l'avantage, en diminuant le frot-

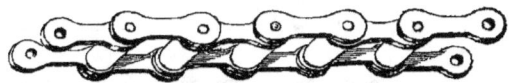

Chaîne à rouleaux.

tement, de les mettre à l'abri de l'usure trop rapide. L'entretien de cette chaîne est aussi plus facile.

Les pédales roulent autour d'un axe qui se fixe aux manivelles par un écrou.

Là aussi nous trouvons, dans deux petites cuvettes, les fameux chapelets de billes qui adoucissent les frottements.

Les pédales sont à *scies* ou garnies de caoutchouc.

Ces dernières sont lourdes et d'un aspect un peu disgracieux. De plus, l'usure, en

faisant disparaître les rainures dont on les orne, et surtout la pluie, les rendent très glissantes : le pied les laisse échapper assez facilement, ce qui est toujours désagréable.

Les pédales à scies sont armées de dents très pointues qui percent assez rapidement la semelle des souliers : c'est leur façon de donner aux pieds une presque absolue fixité ! Mais, en émoussant les pointes, on obvie facilement à cet inconvénient, et le pied conserve avec la pédale une très suffisante adhérence.

Il nous semble donc que c'est le meilleur modèle; mais sur ce point, comme sur tous les autres, le jeune bicycliste fera sagement de tout essayer et de s'arrêter, après examen et expérience, au système qui lui conviendra le mieux.

Les *manivelles* sont de plusieurs sortes : rondes, carrées, évidées extérieurement, creuses à l'intérieur. Toutes ces modifications, dans l'esprit des constructeurs, avaient pour objet de les rendre plus légères en même temps que plus solides, car c'est une des pièces de la machine qui ont à faire le plus grand travail.

Il n'y avait pas assez de sujets de controverses et de discussions entre les habitants de notre chère planète. La vélocipédie est heureusement venue y joindre son petit contingent. Parmi les innombrables motifs à palabres interminables entre cyclistes, il faut joindre la question du plus ou moins de longueur de la manivelle.

Si on la fait très longue, la pression du pied sur ce bras de levier allongé aura plus de force, plus d'action; seulement, au retour, la pédale se relevant obligera le genou à se fermer d'autant, et plus grande alors sera la dépense de force nécessaire pour réétendre la jambe. A quoi se résoudre? Dans les montées, qui demandent beaucoup d'énergie, la manivelle longue sera préférable ; en terrain plat, ce sera la courte.

Des constructeurs ont pensé tourner la difficulté en ménageant à l'extrémité de la manivelle une rainure permettant de faire glisser la pédale, la fixant plus ou moins haut avec l'écrou.

C'est parfait en théorie; mais en pratique? Aura-t-on la constance, au bas de chaque montée, de descendre de machine pour prendre sa clef anglaise dans sa sacoche, desserrer, déplacer la pédale, resserrer l'écrou, puis en haut de la colline remettre le tout en place, pour recommencer plus loin, à toutes les autres montées qui se présenteront?

C'est donc là, comme nous le disions précédemment, un sujet nouveau à ajouter au volumineux bagage de dissertations sans issue que tout bon cycliste emporte avec lui pour égayer les repas et les haltes dans les voyages faits de compagnie.

Le mode d'attache de la manivelle sur l'axe doit être d'une absolue solidité. Le meilleur consiste à entailler un canal carré dans l'extrémité cylindrique de l'axe. Cette extrémité s'engage dans un trou rond correspondant, ménagé à la tête de la manivelle. Une clavette, de forme bien exactement semblable, traverse la tête de la manivelle, passe par le petit canal et, à sa sortie de l'autre côté, est saisie par un boulon qui, se vissant, assure la parfaite jonction des deux pièces.

L'axe du pédalier est, lui aussi, construit d'après les mêmes principes que les axes

Joyeux retour.

des roues. C'est un fort cylindre d'acier roulant dans un tube manchon, à la base du cadre, sur deux chapelets de billes d'acier placés à chaque extrémité.

Le moyeu de la roue motrice est semblable à celui de la roue directrice, sauf qu'à droite est brasée une roue dentée appelée *pignon*, sur laquelle s'engrène la chaîne.

Dans le tube vertical postérieur du cadre, s'introduit et se fixe plus ou moins haut un autre tube coudé, la tige de selle ou potence, sur laquelle se place la selle.

La selle !.. Voilà encore un des organes de la bicyclette qui fournirait matière à des volumes ! Nous n'essaierons pas de décrire ni même d'indiquer les différents modèles trouvés jusqu'à ce jour : ils sont trop !

La selle est d'une importance capitale ; c'est elle qui fournit aux vélophobes leur seul argument vraiment sérieux, car c'est elle qui, mal construite, peut provoquer chez les cyclistes les maladies et les infirmités les plus fâcheuses. On ne saurait trop attirer l'attention des parents sur les dangers qui peuvent résulter d'une mauvaise selle; mais le plan de cet ouvrage ne nous permet pas de traiter ce côté par trop médical de la question. Nous nous bornerons à quelques indications.

Il faut, pour qu'une selle ne soit pas nuisible, que sa construction permette de s'asseoir bien d'aplomb sur les deux ischions, un peu en arrière, les cuisses légèrement écartées. D'où la nécessité d'avoir un siège large à sa base. Au contraire, plus il est étroit, plus il vous entraîne à vous asseoir en avant, les jambes en pincettes et tombant presque verticalement. Des froissements se produisent alors sur des parties délicates, provoquant dans un temps assez court les plus graves désordres, surtout si la selle est munie d'un bec un peu trop saillant.

Ce danger du bec a fait inventer une selle qui en est totalement dépourvue. Cette ablation radicale met à l'abri de tout risque. Malheureusement l'assiette n'est plus assez établie; on glisse insensiblement en avant, et l'on est contraint de temps en temps de se remonter en appuyant sur les pédales. De plus, un accident peut vous faire vider la selle et tomber brusquement à cheval sur le tube horizontal supérieur du cadre.

Mieux vaut donc en revenir à la selle large du siège, avec bec peu saillant, mais suffisant pour retenir, le cas échéant. On en est quitte pour chercher l'inclinaison convenable, toutes les selles pouvant basculer plus ou moins d'avant en arrière.

La qualité du siège est encore un problème. Le faut-il très dur et rigide, ou moelleux et élastique? Fait de cette dernière façon, il paraîtra d'abord plus agréable; mais à l'usage on s'apercevra bientôt que par suite du déplacement léger, mais continuel, le frottement de l'étoffe sur la chair provoque de cuisantes écorchures, fort désagréablement situées, et puis que ces mêmes déplacements et enfoncements dans une selle trop élastique causent une réelle déperdition de force dans l'action du coup de jarret.

Donc, sans aller jusqu'à la simple bande de cuir tendue sur une armature, dont se servent en courses les coureurs qui veulent atteindre au maximum de puissance, il faut choisir une selle très ferme. L'expérience prouvera qu'avec un peu d'entraînement on s'habitue facilement à son contact, et qu'alors on n'a plus qu'à s'en louer.

LES ACCESSOIRES

FREIN — LANTERNE — GRELOT — PORTE-BAGAGE — CLEF — SACOCHE — BURETTES — POMPE — COMPTEURS

Les accessoires pourraient être multipliés indéfiniment au gré du caprice des bicyclistes ; quelques-uns seulement sont indispensables.

D'abord, en première ligne, le *frein*.

Ayez un frein. Les très forts cyclistes considèrent cette précaution comme humiliante pour leur amour-propre. Ils prétendent qu'on doit être en état d'arrêter sa machine avec la seule pression des pieds appuyant sur les pédales et les retenant au moment où elles se relèvent, et, lorsque cela ne suffit pas, avec le bout du pied qu'on introduit adroitement entre la fourche et le pneu.

Tâchez, en effet, d'atteindre à cette maëstria ; mais ne renoncez cependant pas à cette suprême ressource des cas inattendus, désespérés.

Le seul inconvénient du frein est de surcharger votre machine de quelques décagrammes. Ce serait une raison sérieuse si vous montiez en course ; mais, si vous ne faites que de l'*amateurisme*, vous devez tout subordonner à l'intégrité de vos membres.

Pour le frein aussi, vous aurez l'embarras du choix. Il en existe de nombreux modèles, mais qui peuvent se diviser en deux grandes familles : les freins agissant sur la roue directrice et ceux agissant sur la roue motrice.

Ces derniers sont les plus sûrs, car ils vous permettent de serrer brusquement à fond, et d'arrêter presque instantanément sans courir aucun risque. Si vous agissiez de même avec le frein pressant la roue de devant, ce si brusque arrêt aurait pour résultat de faire se soulever la roue d'arrière et de vous envoyer piquer une tête par-dessus votre guidon. Il faut donc, dans le cas du frein agissant sur la roue de devant, procéder par pressions successives et continuer jusqu'à complet enrayement, en n'oubliant pas d'agir le plus rigoureusement possible sur les pédales lorsqu'elles se relèvent. Cette double manœuvre n'est pas aussi facile qu'elle le paraît, et l'on fera bien de s'y exercer méthodiquement et souvent, afin d'arriver à l'exécuter presque machinalement, le jour où un obstacle soudain la rendra nécessaire.

Le frein est actionné par un levier fixé au gouvernail et dont la poignée se trouve à portée de la main. Lorsqu'il doit agir sur la roue de devant, il se lie à une tige armée d'un ressort à boudin, et qui suit extérieurement la tête ou direction. Il se termine par un patin plat qui vient presser sur le pneumatique, ou mieux par un appareil formé de deux petits cylindres en caoutchouc montés sur charnière, et qui, s'appliquant sur le pneu, l'enserre comme en une mâchoire.

Pour atteindre la roue motrice, le levier, toujours fixé au gouvernail, se prolonge le

long du cadre par des fils ou des tringles d'acier, et vient mordre le pneu au moyen d'appareils semblables à ceux employés pour la roue directrice.

Au lieu d'agir sur le pneu, on le fait agir aussi sur le moyeu de la roue motrice : à l'extrémité de ce moyeu est alors brasée une petite roue métallique tournant nécessairement avec lui. Autour de cette petite roue s'enroule une bande flexible d'acier que le levier fixé au gouvernail tend ou distend par l'extrémité d'un fil. Cette bande d'acier, par son adhérence, exerce une action absolument énergique. C'est le frein sur tambour.

La lanterne et le grelot sont non seulement indispensables, mais obligatoires de par les règlements de police, qui en imposent l'usage sous peine de procès-verbal.

Différentes manières de promener son chien.

La lanterne parfaite n'est pas encore trouvée; on ne dispose jusqu'à présent que d'ustensiles plus ou moins fumeux et malodorants. Faire que la lampe soit petite et légère et cependant contienne assez de liquide pour éclairer plusieurs heures, cruel problème !

Il y a bien une lanterne d'importation américaine et s'alimentant au pétrole, ce qui est un progrès sur celles qui emploient de l'huile. Mais elle produit beaucoup de noir de fumée, qui, au bout d'un certain temps d'usage, tombe sur la mèche et l'éteint. Le très grand encrassement oblige à un nettoyage fréquent et soigné.

Dans certaines lanternes, huile et pétrole sont remplacés par de la bougie. Cet éclairage, plus simple, est moins solide encore : les mauvais temps, la pluie, le vent, les cahots surtout, l'éteignent bien plus souvent que les autres.

Enfin les irréguliers se contentent de lanternes vénitiennes. C'est tout à fait l'enfance

de l'art; mais du moins c'est gai, joli, pittoresque, d'autant que la façon de les arborer ajoute encore à l'effet fantaisiste.

Par les nuits d'été, une compagnie de cyclistes roulant dans la campagne avec ces globes de papiers multicolores illuminés, tenus par une baguette au-dessus des têtes, ou simplement à la main, voire même, — à l'imitation des fidèles caniches qui portent la canne de leur maître, — se balançant à la bouche d'une jolie frimousse; ces silhouettes bizarrement éclairées, surgissant de l'ombre tout à coup, produisent une impression irrésistible et joyeuse de fête.

Au contraire, la classique lanterne de métal, avec son réflecteur projetant un rayon blafard, a quelque chose de froid, de triste, évoque le souvenir de ces lugubres becs de gaz perdus dans la solitude des longs corridors d'administration.

Ces lanternes sérieuses se fixent à un point quelconque de la fourche, près du moyeu ou au-dessus, ou à la direction, près du gouvernail. Cette dernière place est la meilleure : le rayon lumineux projeté par le réflecteur, partant de haut, éclaire la route à plus longue distance, et l'important, lorsqu'on est forcé de rouler la nuit, est de voir les obstacles du plus loin possible, et non lorsqu'on est sur eux.

Le meilleur grelot est celui qu'on peut rendre muet à volonté en relevant par un ressort la petite balle métallique. Il se fixe au gouvernail près de la main gauche, qui peut, sans qu'on ait besoin de s'arrêter, suspendre ou précipiter la sonnerie.

Tous les autres systèmes sont inférieurs : la grosse cloche dont les pâtres des Alpes ornent le cou de leurs vaches, et qui est à la mode en ce moment, vous assourdit sans relâche, à moins que vous ne vous résigniez à la porter à la main pour ne l'agiter qu'en cas de besoin.

Le timbre, appareil un peu compliqué, est moins sonore.

Quant à l'odieuse trompe, au son vulgaire et discordant, il faut la laisser aux vélocipédards, à ceux que séduisent en temps de carnaval les charmes de la corne à bouquin.

La sacoche à outils est également indispensable. On n'est jamais sûr, même dans une simple promenade, de n'avoir pas un écrou à resserrer ou même à réparer un trou au pneumatique. Plutôt que de rester en détresse avec une machine invalide, il vaut donc infiniment mieux se charger des quelques hectogrammes que représente ce petit bagage.

Les sacoches sont de modèles plus ou moins élégants ou pratiques. Écoutez votre goût, mais choisissez de préférence les trousses où les outils sont maintenus en place. Libres, les cahots les secouent dans leur étui et produisent un tapage ennuyeux.

La liste des accessoires nécessaires est courte : une clef anglaise, une burette à huile, un chiffon et une petite boîte renfermant des rondelles et des morceaux de caoutchouc avec un tube de préparation, en vue des pièces à coller sur la chambre à air. Au besoin, un cadenas avec sa chaîne pour vous garantir des voleurs... dans la mesure du possible.

Il faut aussi, naturellement, une pompe pour regonfler votre pneu si vous avez eu à le raccommoder. Choisissez entre la courte, qui peut tenir dans la sacoche, et la longue,

qui se fixe à la branche horizontale supérieure du cadre. La première est plus légère, mais d'un usage beaucoup moins agréable et demande beaucoup plus de temps pour gonfler dur la chambre à air.

Ne négligez pas le porte-bagage. En cas de mauvais temps, il est bon d'être muni d'un caoutchouc pour la pluie, d'un caban pour le froid. Ce porte-bagage doit être très simple et très léger : deux petites barrettes de métal vissées sur le guidon et munies de deux courroies pour ficeler le vêtement. Tout cela doit être fort peu volumineux, le gouvernail ne devant jamais être ni chargé ni embarrassé, afin de rester facilement manœuvrable.

Et c'est tout. Le reste est facultatif : porte-montre, porte-cravache, cravache, porte-cartes, etc. etc. L'ingéniosité des fabricants, qui y trouvent leur compte, s'est donné carrière. N'en prenez que ce qui vous conviendra le mieux : plus vous pédalerez, et plus vous viserez à vous débarrasser des bibelots d'utilité secondaire.

Il y a encore les *compteurs kilométriques,* qui enregistrent la distance parcourue ; les *indicateurs de vitesse,* qui vous disent, minute par minute, l'allure à laquelle vous marchez, si vous ralentissez ou augmentez votre train, et qui vous dressent à maintenir des distances régulières. Les uns se fixent à la fourche, près du moyeu ; une aiguille, vissée à l'un des rayons de la roue, vient à chaque tour agir sur un ressort, qui met en action le mécanisme enregistreur.

Les autres s'adaptent au gouvernail et sont mis en communication avec la roue par un fil, ce qui leur ôte un peu de leur précision. Dans ce cas, vous avez votre cadran à portée de la vue, ce qui est un avantage ; mais vous risquez d'y faire des observations erronées, ce qui annule un peu cet avantage.

Les garde-boue sont utiles, surtout dans Paris. Prenez-les de préférence en cuir : ils garantissent suffisamment et sont beaucoup plus légers que ceux en métal.

III

DÉMONTAGE, NETTOYAGE, RÉGLAGE, APPRENTISSAGE

Le cycliste qui borne son ambition à aller de temps en temps faire un tour au bois de Boulogne pourra s'en remettre à un domestique du soin de nettoyer sa machine. Elle sera mal entretenue, s'usera par conséquent beaucoup plus vite ; mais il s'évitera des fatigues et l'ennui de se salir les mains.

Pour celui qui compte, sur sa bicyclette, courir les routes vers les horizons inconnus, il est indispensable d'apprendre à la démonter, à la remonter, à la régler et à la nettoyer parfaitement. Cela, du reste, ne lui sera pas difficile, avec un peu d'aide. Ce que nous écririons ici au sujet de certaines parties délicates du démontage et du réglage, — conséquence d'un nettoyage à fond, — ne pourrait être suffisamment clair, tout en demandant de nombreuses et ennuyeuses pages.

Nous devons donc nous borner à quelques principes généraux et au conseil de se mettre courageusement à l'œuvre, sous la direction d'un ami complaisant et expérimenté.

Et d'abord, ne jamais démonter toutes les pièces de la machine en même temps. On ne saurait plus se reconnaître dans la masse des billes, boulons, écrous et pièces diverses. Prendre chaque partie l'une après l'autre et la remonter avant de passer à la suivante ; puis ne pas trop se désoler si l'on se meurtrit un peu violemment les mains contre les angles des pièces d'acier. C'est ainsi que *le métier entre* et qu'on devient un bon mécanicien. C'est sur ce point encore que les avis de l'ami seront utiles pour vous éviter des accidents trop douloureux.

Car il s'en peut produire, et des plus sérieux, si l'on manque de soins et de prudence. Supposez que vous ayez les doigts engagés dans la chaîne près du pignon, et que la roue, par suite d'un choc imprévu, entre en rotation. La force produite par le volant de la roue serait si grande, que vous pourriez y perdre une ou plusieurs phalanges ou vous faire arracher un ongle.

N'engagez donc vos doigts dans un engrenage qu'après avoir pris toutes vos précautions, et surtout souhaitez-vous quelques petites meurtrissures qui, au prix d'une légère douleur, vous ouvriront les yeux sur les dangers, vous feront bien comprendre comment de plus graves accidents auraient pu se produire, et vous inculqueront les principes de prudence et de circonspection indispensables à ceux qui veulent devenir les *vétérinaires* de leurs bécanes.

Quant au nettoyage, il est de deux sortes : le grand et le petit.

Le petit est nécessaire après chaque sortie et peut être très rapide; le grand, beaucoup moins fréquent, mensuel si l'on veut, nécessite le démontage complet et devient une occasion de vérifier le roulement et le réglage.

Quelques coups de plumeau, de chiffon, suffisent pour ôter la poussière après une promenade par les temps secs. On taille une toile en longues bandes qu'on glisse dans les joints, aux axes des roues, des manivelles, et, en quelques mouvements de va-et-vient, l'acier reparaît propre et brillant.

Lorsqu'on a dû rouler par les mauvais temps, le nettoyage devient plus délicat. Quelquefois la machine, dans toutes ses parties, est couverte d'une épaisse couche de boue. Un moyen expéditif de la nettoyer dans ce cas est de la placer sous une pompe et de la laver à grande eau. Mais cela oblige à un démontage et à un nettoyage complet, car l'eau se glisse dans les rouages, et il faut aller l'y essuyer sérieusement, sous peine de rouille. On peut se contenter de prendre une éponge simplement humide ou plus ou moins mouillée, suivant que la boue est fraîche ou séchée, et la passer avec précaution, en faisant attention aux joints par où l'eau pourrait se glisser dans les roulements. Puis, lorsque le plus gros est nettoyé, on procède avec méthode à l'astiquage, partie par partie.

Le plus commode est de renverser la machine en la posant en équilibre sur le guidon et la selle, préservés préalablement contre les rayures par un lit de chiffons. Pour assurer la stabilité, prenez une caisse en bois de largeur suffisante, entaillez deux des côtés en V et posez-y les bras du guidon. Votre bicyclette sera tout à fait solide, et vous pourrez vaquer librement à son nettoyage qui, du reste, ne se fait pas autrement que celui de tout autre objet délicat en métal, comme les armes, par exemple.

Cette caisse, qui doit être d'une certaine largeur pour recevoir les bras du guidon, pourra servir à ranger les chiffons, outils, etc., nécessaires au nettoyage.

Il faut bien se garder d'employer pour l'astiquage des huiles ou des graisses ordinaires, qui encrasseraient et formeraient cambouis. Se servir d'huiles spéciales ou bien d'huile de pied de mouton coupée avec moitié de pétrole. Le but étant de ne pas rayer le nickelage ou l'acier des roulements, il va de soi qu'on ne doit pas employer de papier de verre. Les poudres pour l'argenterie, maniées avec précaution, font disparaître l'oxyde. Mais il est bien entendu qu'il s'agit de machines appartenant à des cyclistes soigneux, qui n'ont pas laissé à la rouille le temps d'attaquer trop profondément. Dans ce cas, il faudrait s'adresser au fabricant et faire renickeler.

Il existe un moyen préventif qu'il ne faut pas négliger. Toujours, à la moindre

menace d'humidité, on doit prendre la précaution de passer sur toutes les parties brillantes de la machine un *chiffon pétrolé,* ou une très légère couche de vaseline. La pluie elle-même glissera sur vos aciers sans les attaquer, et vous pourrez le soir, rentré chez vous, vous contenter du nettoyage habituel.

La chaîne est l'organe qui souffre le plus de la boue et de la poussière, et qui a

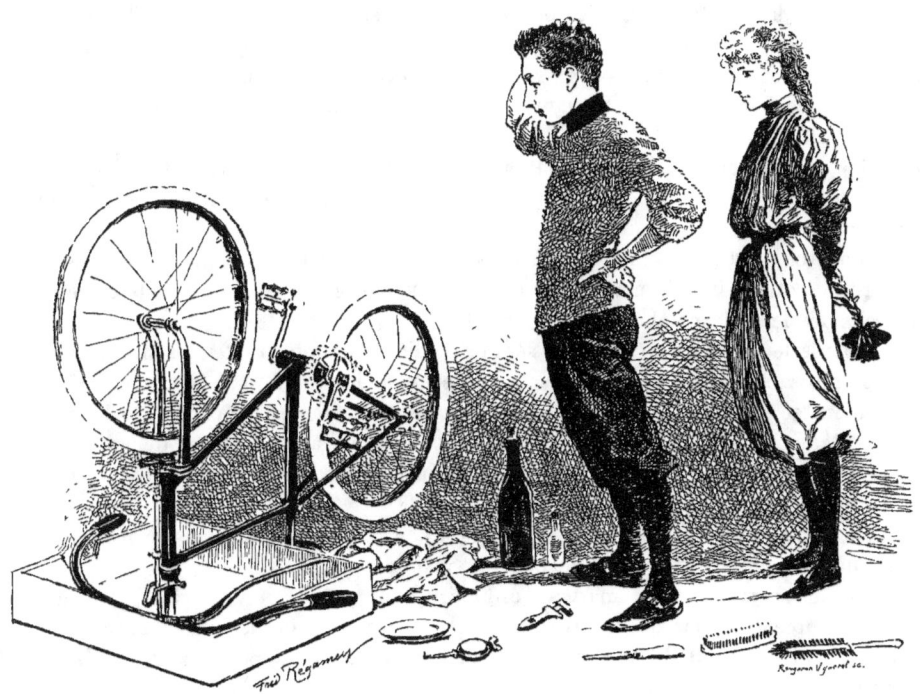

Par quel bout commencer ?

besoin d'être tenue dans le meilleur état, si vous voulez conserver un bon roulement, en évitant les grincements et musiques qui révèlent si désagréablement au passage les vélos mal entretenus.

Commencez par la brosser énergiquement avec une brosse dure pour en faire sortir toutes les poussières ; puis mettez-la dans un bain de pétrole aussi longtemps que les nécessités du voyage vous le permettront. Le meilleur serait de l'y plonger le soir en vous couchant et de la retirer le matin. Vous l'essuyez alors très soigneusement, en

introduisant un chiffon dans chaque maillon l'un après l'autre. Graissez ensuite avec de la vaseline, mais modérément et sans faire de paquet.

C'est surtout au bord de la mer qu'il faut multiplier les précautions. L'air salin oxyde avec rapidité le métal mal protégé et pénètre où la pluie ne pourrait atteindre.

On peut nettoyer les roulements sans démonter la machine. Au moyen de petites seringues spéciales à long bec que vous introduisez dans le tube graisseur des essieux ou du pédalier, vous injectez du pétrole. Puis vous penchez à droite et à gauche, et vous faites tourner rapidement la roue ou les pédales. Votre pétrole injecté sortira d'abord très noir, chargé de crasse et de cambouis, puis tout clair, lorsque, à force d'injections, les coussinets seront redevenus propres. Graissez alors, mais toujours modérément ; car mieux vaut souvent que trop. En moyenne, on doit mettre quelques gouttes d'huile tous les cent kilomètres.

La chaîne peut aussi être nettoyée tout en restant fixée. Brossage vigoureux d'abord, puis laissez tomber une goutte de pétrole sur chaque maillon, en faisant tourner la roue motrice, et essuyez soigneusement.

En résumé, ce n'est pas l'huile qui fait le bon roulement d'une machine, mais l'excellence de la fabrication. L'huile n'a d'autre mission que d'atténuer les frottements et d'empêcher l'échauffement du métal.

Comme nous le disions plus haut, il serait fastidieux de noter toutes les précautions que doit prendre un cycliste soucieux de sa santé et du bon état de sa machine. Il faut que le débutant se résigne à faire des écoles. Comme dans toutes les choses de la vie, l'expérience des autres étant généralement dédaignée, c'est à ses propres dépens qu'il faut apprendre la sagesse. Qu'il l'acquière au moins cher possible, c'est tout ce qu'il peut raisonnablement espérer.

Quelques derniers conseils cependant, relatifs à l'entretien de sa machine. Nous réservons ceux qui concernent sa personne pour le chapitre du tourisme.

Ne vous servez jamais d'un marteau ordinaire, qui abîmerait vos aciers, ou bien interposez un morceau de bois qui amortira les chocs, si vous ne disposez pas d'un marteau de plomb, de cuivre, ou d'une masse de bois avec lesquels vous pourriez frapper sans danger aussi fort que vous voudriez.

Ne laissez jamais s'introduire d'eau à l'intérieur de la jante : la rouille qui en résulterait rongerait le caoutchouc de vos pneus. D'où il suit que vous ne devez pas, comme on le fait souvent, accoter votre machine à un trottoir contre lequel coule un trop fort ruisseau.

Quand le jour est venu d'un grand nettoyage nécessitant le démontage complet et l'examen minutieux de votre machine, vous la renversez, la selle par terre sur un chiffon et le guidon dans les encoches de la boîte préparée *ad hoc*.

A ce sujet, ne croyez pas les fabricants qui vous diront de ne jamais démonter à fond. Ce mystère dans lequel ils veulent tenir les rouages intimes de la bécane qu'ils vous ont vendue, indique généralement la crainte que vous vous aperceviez d'une négligence plus ou moins grave de construction.

Certes, on ne devient pas bon mécanicien du jour au lendemain, et il faut du temps, du travail, des écoles, sous la direction d'un ami expérimenté. Souvent vous vous trouverez fort embarrassé, obligé d'appeler au secours, alors que vous aviez cru pouvoir désormais vous passer d'aide.

Mais ce sont là des ennuis passagers ; si vous voulez vous en donner la peine, et surtout si vous savez écouter les conseils, vous serez très rapidement en état de soigner votre machine.

Un accessoire qui vous faciliterait beaucoup votre besogne, et qui vous permettrait de disposer de vos deux mains, serait une table au bord de laquelle vous visseriez un petit étau.

Donc voici votre machine renversée la tête en bas. Commencez d'abord par défaire les pédales : elles font une saillie gênante et pourraient vous accrocher, vous blesser.

Au moyen de la clef anglaise, vous dévissez d'abord le boulon qui les fixe à la manivelle, puis celui qui à l'extrémité externe maintient le cadre de la pédale sur son axe. Vous avez eu soin de vous munir d'une boîte pour recueillir les billes d'acier. Choisissez-la en carton : les billes, en y tombant, n'y rebondiront pas comme elles le feraient sur un corps dur, et vous n'aurez pas le désagrément de les voir se répandre sur votre plancher. Il vous faudra, du reste, prendre les plus grandes précautions pour les empêcher de vous filer entre les doigts. Il semble qu'elles aient gagné à leur séjour dans le corps de la bicyclette une folie de mouvement qui les pousse, sitôt délivrées des cuvettes où on les emprisonne, à se répandre en éperdues galopades.

Après ce boulon, vous ôtez la rondelle de fixage, puis vous dévissez la bague de réglage qui laisse voir l'intérieur de la cuvette où sont les billes. Vous renversez alors les billes dans votre boîte et retirez l'axe du tube manchon sur lequel est adaptée la grille des pédales. Les billes de la seconde cuvette versent et vont rejoindre les premières dans la boîte.

Prenant les unes après les autres les pièces détachées de votre pédale, vous les nettoyez soigneusement, de façon que l'acier redevienne clair et brillant.

Si vous avez été longtemps sans nettoyer, il vous arrivera de trouver les billes embourbées dans un épais cambouis noir. Un coup de torchon remettra en état billes, cônes et cuvettes.

Et tout de suite remontez votre pédale avant de démonter une autre pièce.

Le réglage en est facile : après avoir disposé les billes dans les deux cuvettes, vous vissez le cône extérieur jusqu'à ce qu'il touche les billes. Faites alors tourner le cadre de la pédale autour de l'axe ; si vous sentez une résistance, desserrez légèrement le cône jusqu'à ce que le roulement se fasse très facilement ; mais ne lâchez pas au point que la pédale ait trop de jeu sur son axe.

Le point juste trouvé, placez la petite rondelle intermédiaire et vissez fortement l'écrou qui maintient la coupe de réglage. Ne pas oublier d'adapter provisoirement à l'axe de

la pédale le boulon qui tout à l'heure, lorsque vous remonterez votre machine, fixera la pédale à la manivelle.

Il ne faut, sous aucun prétexte, laisser traîner la moindre vis, le moindre boulon; avant de passer au démontage et au nettoyage d'une autre pièce, reconstituez complètement dans toutes ses parties celle dont vous venez d'achever le nettoyage. De cette façon, les différents membres de votre machine pourront se trouver les uns près des autres, sans que vous risquiez de rien embrouiller au moment du remontage général.

Les deux pédales étant mises en état et placées de côté, vous passez à la roue directrice. Deux boulons fixent l'axe de son moyeu aux extrémités de la fourche.

Quelquefois un écrou serré *à bloc* offre beaucoup de résistance à la clef anglaise. Dans ce cas, n'insistez point, vous risqueriez de vous écorcher les doigts; mais frappez quelques petits coups de marteau sur la poignée de la clef mordant l'écrou, comme pour le dévisser, et vous obtiendrez aussitôt le résultat qui vous aurait coûté autrement les efforts les plus violents.

La roue étant libre, vous comprendrez l'utilité du petit établi conseillé plus haut. Serrez une des extrémités de l'axe dans l'étau, mais en ayant soin d'interposer deux petites planchettes entre ses mâchoires et cet axe, afin de mettre les filets du pas de vis à l'abri des meurtrissures que produirait à la longue la pression de l'étau. La roue étant maintenue solidement dans le sens horizontal, il vous sera facile de dévisser le cône de l'extrémité de l'axe restée libre. Retirez alors votre roue de l'étau, mais maintenez bien l'axe dans le moyeu, jusqu'à ce que vous l'ayez amené au-dessus d'une boîte de carton dans laquelle vous pourrez laisser couler les billes des cuvettes.

Pour remonter votre roue après son nettoyage, revissez un des cônes sur l'axe, et, la roue étant posée horizontalement, glissez l'axe dans le moyeu. Par le vide qui restera entre le cône et la cuvette, versez dans celle-ci les billes qui lui appartiennent, soulevez la roue avec précaution, laissez tomber l'axe, et par conséquent le cône, sur les billes, retournez et replacez votre roue sur l'étau comme elle était au début; la seconde cuvette se présentera commodément pour le placement des billes restantes et pour revisser le second cône. Ceci fait, après avoir mis dans les deux cuvettes quelques gouttes d'huile, vous procéderez au réglage.

Cette opération est assez délicate. Commencez à serrer les cônes de façon qu'ils pèsent légèrement sur les billes; puis, remplaçant la fourche de votre bicyclette par vos deux mains, faites tourner votre roue, les extrémités de l'axe posée sur vos doigts. Pour que le réglage soit parfait, il faut que la rotation s'exécute très librement, très moelleusement, sans craquements, sans bruit dans les cuvettes. Vous aurez la sensation de ces défauts par l'ouïe et aussi par les chocs, les vibrations désagréables que vos mains ressentiront. Desserrez graduellement les cônes, mais non pas au point de laisser l'axe jouer librement dans le moyeu. Vous arriverez à ce résultat après des tâtonnements et à l'aide d'un peu de tact, mais à la condition naturellement qu'il n'y ait pas de vice de construction.

Le roulement de votre roue peut être rendu défectueux par bien des causes : la cuvette

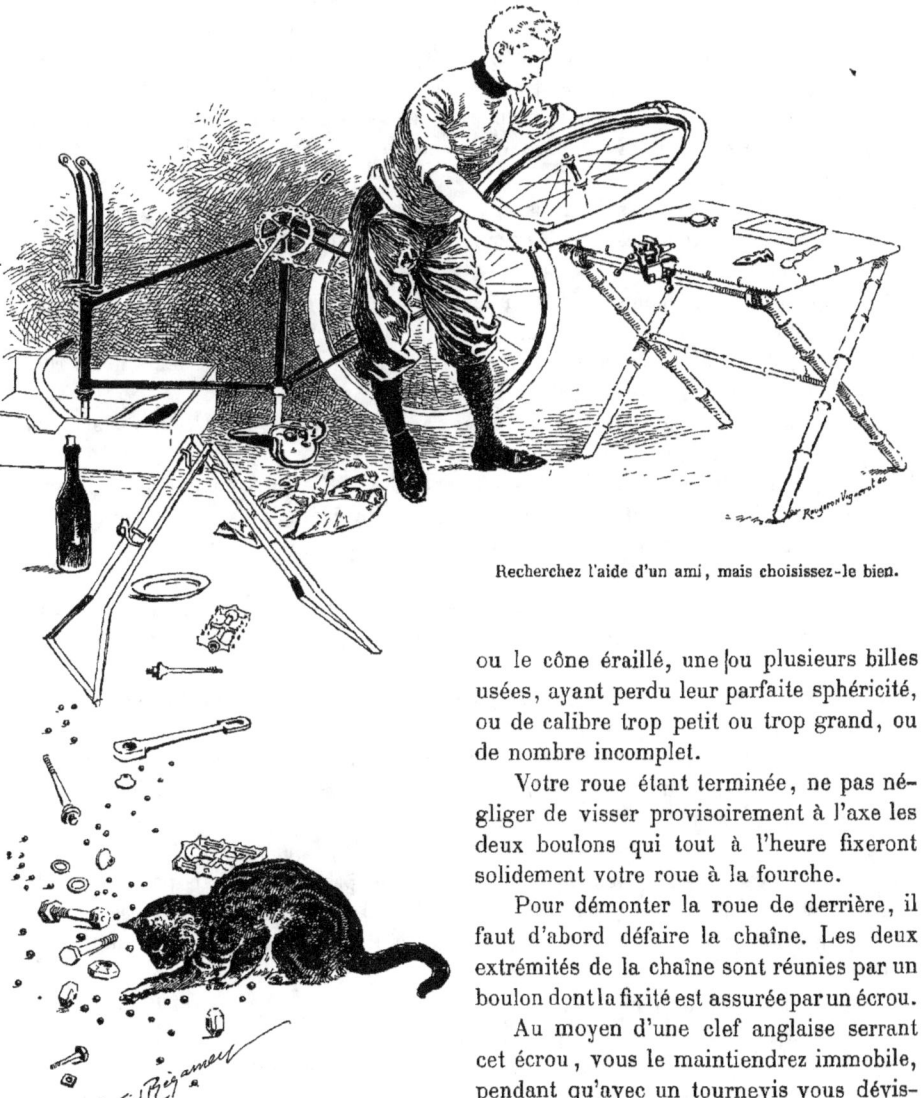

Recherchez l'aide d'un ami, mais choisissez-le bien.

ou le cône éraillé, une ou plusieurs billes usées, ayant perdu leur parfaite sphéricité, ou de calibre trop petit ou trop grand, ou de nombre incomplet.

Votre roue étant terminée, ne pas négliger de visser provisoirement à l'axe les deux boulons qui tout à l'heure fixeront solidement votre roue à la fourche.

Pour démonter la roue de derrière, il faut d'abord défaire la chaîne. Les deux extrémités de la chaîne sont réunies par un boulon dont la fixité est assurée par un écrou.

Au moyen d'une clef anglaise serrant cet écrou, vous le maintiendrez immobile, pendant qu'avec un tournevis vous dévisserez le boulon.

La chaîne séparée en deux, retirez-la avec précaution des roues dentées, et pour

elle, — comme du reste pour toutes les autres pièces de votre machine, — évitez les chocs, qui pourraient tout au moins fausser et tordre.

Le nettoyage de la chaîne se fait comme il a été dit plus haut. Une chaîne bien faite, souple, dont les maillons roulent, se replient facilement les uns sur les autres, n'aurait pas besoin d'être graissée si elle n'avait pas à subir des frottements de la part des deux roues dentées. C'est pour éviter l'usure de ces pièces d'acier qu'on doit interposer une graisse. Malheureusement cette graisse retiendra la poussière de la route, qui ne tardera pas à enduire les maillons d'un épais cambouis qu'il faudra nettoyer sous peine de mauvais roulement.

On pallie à ces inconvénients en graissant très légèrement avec de la vaseline.

La chaîne nettoyée, toujours pour éviter le mélange des pièces, y fixer le boulon et son écrou.

On pourra retirer la chaîne sans dévisser son boulon, ce qui évitera d'en user le pas de vis. Pour cela amener les *tendeurs* jusqu'à leur point extrême; la chaîne devenant très lâche, il vous sera facile de faire sauter les maillons hors des dents de la roue dentée en faisant tourner légèrement la manivelle.

Pour la remettre en place, la manœuvre sera aussi simple, et il ne vous restera qu'à lui donner la tension nécessaire au moyen des tendeurs.

Le démontage de la roue d'arrière se fait à peu de chose près comme pour la roue d'avant. Deux boulons la maintiennent dans les tubes du cadre, plus les tendeurs, petits appareils qui servent à reculer ou à avancer la roue, et par suite à tendre et à distendre la chaîne.

Les boulons dévissés, la roue se retire d'elle-même des encoches des tubes du cadre où elle était placée, et son nettoyage se fait exactement comme celui de la roue d'avant.

Il ne reste plus que le pédalier et la direction à démonter.

Commencez par le pédalier. Il faut d'abord retirer les tiges des manivelles. Pour cela, au moyen d'un poinçon et d'un marteau, vous repoussez la clavette qui fixe la tête de la manivelle sur l'axe du pédalier. La manivelle déboîtée, vous dévissez la bague de réglage qui maintient le cône en place; vous retirez les billes et agissez pour le nettoyage et le réglage comme pour les moyeux des roues.

Le principe est le même : un axe roulant sur des billes qui atténuent le frottement, et qu'il s'agit de fixer assez fermement pour qu'il n'y ait pas de jeu, mais pas assez pour serrer les billes au point d'empêcher leur libre évolution dans les cuvettes. C'est là surtout que la théorie écrite serait insuffisante, et qu'il faut vous assurer l'aide d'un cycliste très expérimenté.

Le pédalier remonté en place, vous retournez le squelette de votre machine dans sa position normale pour démonter la direction.

Vous ôtez la vis qui unit les deux parties du frein; vous dévissez l'écrou qui maintient la tige du gouvernail dans la direction, vous enlevez le gouvernail avec la portion du frein qui y est attachée; vous trouverez alors une bague de réglage qui maintient en place

le cône de la direction. Vous dévissez, retirez les billes, remontez et procédez à un réglage aussi délicat que le précédent. Des explications écrites seraient longues et fastidieuses; ayez toujours recours à votre mentor, c'est indispensable.

Votre cadre reconstitué, il vous reste à y adapter les roues, les pédales. C'est relativement simple. Le réglage de la chaîne demande de l'attention. Elle ne doit être ni trop lâche ni trop tendue. Là encore l'intervention de l'ami est indispensable.

En résumé, une machine bien montée, bien réglée, doit, secouée, donner l'impression d'un corps rigide. Il faut que ses différents membres soient si bien ajustés les uns aux autres, qu'ils semblent ne faire qu'un. Si vous constatez un ballottement dans une partie quelconque de votre bicyclette, c'est que le réglage est défectueux.

Ne l'enfourchez pas avant d'avoir fait la correction, vous risqueriez une rupture à l'endroit mal réglé.

Et maintenant parlons un peu du pneu, de son montage et de sa réparation.

Le *pneumatique* à air comprimé, qui a rendu le vélocipède si agréable en supprimant les trépidations fatigantes et en adoucissant les chocs même violents, se compose, comme nous l'avons dit plus haut, d'une chambre à air en caoutchouc posée sur la jante et recouverte, entourée d'une forte enveloppe faite de caoutchouc et d'une toile intérieure.

Une valve, sur laquelle se visse la pompe, sert à gonfler la chambre à air qui, par son développement, son extrême tension, presse les bords de l'enveloppe extérieure engagée dans des rainures ménagées tout le long et de chaque côté de la jante.

Arrivé à son maximum de gonflement, le pneu est fixé mécaniquement à la jante par la seule pression de l'air comprimé.

Les sytèmes de pneu sont très nombreux. Les différences de détail portent sur la nature, la constitution de la chambre à air et de l'enveloppe extérieure, et sur le mode d'attache de celle-ci sur la jante. Il serait trop long d'énumérer ces variétés.

La plupart se démontent et se remontent sur la roue facilement et très vite. Ce sont ceux-ci que doit choisir le touriste. Après deux ou trois leçons, guidé par un ami expérimenté, il n'aura plus rien à apprendre sur leur maniement. Tous devront être gonflés *durs*, c'est-à-dire ne pas céder sous la pression du doigt. C'est une des conditions d'un roulement agréable et rapide.

L'inconvénient du pneu, le fort ennuyeux revers de médaille du cyclisme, est que la chambre à air crève lorsque viennent l'atteindre, à travers l'enveloppe extérieure pourtant solide, des éclats de verre, des clous, etc. Quelquefois aussi des vélophobes croient très spirituel d'y enfoncer des épingles, profitant avec courage d'un moment où le propriétaire ne surveille pas sa bécane. L'air s'échappe alors plus ou moins vite, et votre pneu devient un simple tuyau tout aplati.

La réparation en est heureusement facile dès que vous avez découvert le trou de fuite.

Retirez votre chambre à air, regonflez-la à moitié; puis, la prenant des deux mains

éloignées l'une de l'autre d'une vingtaine de centimètres, vous plongez au fond d'un bassin rempli d'eau la partie du boudin de caoutchouc ainsi tenue, et vous l'étirez fortement, en tirant à droite et à gauche. Vous continuez l'opération graduellement pour toute votre chambre à air, jusqu'à ce que vous ayez découvert la place endommagée. Un bouillonnement de l'eau produit par l'air s'échappant du trou et montant en bulles à la surface révèlera la déchirure. Marquez la place avec un crayon, et, après l'avoir nettoyée sur une circonférence d'un centimètre environ autour du trou avec de la benzine ou en frottant avec du papier d'émeri, enduisez cette partie nettoyée d'une couche de dissolution (préparation de gomme *ad hoc*) qui se vend en petits tubes. En même temps vous avez taillé un morceau de caoutchouc à la grandeur voulue, vous l'enduisez d'une couche de la même préparation, et vous attendez quelques minutes que votre colle soit sèche par l'évaporation de la benzine qu'elle contient. Vous vous en rendez compte en tâtant avec le doigt, qui devra adhérer fortement.

Vous appliquez alors sur la plaie la pièce dont vous avez eu soin d'arrondir les angles, vous l'y maintenez quelques instants pour en assurer la solidité ; recouvrez ensuite d'un peu de talc en poudre, pour empêcher qu'elle se colle à la partie interne de l'enveloppe extérieure. Remontez et gonflez votre pneu, qui sera désormais plus solide qu'auparavant à la place raccommodée.

Il peut être bon, pour plus de sûreté, de mettre, au lieu d'une seule, plusieurs couches de préparation superposées ; mais alors il faut avoir soin que la première soit bien sèche avant de poser la seconde, et ainsi de suite.

Il est rare que l'enveloppe extérieure soit crevée au point de nécessiter une réparation. Dans ce cas, on procède exactement comme pour la chambre à air, sauf que la pièce ajoutée doit être d'une toile spéciale très solide. Il faut aussi que cette pièce soit beaucoup plus grande que la place endommagée, qu'elle prenne toute la largeur de l'enveloppe et qu'elle soit collée avec le plus grand soin, surtout sur les bords.

THÉORIE DE LA MULTIPLICATION

Il nous reste à parler de la *multiplication* et du *développement*.

Supposons deux roues d'égal diamètre. Si elles sont actionnées par deux forces semblables, elles couvriront dans le même temps sur le terrain une même distance qui sera leur circonférence développée.

Si, au contraire, une de ces roues a $1^m 50$, l'autre $0^m 80$, la plus grande, en un tour, parcourra une bien plus longue bande de terrain.

Mais si, par un mécanisme spécial, la petite roue, soumise à une même force, accomplit dans le même espace de temps plusieurs tours qui lui font franchir la même distance que la grande en un seul tour, la petite roue sera équivalente à la grande.

C'est sur ce principe qu'est basée la construction de la bicyclette actuelle, et c'est ce qui la différencie du bicycle d'autrefois.

Grâce à la chaîne qui met en communication par deux roues dentées le pédalier avec la roue motrice, celle-ci fait plusieurs tours pendant que les pédales en font un seul, sous la pression du pied, et alors, comparant la bicyclette pourvue de ce mécanisme multiplicateur au vieux et simpliste bicycle pris comme terme de comparaison, on dit qu'une bicyclette multiplie $1^m 50$ lorsqu'elle parcourt dans un même temps la même surface que parcourrait un bicycle dont la roue mesurerait $1^m 50$ de diamètre.

Il est facile de calculer la multiplication de chaque machine.

Supposons une roue motrice A, ayant $0^m 85$ de diamètre et un pignon B de 8 dents, relié par la chaîne C à une roue dentée D, armée de 24 dents.

Lorsque, actionnée par les pédales, la roue dentée D aura fait un tour, le pignon

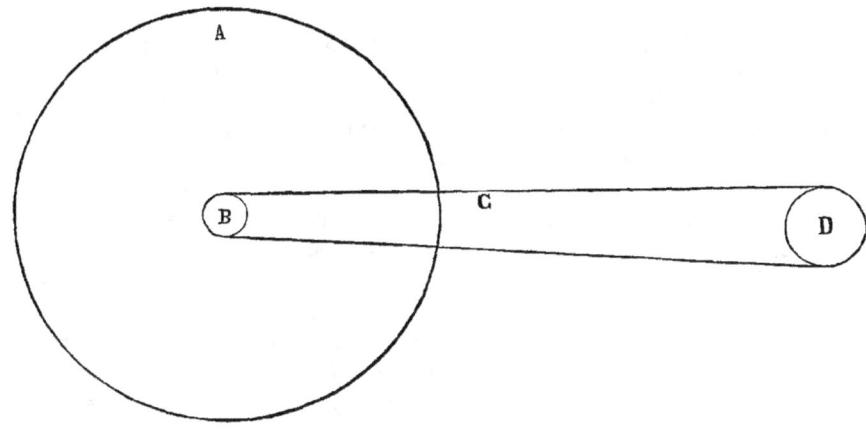

B, trois fois moindre comme dents, aura dû pour la suivre exécuter trois tours, et, en même temps que lui, la roue A, à laquelle il est fixé. La roue A aura donc fait le même chemin qu'une roue d'un diamètre triple, c'est-à-dire $0^m 85 \times 3 = 2^m 55$ ou plus exactement $\dfrac{24 \times 0{,}85}{8} = 2^m 55$.

D'où il suit que pour trouver la multiplication d'une bicyclette, on doit diviser le nombre de dents de la roue dentée par celui des dents du pignon, et multiplier le produit par le diamètre de la roue motrice, mesuré non pas à la jante, mais au caoutchouc. Le calcul ne sera pas d'une exactitude absolue, car on n'a pas tenu compte de l'écrasement du pneu, qui diminue d'autant le diamètre.

Nous avons dit que le *développement* était le chemin parcouru par une machine en

un tour de pédales. Quand il s'agit d'une machine non multipliée, comme le *grand bi*, par exemple, le développement est égal à la circonférence de la roue motrice ; quand il s'agit d'une bicyclette, il est égal au développement de la roue imaginaire à laquelle cette bicyclette est comparée.

La circonférence d'un cercle se trouve en multipliant son diamètre par 3,1416. Le développement d'une machine multipliée à $2^m 55$ sera donc $2^m 55 \times 3,1416 = 8^m 01$.

Il ne faut pas choisir de machines trop multipliées : la fatigue est trop grande, surtout aux montées. On doit se contenter d'une multiplication de $1^m 50$, donnant un développement de $4^m 71$. Pour une machine de dame, se tenir un peu au-dessous.

L'APPRENTISSAGE

Maintenant que nous connaissons la bicyclette actuelle, que son anatomie n'a plus de secrets, que nous avons passé une rapide revue des différents systèmes, des modèles, des types si variés, si nombreux, que même son histoire nous est familière, il serait temps de monter en selle et d'essayer de nous tenir en équilibre.

Il existe des traités qui promettent, sans le secours d'un maître, enseigner toute sorte de sciences, d'arts, de sports. Ces prétentions sont tout au moins fort exagérées. Peut-être est-ce seulement pour apprendre à monter à bicyclette qu'il serait vrai de dire que l'on peut se passer de professeur. L'apprentissage sera plus long, plus pénible, on ramassera de plus nombreuses *pelles;* mais enfin l'on réussira, si l'on est souple et persévérant.

Pour les premiers essais, que l'on ait un maître ou qu'on soit livré à ses propres forces, il sera indispensable de choisir un terrain uni, sans accidents. Légèrement incliné, il n'en vaudra que mieux, une pente très douce demandant moins d'efforts à l'élève.

Si un professeur vous dirige, la machine sera disposée ainsi qu'elle doit l'être régulièrement, la selle à sa bonne hauteur. Si vous travaillez seul, vous procéderez comme autrefois nos ancêtres qui montaient des draisiennes. Vos pieds devront poser à terre et y prendre les élans suffisants à vous faire rouler un certain temps suspendu. Pour cela vous devrez descendre la selle et surtout retirer les pédales, qui vous meurtriraient les jambes. Au bout de quelques heures de cet exercice, vous aurez acquis un certain sentiment de l'équilibre. Replacez alors les pédales, et essayez de rouler en les faisant agir.

Les deux ou trois premières séances ne peuvent être consacrées qu'à apprendre le mouvement mécanique des pieds actionnant les pédales, à acquérir la souplesse du corps qui fait presque toujours défaut aux débutants, et surtout à comprendre que le guidon doit être tenu très légèrement.

Au Palais-Sport.

De la souplesse, en effet, et de la tenue correcte en selle, dépendent l'équilibre et l'assurance. On n'atteint pas ce résultat sans un certain temps d'efforts, car l'apprenti cycliste a généralement l'habitude de roidir son corps et de crisper ses mains sur le guidon.

Pour vaincre cette double disposition, il devra réagir contre lui-même et faire appel à sa volonté. Quelques professeurs conseillent de ne se servir, au commencement, du guidon que comme d'un simple point d'appui sur lequel on pose les mains à plat, tandis que le maître soutient et gouverne la machine.

Mais si le néophyte a quelques dispositions, il ne tardera pas à... voler de ses propres ailes. Son vol ne sera sans doute ni bien rapide ni bien droit, et de nombreux zigzags traceront leurs arabesques sur la piste ; pourtant le plus difficile sera acquis, et le reste, c'est-à-dire la souplesse et la sûreté, lui viendra tout naturellement en roulant.

Pédaler vigoureusement, régulièrement surtout, — les à-coups faisant dévier de la ligne droite et par conséquent perdre l'équilibre, — garder le torse immobile, s'étudier à agir sur les pédales avec les jambes uniquement, sans ce balancement et ces contorsions des reins et même des épaules que l'on voit chez certains cyclistes à qui la danse de l'ours paraît évidemment l'idéal de la grâce ; enfin ne pas s'obstiner dans la contemplation de la roue d'avant qui hypnotise et ne tarde pas à produire une sensation de vertige et d'étourdissement, telles sont les règles fondamentales. Le cycliste tiendra les yeux levés droit devant lui, afin de pouvoir se garer des dangers, mais sans trop fixer non plus l'horizon.

Quant au professeur, il ne doit pas se contenter de courir près de son élève en le maintenant plus ou moins vigoureusement. Il faut qu'il exerce une influence morale, qu'il s'efforce de donner la confiance si nécessaire aux débutants.

Cela ne sera pas toujours facile. Un effet singulier se produit chez beaucoup d'élèves à la première leçon. Pendant une heure entière, le débutant peut ne faire aucun progrès ; il ne réussit même pas à se tenir seul en équilibre une seconde ; ses pieds ont la même peine à manœuvrer les pédales ; il se cramponne avec la même violence au guidon, qu'il fait virer brusquement à droite et à gauche, sous les tractions désordonnées de ses bras.

Il avait, en montant en selle, l'intime conviction d'étonner son professeur par ses extraordinaires dispositions. Très surpris et très navré, il se demande après ce premier essai s'il est bien nécessaire de persévérer, s'il n'y a pas entre lui et la reine Bicyclette des incompatibilités insurmontables.

Il ne devra ni se décourager ni s'acharner ; ses efforts resteraient inutiles en ce moment. Qu'il laisse tranquille pour ce jour-là la bécane indomptée, et le lendemain grande sera sa joyeuse surprise en s'apercevant que, sitôt réenfourchée, sa rétive monture de la veille semble toute différente et qu'il peut rouler seul pendant deux ou trois tours de roue. Progrès minime, mais si brusquement manifesté ! On pourrait croire

qu'un travail latent s'est fait, modifiant l'économie de la machine humaine, préparant dans le repos les muscles pour le travail auquel ils n'avaient pas suffi tout d'abord.

Quoi qu'il en soit, l'effet sur l'élève est énorme. La belle ardeur du début, si rudement atteinte par la déception, se réveille vigoureuse, et à partir de ce moment il double les étapes jusqu'au jour où le professeur n'a plus qu'à l'accompagner de loin, et où il goûte enfin la joie de sentir le sol fuir sous ses roues et l'air le fouetter au visage.

Ce résultat s'obtient en un nombre de leçons variable selon les aptitudes. Bien rares sont les élèves qui dépassent la douzaine de leçons. Six ou sept suffisent au plus grand nombre pour rouler seuls.

Mais à une condition absolue, c'est que l'élève s'abandonne aveuglément aux mains de son professeur, et qu'il n'essaye pas surtout de *comprendre* avant d'avoir triomphé des premières difficultés matérielles. C'est la raison qui fait que les enfants apprennent beaucoup plus vite que les grandes personnes. Ils sont comme des animaux obéissants, exécutent avec docilité et s'assimilent d'instinct tout ce qu'il y a de simplement machinal dans le fait de se tenir en équilibre sur deux roues.

On cite le fait d'un jeune homme, mathématicien éminent, qui s'était mis en tête de résoudre scientifiquement ce problème. Il avait trouvé les lois, les formules exactes en vertu desquelles un corps peut rester stable sur deux circonférences instables; mais le corps, qui sans doute a « des raisons que la raison ne comprend pas », ne voulait rien entendre à toutes ces équations ; bref, au bout d'une huitaine de jours d'efforts infructueux, le savant théoricien, dégoûté, renonça à la bicyclette, à ses mystères et à ses joies.

En commençant, le professeur marche à la gauche de la machine; il passe le poing droit dans une courroie dont l'élève s'est ceinturé, ou saisit le derrière de la selle, pendant que la main gauche dirige le gouvernail, presque abandonné par l'élève.

Lorsque le premier pas, le critique premier pas, est enfin franchi, il commence à lâcher le guidon, puis, sans avertir, lâche aussi la selle, mais continue à courir près de son élève en lui parlant, l'encourageant, lui laissant croire qu'il le maintient toujours, et ne l'avertissant de cette petite supercherie que lorsqu'une certaine distance a pu être franchie sans encombre. Au bout d'un certain nombre de ces surprises, l'élève a conquis l'aplomb nécessaire, et on le peut considérer comme formé. Un cycliste de plus est lancé dans le monde; il ne lui reste qu'à se perfectionner.

Se perfectionner?... Les vélophobes s'égaieront beaucoup à l'idée qu'on puisse espérer autre chose que rouler de plus en plus longtemps et de plus en plus vite au prix de moins en moins de fatigue. Ce serait déjà fort beau, ne leur en déplaise, bien qu'ils prétendent que cela réduit l'homme à ne plus être qu'un simple rouage, un mécanisme actionnant un appareil de locomotion.

Mais la vélocipédie a le droit d'être plus ambitieuse. L'ensemble des exercices de souplesse, d'agilité qu'elle comporte, — exercices dont la difficulté suit une progression toujours ascendante, capable de mener, après un travail long et assidu, l'élève spécia-

lement doué jusqu'aux confins de l'extrême acrobatie, — fait de la vélocipédie si dédaignée un sport qui pourrait prétendre à une place à côté de la véritable équitation. La bécane aussi se monte en haute école !

Sans vouloir engager nos jeunes lecteurs à pousser leurs études aussi loin, il y a pourtant un certain nombre de ces exercices qu'ils pourront essayer; il en est d'autres qu'ils pourront étudier et réussir, parce qu'ils ne sont pas au-dessus des forces moyennes et qu'ils sont, les uns utiles, les autres indispensables, même au plus élémentaire tourisme.

Pour commencer par le commencement, le *b a ba* du vélo, l'élève, aussitôt la stabilité, l'équilibre bien acquis, apprendra à virer seul. Il aura compris déjà, grâce à l'aide de son professeur, avec quelle légèreté de main on doit obliquer progressivement le guidon du côté où l'on veut tourner.

Il devra d'abord étudier ses virages à une allure peu rapide et en décrivant une circonférence à grand rayon. Il augmentera de plus en plus sa vitesse tout en resserrant le cercle, mais sans pourtant oublier que même les plus forts cyclistes ne doivent jamais dépasser une certaine vitesse ni virer trop court, sous peine de l'immanquable *pelle*.

En effet, plus l'allure est rapide quand on court en rond, plus le cavalier et sa monture sont obligés, s'éloignant de la verticale, de se pencher vers le centre de la circonférence pour garder l'équilibre. Un homme ou un cheval dont les membres saisissent solidement et souplement le sol peut se pencher ainsi jusqu'à l'invraisemblance; le vélo, qui ne prend contact que par deux très petits points, ne peut se pencher au delà d'un certain angle, sous peine de glissade d'abord, et puis parce que la pédale, très peu éloignée de terre lorsque la machine est dans la position normale, viendrait buter contre le sol si l'inclinaison s'accentuait exagérément. La chute dans ce cas pourrait être des plus graves. Donc, ne pas virer en vitesse ni trop court.

Un autre exercice absolument indispensable dès les débuts consiste à apprendre à pédaler d'un seul pied, l'autre jambe étant relevée en avant ou en arrière. On travaille ainsi alternativement les deux jambes, jusqu'à ce que ces allures soient aussi familières que la marche ordinaire.

Et maintenant que vous savez rouler sans inquiétude pour votre aplomb, il s'agit d'apprendre à vous mettre en selle et à partir seul. Chose qui paraîtra singulière, il y a pas mal de cyclistes, loin déjà de l'époque de leur apprentissage, qui ne pourraient, une fois à terre, se remettre en route sans le secours d'un passant complaisant, ou d'un trottoir, ou d'une borne. C'est une véritable infirmité et fort ridicule, car il leur eût suffi de fort peu d'efforts pour se guérir.

La façon la plus facile de monter sur son vélo consiste à rapprocher la machine d'un trottoir, sans l'y coller, mais dans un plan un peu oblique, l'arrière contre le trot-

toir, l'avant vers le milieu de la chaussée. Vous vous placez à gauche de votre machine, disposez les roues de façon que la pédale droite soit relevée, non pas tout à fait verticale, mais un peu inclinée en avant. Vous saisissez le guidon des deux mains; passez la jambe droite et vous mettez en selle, le pied droit sur la pédale droite relevée, le pied gauche encore sur le trottoir. Puis, après avoir assuré votre aplomb, vous donnez un élan à votre machine en poussant le sol du pied gauche et en tirant vigoureusement sur le guidon. A partir de ce moment la machine pourrait rouler seule quelques instants, si par de faux mouvements vous ne la faisiez verser vous-même. Ne vous pressez donc pas, et vous apprécierez alors l'avantage d'avoir appris à pédaler d'une seule jambe. C'est ce que vous devrez faire durant quelques tours en attendant que la pédale vienne tout naturellement se placer sous votre pied gauche. Avec une légère habitude, vous réduirez ces tours de plus en plus, jusqu'à ce que vous réussissiez à placer le pied gauche presque immédiatement.

Ne pas oublier, — chose indispensable, — de tenir le guidon très ferme, très droit, et en l'attirant des deux mains vers vous, et aussi de ne pas vous occuper de vos roues, de vos pédales, mais de regarder en avant.

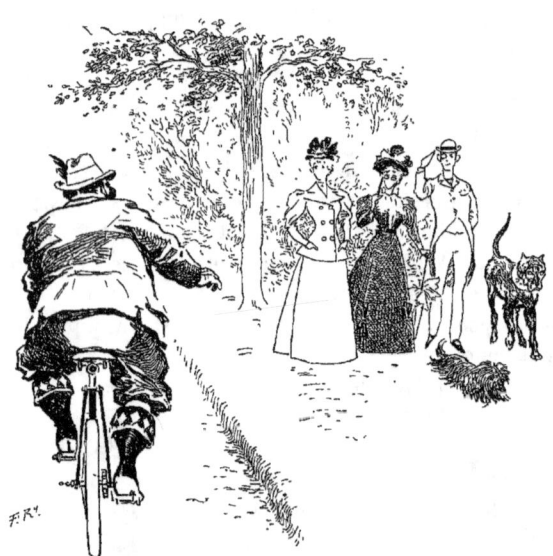

Mmes X...! soyons correct et élégant.

Dès que vous saurez partir à l'aide du trottoir, il faudra partir de pied ferme. La théorie est absolument la même, sauf que votre pied gauche n'étant plus surélevé par un trottoir ou une borne, vous serez obligé, pour vous tenir en selle, le pied droit sur la pédale relevée, le pied gauche sur le sol, de pencher légèrement votre machine à gauche. Vous donnez votre élan en poussant le sol du pied gauche; votre machine se redresse d'elle-même, roule, roule, et vous procédez comme précédemment.

Pour descendre, vous ralentissez autant que possible; puis, vous penchant à gauche, vous lâchez la pédale gauche, posez le pied à terre et en même temps tournez le guidon légèrement à droite. Votre roue d'avant placée ainsi en travers rend votre bicyclette immobile et l'empêche de tomber par terre entre vos jambes, et même de vous entraîner

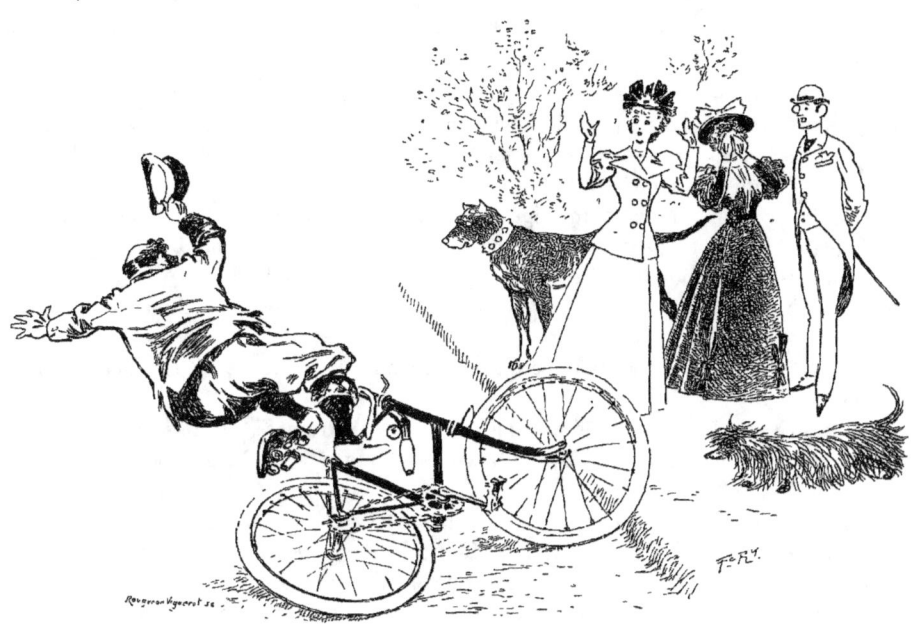

Effet manqué.

avec elle, ce qui pourrait arriver si vous laissiez obliquer votre directrice à gauche du côté de votre descente, ou si même vous gardiez vos deux roues sur le même plan.

Suivant la formule célèbre, la descente à droite ressemble tout à fait à la descente à gauche, sauf qu'elle est exactement le contraire !

Il est indispensable que le cycliste apprenne à rouler en tenant le guidon d'une seule main. Cette possibilité de disposer d'une de ses mains lui sera de la plus grande utilité, notamment pour tirer sa montre ou bien pour saluer sans ramasser une pelle, ce qui serait du plus fâcheux effet.

S'habituer à conduire avec la main gauche ou la main droite, alternativement et sûrement, s'obtient sans difficulté, avec seulement un peu de persévérance.

Maintenant que l'élève cycliste se tient solide en selle, descend et monte sans hésitation, il lui reste à aborder les *difficultés faciles,* les mouvements de voltige, enfin les exercices de haute école qui ne sont pas au-dessus des forces d'un simple amateur.

Mais auparavant nous devons causer un moment de la bonne position en selle, car

nos lecteurs doivent certainement vouloir conserver sur leur machine l'élégante correction d'attitude qu'on leur a enseigné à prendre dans toutes les autres circonstances de la vie.

Le corps ne doit pas être tenu aussi droit que dans la marche à pied, par exemple. Au lieu de creuser les reins et de porter la tête en arrière, il faut courber légèrement la colonne vertébrale, à peu près comme lorsqu'on écrit à une table. Les épaules doivent rester tombantes, le cou libre, dégagé.

De la position de la main dépend en grande partie l'aspect de raideur de certains cyclistes. Il ne faut pas que le bras et le poing forment une ligne droite, rigide, depuis l'épaule jusqu'à la poignée. Le coude doit être légèrement fléchi, et les doigts prendront le guidon en pliant le poignet de façon que celui-ci se trouve un peu au-dessous de la main.

Ne pas se laisser aller, pour singer les grands coureurs, à se coucher sur le gouvernail.

Les *dos ronds* ne sont admis que sur les vélodromes, où des professionnels ont besoin, pour disputer de haute lutte une course, de déployer une rapidité vertigineuse.

On voit quelquefois, même à Paris, des cyclistes, la jambe à moitié nue dans une culotte écourtée, qui, le nez sur le guidon, le dos bombé comme un chat en colère, prennent sur leur machine à la selle surélevée des allures de dévoreurs de kilomètres, alors qu'en réalité ils ne peuvent, dans ces rues encombrées de véhicules et de piétons, marcher beaucoup plus vite qu'une voiture bien attelée. Ils se figurent éblouir le public. Ce sont les odieux *pédards,* membres de la si nombreuse famille des vaniteux, tout proches parents du poseur ridicule qu'on rencontre quelquefois, une petite fleur rouge à la boutonnière, et qui a fait dire de lui : « De loin, c'est un chevalier de la Légion d'honneur; de près, c'est un imbécile. »

Il ne faut donc, si l'on veut donner une impression de souplesse et de correction, ni trop reculer la selle ni trop abaisser la direction, de sorte que les mains posent naturellement sur les poignées, les bras légèrement fléchis, sans que le buste soit projeté en avant avec exagération.

Le point où doit être fixé le gouvernail prête à la discussion. Les uns le veulent à la hauteur du bec de la selle, d'autres le montent un peu plus, et même jusqu'au niveau de la ceinture. Cela dépend de la conformation individuelle, les bras pouvant être plus ou moins longs. C'est en tâtonnant, en comparant, que chacun trouvera la hauteur qui lui convient.

Quant à la position de la selle, elle se détermine d'après la règle suivante : lorsque les manivelles sont placées horizontalement, si du milieu de la pédale qui se trouve alors en arrière on relève une verticale, elle devra traverser la partie rentrante de la selle au point où la cuisse s'en détache.

On a beaucoup discuté aussi sur la question de la jambe et du pied. La jambe doit-

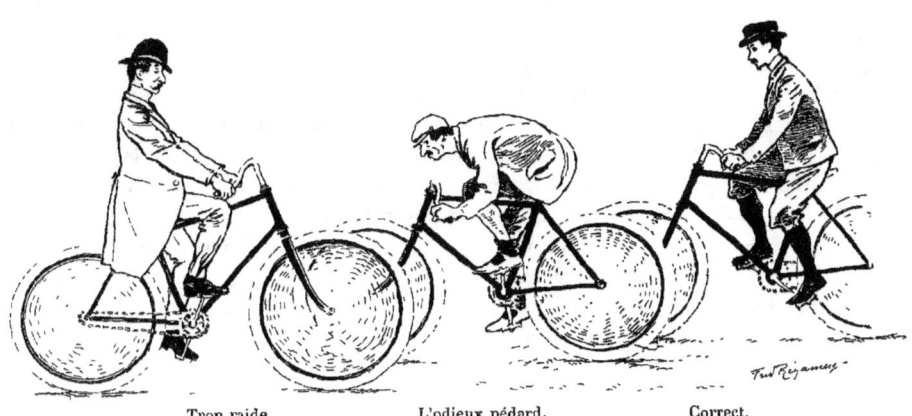

Trop raide. L'odieux pédard. Correct.

elle être complètement étendue lorsque la pédale descend le plus près de terre, ou bien le genou doit-il être toujours plus ou moins fléchi? C'est là, comme dans l'équitation, une question d'appréciation personnelle et aussi une question de mode.

Nous pensons que la selle doit être élevée de façon que, la pédale étant arrivée à son point le plus bas, le talon la touche facilement. Replaçant le pied dans sa position normale, le jarret prendra alors la légère flexion qui convient.

D'ailleurs chaque cycliste, après avoir expérimenté les deux méthodes, choisira l'une ou l'autre, ou s'en tiendra au moyen terme, en se basant sur son goût et sur ses propres observations.

En revanche, il n'y a qu'une manière de placer le pied sur la pédale : la partie la plus large doit se trouver exactement au centre, c'est-à-dire sur l'axe même.

L'action du pied doit être continue, régulière, et les chevilles doivent s'habituer à ce jeu souple, indispensable pour mettre en pratique les règles exactes et rationnelles de la vélocipédie.

Mais ce résultat ne s'obtiendra pas du premier coup, et il faut distinguer deux phases dans cette partie si importante de l'apprentissage. L'élève s'exercera d'abord à abaisser et à relever les jambes comme deux tiges de piston, en appuyant vigoureusement sur la pédale descendante et en haussant beaucoup le genou du côté de la pédale remontante, allant même jusqu'à l'abandonner de temps à autre presque complètement, pour bien comprendre que le pied gauche, par exemple, tenant la pédale remontante, ne doit pas gêner, même par son simple poids, l'effort du pied droit appuyant sur la pédale descendante, et *vice versa*.

Ce point acquis, le cycliste modifiera ses mouvements et leur donnera plus de souplesse. Il s'appliquera à tenir sa pédale comme avec une main, qui ne se bornera pas

seulement à pousser la manivelle de haut en bas, mais qui la ramènera également de bas en haut. Cela obligera à placer le pied de façon que la pointe soit toujours dirigée légèrement en bas.

Telles sont les règles principales que l'on peut indiquer par écrit aux aspirants vélocipédistes. Pour le reste, qu'ils prennent une bicyclette, qu'ils fassent guider leurs premiers pas par quelque ami digne de confiance et ayant la poigne solide, à défaut d'un bon professeur, qu'ils ne craignent pas trop les pelles, — inévitables mais en somme peu dangereuses, — et s'ils se conforment à nos conseils, ils ne tarderont pas à pouvoir courir les routes, savourant l'enivrement du grand air, de la vitesse et de la liberté, et faisant la nique, en leur victorieuse indépendance, aux trains qu'ils verront passer, ces « grands frères qui fument, » esclaves de leurs rails et de leurs horaires.

EXERCICES DE VOLTIGE

M. Maurice ***, un des plus étonnants professionnels de l'époque, a trouvé jusqu'à présent *quarante-huit* manières différentes de se mettre en selle. Jeune, ne travaillant la bécane que depuis quatorze ans environ, il n'est pas au bout de la série, et l'on peut espérer qu'il en trouvera encore d'autres.

La plupart ne sont pas à recommander aux amateurs qui désirent garder leurs tibias sans encoches : quelques-unes de ces montées ont demandé huit et dix mois d'efforts. Il en est cependant quelques-unes de faciles, — et d'ailleurs connues de tous, — que nous pouvons indiquer.

1. *Monter par le marchepied.* Il faut naturellement, pour exécuter ce temps, que votre machine ait un marchepied. C'est une pièce d'acier faisant une saillie d'environ cinq ou six centimètres, et qui se visse au moyeu de la roue motrice à gauche.

Se placer derrière la machine, la roue motrice entre les jambes, le corps incliné sur la selle, se pencher en avant, saisir les poignées des deux mains, placer le pied gauche sur le marchepied, donner un élan à la machine en se poussant du pied droit resté à terre, et tout de suite, s'enlevant sur le pied gauche, se dresser debout, la roue motrice entre les jambes tendues ; puis se laisser tomber doucement en selle, et attendre que les pédales viennent se placer sous les pieds.

Une seconde façon consiste à se placer, non à cheval sur la roue motrice, mais les deux jambes à sa gauche. La position du corps est la même pour le reste; le pied gauche est placé sur le marchepied, le pied droit pousse à terre pour prendre l'élan nécessaire; on s'enlève et l'on se place en selle de la même manière que précédemment.

Observation importante : élancez-vous rapidement; ne faites pas plus de deux ou trois foulées du pied droit. Il serait un peu trop gauche de traîner davantage.

2. *Départ assis.* Ayant disposé vos pédales de façon que celle de droite soit en haut et inclinée suffisamment pour que la manivelle soit parallèle au tube du cadre qui joint la direction au pédalier, saisissez les deux poignées, passez rapidement la jambe droite par-dessus la selle, asseyez-vous, laissez retomber le pied sur la pédale relevée, et, la pressant d'une pesée ferme et continue, mettez la machine en marche, en même temps que vous soulevez le pied gauche de terre sans y prendre d'élan. Il vient presque simultanément saisir au passage la pédale gauche qui se relève; pédalez alors des deux pieds, en maintenant le guidon ferme et droit. Tous ces mouvements doivent être faits rapidement, sans hésitation, comme s'ils étaient faits en un seul temps.

Il est très important de ne pas regarder à terre, mais de tenir les yeux levés en avant.

3. *Monter par la pédale.* Étant placé à la gauche de votre machine, les manivelles disposées en une ligne horizontale, vous placez le pied gauche sur la pédale correspondante, demeurée en avant, le pied droit perpendiculaire et presque à l'aplomb du pied gauche. Vous poussez votre machine, en faisant un vigoureux pas du pied droit. Un moyen de faire ce pas assez grand consiste, la machine étant immobile, à marquer sur le sol un point à la hauteur du moyeu de la roue directrice. Lorsque vous prenez votre élan, le pied droit doit enjamber jusqu'à cette marque. La pédale tournant porte votre pied gauche en arrière, dans le sens de l'élévation; vous aidez au mouvement en vous enlevant sur cette pédale et en raidissant la jambe, en même temps qu'ayant fait votre pas en avant, vous prenez un élan en frap-

pant le sol du pied droit, puis vous passez votre jambe droite par-dessus la selle, y retombez assis et attendez, en pédalant du pied gauche, que la pédale droite vienne se placer sous le pied.

Il vous arrivera très probablement les premières fois qu'ayant réussi à vous asseoir en selle, vos pédales seront comme bloquées; vous ne pourrez pas les faire mouvoir et serez obligé de mettre pied à terre. Cela tiendra à plusieurs causes : d'abord à ce que vous aurez regardé vos pieds, vos roues, au lieu de tenir la tête levée, les yeux fixés en avant; ensuite à ce que vous aurez tenu votre guidon mollement, laissant fléchir votre directrice à droite et à gauche; enfin à ce que votre élan n'ayant pas été assez vigoureux,

votre pédale gauche n'a pas exécuté son mouvement de rotation assez vite et n'est arrivée, au moment où vous vous êtes assis en selle, qu'à peine au haut de sa course ; votre pied gauche alors, au lieu de l'actionner comme il l'aurait fait si elle avait franchi son point mort supérieur et avait commencé d'un ou deux centimètres seulement sa courbe descendante, pèse sur elle et empêche son mouvement ascendant. Un arrêt se produit, et vous êtes désarçonné. Tâchez donc de prendre un élan suffisant, et puis, au lieu de placer vos manivelles très horizontales, obliquez-les de façon que votre pédale gauche soit un peu relevée. Le pied la faisant partir de plus haut aura plus d'action et fera tourner le pédalier plus rapidement.

4. *Monter par la pédale sur place.* La pédale gauche étant remontée et sa manivelle inclinée en avant de deux centimètres, vous y posez le pied gauche ; le droit est placé perpendiculaire à la machine, la pointe au-dessous du talon gauche. Les deux roues sont bien exactement dans le même plan, mais légèrement penchées vers la droite.

Vous courbant sur le guidon, et faisant porter tout le poids de votre corps par le genou gauche plié, sans donner aucun élan à votre machine, qui entrera en mouvement d'elle-même peut-être plus tôt qu'il ne faudrait, vous vous enlevez en l'air, passez rapidement la jambe droite par-dessus la selle, y retombez assis avant que la pédale gauche ait commencé son mouvement de rotation descendante. Il faut, pour réussir ce mouvement, que vous vous sentiez enlevé en selle presque forcément, le pied sur la pédale faisant pivot et le corps penché sur le guidon entraînant tout le poids en avant. Vous serez surpris, lorsque vous aurez enfin réussi ce temps, de sa facilité, de la *nécessité* de sa réussite.

Toujours même importance absolue de tenir le guidon et le regard comme plus haut.

5. *Descendre par la pédale en marchant.* Pour apprendre le mouvement, ralentissez autant que possible votre marche. Au moment où la pédale gauche est à son point le plus bas, raidissez la jambe gauche comme un morceau de bois et laissez-vous enlever par elle tandis qu'elle continue sa courbe ascendante. En même temps portez-vous solidement des deux mains sur le guidon. Étant ainsi dressé, vous passez vivement la jambe droite par-dessus la selle et vous vous laissez retomber des deux pieds à terre en faisant face à la machine. Plus vous porterez sur le guidon, plus le mouvement sera facile.

6. *Monter par la pédale en marchant.* Amenez la pédale gauche en haut, sa manivelle verticale. Vous plaçant en arrière, les talons joints, vous mettez la machine en mouvement en faisant trois pas en avant : 1° le pied gauche à terre ; 2° le pied droit à terre; 3° le pied gauche, non plus à terre, mais sur la pédale gauche au moment où celle-ci

ayant, pendant que vous marchiez, exécuté une demi-rotation, a dépassé son point mort inférieur et va commencer sa course ascendante. Vous vous laissez soulever par elle en même temps que, du pied droit frappant le sol, vous prenez un élan qui vous porte au niveau de la selle. Passant la jambe droite, vous retombez assis et pédalez. Il y a une petite difficulté à harmoniser les différents mouvements du pied sur la pédale gauche, de l'appel du pied droit et de l'enlevé du corps, qui doivent se faire simultanément; vous arriverez à cet ensemble en décomposant et faisant lentement, puis de plus en plus vite.

Même observation pour la tenue du guidon et du regard.

7. *Descente en arrière en sautant.* Ralentissez le mouvement; puis, 1ᵉʳ temps, laissez les mains aux poignées, mais en les tenant ouvertes; 2° abandonnez les pédales et allongez les jambes vers le moyeu de votre directrice; 3° rejetez les jambes en arrière par un mouvement de balancier, en même temps que vous lâchez le guidon en lui donnant une secousse nette. Ce dernier mouvement et l'action de rejeter les jambes en arrière, exécutés simultanément, ont pour résultat de vous chasser de votre selle et de vous faire retomber sur vos pieds en arrière, pendant que la machine, projetée en avant, vous file entre les jambes. Vous saisissez la selle au passage et arrêtez votre bicyclette.

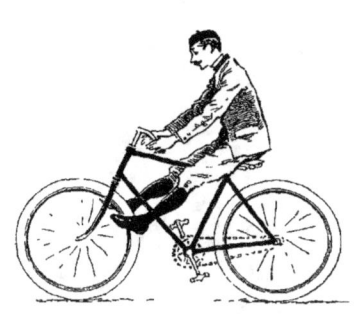

Il est très important de ne pas, en quittant la selle, chercher à bondir en arrière par peur de tomber sur votre roue. Faites, au contraire, comme si vous vouliez précisément y tomber à cheval. Vos pieds viendront par ce moyen derrière elle, tout juste à la place qu'ils doivent occuper; car c'est la machine qui, par sa propulsion en avant, se dégage et non vous qui devez sauter loin d'elle.

Pour bien apprendre ce coup de main au guidon qui projette la machine en avant, cherchez-le debout près de votre machine; au bout de cinq ou six essais, vous le réussirez et le ferez alors facilement étant remonté en selle.

8. *Descendre par la pédale en arrière.* Vous ralentissez le mouvement et ouvrez vos mains sur les poignées, comme au temps précédent; puis, au moment où la pédale gauche commence sa remontée en arrière, vous vous laissez enlever en vous dressant sur la

jambe gauche, abandonnez la pédale droite et repoussez le guidon des deux mains. Ces divers mouvements vous chassent de votre selle, et vous retombez derrière votre roue motrice, pendant que la machine file entre vos jambes. Saisissez la selle au passage et arrêtez.

Par suite de votre position sur la pédale gauche, vous serez obligé, pour ne pas tomber à gauche, de vous jeter à droite en entraînant la machine avec vous. De cette façon vous rétablirez l'équilibre.

9. *Monter en plongeon*. Ayant saisi les deux poignées, vous vous placez en face du pédalier, à gauche ; vous penchez légèrement la machine sur le côté droit, mais en ayant soin de maintenir les deux roues dans le même plan. Vous placez alors le pied gauche sur la pédale correspondante, levée, mais un peu inclinée en avant, le pied droit perpendiculaire au plan de la machine, de façon que la pointe se trouve au-dessous de l'extrémité de la pédale gauche. Sans prendre d'élan, vous tendez la jambe gauche et vous vous dressez sur la pédale, qui, commençant sa courbe descendante, met en marche la machine. Vous vous appuyez des mains sur le guidon, tenu très fermement, de façon que la roue directrice ne puisse vaciller dans un sens ni dans l'autre. Vous étant dressé sur la jambe gauche, votre cuisse droite est arrivée à hauteur de la selle et s'y est

accotée ; vous êtes donc suspendu en l'air, fixé à la machine, toujours inclinée sur la droite, par trois points d'appui : les deux mains sur le guidon, le pied gauche sur la pédale et la partie supérieure externe de la cuisse droite contre le rebord de la selle.

La pédale continuant sa course arrive au plus bas, pendant que vous vous maintenez en équilibre, la jambe droite tendue derrière la gauche ; puis elle commence son mouvement d'ascension. A ce moment seulement vous passez la jambe droite par-dessus la selle et vous y asseyez.

Pour réussir ce temps, essayez souvent de vous maintenir en équilibre sur votre machine penchée à droite au moyen des trois points d'appui indiqués plus haut. Restez dans cette position le plus longtemps possible, sans essayer de vous asseoir. Lorsque vous serez familiarisé avec cette attitude, le reste viendra facilement.

10. *Marcher en plongeon*. Étant placé en équilibre, les deux mains au guidon, le

pied gauche sur la pédale relevée, le haut de la cuisse droite appuyée à la selle, au lieu de passer la jambe droite pour vous asseoir, vous essayez de pédaler le plus longtemps possible en vous tenant ainsi suspendu sur le flanc de votre machine. Il faut empêcher le guidon de vaciller à droite et à gauche, et lorsque la pédale gauche arrive à sa courbe ascendante, porter vigoureusement sur les bras et plier légèrement la jambe qui porte, pour soulager la pédale de votre poids et faciliter son ascension. Au contraire, lorsqu'elle a franchi son point mort supérieur, vous devez appuyer pour lui faire prendre l'élan nécessaire au maintien de la progression.

C'est un excellent exercice pour acquérir de la souplesse, de l'équilibre, et apprendre à harmoniser vos mouvements avec ceux de la machine.

Ces quelques temps sont la clef d'une série de combinaisons que vous trouverez vous-même. Si vous avez le génie de l'acrobatie, vous pourrez pousser vos études de voltige plus loin encore, mais il deviendra nécessaire de vous faire guider par un professeur. Même pour les mouvements que nous venons de décrire, vous ferez bien de ne pas les essayer seul : tâchez de trouver un camarade. Le travail à deux sera plus amusant, vous vous encouragerez mutuellement, et enfin, bien que vous n'ayez pas de chutes dangereuses à redouter, vous serez plus tranquille et plus confiant si vous sentez un bras ami prêt à vous retenir.

JEUX

A côté des exercices individuels, des exercices d'ensemble peuvent être essayés par des quadrilles de cyclistes. Les jeunes filles et les jeunes garçons trouveront là une source de jeux à peu près inépuisable. Il sera prudent de n'admettre que ceux qui sont déjà assez habiles; autrement, la chute de l'un entraînant la chute de tous les autres, il pourrait résulter des accidents de ce fâcheux tohu-bohu. Un espace assez grand est nécessaire pour évoluer librement.

Marcher en ligne. Deux des cavaliers marchant parallèlement étendent l'un le bras gauche, l'autre le bras droit, et se donnent la main pour former un portique le plus haut et le plus large possible. Ils précèdent de quelques pas les autres cyclistes se suivant les uns derrière les autres. A un signal, le premier de la file, s'avançant, passe courbé sous l'*arche* que forment les deux cavaliers accouplés, puis, décrivant une circonférence à droite, vient se lier au *pilier* de droite, lui tenant de la main gauche le bras droit. Immédiatement le second de la file passe en se courbant et exécute aussi une volte, mais à gauche, pour revenir se lier de la même façon au *pilier* de gauche; et ainsi de suite jusqu'au dernier des cavaliers, qui forment alors un seul rang et se tiennent tous par une main, l'autre fixant le guidon.

Conversions. La ligne étant ainsi formée, s'exercer à exécuter des conversions à droite

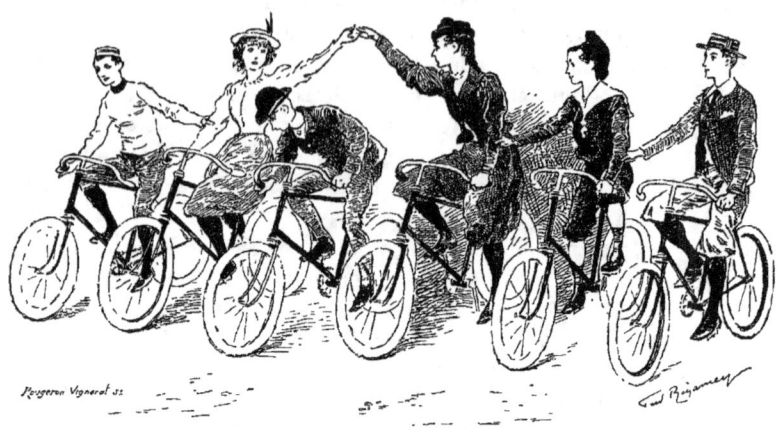

et à gauche, l'aile marchante pressant l'allure, l'aile formant pivot restant presque immobile.

On rompt la ligne par un procédé analogue à celui qui l'a constituée. Le cavalier de l'extrémité de droite se porte en avant, exécute un demi-cercle à gauche, et, revenant sur le centre de la ligne, passe en se courbant sous l'*arche* formée par les deux cavaliers du centre et va reprendre la place qu'il avait précédemment au bout de la file. Le cavalier de gauche exécute un mouvement équivalent, passe à son tour sous l'arche centrale, et va se placer devant celui qui l'avait précédé. Ainsi de suite pour les cavaliers de droite et de gauche, jusqu'à ce que la ligne soit rompue et la file reconstituée.

On peut aussi se diviser en deux pelotons et exécuter les mêmes mouvements qui se font à cheval dans un manège. Il devient alors nécessaire de tracer sur le sol un parallélogramme aussi grand que la place dont on dispose le permettra. Chaque peloton se range à la file sur un des deux grands côtés, et commence ses évolutions au commandement de celui des cyclistes chargé de la direction et placé au centre du manège.

Supposons 2 groupes de cyclistes, 1 et 2, marchant dans le sens indiqué par les flèches. Arrivant au point A du parallélogramme, le groupe 1 vire à droite et traverse le manège jusqu'en B, tandis que le groupe 2 vire au point B et traverse parallèlement au premier groupe jusqu'au point A. Arrivés à l'extrémité de leur course, chacun des deux groupes exécute un second virage pour reprendre la piste. Ce second virage, contrairement au premier, pourrait s'exécuter à gauche. Le mouvement s'appellerait alors un « changement de main dans la longueur du manège », absolument comme si vous étiez sur un vrai cheval à quatre pattes et non sur un poney d'acier. Il serait trop long de décrire ici tous les mouvements qui peuvent s'exécuter ; il suffira à nos lecteurs

de prendre le premier traité venu d'équitation, ils y trouveront des figures avec toutes les indications nécessaires.

Tous ces exercices ont surtout l'avantage de donner aux jeunes cyclistes, en dehors de l'amusement qu'ils pourront y trouver, de la confiance, de la sûreté et l'habitude de se coudoyer sans se gêner mutuellement et sans se heurter. A ce titre on ne saurait trop les recommander.

IV

RÈGLEMENTS, JURISPRUDENCE, COSTUME, HYGIÈNE, ENTRAINEMENT.

Ce n'est pas tout que de savoir garder son équilibre sur une machine, pédaler ferme et droit, monter, descendre en voltige, guider enfin victorieusement sa bicyclette parmi les embûches et les obstacles naturels de la route : il faut aussi apprendre à la diriger sans accrocher ni déraper parmi les broussailles de la jurisprudence. Ce n'est pas le plus facile ni le moins dangereux.

Car les lois qui régissent la vélocipédie, ne brillant ni par la clarté ni par la précision, autorisent les interprétations les plus contradictoires. Or il existe des juges de paix, des tribunaux mêmes franchement vélophobes. Nos lecteurs le verront en lisant ce chapitre, où nous essayons de les mettre en état de se défendre et de faire triompher leur bon droit.

Mais auparavant ils ne doivent pas oublier leurs devoirs envers la Préfecture de police et le percepteur des contributions.

Ils pensent bien que le budget ne les a pas oubliés et qu'il compte sur eux pour grossir le chiffre pourtant déjà énorme de ses recettes.

Qu'ils achètent donc une feuille de papier timbré de soixante centimes, qu'ils y écrivent ceci ou quelque chose d'approchant :

« Monsieur le Préfet,

« Désireux de circuler dans Paris à bicyclette, j'ai l'honneur de solliciter la carte m'en donnant l'autorisation.

« Veuillez agréer..., etc. »

Et qu'ils mettent la lettre à la poste sans affranchir.

Sans affranchir. Vous avez bien lu !

Pourquoi l'*Ad-mi-nis-tra-tion* nous épargne-t-elle ces frais supplémentaires ? D'après ce que nous supportons déjà avec soumission, elle nous sait les reins assez solides et le cœur assez résigné pour être bien sûre que nous ne tenterions pas une révolution pour économiser les quinze centimes de ce timbre. Est-ce un oubli de sa part ?... Mystère ! Quoi qu'il en soit, profitons-en tant que cela durera.

La carte vous sera remise, moyennant vingt-cinq centimes, à la Préfecture, où vous devrez vous rendre *vous-même* trois jours après, entre dix heures et midi, ou entre deux et quatre heures. Elle est annuelle et devra être renouvelée le 31 décembre suivant, en échange d'un nouveau paiement de vingt-cinq centimes.

Cette carte vous apprendra que vous êtes soumis à l'ordonnance du 9 novembre 1874, qui prescrit :

1° Un grelot sonore ;

2° Une lanterne sitôt la chute du jour ;

3° Une plaque indiquant vos noms et domicile.

Si vous ne vous conformez pas à ce règlement, un procès-verbal pourrait vous être dressé, et votre machine serait envoyée en fourrière.

Enfin, allez à votre mairie, déclarez que vous êtes propriétaire d'une bicyclette : vous serez immédiatement admis à payer un impôt annuel de dix francs.

C'est tout pour le moment.

Nous ne saurions trop engager les cyclistes à se conformer de tous points au règlement, et à se munir d'une carte s'ils ont l'intention de circuler dans Paris.

Ce que nous avons dit en commençant au sujet des ennemis et des dangers de la vélocipédie prouve suffisamment que l'infortuné véloceman est exposé à mille aventures désagréables, au cours desquelles un agent zélé peut demander à vérifier ou sa plaque ou son autorisation de la préfecture. Qu'il constate alors une infraction à la loi, et la monture sera conduite en fourrière, tandis que le cavalier sera amené devant le commissaire de police.

Les vélocipédistes, nous l'avons dit et nous le répétons, sont, depuis la naissance de leur sport, une race persécutée.

Avant 1870 déjà, des ordonnances étaient rendues afin de permettre aux représentants de l'autorité de mettre le plus possible de bâtons dans les roues des vélocipèdes. Quelques-unes méritent d'être citées ; elles démontrent suffisamment qu'en matière juridique le comique, — voire le grotesque, — ne perd jamais ses droits.

Voici, par exemple, un brave maire provençal qui défend le passage des vélocipèdes dans son village, à moins qu'ils ne soient « conduits par une personne à pied ».

Cela se passe en province, très loin, dans un trou perdu. Paris, songez-vous, devait être plus tolérant et plus éclairé.

Détrompez-vous. A la même époque, les vélocipèdes n'étaient autorisés à traverser

le bois de Boulogne que « s'ils étaient en voiture ». Après cela, ne croyez-vous pas que l'on puisse tirer l'échelle?

Il semble au premier abord que tout cela ait bien changé aujourd'hui, puisque des centaines de bicyclistes sillonnent chaque jour les allées du Bois.

Pourtant nous sommes loin d'en avoir fini avec les chicanes des pouvoirs publics et les chinoiseries de la justice.

Entre les mille exemples, voici notamment un extrait d'un arrêt rendu par le tribunal de Nancy en janvier 1896.

Un M. P..., ayant été heurté par une voiture et ayant eu de ce fait sa machine brisée, réclamait une indemnité de deux cents francs. Le juge de paix le débouta de sa demande. M. P. en appela au tribunal de première instance, qui confirma cette décision.

« Attendu que le conducteur de la voiture n'a commis aucune imprudence ou infraction aux règlements de voirie; en vain allègue-t-on qu'il n'a pas pris sa droite; une voiture ne doit se ranger à droite qu'à l'approche d'une autre voiture, *or une bicyclette n'est pas une voiture et ne lui est pas assimilable.*

Dans les petits billets que publie l'*Écho de Paris,* sous la rubrique « Pierre et Jean », *Jean* appréciait ce jugement en y joignant les réflexions suivantes, auxquelles nous ne pouvons que souscrire :

« Tu vois d'ici les conclusions pratiques que vont tirer de cet arrêt, répandu par la presse à des millions d'exemplaires, les cochers de Nancy et autres villes ou bourgs.

« Le droit de serrer les cyclistes contre les trottoirs, de les écraser, de les aplatir est maintenant proclamé par la jurisprudence. La bicyclette « n'étant pas une voiture », celui qui la monte n'aura plus à compter, en cas de rencontre, que sur la clémence de ses adversaires ; et le jour n'est pas loin où nous verrons les fiacres, en vertu de l'arrêt de Nancy, caramboler les cavaliers, qui, eux non plus, ne sont pas, que je sache, « des voitures. »

« Toutes ces subtilités juridiques et meurtrières nous montrent, en somme, que nous avons grand besoin, non d'un arrêté du tribunal de Nancy, mais d'un arrêt du ministre compétent qui règle définitivement la circulation des bicyclistes, ou que, si nous en avons un déjà, il est mauvais et qu'il faut le refaire.

« Car ne trouves-tu pas fantastique, Pierrot, que l'administration laisse ainsi démunis de défense des centaines de mille de contribuables, et abandonne à des tribunaux plus ou moins cyclophobes le soin de décider s'il est convenable ou illicite de les écraser? »

L'équité nous oblige néanmoins à dire que tous les tribunaux ne jugent pas de cette façon barbare. Celui de Clermont-Ferrand condamna à une amende et aux frais un boucher qui, en tenant obstinément sa gauche, avait cherché à renverser un cycliste.

Celui de Paris, plus récemment, infligea deux ans de prison à un cocher dans les circonstances suivantes : une dame cycliste était montée avec sa machine dans la voiture,

tandis que ses deux compagnons continuaient à pédaler. Le cocher ayant été grossier, la dame préféra descendre et payer la course sans l'avoir accomplie jusqu'au bout. Furieux, l'automédon voulut se venger sur les deux autres cyclistes. Il les poursuivit avec tant d'acharnement, que l'un d'eux finit par être renversé et blessé.

Nous avons déjà dit que les propriétaires de chiens sont responsables des accidents causés par leurs toutous. Un jugement du tribunal de Blois l'établit. Citons encore une autre sentence :

« Le propriétaire d'un chien qui le laisse aboyer et courir après un vélocipède est responsable de l'accident qui arrive sur ces entrefaites au vélocipédiste, s'il est constant que ce dernier est suffisamment expérimenté et qu'il n'apparaisse point d'autre cause de l'accident. » (Justice de paix du 1er arrondissement de Paris.)

A Saint-Étienne, en 1893, un nommé Jean-Marie fut condamné à huit jours de prison et aux frais pour avoir, voulant faire une bonne farce, poussé sur une bicyclette le camarade qui l'accompagnait.

« Attendu, dit le jugement, que la bicyclette est un moyen de locomotion qui a passé dans nos mœurs, qu'elle vient d'être frappée d'un impôt qui lui donne droit de cité ;

« Attendu qu'il est du devoir du tribunal d'assurer la sécurité des personnes qui usent de ce moyen de transport et de les défendre contre les stupides plaisanteries des gens malveillants. »

Il n'y a donc pas que des juges vélophobes, et il nous est permis d'espérer que les derniers, les étonnants retardataires, se trouveront bientôt en présence de nouveaux textes de lois si nets, si clairs, qu'ils devront renoncer, même en les torturant, à en tirer des arrêts qui satisfassent leurs bizarres rancunes.

Les lois se modifient avec les mœurs, les croyances des sociétés qu'elles régissent. Rien d'étonnant à ce qu'elles aient eu des allures si hargneuses, quand on songe aux extraordinaires hostilités que provoquèrent certaines nouveautés chez les meilleurs esprits. Ce siècle aura vu trois grands hommes, de génie divers, se fourvoyer en d'inattendus jugements sur trois modes de locomotion qui, — impertinente insouciance pour de si hautes sévérités, — continuèrent leur chemin et révolutionnèrent le monde.

Napoléon Ier n'avait pas compris le bateau à vapeur ; M. Thiers dédaigna la locomotive ; M. Sarcey, lui, ayant considéré le vélocipède, se tourna vers la police et lui demanda de « supprimer cette excentricité ridicule ».

Cette objurgation, devenue en quelque sorte classique et citée dans presque tous les ouvrages vélocipédiques, est donnée comme ayant paru dans le journal *la France,* en mai 1869. La vérité nous oblige à déclarer que nous n'avons pu, dans les numéros de cette époque, trouver trace de la collaboration du célèbre et si critiqué critique. Lui-même n'en a conservé aucun souvenir, ayant écrit sur ce sujet une quarantaine d'articles qui reflètent les nombreuses fluctuations de ses opinions en matière cycliste. Le plus récent est une franche rétraction des erreurs passées.

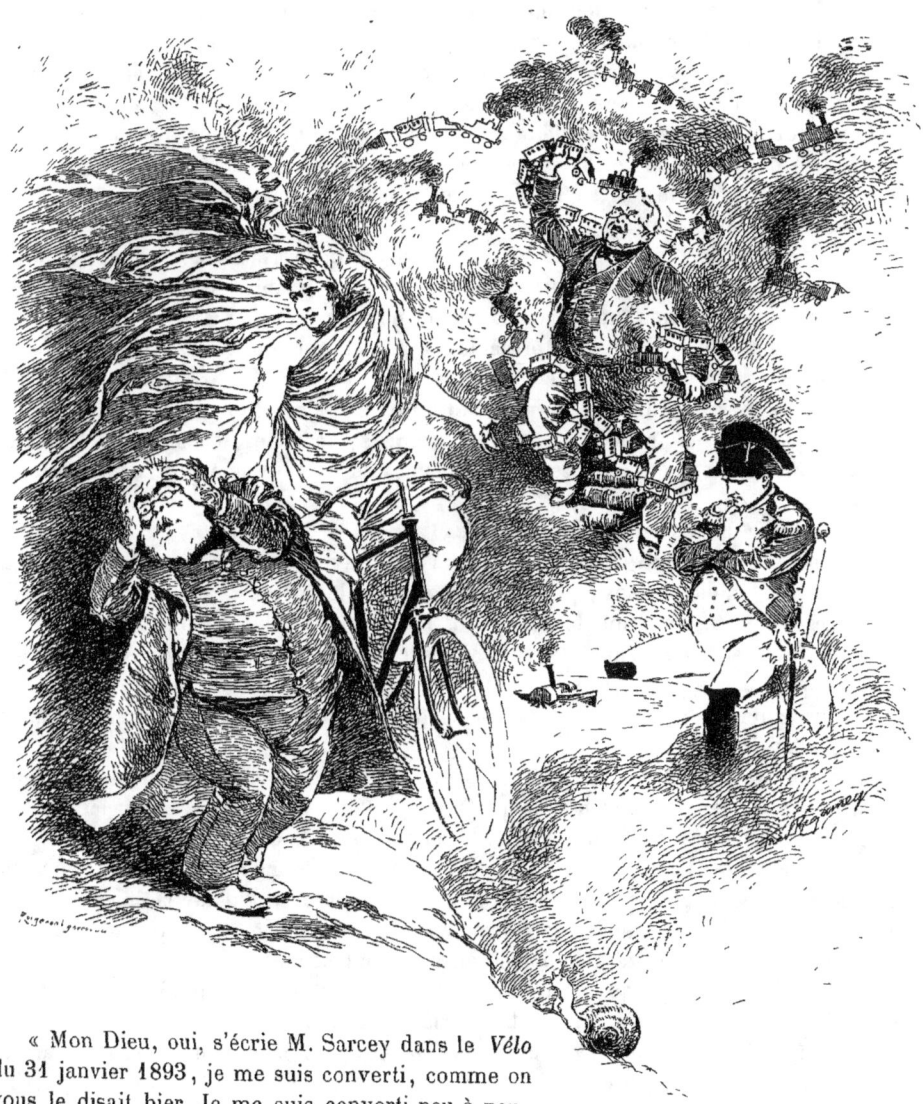

« Mon Dieu, oui, s'écrie M. Sarcey dans le *Vélo* du 31 janvier 1893, je me suis converti, comme on vous le disait hier. Je me suis converti peu à peu, jour par jour, et ce sont peut-être les conversions les plus solides, les moins sujettes aux retours. »

Puis, comparant la légère, docile bicyclette d'aujourd'hui à ce lent, lourd vélocipède

d'autrefois, « désagréable joujou qui avait de sérieux inconvénients, » admirant l'habileté de nos bicyclistes, il reconnaît que nulle appréhension ne saurait subsister.

« Il a bien fallu se rendre, le vélo a donc triomphé sur toute la ligne ; je le reconnais, et j'ajouterai mieux, que j'en suis bien aise. »

Car, pour M. Sarcey, la bicyclette sera la tranquillité des parents, la joie des enfants. Plus besoin de leur défendre la fréquentation de certains lieux de plaisir : théâtres, cafés-concerts, ou même cafés. Il suffira, un peu machiavéliquement, de leur faire cadeau d'une belle bécane.

« Oh ! bicyclette, bienheureuse bicyclette ! que j'ai de grâces à te rendre ! car c'est toi qui nous as tirés de peine. Je ne sais plus au juste combien je t'ai payée : quatre ou cinq cents francs, je crois ; mais jamais argent ne fut mieux employé ! »

Sitôt qu'une belle journée se présente, le fils et trois ou quatre camarades partent à la recherche de beaux sites, de châteaux, de curiosités. S'ils s'arrêtent, c'est dans un bouchon pour reprendre haleine ou pour boire un verre de lait dans une ferme.

« Ils rentrent le soir au logis paternel, rompus, mais les joues roses, la poitrine élargie, contant avec de fous rires tous les incidents de la promenade, heureux comme des rois. »

Et le plaisir de la vitesse vertigineuse !

« Je me souviens d'un voyage que je fis à pied, avec About, à travers la Bretagne, il y a près de cinquante ans ; je nous vois encore, le sac au dos, arpentant à longues enjambées les routes interminables qui nous menaient de Saint-Malo à Brest et de Brest à Nantes. Ah ! si nous avions connu la bicyclette ! Avec cela on a tous les plaisirs du voyage à pied et toutes les joies de l'excursion rapide ! »

On ne connaît pas son pays. La bicyclette le fera connaître. Les jeunes gens, par groupes, s'en iront à l'aventure.

« Ils feront peut-être quelques sottises ; car les jeunes gens, c'est Molière qui l'a remarqué, sont jeunes. Pas beaucoup, la bicyclette les tiendra. La bicyclette est une impérieuse conseillère de morale. Le jeune homme qui a toute la journée manœuvré des jambes en aspirant l'air pur et libre de la campagne ne songe plus, le soir venu, qu'à manger comme un maçon et à dormir comme un sourd. Il a d'autres chiens à fouetter que le baccara ; il n'est ni un détraqué, ni un hypocondriaque, ni un pessimiste... C'est le bicycle qui guérira cette abominable anémie dont souffrent les générations actuelles. Il est venu trop tard, lorsque j'étais trop vieux ; mais nos fils en profiteront à défaut de nous. Hourrah pour nos fils ! Hourrah pour le bicycle ! »

La conversion de M. Sarcey marque une étape dans l'histoire de la vélocipédie. Elle dit éloquemment que pour celle-ci la période des luttes, des difficultés même, est bien passée : elle n'a plus qu'à poursuivre ses succès.

Si la situation s'est ainsi améliorée, c'est grâce aux efforts persévérants des diverses sociétés vélocipédiques, aujourd'hui si puissantes, et de quelques personnalités, parmi lesquelles nous devons citer M. Bataille, avocat, président de l'Association de la presse

cycliste, qui a bien voulu mettre sa grande compétence au service de nos lecteurs. Ils liront avec intérêt et profit cet instructif résumé et les sages conseils que nous sommes heureux de publier dans cet ouvrage.

« L'éclosion du cyclisme, dit M. Bataille, a fait naître, ainsi d'ailleurs que toute nouveauté, principalement lorsqu'elle est d'un usage courant, un certain nombre de difficultés qui s'y rapportent et au sujet desquelles il est utile à tout cycliste de connaître ses devoirs et ses droits.

« Aussi allons-nous procéder sommairement à l'examen de celles qui se présentent le plus fréquemment dans la pratique, en indiquant les solutions déjà adoptées par la jurisprudence cycliste, car il y a à cette heure une jurisprudence cycliste.

« Nous examinerons d'abord les règles afférentes au cavalier, puis celles qui ont plus spécialement rapport à la machine.

Le cycliste.

« Les difficultés avec lesquelles, personnellement et pour ainsi dire en dehors de la machine, le cycliste se trouve aux prises, sont de deux sortes : la bonne contravention, toujours suspendue sur sa tête, et l'accident corporel, survenu soit à la suite d'un choc, soit du fait de la monture d'acier elle-même.

« *Circulation.* — Jusqu'à cette année, la circulation des cyclistes n'avait pas été jugée par les pouvoirs publics assez importante pour faire l'objet d'une réglementation spéciale ayant un certain caractère d'uniformité. C'étaient donc, à Paris, le préfet de police, en province les maires, comme investis de la police municipale, qui, suivant leurs goûts et leur fantaisie, imposaient aux cyclistes les devoirs relatifs à leur mode de locomotion.

« Ce système avait donné des résultats bizarres ; ceux qui s'occupent de cyclisme ont encore présent à la mémoire le singulier arrêté de la mairie d'une station balnéaire maritime, qui interdisait aux cyclistes d'aller plus vite qu'une personne au pas. Ce n'était pas tout ; les systèmes d'avertisseurs différaient avec les départements, parfois même avec les communes ; si bien que si l'on eût voulu traverser la France, on n'eût pas été bien sûr d'échapper à la contravention, même en faisant à l'homme-orchestre une sérieuse concurrence.

« Les choses ont changé. Une circulaire de M. Bourgeois, alors ministre de l'intérieur, a prescrit aux préfets de prendre dans leurs départements respectifs des arrêtés en conformité des dispositions prescrites par la circulaire en question, et dont voici les points intéressants :

« La machine doit être munie d'une plaque d'identité, dont les dimensions sont d'ailleurs au choix de son propriétaire; mais il est nécessaire qu'elle porte son nom et son adresse, et, s'il s'agit d'un loueur, un numéro spécial de location.

« Il faut en outre qu'elle ait un appareil sonore avertisseur, pouvant être au moins

entendu à la distance de cinquante mètres. La circulaire ne dit pas que cet appareil doit être permanent; mais il semble résulter d'un arrêt récent de la cour de cassation que c'est ainsi qu'il faut interpréter le texte. Il s'ensuivrait que la trompe, le sifflet ou le grelot à arrêt ne répondent pas aux conditions prescrites par les divers règlements régissant la matière.

« Toutefois, sans vouloir entrer dans la discussion juridique, et pour ne donner aux gens qui nous lisent que des conseils pratiques, disons-leur : Évitez, par mesure de prudence égoïste et altruiste, un accessoire non permanent dans les endroits fréquentés, et si vous êtes de ceux qui estiment que la crainte du gendarme est le commencement de la sagesse, évitez-les également partout où vous penserez que le képi ou le bicorne de l'autorité peuvent surgir à vos côtés d'une façon aussi inopinée qu'intempestive.

« Ajoutons la nécessité pour le cycliste de porter une lanterne à l'avant de la machine, à la tombée de la nuit. En revanche, la carte de circulation, autrefois exigée à Paris, n'est plus indispensable, et on peut éviter à la machine l'humiliation de la fourrière par une simple mais sérieuse justification de son identité.

« Ce sont là les trois surcharges imposées à la machine. Le cycliste, qui n'aime cependant pas le poids, tend parfois à en ajouter une quatrième en se munissant d'une arme. En pratique, le délit de port d'armes est rarement relevé, et lorsqu'il est poursuivi à l'encontre d'un particulier qui n'y a évidemment vu qu'un moyen éventuel de défense, les juges se montrent en général fort indulgents. Mais il n'en constitue pas moins un délit, et il est important de le souligner pour être complet.

« On voit donc qu'à ces divers points de vue la circulaire ministérielle n'a pas innové grand'chose. En revanche, en ce qui concerne la circulation en elle-même, elle a consacré des points très importants.

« C'est ainsi qu'elle a imposé l'obligation aux cyclistes de tenir leur droite, de doubler à gauche les voitures qui les précèdent, et qu'elle enjoint aux cochers, charretiers et voituriers de laisser à cet effet, à la rencontre d'une bicyclette, un espace d'au moins un mètre cinquante pour permettre à son cavalier de passer.

« On ne saurait se dissimuler l'importance de cette mesure ; elle consacre pour les cyclistes le droit à la droite, tout en leur imposant la même obligation. Elle n'est pas pour nous toujours facile à remplir dans les rues encombrées, mais ceux qui ne s'y soumettent pas se mettent d'eux-mêmes en danger et peuvent de plus faire relever à leur charge une contravention qui, selon toute probabilité, exonérera, en cas d'accident, leur écraseur de toute responsabilité, comme elle l'augmentera dans de larges proportions si c'est ledit écraseur qui se trouve en contravention.

« J'aurai extrait de cette circulaire la « substantifique moelle », suivant l'expression de Rabelais, quand j'aurai ajouté qu'elle consacre le droit pour les cyclistes de prendre les trottoirs et contre-allées dans tous les endroits non bordés d'habitations où la route est impraticable, sous réserve de l'interdiction qui pourrait en être faite par les maires dans l'étendue de leur commune, interdiction qui doit être indiquée au moyen de plaques et

Ah! une petite madame comme nous!

de poteaux, et à charge par les cyclistes de ralentir leur allure au droit des habitations ou des piétons pouvant se trouver sur les trottoirs en question.

« Tout ce qui est contraire à ce que nous venons d'énoncer peut attirer au fervent de la pédale, qui n'a qu'un médiocre respect des textes, une intervention de la force armée, avec, au bout, le désagrément de faire connaissance avec le juge de paix de la localité, peut-être fort brave homme dans l'intimité, mais qu'il est préférable de ne pas voir dans l'exercice de ses fonctions exercées sur votre personne, surtout quand cette visite vous revient à dix-sept francs quatre-vingt-huit centimes pour contravention.

« Mais arrivons à une matière dont les conséquences peuvent être plus graves, je veux parler de l'accident corporel, arrivé soit par un choc, soit par le bris de la machine.

« *Des accidents corporels*. — Ce sont là questions extrêmement complexes, sur lesquelles un ouvrage spécial technique seul pourrait donner des renseignements complets. Il nous faut nous borner ici à en examiner très brièvement les lignes générales.

« La responsabilité en matière d'accident est fondée sur une idée de faute de la part de celui qui en est l'auteur (art. 1382 du Code civil). Si vous voulez rendre responsable vis-à-vis de vous celui qui, dans votre esprit, sera l'auteur d'un accident, il faudra que vous, victime, vous prouviez qu'il a commis une faute. S'il s'agit, et c'est le cas le plus fréquent pour les cyclistes, d'un choc avec un véhicule quelconque, il faudra que vous établissiez que le conducteur était en faute, qu'il ne suivait pas sa ligne, qu'il allait trop vite, qu'il n'a pas crié gare, etc. C'est bien là la difficulté. Il est certain que rares sont ceux qui, venant de passer sous un fiacre ou sous une charrette, songent à se procurer des témoins de l'accident.

« C'est cependant sur ce détail que reposera toute la possibilité d'une action contre le conducteur, et, s'il y a lieu, contre le patron, civilement responsable de son employé.

« Aussi ne saurions-nous jamais assez dire aux cyclistes : Surtout et avant tout, de la prudence, faites peu de route solitairement, et si peu qu'il vous reste de présence d'esprit lors d'un accident qui ne vous est pas imputable, tâchez de l'employer à vous procurer des témoins.

« Quant au reste, il est impossible de poser des bases juridiques: c'est une question d'appréciation de faits par les tribunaux, appréciation qui échappe évidemment à des règles fixes et qui ne peut être guidée que par des circonstances spéciales à chaque accident.

« La seconde catégorie des accidents corporels est celle qui est due à un bris de la machine, bris survenu soit par imprudence du cavalier, ayant demandé à sa monture un travail excessif pour lequel elle n'était pas faite, soit par vice de construction.

« Dans le premier cas, bien entendu, le cycliste ne peut s'en prendre qu'à lui-même. Dans le second, en vertu de l'article 1641 du Code civil, l'acheteur peut réclamer au vendeur la restitution du prix de la machine, et, en vertu de l'article 1382, lui réclamer des dommages-intérêts.

« Mais les tribunaux exigent pour cela, et avec une rigueur extrême, toute une série

de conditions. Il faut que le vice de construction soit caché, il faut qu'il rende la machine impropre à l'usage auquel on la destine ou qu'il diminue tellement cet usage, que l'acheteur ne l'aurait pas acquise s'il l'avait connu.

« Il faut en outre (et c'est surtout la difficulté) que le cycliste *prouve* l'existence du vice caché, et s'il veut obtenir des dommages-intérêts pour ses blessures personnelles, il doit encore établir que la chute est la *conséquence* du vice de construction.

« C'est ainsi que tout récemment la quatrième chambre du tribunal de la Seine refusait toute indemnité aux propriétaires d'un tandem, quoique la chute ne pût être due qu'à la rupture de la fourche, parce que les cyclistes avaient eu l'imprudence de remettre la machine brisée aux mains de la compagnie venderesse, et que celle-ci ayant fait la réparation avant l'expertise ordonnée, l'expert n'avait point pu faire le constat du vice de construction relevé par les demandeurs.

« En résumé, à ce point de vue, la responsabilité du vendeur est très étroite ; mais l'administration de la preuve incombant à l'acheteur, il est fort difficile de l'établir.

« Un conseil cependant, le meilleur et le plus facile à suivre, même en voyage. En cas de bris de la machine, si vous estimez qu'il y ait vice de construction, touchez-y le moins possible, faites-en recueillir avec soin les morceaux, en présence de témoins si vous le pouvez, et prenez les mesures nécessaires pour qu'il soit procédé à une expertise. C'est le seul moyen vraiment sérieux de réussir, du moment qu'il y aura vice de construction.

La machine.

« Nous allons passer à la seconde série de faits juridiques qui intéressent les cyclistes, non pas cette fois à leur point de vue personnel, mais au point de vue de la santé et des risques... de leur machine. Nous examinerons ainsi successivement le dépôt, le vol, le transport, et enfin la manière dont une bicyclette bien éduquée doit se conduire avec le propriétaire de l'immeuble qui a l'honneur de lui donner l'hospitalité, si elle veut d'une part obtenir le respect de ses droits, et d'autre part faire acquérir la conviction qu'elle a une notion exacte de ses devoirs.

« *Du dépôt.* — Le dépôt de la bicyclette peut se présenter sous deux formes légales : le dépôt volontaire et le dépôt nécessaire. Disons tout de suite qu'il ne faut point prendre le mot *nécessaire* dans une acception aussi étendue que celle où on l'emploie dans le langage ordinaire.

« La loi ne considère comme dépôt nécessaire que le dépôt par cas de force majeure, ou alors celui, d'une pratique plus courante pour le cycliste, chez l'aubergiste ou l'hôtelier.

« Le dépôt volontaire, par exemple, c'est celui que l'on fait à un remisage ou aux mains d'un concierge, dont les bonnes intentions, jointes à l'espoir d'un pourboire, valent généralement mieux que l'activité de sa surveillance. Là encore, suivant une

théorie déjà rencontrée, la loi est sévère pour le dépositaire; mais la preuve incombe au déposant.

« Le dépositaire répond du dépôt, sauf le cas fortuit ou de force majeure, et avec plus de rigueur encore quand le dépôt est salarié; mais la preuve du dépôt ne peut être faite par témoins pour des objets d'une valeur excédant cent cinquante francs, à moins qu'il n'y ait, émanant du dépositaire, un commencement de preuve par écrit.

« Ce qui se résume en pratique à ceci : Si vous confiez votre machine à un garage, prenez un reçu ou un numéro qui vous en tiendra lieu, la responsabilité du gareur est certaine. Si vous la laissez aux soins paternels d'un concierge, duquel ce n'est guère facile d'obtenir un reçu quelconque, vous avez grande chance de ne pouvoir vous en prendre, en cas de disparition, qu'au voleur, ce qui est au moins problématique : on le verra dans un instant. Une chaîne solide sera, en ce cas, le meilleur dépositaire.

« Il en est autrement du dépôt chez un aubergiste ou un hôtelier. Du moment que votre machine a été remise aux soins, soit du patron, soit d'un employé de l'établissement, c'est le patron qui est responsable de la perte, du vol et même du bris, et il suffira pour cela d'établir, même par témoins cette fois, la remise de l'objet entre les mains du dépositaire, et sa remise en bon état s'il s'agit d'une avarie. C'est là, en somme, le résumé pratique du droit à ce point de vue; entrer dans plus de détails serait dépasser l'importance que nous pouvons attribuer ici à ce sujet.

« *Du vol.* — S'il est une matière dans laquelle les moyens de recours sont, en pratique, particulièrement illusoires, c'est à coup sûr le vol. Si l'on retrouve la machine volée, il y a encore quelque espoir; car on peut, aux termes de la loi, revendiquer un objet mobilier trouvé entre les mains d'un tiers, pendant trois ans, et le tiers acquéreur doit le restituer, à moins qu'il ne l'ait acheté dans un marché ou d'un marchand vendant des choses pareilles.

« Mais il est nécessaire au volé de prouver à la fois : 1° sa propriété; 2° la prise ou le vol. De plus, lorsque le tiers l'a acheté dans un marché ou d'un marchand vendant des choses pareilles, on ne peut lui en réclamer la restitution qu'en lui remboursant son prix d'achat. Il s'ensuit que quand on a le bonheur de mettre la main sur la machine entre les mains d'un voleur, on peut se la faire restituer au prix d'un procès, dont on supportera fatalement les frais, les voleurs étant généralement insolvables par profession, et, quand elle est sortie de ses mains, on n'a guère de chance de se faire restituer que vis-à-vis d'un receleur ou d'un imprudent.

« *Du transport des bicyclettes.* — Le transport des bicyclettes en chemin de fer est une question qui passionne actuellement l'opinion publique cycliste. La garantie que doit le chemin de fer transporteur est discutée avec rage par les compagnies, et à l'heure où ces lignes sont écrites, on polémique dans la presse cycliste sur le point de savoir quelle serait, pour les cyclistes, la meilleure solution : ou bien une taxe supplémentaire de transport, compensée de la part des compagnies par une garantie absolue et l'emploi de précautions spéciales au transport des machines ; ou bien le rejet de toute taxe, sauf

construction d'appareils spéciaux à l'usage des bicyclettes, la législation actuelle obligeant les chemins de fer à la garantie absolue dès aujourd'hui.

« Nous n'hésiterons pas, pour notre part, à adopter cette dernière opinion. Toutes les décisions de justice qui ont donné tort aux cyclistes ont méconnu deux principes consacrés par la jurisprudence depuis plusieurs années : 1° les compagnies ne peuvent se refuser à transporter des bagages accompagnant le voyageur, et, s'il est quelque chose qui ait essentiellement et incontestablement ce caractère, c'est à coup sûr la bicyclette ; 2° elles sont responsables à titre de *voituriers* et non à titre de commissionnaires de transport, c'est-à-dire que l'article 103 du code de commerce leur refuse la faculté de se dégager de cette responsabilité par une mention de non-garantie.

« Elles ont dès à présent, et sans texte nouveau, le droit d'examiner au départ l'état de la machine et de le constater sur le bulletin s'il est défectueux ; mais elles n'ont pas le droit de refuser de s'en charger et de subordonner le transport à l'acceptation tacite, qui consisterait dans le fait par le voyageur d'avoir fait emploi sans protestation d'un bulletin portant cette clause, elle n'existe pas. Elle ne constitue pas, en effet, une acceptation, mais une renonciation à un droit qu'il tient de la loi ; et le principe qui domine notre droit tout entier est que les renonciations ne se présument pas.

« Nous dirons donc : Les compagnies sont responsables des avaries survenues en cours de route. Si vous en constatez quelqu'une, consignez-la sur le registre des réclamations, refusez de prendre livraison de la machine, et faites hardiment le procès.

« *Bicyclettes et propriétaires*. — Il ne nous paraît pas possible d'entrer dans de longs détails sur ce point. Les journaux cyclistes ont publié à cet égard des études assez étendues ; la question est, en effet, d'un intérêt très général ; elle deviendra, il faut l'espérer, de moins en moins épineuse, puisque l'on peut entrevoir l'avenir, plus proche peut-être qu'on ne le croit, où, grâce à un supplément de loyer, les bicyclettes auront leurs petites écuries spéciales ; mais quant à présent, les grincheux sont encore nombreux parmi les propriétaires d'immeubles, et il est bon que les locataires cyclistes sachent à quoi s'en tenir.

« Nous croyons pouvoir faire tenir en quelques lignes leurs droits et leurs devoirs : 1° le locataire a le droit de faire entrer sa machine dans la maison à toute heure du jour et de la nuit, en ayant soin toutefois, s'il rentre la nuit, que son « appareil sonore » ne consiste pas dans un « gong », par exemple, susceptible de réveiller tous ses co-locataires ; 2° il peut la faire rouler dans l'allée de la maison, si cette allée est charretière ; si elle ne l'est pas, il devra la transporter ; 3° le cycliste a le droit de laisser séjourner dans la cour sa machine ou celles des amis qui viennent le voir ; il n'aurait pas le droit, si le propriétaire y met obstacle, de l'y remiser d'une manière permanente ; 4° il a le droit de monter sa machine chez lui. Si la maison n'a qu'un seul escalier, il la portera par ce seul escalier ; s'il y a un escalier de service, c'est de ce dernier qu'il devra faire usage.

« Ce sont là les cas qui se présentent le plus fréquemment. Nous avons fait notre

possible pour établir en quelques courtes pages ce que nous pourrions appeler la carcasse, le « schéma » du droit sur cette matière spéciale. Nous terminerons par le meilleur avis que nous puissions adresser aux cyclistes : c'est, quand ils auront pris les petites précautions que leur indique tout naturellement cette très courte étude, de ne jamais entamer un procès sans s'assurer à l'avance, auprès d'un conseil *compétent* et *consciencieux,* si le procès qu'on médite a des chances de se terminer par autre chose que du temps et des frais. »

COSTUME

Le costume du cycliste a une grande importance à la fois pour l'hygiène et pour la commodité. La laine y devra jouer le principal rôle, parce qu'elle facilite l'évaporation de la sueur et qu'elle maintient une chaleur égale et douce, au lieu de produire cette impression si désagréable et si glaciale de la toile mouillée.

Mais il faut distinguer entre le costume destiné à une simple promenade au bois de Boulogne ou en quelque autre endroit très rapproché, et celui qui devient indispensable à toute excursion sérieuse et au tourisme.

Dans le premier cas, on peut ne pas modifier beaucoup la tenue du matin, veston, jaquette, petit chapeau, quelque chose ressemblant en somme à la plupart des costumes de cheval, moins les bottes naturellement.

Le pantalon pourra rester le pantalon ordinaire, mais serré à la cheville par des pinces, afin de ne pas accrocher les manivelles.

Beaucoup de courses et de visites pourront se faire ainsi en bécane, sans que rien fasse deviner le mode de locomotion employé. Il deviendra même de plus en plus fréquent de voir un monsieur très correct, ayant donné rendez-vous à son domestique, descendre de machine, se faire brosser, retirer les pinces du pantalon et aller à ses affaires, pendant que sa bicyclette est emmenée à la main.

Il ne faudrait cependant pas que le monsieur poussât la correction jusqu'à arborer la redingote et le chapeau haut de forme. Cela se voit quelquefois. Un général, aujour-

d'hui retraité, fanatique de tous les sports, et qui a adopté le tricycle, circule ainsi couramment dans Paris.

La solennité de ce costume est en désaccord avec le mode de locomotion et l'attitude, la gymnastique qu'il impose. Ce manque d'harmonie est aussi désagréable, quoique infiniment moins choquant, que le grossier sans-gêne de tant d'Anglais, abusant de la bonhomie française pour se présenter dans une salle de spectacle, à l'Opéra, par exemple, en complets à carreaux, casquette et gros souliers lacés.

Pour les voyages, il faut absolument que toutes les pièces de votre costume soient combinées en vue de la commodité et de l'hygiène.

Certaines coquetteries devront être absolument proscrites, sous peine d'ennui et de gêne. Cela ne vous empêchera pas d'être pourtant très élégant si vous avez soin de surveiller la coupe, de bien assortir les couleurs, et si enfin vous êtes doué de ce *je ne sais quoi* qui fait distinguer certains sous les vêtements les plus simples, tandis que d'autres restent vulgaires sous les vêtements les plus luxueux.

Ce qui doit préoccuper tout d'abord, c'est la nécessité de se garantir absolument contre les refroidissements, si funestes après les grandes courses au soleil. Ayez un gilet de flanelle à manches ou demi-manches, et dessus un maillot de laine dit *chandail*. Ces deux vêtements seront la meilleure garantie contre les fluxions de poitrine et feront l'effet de ces doubles cloisons qui constituent les maisons saines et à température moyenne. Ensuite un vêtement pouvant boutonner hermétiquement pendant les arrêts, une culotte s'attachant sous le genou, des bas de laine et des souliers spéciaux laissant la cheville bien libre.

Quant à la coiffure, cela dépend des préférences personnelles, de la contrée à parcourir, de l'ardeur du soleil à affronter. Le chapeau de feutre souple est commode en ce qu'il convient à tous les temps; les bords rabattus sur les yeux vous garantissent du soleil et, tout autour de la tête, empêchent la pluie de vous couler dans le cou. Cependant, s'il est excellent contre les fraîcheurs du soir, il peut devenir pesant sous un soleil trop brutal. Dans ce cas, sans aller jusqu'au casque blanc des coloniaux, qui conviendrait si vous vouliez établir un record dans le Sahara, vous ferez bien d'adopter une casquette blanche à grande visière et à couvre-nuque.

Un moyen de rendre supportable le chapeau de feutre par les trop fortes chaleurs consiste à se couvrir la tête d'un foulard un peu grand, tombant sur le front, flottant sur le cou et maintenu par le chapeau. Rien de plus agréable, lorsqu'on roule vite, que ce voile léger qui, autour de la tête, vous donne la sensation d'un éventail toujours en mouvement. De plus, aux arrêts, vous pouvez vous en servir en guise de cravate ou de cache-nez. Ajoutez un manteau imperméable à capuchon pour les jours de pluie, et voilà votre costume complet dans son ensemble.

Quelques vêtements supplémentaires seront indispensables, si vous voulez pédaler l'hiver par les journées de belles gelées. Le gilet de flanelle légère sous le chandail sera remplacé par un tricot plus épais, à longues manches; un caleçon de laine descendra jus-

qu'aux chevilles et, précaution indispensable qui vous garantira du froid aux pieds terrible sur les pédales, ayez soin, sous vos gros bas de laine, de porter des chaussettes de coton ou même de laine. Les mains sont, avec les pieds, les parties de votre corps qui souffriront le plus par une température basse. Il ne faut donc pas vous contenter de gants ordinaires, même fourrés. Gantez-vous d'une première paire de gants légers, et par-dessus passez des moufles, espèces de sacs fourrés n'ayant qu'un doigt pour le pouce. Vous braverez ainsi pendant des heures le froid le plus aigu sans lâcher l'acier de votre guidon. En outre, si vous avez à faire une visite, vous pourrez, en retirant vos moufles, présenter une main correctement gantée et qui ne risquera pas de causer à vos hôtes une impression désagréablement glaciale.

Le veston, au lieu de fermer par un seul rang de boutons, pourra croiser sur la poitrine, et le manteau imperméable sera remplacé par un caban d'étoffe chaude.

Un détail plus important qu'il n'en a l'air est le mode d'attache des bas. Les jarretières ordinaires, serrant la jambe au-dessus ou au-dessous du genou, gênent la circulation du sang et occasionnent de funestes engourdissements. Si vos bas ne sont pas maintenus, ils vous tomberont en accordéon le long des mollets, ce qui sera du plus fâcheux effet, et de plus vous découvrirez le genou, ce qui est anti-hygiénique : il est indispensable que les genoux soient parfaitement à l'abri du froid, sous peine de rhumatismes.

Le seul bon moyen de conserver aux bas la tension nécessaire est de porter des jarretelles, espèces de rubans élastiques qui se fixent par une agrafe ou une pince au haut du bas, et par un bouton à l'intérieur de la culotte, près de la ceinture.

Ainsi équipés, vous pourrez pédaler par les froids les plus vifs de nos régions.

Une observation encore : résistez à la tentation de revêtir votre caban, et laissez-le bouclé sur le guidon. Sitôt les dix premières minutes de course passées, la circulation du sang s'étant vigoureusement établie, vous ne sentirez plus le froid, — au contraire ! — et serez bien content de trouver ce vêtement supplémentaire pour l'endosser aux prochains arrêts et vous défendre contre les refroidissements pendant les haltes.

Nous devons parler aussi du costume féminin. Nous comptons certainement parmi nos jeunes lectrices maintes ferventes de la pédale.

La bicyclette, qui fortifie la santé, assouplit les muscles, calme les nerfs, développe l'énergie, l'adresse, la prudence, a sa place indiquée aujourd'hui dans l'éducation d'une jeune fille.

Pourtant, comme elle pourrait ne pas convenir à toutes les natures, les parents feront sagement, avant le premier essai, de consulter le médecin habituel de la famille ; il connaît sa jeune cliente et sait mieux que personne ce qui sera pour elle salutaire ou dangereux.

Dédions donc à celles qui auront obtenu l'autorisation de la Faculté quelques petits conseils de toilette.

Et d'abord faut-il se décider pour la jupe ou la culotte ? Grave question qui a fait

couler l'encre à flots. De grands journaux ont publié sur ce sujet des consultations sensationnelles. Une enquête plus complète encore a été menée sous les auspices de M. Redfern, le célèbre couturier, par M. C. de Loris, en une brochure intitulée : *Ce qu'elles en pensent*. L'auteur a demandé l'avis de nombreuses artistes de la plume, du pinceau et de la scène. En grande majorité, les interviewées de M. de Loris donnent la préférence à la jupe, qu'elles proclament infiniment plus gracieuse et plus seyante. Elles déclarent à l'envi que la femme doit rester femme dans toutes les circonstances de la vie, et que seule la jupe longue et flottante peut lui conserver son charme et son mystère.

La jupe, d'après les modèles de M. Redfern.

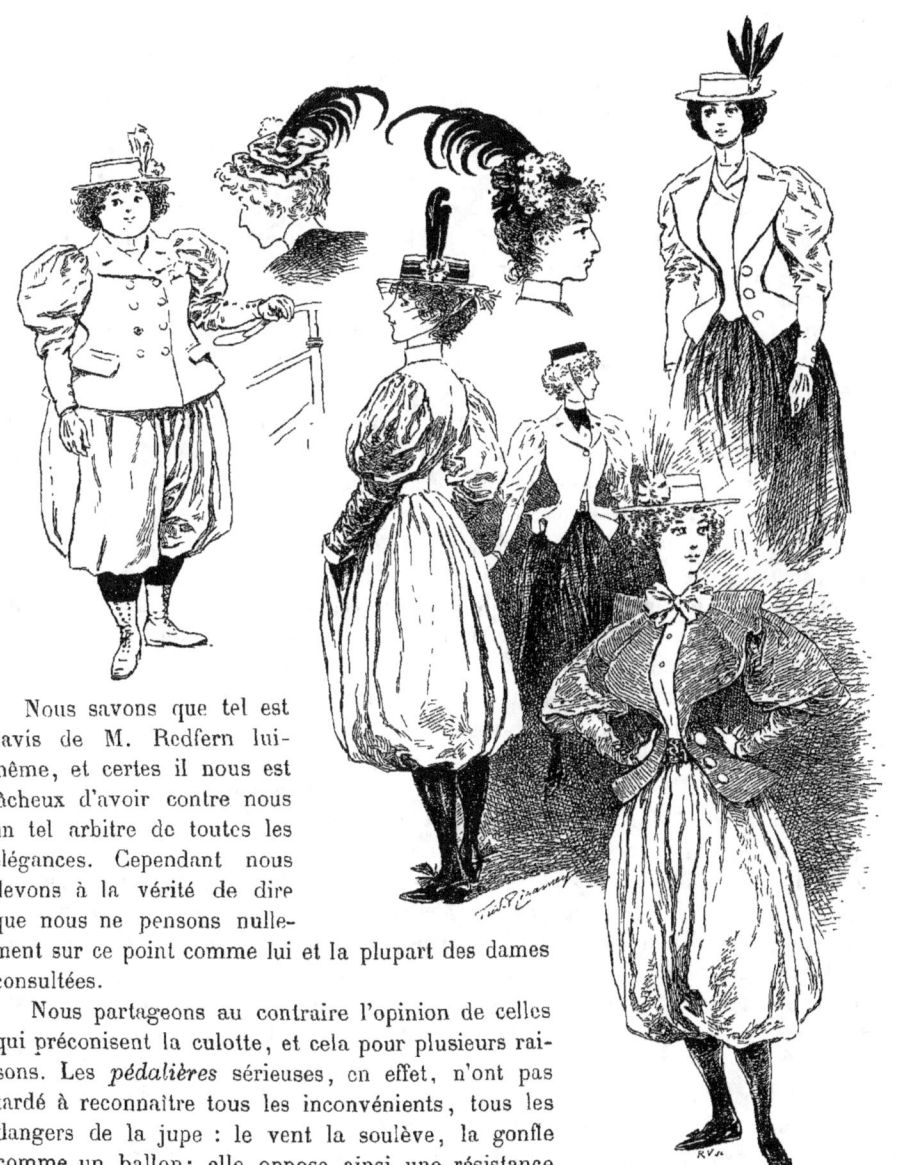

Nous savons que tel est l'avis de M. Redfern lui-même, et certes il nous est fâcheux d'avoir contre nous un tel arbitre de toutes les élégances. Cependant nous devons à la vérité de dire que nous ne pensons nullement sur ce point comme lui et la plupart des dames consultées.

Nous partageons au contraire l'opinion de celles qui préconisent la culotte, et cela pour plusieurs raisons. Les *pédalières* sérieuses, en effet, n'ont pas tardé à reconnaître tous les inconvénients, tous les dangers de la jupe : le vent la soulève, la gonfle comme un ballon; elle oppose ainsi une résistance qui nécessite plus d'effort pour avancer; elle s'accroche aux pédales, à la roue dentée, à la chaîne, et peut, lorsqu'on monte en selle

ou qu'on en descend, provoquer des chutes graves. En outre, elle rend absolument impossible l'emploi de la machine à cadre (bicyclette d'homme), qui est beaucoup plus rigide, plus solide et plus sûre que la machine dite de dame.

Donc, le costume rationnel pour la femme vélocipédiste est la culotte ample, plissée à larges plis tout autour des hanches. Quoi qu'on en dise et si fort qu'on en médise, il nous semble qu'elle a bien aussi sa grâce, lorsque celle qui la porte est élancée et svelte. Il est évident qu'elle ne convient nullement à des dames mûres et obèses. Elle siéra fort bien, au contraire, aux jeunes filles minces, à taille fine, pour qui nous écrivons ces lignes. Et nous croyons que c'est seulement la nouveauté de cette tenue, pas encore entièrement passée dans nos mœurs, qui soulève la désapprobation. Il y a là d'ailleurs, au point de vue purement esthétique, une question d'appréciation personnelle qui échappe à la discussion. Car, comme le dit l'antique adage latin : *De gustis et coloribus non disputandum*.

Il est plus aisé de réfuter le reproche d'inconvenance que l'on adresse si fréquemment à cette malheureuse culotte. Elle est pourtant suffisamment bouffante et lâche pour ne pas accuser outre mesure les lignes du corps. Hermétiquement close sur les côtés, parfaitement adhérente à la jambe, elle met la cycliste à l'abri des coups de vent indiscrets, bien mieux que la jupe, qui, dans le déplacement d'air produit par la course, se relève parfois inopinément.

D'ailleurs, pour satisfaire tout le monde, il est possible de transiger. La jupe peut être admise sans inconvénient pour une modeste et courte promenade, un tour au Bois, par exemple. Lorsqu'il s'agit d'une longue excursion, la culotte seule est pratique.

Et dans ce cas, roulant en pleine campagne déserte, on fait ordinairement fi de la coquetterie. Au besoin une jupe légère, roulée sur le guidon, sera rapidement passée lorsqu'on descendra de machine, et rendra à la vélocipédiste son aspect habituel.

Il est un autre moyen terme, c'est la jupe-pantalon, d'invention récente ; elle permet d'employer la machine à cadre, tout en conservant les apparences d'une robe très correcte.

Le boléro ou la jaquette courte, ouverte sur un joli plastron bouffant, convient mieux à la vélocipédie que la blouse de soie si souvent adoptée. D'abord répétons que la laine est absolument nécessaire pour éviter les refroidissements. Ensuite il nous semble que le corsage de ville, essentiellement féminin, détonne sur l'aspect général du costume, qui doit conserver un caractère un peu masculin.

Le chapeau à fleurs est également déplacé ; seuls le canotier et le feutre souple sont admis, avec une garniture très sobre, composée d'un ruban et d'une aile ou d'une plume droite (couteau).

L'unique fantaisie que l'on puisse se permettre est celle du plastron, qui sera en soie ou en crêpon, de nuance claire, coquettement drapé ou froncé.

Pour le choix des bas, éviter les couleurs tapageuses et les carreaux extravagants. S'en tenir de préférence aux bas assortis au costume, ou tout simplement aux bas noirs. Les guêtres montant jusqu'aux genoux et boutonnées sur le côté dissimuleront la maigreur

excessive de certaines jambes. Les souliers seront découverts, pour laisser libre le jeu des chevilles, et les talons plats pour ne point s'accrocher aux pédales.

Gants blancs en peau de daim, qu'on lave facilement soi-même.

La question du corset a été fort discutée aussi. Docteurs et doctoresses en ont dénoncé les dangers et ont essayé de le proscrire formellement. A leurs arguments, les femmes répondent qu'un léger soutien leur est indispensable. L'absence de corset, disent-elles, supprimerait peut-être bien des inconvénients; mais elle produirait une fatigue de la colonne vertébrale qui ne serait pas moins funeste. Il nous semble que l'idéal serait un corset très doux, à baleines flexibles, sans busc, très écourté sur les hanches et très peu montant. Il importerait de le serrer le moins possible. De cette façon, on aurait le soutien nécessaire pour éviter les courbatures, et l'on ne gênerait en rien les mouvements du corps.

La tenue d'hiver demandera, comme pour les hommes, quelques accessoires supplémentaires. Comme on ne saurait s'engoncer dans un manteau, il faut se garantir du froid par des dessous suffisamment épais.

Si l'on s'est décidée pour la culotte honnie, c'est surtout le bas du corps et les jambes que l'on devra préserver; car l'habitude des jupes rend la femme plus sensible au froid en cette tenue inaccoutumée.

Deux paires de bas, l'une en coton, l'autre en laine par-dessus, ne seront pas de trop. Sous la culotte, un pantalon de flanelle ou de tricot. On garantira le buste sous la jaquette par un boléro ou spencer également en tricot, molletonné ou non, qui, tout en tenant chaud à la poitrine, au dos et aux bras, aura l'avantage de ne point *grossir* disgracieusement les cyclistes. On fait aussi de petites jaquettes courtes entièrement doublées de fourrure, que l'on ferme ou qu'on laisse flotter à volonté.

Les mains seront gantées, ainsi que nous l'avons dit précédemment : gants de peau ordinaires, recouverts d'une paire de moufles ou de gants fourrés.

De grands magasins ont créé depuis peu des manchons pour cyclistes. Ils sont en cuir doublé de fourrure. Ils ont la forme d'un T. Le bras s'enfonce dans la tige, et saisit à l'intérieur la poignée du guidon, qui y pénètre par un trou percé dans la branche horizontale. Il faut naturellement un manchon pour chaque main.

Nous n'avons pas expérimenté cet objet nouveau; mais il nous semble peu pratique, encombrant et presque dangereux, en ce qu'il maintient le poignet dans une position forcément rigide qui entrave ses mouvements.

Il sera bon, été et hiver, de se couvrir le visage d'une voilette, afin d'arrêter la poussière et le vent. Point n'est besoin d'ajouter que les bijoux sont absolument proscrits à bicyclette : ils seraient à la fois gênants et déplacés. Donc ni bagues ni bracelets; seule une broche très simple, ornant et retenant le plastron.

Ceinture de cuir soutenant la taille sans la serrer, ou ceinture en gros grain de couleur assortie au costume.

L'HYGIÈNE

Dans les premières années de la vélocipédie, ses ennemis, beaucoup plus nombreux qu'aujourd'hui, invoquaient contre elle cet argument, qu'ils jugeaient sans réplique : La vélocipédie est très mauvaise pour la santé. Et, développant cette thèse, ils chargeaient le malheureux bicycle de tous les méfaits imaginables. Tantôt il voûtait la colonne vertébrale, tantôt sa trépidation ébranlait le système nerveux. Les courses un peu rapides causaient un surmenage des plus funestes. Chez les femmes surtout, plus délicates que les hommes, il occasionnait les plus graves désordres.

On est bien revenu de cette opinion. Est-ce seulement parce que les machines actuelles sont fort perfectionnées, que leurs roulements adoucis et leur suspension, mieux assurée par les pneumatiques, les rendent en effet moins dangereuses?

Est-ce plutôt que, des années s'étant écoulées sans que la santé des plus fervents cyclistes parût menacée, les détracteurs de jadis ont fini par se rendre à l'évidence?

Quoi qu'il en soit, non seulement les profanes n'osent guère à présent répéter leur théorie de jadis, mais la Faculté elle-même a donné droit de cité au cyclisme, est allée jusqu'à en faire un puissant mode de thérapeutique.

Nombreux sont les médecins qui pédalent et se font accompagner par leurs familles.

L'un d'eux, le docteur Jennings, a fait le compte de ceux qui, à Paris seulement, se sont déclarés les fidèles sujets de la reine Bicyclette. Il en a trouvé cent trente-huit, et cette statistique est vieille déjà de trois ou quatre ans. Combien depuis cette époque en faudrait-il ajouter à cette liste, où l'on voit des noms tels que ceux des docteurs Trousseau, Labbé, Hallopeau, Laudowski et ses six enfants; Bouchard, de l'Académie de médecine, Goyard, Lutaud, Lucas-Championnière, membre de l'Académie de médecine et du Conseil supérieur d'hygiène, chirurgien de l'hôpital Beaujon, et enfin le docteur Just-Championnière, président d'honneur du Touring-Club.

Le docteur de campagne a, pour ses visites aux villages voisins, remplacé la classique *cocotte* et l'antique cabriolet par le petit cheval d'acier, qui va plus vite, plus loin, — et qui ne mange pas.

Plusieurs membres du corps médical, — et non des moins distingués, — ont exprimé des opinions très favorables sur la bicyclette.

Nous croyons intéressant de reproduire ici quelques extraits de leurs consultations à ce sujet.

Voici d'abord le docteur Chambard : « Le cycle règle l'activité nerveuse, occupe l'esprit, développe le sentiment de la nature et l'instinct social. Ne vaut-il pas mieux voir un jeune homme affilié à une société cycliste qu'à un cercle de décadents ou de joueurs, et le savoir courant la campagne, sur une monture inoffensive, que traînant son ennui dans

les estaminets ? Et puis, le cyclisme enseigne le mépris des richesses ; en route, le roi n'est pas mon cousin, et je plains les gens à équipage. »

Le docteur Monin, si connu pour ses travaux sur l'hygiène, écrit : « Le vélocipède assouplit les articulations et développe les muscles. Il est recommandable en particulier dans toutes les maladies où la nutrition ralentie a besoin d'un vigoureux coup de fouet. »

Le docteur Morache, chef de service de santé du 18ᵉ corps d'armée : « C'est une des formes les plus ingénieuses de la gymnastique. En développant le système musculaire, il ajoute encore à l'équilibre de fonctionnement de tous les appareils qui, presque tous, sont en jeu et doivent concorder pour obtenir le maximum de rendement avec le minimum de dépense. »

Un médecin anglais, le docteur Straham, va jusqu'à dire : « Quand bien même on en abuserait quelque peu, la vélocipédie n'est pas aussi dangereuse que les autres formes d'exercices athlétiques. »

Mais les deux plus zélés apôtres du cyclisme sont le docteur Jennings, auteur de la *Santé par le tricycle,* et le docteur Philippe Tissié, qui a consacré à cette question un livre fort intéressant et des mieux composés, intitulé : *le Guide du vélocipédiste.*

Le docteur Jennings s'exprime ainsi : « Depuis Hérodicus, qui avait un exercice spécial pour chaque maladie, il y a toujours eu des médecins qui ont pensé que le régime et l'exercice étaient les éléments les plus importants dans le traitement de la maladie, et qui ont su faire partager leur enthousiasme à leurs malades. L'exercice physique est le grand secret de la santé. Je crois pouvoir démontrer que nous possédons dans le cycle un moyen de nous y livrer, bien supérieur à tout ce qui existait auparavant, qui est en même temps attrayant, facile à pratiquer et exempt de toute objection. »

En résumé, l'usage judicieux de la bicyclette a le meilleur effet :

1° *Sur la peau.* Peu d'exercices favorisent autant la sudation, l'élimination des acides et d'un grand nombre de produits gazeux, dont beaucoup, pour être encore inconnus dans leur composition, leurs propriétés chimiques, n'en sont pas moins nuisibles lorsqu'ils séjournent trop longtemps dans le sang.

Il est un peu troublant de penser que notre corps est une sorte d'alambic où s'élaborent sans cesse les plus vilains poisons sans cesse renouvelés. Aussi beaucoup préfèrent ne pas y arrêter leur esprit, et traitent ces causes morbides que nous portons en nous par l'indifférence et le mépris. Sans devenir une sorte de malade imaginaire, il serait sage de s'habituer à un régime, — point trop gênant, — mais qui nous mettrait à l'abri de ces risques de malaises et de maladies. Pratiquons donc la bicyclette aussi souvent que le temps nous le permettra, et ne négligeons pas, — complément indispensable, — les bains fréquents, les douches froides tous les matins au saut du lit et après chaque grande course qui nous aura mis en sueur.

2° *Sur les os,* qui bénéficient par contre-coup de l'amélioration qu'apporte le vélo à la circulation du sang. L'ankylose des articulations est prévenue, et des cas d'arthrite, de paralysie, ont même été guéris.

3° *Sur le système nerveux.* La démonstration de l'influence bienfaisante de la bicyclette est faite par les malaises quelquefois graves qui résultent de son emploi maladroit. S'il y a eu abus, le sommeil est troublé par des sortes de cauchemars, pendant lesquels les jambes agitées continuent à actionner d'imaginaires pédales. Quelquefois même le cerveau peut être frappé de congestion.

Tout au contraire, lorsque la mesure n'a pas été dépassée, le repos du corps la nuit est absolu, le sommeil calme et doux. On ne peut se figurer, avant de l'avoir éprouvé soi-même, le grand apaisement qu'on trouve dans une longue, mais non excessive chevauchée en plein air.

Bien que la conduite de la machine n'exige pas une attention soutenue, fatigante, l'esprit, dès les premiers tours de roue, cesse d'être absorbé par l'idée qui l'obsédait. Nul chagrin, nulle préoccupation ne résiste à la sensation du sol fuyant rapidement et silencieusement sous le glissement des pneus.

Les jeunes gens et les jeunes filles, auxquels ce livre est destiné, ne peuvent apprécier ces mérites spéciaux de la bienfaisante reine. Ils en sont encore à l'âge heureux où les retenues, les pensums, la perte d'une poupée, paraissent le comble du malheur.

Plus tard, ils verront que leur bécane peut être non seulement un instrument de plaisir, mais une amie près de laquelle ils retrouveront des forces pour continuer la lutte de la vie. Sitôt en selle, après les longues heures de labeur entre les quatre murs du bureau ou de l'atelier, l'apaisement se fera dans leur esprit, apaisement plus profond encore que pendant le sommeil, trop souvent agité par l'écho des préoccupations de la veille, apaisement rendu plus complet par ce bain d'air où vous plonge la vitesse, et par cette gymnastique modérée qu'impose la direction de la machine.

4° *Sur les muscles.* Il n'y a pas que les muscles des jambes, du bassin, qui travaillent et, par conséquent, s'améliorent. Ceux des bras ont quelquefois besoin de déployer beaucoup de force ; ceux de la poitrine se développent en même temps que la cage thoracique et l'appareil respiratoire ; enfin les muscles de la colonne vertébrale sont aussi mis en action pour maintenir l'équilibre du corps.

5° *Sur l'estomac et les intestins.* Le bon fonctionnement et même la guérison de ces organes est une conséquence de l'amélioration de la circulation du sang. Mais le cyclisme n'agit pas seulement de cette façon indirecte. Par suite du travail constant des muscles abdominaux, il a une action directe sur l'estomac et les intestins, qui se trouvent soumis à une sorte de massage, grâce auquel des guérisons de constipation et de dyspepsie ont été constatées.

6° *Sur les poumons, l'appareil respiratoire.* Le cycliste doit apprendre à respirer ; ce n'est pas seulement de ses jambes qu'il a besoin pour courir, mais aussi et tout autant de ses poumons, qui gagneront rapidement en puissance par un usage raisonné de la bicyclette.

Si la place le permettait, il serait intéressant de montrer combien il est important d'apprendre à respirer pendant l'action. Nous devons nous borner aux conseils suivants :

Manière de traiter la médecine vélophobe comme elle le mérite.

Il faut arriver à savoir *inspirer* l'air par le nez et l'expirer par la bouche, et si cette petite gymnastique offrait trop de difficultés, se contenter de respirer complètement par le nez, mais le moins possible par la bouche; l'air frais, passant trop rapidement par des conduits trop larges, n'a pas le temps de s'échauffer et peut arriver trop froid sur la muqueuse bronchique et y déterminer de véritables inflammations : bronchite, pleurésie, pneumonie.

Ceci nous amène à signaler un nouveau et très inattendu bienfait de la reine Bicyclette : c'est à elle que vous devrez de vous apercevoir, et probablement de vous guérir, de diverses imperfections ou maladies des voies respiratoires qui vous auraient échappé longtemps peut-être, et jusqu'au moment où elles auraient acquis un développement dangereux.

Il résulte de cette revue rapide que le docteur Jennings, dans son enthousiasme, avait quelque droit de présenter le cyclisme comme une panacée presque universelle.

En somme, il ne pèche que par un seul point, mais important : une selle mal construite peut occasionner les plus graves désordres.

Les parents nous comprendront sans que nous ayons besoin d'insister et nous dispenseront d'entrer dans des détails médicaux d'une nature trop intime. Ils devront s'entourer de renseignements et consulter leur médecin.

Et maintenant que nous avons appelé l'attention des cyclistes sur les soins d'hygiène, sur les précautions de tous genres qu'ils doivent observer, il nous reste un point bien important à examiner : l'âge à partir duquel on peut permettre aux enfants l'usage de la bicyclette. On le défend généralement avant douze ou treize ans, sous prétexte que l'ossification n'est pas encore terminée. Mais alors ce n'est pas seulement pour l'enfance que ce serait fruit défendu, mais aussi pour l'adolescence, le travail de l'ossification ne se terminant que très tard. La vérité est que, dans ce cas comme en tant d'autres, il y a une mesure à garder, l'abus à redouter. A la fin du présent chapitre, nos lecteurs pourront voir sur ce sujet ce qu'un homme, doublement autorisé comme médecin et comme sportman, a bien voulu nous écrire.

Quant aux accidents, — toujours possibles, en somme, malgré la prévoyance et la sagesse des cyclistes, — nous devons ici dire quelques mots des soins à donner aux blessés avant l'arrivée du médecin, ou simplement en se passant du médecin dans les cas peu graves, qui sont aussi les plus fréquents.

Les écorchures, et en général toutes les lésions produisant une effusion de sang, doivent être lavées avec de l'eau fraîche, que l'on aura rendue antiseptique à l'aide d'acide phénique, d'acide borique, de sublimé, etc. A défaut d'antiseptiques, on emploiera de l'eau *bouillie*, qu'on aura laissé refroidir, et ce sera probablement plus prudent, parce que, à moins de connaissances spéciales, on risquerait, surtout avec l'acide phénique, d'en mettre trop ou pas assez; le trop produit de véritables brûlures, le pas assez supprime l'antisepsie, et par suite son efficacité. Lorsque la plaie sera entièrement débarrassée de tout corps étranger, gravier ou poussière, on y appliquera une compresse de toile douce imbibée d'eau et d'un de ces mêmes antiseptiques. On l'entourera solidement d'une bande de toile enroulée plusieurs fois en comprimant un peu, et l'on conservera ce pansement pendant quarante-huit heures au moins, sans y toucher. Une blessure peu grave sera complètement cicatrisée au bout de ce temps. On peut aussi, avant d'appliquer la compresse, coller sur la plaie un morceau de taffetas gommé, connu sous le nom de taffetas d'Angleterre, ou mieux encore, après que la plaie a été aseptisée, la recouvrir d'une couche de collodion, qui est très adhérent et qui forme une véritable membrane protectrice.

On voit, d'après ces indications, que le touriste, partant pour un voyage de quelque durée, fera bien de se munir d'une très petite pharmacie contenant : du taffetas d'Angleterre, un flacon d'eau phéniquée préparée à raison de vingt-cinq grammes d'acide phénique cristallisé pour mille grammes d'eau pure, ou de l'eau boriquée à raison d'une cuillerée à bouche pour un litre d'eau que l'on aura versée par-dessus toute bouillante. On joindra à la trousse un peu de ouate ou de coton hydrophile, dont on pourrait avoir besoin pour les *foulures*.

Le coton hydrophile est très important, parce qu'il permet de panser toutes les plaies, même les plus graves, et est mille fois préférable à la vieille toile, qui, elle, n'est rien moins qu'antiseptique; elle devra être remplacée par un petit rouleau de gaze iodoformée ou salolée; pour maintenir le pansement, on roule un mouchoir propre par-dessus en attendant qu'on puisse avoir des bandes; quant aux bandes, sans doute elles doivent être enroulées avec une certaine force pour que l'appareil puisse tenir, mais il ne faut pas d'exagération, sans quoi vous empêcherez la circulation veineuse et vous déterminerez le gonflement de toute la partie du membre située au-dessous du bandage.

L'articulation foulée devra être immobilisée à l'aide d'un bandage de ouate solidement attaché, en attendant que l'on puisse la fixer sur une petite attelle ou planchette ayant la dimension du membre foulé.

Le même traitement sera suivi pour les luxations. Mais ici l'intervention d'un médecin sera nécessaire, la luxation devant être réduite avec beaucoup de soin par une personne du métier.

Nous ne saurions mieux compléter ce chapitre qu'en publiant la consultation qu'a bien voulu écrire spécialement pour nos lecteurs M. le docteur Devillers. Depuis son enfance fervent adepte de tous les sports, qu'il pratique toujours avec ardeur, gymnaste, cavalier, escrimeur classé, ayant fait sur ces questions des études approfondies, le docteur Devillers était qualifié mieux que personne pour tracer ici les règles à suivre au début de l'éducation cycliste, et pour indiquer à quel âge et dans quelles conditions elle peut être commencée sans danger :

De l'hygiène de la bicyclette chez les enfants et les adolescents.

« Y a-t-il une hygiène spéciale à l'enfance et à l'adolescence? Je n'hésite pas à répondre : Non. Tout au plus y a-t-il quelques recommandations spéciales à faire. L'enfant, en raison de sa croissance incomplète, a besoin de ménagements, et il faut le mettre en garde contre l'emballement, si facile dans cet exercice.

« Pour qu'un enfant puisse faire de la bicyclette, il importe tout d'abord, comme pour l'adulte d'ailleurs, qu'il n'ait aucune tare morbide; il lui faut un cœur parfaitement sain, des poumons en assez bon état; je laisse de côté les affections des organes génito-urinaires, qui n'existent que rarement chez l'enfant.

« Ces conditions remplies, ce sport d'une façon générale est-il salutaire? Autant demander si l'exercice est salutaire dans l'enfance; tout le monde me répondra que l'exercice est non seulement salutaire, mais nécessaire à la santé; or qu'on me cite un exercice quelconque qui, pratiqué raisonnablement, soit nuisible à l'enfance. Pourquoi en serait-il autrement de ce nouveau sport? Est-ce parce qu'on s'y livre en plein air, ou parce qu'il nécessite des efforts trop violents? La question est pourtant controversée parmi les médecins; pour les uns, c'est le sport par excellence; pour les autres, c'est un sport nuisible pouvant entraîner les accidents les plus graves : refroidissements, déviation

de la colonne vertébrale, surmenage de tous les organes, mais plus spécialement du cœur et des poumons, chutes dangereuses, etc.

« En réalité, les médecins sont partagés en deux camps, ceux qui pratiquent la bicyclette et ceux qui s'en abstiennent. Je ne voudrais pas être désagréable à ces derniers, mais il me semble qu'à savoir égal les médecins cyclistes sont plus compétents que les médecins vélophobes ; ils ont pu par eux-mêmes apprécier les avantages et les inconvénients du vélocipède, et peuvent par conséquent émettre leur opinion en toute connaissance.

« Le danger des refroidissements me semble avoir été bien exagéré ; sans doute plus qu'aucun autre sport, la bicyclette provoque des sueurs abondantes, surtout chez les débutants. Pour éviter de se refroidir, il faut porter des vêtements de laine ; si l'on est obligé de descendre de machine, ne pas s'arrêter, ou s'arrêter au soleil, quand il y en a, faire quelques pas sa machine à la main, puis quand la fatigue a disparu, ce qui n'est pas long, remonter. Lorsqu'on est arrivé à destination, si la transpiration persiste encore, il faut faire des ablutions d'eau froide sur tout le corps et changer de linge.

« Quant à la déviation de la colonne vertébrale, je mets au défi qu'on puisse citer un cas authentique d'incurvation du rachis du fait de la bicyclette. D'ailleurs, il n'est pas nécessaire de se tenir courbé sur sa machine ; ce n'est qu'exceptionnellement, lorsqu'il y a un effort violent à faire, une côte à monter, ou marcher contre le vent ; puis à peine a-t-on mis pied à terre, que le thorax et la colonne vertébrale se redressent tout naturellement, plus facilement encore chez l'enfant que chez l'adulte, à cause de la souplesse et de l'élasticité plus grandes de ses ligaments articulaires.

« Et maintenant le surmenage. Je ne veux pas le nier. Il est possible ; mais, s'il survient, c'est de la faute des parents. Sous aucun prétexte il ne faut laisser l'enfant monter seul, et encore moins avec des camarades de son âge ; le vrai, le seul danger du vélocipède, c'est l'emballement qui peut amener le surmenage. L'enfant abandonné à lui-même peut littéralement se forcer le cœur, ce qui peut avoir des conséquences immédiates ou éloignées graves ; du côté des poumons, le surmenage est également dangereux ; il peut provoquer de la congestion pulmonaire accompagnée de vomissements de sang.

« Comment reconnaître qu'un enfant est en train de dépasser ses forces, en un mot de se surmener ? Dès qu'il commence à respirer la bouche ouverte, que la respiration devient bruyante, qu'il accuse des battements de cœur, des points de côté, et lorsque par hasard l'enfant est assez raisonnable pour accuser de la fatigue, ne pas l'exciter à continuer, mais le faire descendre immédiatement.

« Du côté de l'estomac, l'excès de fatigue supprime l'appétit et peut même provoquer des vomissements.

« On a également accusé ce sport d'amener la dilatation des veines des membres inférieurs, en un mot de faire naître des varices. Ce reproche est simplement une hérésie médicale, aussi a-t-il été formulé par des gens étrangers à la médecine. La contraction continuelle des muscles du mollet, bien loin de favoriser la stagnation du sang en retour,

Une halte.

a pour résultat de chasser le sang des veines, et par suite de ne pas permettre la dilatation de leur paroi.

« Que dire des accidents, des chutes ? Qu'aucun sport n'en est à l'abri, mais que la bicyclette présente à coup sûr beaucoup moins de danger que l'escrime, et surtout que l'équitation. Les chutes chez les enfants sont peut-être moins fréquentes et surtout moins graves que chez l'adulte, en raison de son poids moindre et de sa souplesse plus grande ; les chutes sont moins fréquentes, parce que l'enfant, se rendant moins compte du danger, pédale avec plus d'assurance, plus d'insouciance que l'adulte ; sur un terrain glissant, il marche d'ordinaire carrément, sans se soucier du péril ; aussi rarement tombera-t-il.

« A ce propos, quoique le moi soit haïssable, ainsi que l'a dit La Rochefoucauld, qu'on me permette de citer un fait personnel. Lorsque j'ai débuté dans la pratique de la bicyclette, il m'est arrivé, comme à tous les cyclistes, d'être surpris par le mauvais temps ; les routes, bonnes au départ, étaient devenues horribles au retour.

« Je continuais à marcher quand même ; mais malgré toute ma volonté, à chaque instant ma roue d'arrière glissait, et parfois même je tombais. Dès que la nuit arrivait, dès que je ne pouvais plus voir les obstacles de ma route, je filais droit sans le moindre glissement. Au bout de deux ou trois fois, je finis par me rendre compte que la marche incertaine de ma machine par le mauvais temps provenait à coup sûr du manque d'assurance de mon coup de pédale, sous l'influence d'un réflexe qu'il faut bien appeler par son nom : la peur ; je pédalais moins bien, moins régulièrement ; aussi je glissais et finissais par tomber. Il me fallut plusieurs mois de pratique sur des routes détrempées pour arriver à surmonter cette appréhension.

« Aujourd'hui il existe des pneumatiques striés en large ou en long, qu'on appelle antidérapants ; je suis absolument convaincu qu'ils n'ont d'autre efficacité que de faire croire aux personnes qui les possèdent qu'elles ne peuvent tomber, d'où assurance plus grande du coup de pédale et stabilité parfaite. Pour moi, ils agissent réellement, mais c'est par suggestion ; bien avant leur existence, quand je fus parvenu à vaincre l'appréhension dont j'ai parlé plus haut, je cessai de glisser et de tomber, quel que fût l'état du sol.

« A quel âge convient-il de faire commencer la bicyclette aux enfants ?

« Cet âge est essentiellement variable ; il dépend de la vigueur du sujet et de son courage ; d'une façon générale pas trop tôt, car les enfants trop jeunes sont souvent maladroits, peureux, ou n'ont pas la force nécessaire. Mais en tout cas, quel que soit leur âge, il faut bien veiller à ce qu'ils aient une machine appropriée à la longueur de leurs jambes, avec une multiplication faible. Le plus souvent la hauteur de la selle au-dessus du cadre est trop grande, de sorte que le malheureux enfant ne peut pédaler que sur la pointe des pieds, et par suite tout le poids du corps sur la selle porte, non sur la région fessière, mais sur le périnée, ce qui contusionne cette région et peut avoir des inconvénients sérieux ; puis enfin cette attitude le rend disgracieux, maladroit, et l'expose à tomber.

« A mon avis, un enfant normalement développé peut sans inconvénient commencer cet exercice vers l'âge de huit ans; mais, dès qu'il aura commencé, il importe de le faire continuer d'une façon régulière, sans quoi, si l'enfant n'en fait qu'une fois par hasard, il n'éprouvera que de la fatigue sans aucun agrément, et finira par se détacher de ce sport, qui par la suite pourra lui rendre de si grands services, tant comme exercice hygiénique que comme moyen de locomotion. Car il ne faut pas se le dissimuler, quoi qu'en pensent certains esprits chagrins, l'usage de la bicyclette n'est pas une mode destinée à passer comme toutes les modes, mais bien un véritable moyen de locomotion qui ne disparaîtra pas plus que le cheval ou le chemin de fer. Plus tard, dans un avenir peu éloigné, chacun aura sa bicyclette comme aujourd'hui chacun a sa canne; seulement ce sera une canne qui présentera cet énorme avantage que, suivant les dispositions du terrain, on pourra ou l'enfourcher ou s'appuyer sur elle.

« Pour l'âge que j'ai indiqué, je me suis basé sur les exemples que j'ai vus autour de moi; j'ai même vu des enfants commencer beaucoup plus tôt et sans aucun inconvénient. Les accidents surviennent bien plus souvent chez les adolescents que chez les enfants, parce que les parents les laissent se livrer à ce sport seuls ou en compagnie de leurs camarades, loin de toute surveillance, et alors ces malheureux jeunes gens sont comme de vrais poulains échappés ; c'est à qui ira le plus vite ; ce sont des courses désordonnées qui les surmènent complètement. Voilà le moment où les parents prudents doivent redoubler de surveillance et interdire formellement ces redoutables chevauchées.

« *Du costume.* Il faut des vêtements de laine, quelle que soit la saison. Pour les jeunes filles, je recommande la jupe longue de préférence aux culottes, c'est plus convenable d'abord, et la jupe s'accroche moins facilement au bec de la selle que la culotte bouffante.

« Si l'on pratique ce sport en hiver, il faut bien se garantir contre le froid aux pieds, qui est très grand et présente de sérieux inconvénients. Pour cela, ne pas chercher à faire petit pied, mais les envelopper de papier de soie, de bas de laine, et ne pas craindre de porter des chaussures fourrées.

« Rien dans le costume ne doit gêner la respiration, d'où la proscription absolue de ceinture chez l'enfant, de corset chez la jeune fille, qui empêchent l'ampliation du thorax et de l'abdomen, et entravent les mouvements respiratoires.

« *De la selle.* Tous les hygiénistes cyclistes sont d'accord sur ce point qu'il n'y a pas à l'heure actuelle de selles absolument bonnes ; malgré toutes les tentatives faites pour combler cette lacune, presque toujours le périnée porte plus ou moins sur le bec de la selle. Pour obvier à cet inconvénient dans une certaine mesure, il faut porter une chemise de flanelle avec un devant très long que l'on puisse replier de façon à former une sorte de petit tampon qui amortit sensiblement la pression. Puis il faut de temps en temps, à l'aide des pieds et des mains, se remonter sur la selle ; avec la pratique, on arrivera à faire ce léger mouvement sans s'en apercevoir, machinalement, et de cette façon, quelle que soit la longueur de la course, on évite les contusions de cette région délicate.

« Quant aux selles sans bec, elles diminuent la stabilité, vous exposent à tomber à califourchon sur le cadre et à vous blesser grièvement.

« *Des avantages physiques*. Après m'être étendu longuement et aussi impartialement que possible sur les inconvénients de la bicyclette, qu'il me soit permis de dire quelques mots de ses avantages.

« De tous les sports, le cyclisme est à coup sûr le plus complet; c'est un sport de *plein air*, où la plupart des muscles entrent en fonction, ainsi qu'on l'a indiqué par ailleurs. Grâce à cette activité musculaire, les combustions sont plus parfaites, la respiration est plus profonde, plus complète que dans une promenade en plein air, mais sans exercice, en quelque sorte passive. Sous l'influence de cette activité musculaire, il se fait une consommation considérable d'oxygène, qui favorise toutes les fonctions de l'organisme, provoque une sensation de bien-être et de plénitude de santé qu'aucun autre exercice ne peut donner aussi complètement; quand par l'habitude on s'est débarrassé de la fatigue inséparable du début, on éprouve véritablement la « joie de vivre ».

« *Des avantages moraux*. La vélocipédie est la meilleure école de sang-froid et de courage, à cause des obstacles nombreux et de toute nature dont sont semées les routes; elle développe à la fois l'énergie musculaire et morale; elle corrige jusqu'à un certain point un grave défaut de l'enfance, l'absence d'attention. Sur route, l'inattention se paye rapidement par une chute, et bientôt l'enfant le plus distrait devient malgré lui attentif.

« Pour la jeune fille, c'est un sport réellement merveilleux, destiné à la rendre plus forte, moins nerveuse, d'un caractère plus égal, et qui combattra bien mieux que tous les médicaments la chloro-anémie et la neurasthénie, auxquelles son sexe, et plus encore sa vie sédentaire, la prédisposent. Aussi je ne saurais trop recommander aux parents de développer chez leurs enfants le goût d'un sport qui, sans jeu de mots, aura pour effet de maintenir l'équilibre parfait entre le corps et l'esprit, en un mot de donner à leurs enfants un esprit sain dans un corps sain.

« Mais pour tirer de ce sport tous les avantages qu'on peut en retirer, il est nécessaire de le pratiquer d'une façon régulière, méthodique, en tout temps, en toute saison, malgré le chaud, le froid, la pluie, le vent, le brouillard, la neige même. De la sorte, vous habituerez vos enfants à toutes les intempéries, vous les rendrez robustes au delà du possible, vous en ferez de véritables petits hercules, sans pour cela nuire à leurs études. Et plus tard, quand l'heure de la conscription, ou l'heure plus grave de la revanche aura sonné, ils seront admirablement préparés pour subir ces pénibles épreuves. En campagne, ce qui est le plus dur, ce ne sont pas les coups de fusil, les combats; ce sont les marches, les contre-marches, les nuits sans sommeil, les alertes, les fatigues de toute nature, les privations de toute espèce, en un mot, la misère.

« Avec ce sport ainsi compris, intelligemment dirigé, et la sobriété, vous ferez de vos enfants des hommes sains, robustes, bien supérieurs à ceux des générations antérieures, et vous donnerez à la patrie des soldats endurcis, courageux, capables de supporter toutes les fatigues de la guerre et de réparer les désastres de l'année terrible. »

ENTRAINEMENT

On entend par entraînement le mode de vie que l'on s'impose pour porter l'organisme à son maximum de puissance.

Depuis que les exercices physiques ont pris un grand développement, l'entraînement est devenu une science qui a ses règles différentes suivant les sports auxquels on veut l'appliquer. Elles se fondent dans deux grandes divisions : l'une qui comprend les pratiques ayant pour but le développement du système musculaire, l'autre qui vise la mise en bon état des différents organes indispensables à la parfaite santé.

Cette seconde partie de l'entraînement est la plus difficile à régler, à observer. Elle varie suivant les tempéraments, l'état particulier de chaque sujet. Elle varie aussi suivant l'importance de la tâche à accomplir.

Nous ne parlerons pas ici de l'entraînement auquel doivent se soumettre les coureurs de profession. Le bénin petit entraînement nécessaire à l'amateur qui veut se préparer à faire dans de bonnes conditions un voyage un peu long à vélocipède, paraîtra déjà à nos jeunes lecteurs suffisamment hérissé d'insupportables tyrannies. Il faudra en effet que, outre son système musculaire, il soigne son estomac, son système nerveux, et qu'il s'efforce d'éliminer sa graisse, s'il en a.

Le régime de nourriture à s'imposer a pour base la sobriété d'abord, et ensuite l'exclusion de tout ce qui est pâtisseries et mets sucrés !

MM. Duncan et L. Suberbie, dans leur livre : *l'Entraînement à l'usage des vélocipédistes, coureurs et touristes, et des amateurs de sports athlétiques,* ont dressé la liste des mets parmi lesquels le futur touriste devra borner son choix.

DÉJEUNER DU MATIN

Soupe au lait. — Bouillon avec du bœuf sans légumes. — OEufs pochés ou à la coque. — Thé au lait. — Pain rassis. — Éviter le café et le café au lait.

DÉJEUNER PRINCIPAL

Hors-d'œuvre. — Demi-douzaine d'huîtres de première qualité. — Omelette aux fines herbes. — OEufs sur le plat, à la coque, œufs frits, œufs pochés.

Poissons. — Sole frite. — Merlan. — Truite. — Goujon. — Anguille frite.

Viandes. — Côtelettes de mouton. — Bifteck. — Rumsteck. — Entrecôte. — Aloyau. — Côte de bœuf. — Cervelles.

Légumes. — Pommes de terre (bouillies à l'anglaise, de préférence). — Carottes. — Petits pois en faible quantité. — Haricots verts bien frais. — Tomates sans épices. —

Asperges. — Artichauts cuits à l'eau, sans assaisonnement. — Les légumes doivent être pris en petite quantité.

Dessert. — Fromages à la crème, suisses et camemberts, en très petite quantité. — Oranges, raisins, fraises, figues, marmelades et compotes. — Pruneaux cuits. — Petits pots de crème cuite. — Crèmes renversées. — Éviter complètement les amandes et les noisettes. Terminer par du café ou du thé avec un peu de lait.

DÎNER

Potage. — Bouillon. — Consommé. — Tapioca. — Vermicelle. — Potage au riz. — Croûte au pot.

Entrées. — Poule gros sel. — Poule au riz. — Poissons indiqués au déjeuner.

Rôtis. — Gigot. — Rosbif. — Filet de bœuf. — Poulet. — Pigeon de grains.

Salades. — Laitue ou cresson seulement, mais très peu assaisonné. — Tomates crues. — Éviter absolument les concombres.

Légumes et desserts. — Même choix que celui indiqué pour le déjeuner.

Parmi les mets proscrits, outre les confiseries, nos jeunes lecteurs noteront avec douleur les homards, langoustes, écrevisses, saumon, crevettes, dinde, canard, lièvre, truffes, et puis les artichauts crus, le piment, les cornichons, le vinaigre.

De plus, la boisson idéale serait l'eau pure; par tolérance, le vin rouge très étendu d'eau, mais absorbé par rares et petites gorgées, et de préférence avec un chalumeau. Naturellement pas de liqueurs !

Voilà pour l'estomac.

Quant au système nerveux, il faudra le maintenir dans un état de quiétude parfaite en évitant tout excès, toute émotion violente, tout surmenage physique et intellectuel. On devra se coucher et se lever tôt, au sortir du lit user du *tub* et faire ensuite des frictions au gant de crin.

Le docteur Tissié, auteur de plusieurs ouvrages sur le cyclisme, a traité avec sa grande compétence toutes ces questions d'entraînement.

Parlant tout d'abord de la peau, dont le bon fonctionnement est d'une importance primordiale pour la santé, le docteur Tissié conseille de fréquentes ablutions, afin de déboucher tous les pores et de faciliter l'émission de la sueur. Il indique ainsi le traitement à suivre à ce sujet, avant et pendant une excursion vélocipédique :

« Trois ou quatre jours avant de partir, si l'excursion doit durer quelque temps, le vélocipédiste devra prendre un bain tiède, à la température de 30 à 35 degrés, afin de préparer les fonctions de la peau en la débarrassant des détritus dont elle peut être recouverte. Ce premier bain ne doit être ni au-dessous de la température désignée ni au-dessus. On pourra prendre un bain alcalin avec une poignée de borate de soude, par exemple, et se savonner après avec une bonne savonnette. Celles qui sont achetées à bas prix sont mauvaises ; elles sont fabriquées avec des graisses rances et parfumées avec des produits chimiques qui peuvent être nuisibles à la peau. Le mieux est encore de se servir du vulgaire savon blanc de Marseille ou des savonnettes transparentes. A la sortie du bain, quelques bonnes frictions activeront la chute des parties encore adhérentes à la peau. Une petite course à vélocipède ou à pied devra être faite aussitôt après.

« Le lendemain et les jours suivants, le vélocipédiste devra prendre deux ou trois bains plus froids, de 20 à 25 degrés environ. Toutefois le bain ne durera pas plus de quatre à cinq minutes ; il se frictionnera ensuite avec une flanelle ou une brosse en crin ou de chiendent, puis il fera une course de quelques kilomètres à vélocipède ; cependant un massage lent et méthodique remplacera la course avec beaucoup plus d'avantage.

« Il sera bon aussi de faire fonctionner méthodiquement les poumons, au moyen de profondes et lentes aspirations. On y amènera ainsi de grandes quantités d'air, qu'on expirera lentement par le nez ou par la bouche à moitié fermée.

« Quelques semaines avant le jour du départ, le jeune touriste devra préparer ses muscles pour le travail qu'il aura à leur demander. Il fera tous les jours une course en machine dont il augmentera progressivement la durée, en prenant le plus grand soin de ne pas se fatiguer outre mesure. On ne saurait assez souvent ni assez énergiquement

mettre les jeunes gens en garde contre tout ce qui peut provoquer du surmenage.

« Le grand mouvement d'opinion qui, depuis l' « année terrible », a forcé les méthodes d'éducation à faire une large part aux exercices physiques, n'aura d'influence salutaire sur les futures générations que si ces exercices sont maintenus dans de sages limites. Le *mens sana in corpore sano* est une belle et bonne maxime; prenons garde que, par une application inintelligente, nous n'en arrivions à avoir une *mens* atrophiée dans un corps de brute. »

Le docteur Tissié, que nous venons de citer et auquel nous aurons encore à faire des emprunts, a écrit, dans la *Revue scientifique* du 20 octobre 1894, un article des plus documentés sur la *Psychologie de l'entraînement intensif à bicyclette*. Nous y renvoyons nos lecteurs, nous bornant à extraire ce passage des conclusions du docteur :

« Ce n'est plus à une renaissance physique que nous assistons, mais à une révolution; en cinq ans la progression du mouvement a été telle, que ceux-là mêmes qui, comme nous, ont eu l'honneur de le provoquer, doivent aujourd'hui l'enrayer. Si nous n'y prenons garde, l'épuisement et des affections sérieuses vont surprendre notre jeune génération déjà trop affaiblie, déjà trop épuisée! Elle se grise de succès sportifs, et trop de jeunes gens rêvent de prix et d'applaudissements.

« Il n'est pas permis à tout le monde de devenir un grand coureur, pas plus qu'un grand ténor. Il faut posséder des qualités spéciales, et l'abus de l'entraînement auquel se livrent les *illusionnés* des sports a une influence désastreuse sur leur santé. »

Donc méfions-nous de notre petite vanité, qui pourrait nous pousser à des sottises irréparables, et soyons persuadés que c'est seulement en suivant un système d'entraînement intelligent et progressif que le jeune cycliste se mettra en état de parcourir de grandes distances sans se fatiguer.

Qu'il commence par une vingtaine de kilomètres. Les premiers devront être faits à une allure modérée. Vers le sixième ou le septième, lorsqu'il ne sentira plus les petites gênes du début, que les muscles et les poumons fonctionneront facilement, il augmentera progressivement sa vitesse jusque vers le dixième kilomètre. Il pourra alors, donnant toute sa force, essayer un emballage qu'il maintiendra jusqu'à ce que la fatigue le gagne et surtout l'essoufflement. En tous cas, et quand même la fatigue ou l'essoufflement ne seraient pas survenus, il devra absolument ralentir pendant les deux ou trois derniers kilomètres et les faire à l'allure modérée du début, afin de ne pas descendre de machine en sueur et de ne pas passer brusquement de la grande surexcitation de la course au calme du repos.

Dès que ces vingt premiers kilomètres n'auront plus pour lui de difficultés, qu'il augmente la distance jusqu'à la cinquantaine de kilomètres. Qu'il choisisse aussi des parcours où se trouveront de petites côtes; mais que toutes ces modifications soient apportées avec méthode et sans hâte. En procédant avec cette prudence, il deviendra capable en quelques semaines de fournir des courses quotidiennes de cent et cent cinquante kilomètres. Il se souviendra que la perte du sommeil ou de l'appétit étant l'indice du surmenage, il devra dans ce cas ralentir et se reposer.

V

TOURISME

> « Le plus beau temps de la vie est celui qu'on passe sur les routes. »
> (RAFFET.)

Après ces quelques semaines d'entraînement, le jeune touriste est en état d'affronter les fatigues de la grande route. Il lui reste encore cependant quelques derniers soins à prendre. L'organisation, la composition de son petit bagage est chose importante, aussi importante que pour le militaire en campagne. Lui aussi devra réunir sous le plus petit volume possible tous les objets qui lui seront indispensables. Il lui faudra trouver ensuite le moyen de les disposer sur sa machine, de façon à ne pas trop l'alourdir et à ne pas être gêné pendant la marche et les évolutions.

Ce n'est pas du premier coup qu'il trouvera le *paquetage* idéal, et qu'il saura résister à la tentation d'ajouter les uns après les autres bibelots et vêtements, sous prétexte qu'ils ne pèsent chacun que quelques décagrammes.

C'est encore là que l'expérience et les conseils des autres seront inutiles. Il faut, sur ce point comme sur tant d'autres, que le jeune touriste fasse des écoles à ses dépens. Continuons à les lui souhaiter peu pénibles, mais n'espérons pas les lui épargner. Au bout des trois ou quatre premiers jours de marche, il n'aura plus besoin de personne pour s'apercevoir de l'agrément qu'il y aurait à rouler sur une machine allégée de deux ou trois kilos, et à la première station de chemin de fer il n'hésitera pas à renvoyer à domicile un colis de ces différents petits objets, sans lesquels au départ la vie lui avait semblé tout à fait impossible.

Voici un modèle d'équipement qui pourrait n'être que légèrement modifié suivant la nature des pays à visiter, et le but qu'on se propose en voyageant.

Nous avons indiqué au chapitre précédent le costume qui nous paraissait le meilleur :

gilet de flanelle, bas de laine, chandail, culotte large, veston. Nous n'y reviendrons que pour parler des poches.

A la culotte, outre les deux poches habituelles, ayez une poche de revolver doublée d'un morceau de cuir souple, afin de mettre autant que possible les aciers à l'abri de la rouille que provoquerait la sueur. Le veston aura ses deux poches habituelles sur les hanches, plus, à côté de celle de droite, la petite où se met généralement le ticket et qui sera très bien placée pour loger la boîte d'allumettes; sur la poitrine, deux poches intérieures et une extérieure à gauche.

Passons maintenant à l'organisation du paquetage et à son installation sur la machine. Mais auparavant rappelons que, dans le costume du touriste, nous avons conseillé de proscrire le gilet et de le remplacer par une ceinture munie de deux pochettes destinées l'une à la montre, l'autre à l'argent, et engageons en outre bien vivement nos lecteurs à se ceindre d'une large ceinture de flanelle, indispensable pour se défendre contre la dysenterie que pourraient provoquer les fatigues du voyage.

Quant à la machine, on fera bien, outre la petite sacoche à outils pendue au guidon ou derrière la selle, de se procurer une sacoche de forme spéciale et faite pour être fixée à l'intérieur du cadre. Très étroite, afin de ne pas gêner le mouvement des jambes, elle sera cependant très suffisante pour renfermer le linge et les objets de toilette indispensables, dont voici une liste que chacun modifiera suivant ce qu'il supposera être de ses besoins impérieux :

Deux gilets de flanelle de rechange ; un foulard très grand pour le cou, et aussi pour garantir la tête du soleil, ainsi qu'il a été dit au chapitre du *Costume ;* une paire de bas de laine ; une paire de pantoufles légères, souples, sans talons ; une chemise de nuit ; une demi-douzaine de mouchoirs ; une paire de gants, et c'est tout pour le linge.

Passons aux bibelots divers :

Dans un très petit étui, tel qu'on en trouve dans toutes les merceries, quelques aiguilles, fil blanc et fil noir, des boutons, une paire de ciseaux ;

Dans une enveloppe légère, une brosse à habits, une brosse à cheveux, une brosse à dents, un peigne, un savon, un petit flacon du parfum préféré, une grosse éponge dans un sac caoutchouté ;

De plus une serviette, une pelote de ficelle, quelques bandes de toile et de flanelle roulées, du taffetas d'Angleterre, du coton hydrophile, un flacon d'arnica ou d'eau phéniquée, en cas d'écorchures possibles.

Tout ce bagage, qui pourra très bien tenir dans la valise du cadre, devra être rangé dans un ordre immuable. Vous pourrez ainsi, immédiatement et sans chercher, mettre la main sur l'objet dont vous avez besoin, et, au départ de l'auberge, refaire votre paquetage machinalement, presque les yeux fermés.

Toutes ces précautions peuvent sembler puériles et fastidieuses, et cependant, là encore, l'expérience vous démontrera qu'à vouloir s'en affranchir on se crée toute sorte d'ennuis et de gênes, alors que leur observation, dès les premiers jours passés, ne

De l'utilité d'une bonne carte.

demande même plus d'attention. L'agrément de votre voyage dépendra en grande partie de plusieurs petites mesures d'ordre de ce genre. Les jugeant quantités négligeables, n'en faites pas plus fi que vous ne feriez fi d'une pierre dans votre soulier, sous prétexte qu'elle est toute petite.

Dans la sacoche à outils, vous mettrez une clef anglaise ; une clef trouée, perforée de plusieurs trous s'adaptant aux divers écrous de votre machine ; un tourne-vis petit, mais solide ; une burette d'huile spéciale ; un rouleau de fil de fer ; quelques clous à têtes de grandeurs calculées ; une chaîne de sûreté avec son cadenas (ne prenez pas de cadenas à lettres : l'usage en est long et désagréable ; de plus, dans l'obscurité, vous serez fort embarrassé pour placer les lettres dans l'ordre voulu) ; un chiffon ; une petite boîte de fer-blanc dans laquelle sera rangé à l'abri des chocs un tube de dissolution, ainsi que des fragments de toile préparée et de caoutchouc pour les réparations du pneu.

Le manteau imperméable sera roulé sur le guidon, qui ne devra porter rien autre, afin de rester facile à manœuvrer.

Inutile de vous embarrasser d'une lanterne : les journées d'été sont assez longues pour que vous n'ayez pas besoin de voyager la nuit, et vous ferez beaucoup mieux de vous coucher, de façon à pouvoir vous lever en même temps que l'aurore.

Avant de partir, étudiez avec soin votre itinéraire, au point de vue des routes à suivre, des villes où il sera commode de s'arrêter pour le repas ou la nuit. Il existe à ce sujet de nombreux ouvrages que vous pourrez consulter; mais c'est surtout à ceux de M. de Baroncelli que vous ferez bien d'avoir recours. Depuis près de trente ans, cet infatigable véloceman sillonne la France, publiant l'hiver ses notes de voyage de l'été : Guides des environs de Paris, de la forêt et des environs de Fontainebleau, de la Normandie, de la Touraine, de la Bretagne, etc. etc. Au cas où vous ne voudriez pas emporter le volume, vous pourriez en extraire les renseignements nécessaires sur la partie du pays que vous comptez parcourir.

Dans un autre de ses ouvrages, la *Vélocipédie pratique,* nous trouvons ces conseils :

« *Plan de voyage.* — Si l'on projette un voyage ou simplement une excursion à véloce, il convient d'en étudier d'avance l'itinéraire et d'en évaluer les distances sur une bonne carte.

« Entre les points extrêmes du parcours, on notera sur un carnet les villes importantes et les petites localités que la route traverse. On inscrira ensuite les étapes journalières. d'après la distance qu'on a l'habitude de franchir et le temps dont on dispose, quitte à modifier en route suivant les circonstances; puis on marquera encore, entre chaque étape, les noms des localités à *brûler* avec le nombre des kilomètres qui les séparent. Vis-à-vis de ces indications, laisser une page blanche pour les notes. A l'aide de cette sorte de *feuille de route,* bien des hésitations et des retards seront évités.

« Si l'on a besoin de se renseigner d'avance (spécialement pour un voyage de nuit), auprès des paysans et des gens du pays, sur l'état des chemins, leur longueur, les hôtels ou auberges où l'on pourra s'arrêter, etc., avoir soin de contrôler les premières informations reçues par de nouveaux renseignements pris plus loin, certaines personnes n'hésitant pas à vous diriger dans de fausses directions, ou ignorant les chemins au delà de quatre kilomètres de chez elles. S'adresser de préférence aux loueurs de voitures, messagers, cantonniers. »

Il vous sera utile de vous affilier à l'une des grandes associations vélocipédiques : l'Union vélocipédique de France, le Touring-Club. Vous trouverez ainsi dans presque toutes les localités des correspondants auprès desquels vous aurez renseignements et secours.

Enfin, si au cours de votre voyage vous étiez forcé à des visites qui vous obligent à faire une toilette un peu plus sérieuse que celle qui vous suffira pour courir les routes, le plus simple serait d'envoyer devant vous par le chemin de fer une valise contenant le linge et les vêtements nécessaires. Vous la trouveriez gare restante dans toutes les stations où vous auriez besoin de vous arrêter et de vous transformer en mondain correct. Vous pourriez ensuite reprendre librement votre existence et votre costume d'aventures et d'insouciance.

Vous voilà donc tout à fait prêt à partir. Votre machine, soigneusement essayée et vérifiée, est en parfait état ; dans les poches de vos vêtements, vous avez disposé le portefeuille et les papiers d'identité, le calepin de notes et de croquis, les cartes et itinéraires, un solide couteau avec lames de canif, la montre, la boussole, le porte-monnaie.

Vous sautez en selle, et vous vous élancez !

Mais c'est surtout maintenant qu'il va falloir vous souvenir des conseils donnés au chapitre de l'entraînement. Le principe est et restera toujours le même : ne se surmener d'aucune manière pendant les premières heures de la journée, pendant les premières journées du voyage. Sinon, dès le début, vous risquerez fort d'aller échouer, plus ou moins fourbu, dans quelque auberge où soins et séjour vous seraient indispensables pour vous remettre en bon état. Empruntez (pour cette fois seulement) aux luttes politiques un cri de ralliement qui a fait depuis quelques années couler beaucoup d'encre : les trois-huit. Divisez votre journée de vingt-quatre heures en trois parties : huit heures pour le sommeil, huit heures pour pédaler, huit heures pour les repas, les haltes, les promenades.

Tâchez de partir le matin vers cinq heures, roulez jusque vers dix heures, — pendant les heures fraîches, — arrivez à l'étape pour le déjeuner, qui devra être sobre ; employez les heures très chaudes de la journée en repos, visites à pied aux curiosités, aux points de vue des environs ; puis, vers quatre heures, remettez-vous en route jusque vers sept heures. Vous ferez alors la grande halte du dîner et du coucher.

Vous pourrez de cette façon et sans surmenage abattre vos quatre-vingts à cent kilomètres par jour, ce qui au bout d'un mois vous aura fait voir beaucoup de pays.

Donc ne pas s'essouffler à bicyclette. L'essoufflement est l'indice du maximum d'effort dont on est capable ; il trahit même quelque exagération. Pourtant, s'il se produit au début de la course, il n'est pas mauvais, car ordinairement il cesse au moment où le vélocipédiste est entraîné et un peu échauffé.

Lorsqu'il a atteint une certaine vitesse, le cycliste est obligé, par la pression de l'air qu'il fend, à baisser la tête de plus en plus. On ne saurait trop recommander, à ceux qui ne font de la bicyclette qu'en touristes et en amateurs, de réagir contre cette fâcheuse tendance et de se tenir correctement en selle.

Le corps peut être légèrement penché en avant, ce qui facilite la vitesse et prête plus d'aisance que la position absolument verticale. Mais il faut éviter de s'incliner d'une façon excessive.

« On doit, dit le docteur Tissié, être assis sur un vélocipède comme sur une chaise, la poitrine perpendiculaire au sol et bien développée. »

Cette mauvaise habitude de pencher la tête en avant peut avoir aussi une influence funeste sur le cerveau, en amenant des congestions chez les personnes de tempérament sanguin.

Nous avons dit, au chapitre de l'*Hygiène,* l'influence bonne ou mauvaise que peut avoir sur l'économie générale l'usage de la bicyclette, bien ou mal compris.

Si les courses sont exagérées, trop longues ou trop rapides, il se produit, sous l'influence de l'emballement et de la trépidation, une excitation qui amène des troubles plus ou moins graves, et qui s'annonce par de fréquentes insomnies.

C'est là, d'ailleurs, un criterium infaillible pour le cycliste. Tant que ses nuits sont calmes et paisibles, il peut être tranquille : il n'a point outrepassé la mesure normale. Qu'il prenne garde, en revanche, et qu'il se modère aussitôt que son sommeil deviendra agité et souvent interrompu.

Il en va de même de l'appétit, aiguisé par un sage exercice, supprimé par le surmenage.

Au point de vue de la digestion, quelques précautions doivent être prises. Il est dangereux de remonter en selle aussitôt après un repas. D'abord, on se trouve trop alourdi ; de plus l'estomac, comprimé par la position instinctivement penchée, s'acquitterait mal de ses fonctions.

On conseille aux vélocipédistes de faire un déjeuner léger dans le milieu du jour et de demander le soir à un dîner solide de restaurer leurs forces. Rappelons pour les menus la liste des mets permis que nous avons donnée précédemment.

Le matin, le vélocipédiste ne devra pas partir à jeun. Il devra prendre un peu de thé, de cacao ou de lait.

Si vous faites votre halte dans une auberge, un café, gardez-vous des boissons froides et surtout de la glace. Gargarisez-vous avec quelques gorgées d'eau fraîche que vous n'avalerez pas, que vous rejetterez soigneusement, et buvez chaud ou tiède.

La sensation pourra vous en être moins agréable au premier abord, mais vous reconnaîtrez ensuite que vous vous êtes désaltéré sans vous charger l'estomac d'une quantité de liquide.

Quelles boissons recommander? Cela dépend beaucoup des estomacs, des tempéraments. Chacun devra s'étudier et faire son choix; cependant, en règle générale, proscrire l'alcool sous toutes ses formes : d'abord parce que le meilleur, s'il donne une sorte d'énergie au début, produit peu après, par réaction, un affaiblissement, un engourdissement sensible; puis parce que les vrais alcools de vin sont remplacés maintenant par toute sorte de produits fabriqués avec des grains, de la pomme de terre, et constituent de simples poisons, quoi qu'en dise l'honorable corporation des patrons d'*assommoirs*. Pas de limonades non plus, bien qu'à petites doses elles soient les moins dangereuses parmi les boissons défendues.

Il faut recommander surtout le lait chaud, avec une légère goutte de rhum ; le café chaud et surtout le thé. Le cycliste fera donc sagement d'en emporter dans sa gourde une infusion très forte, qu'il allongera suivant sa convenance et à laquelle, pour en varier la saveur, il pourra mêler du lait et même du rhum, mais toujours à très faible dose.

La médecine moderne a découvert et appliqué d'autres produits, inconnus de nos pères, et qui pourront rendre de réels services aux cyclistes par leurs vertus antidéperditrices, nutritives et toniques : ce sont la kola, le maté et surtout la coca. Une infusion

Voyage en famille.

de maté, quelques gouttes de liqueur de kola ou un verre de vin Mariani, sont donc encore des boissons très recommandables aux touristes; ils y puiseront de nouvelles forces et se sentiront aussitôt les poumons libres et le jarret solide.

En route, la question des haltes a une grande importance au point de vue hygiénique.

Qu'elles ne soient ni trop nombreuses ni trop longues, de peur de vous engourdir et de vous alourdir. Lorsqu'on est fatigué, mieux vaut souvent marcher à côté de la machine que de s'asseoir ou de s'étendre. Cela repose autant, et cela maintient la circulation du sang, la chaleur et l'activité des muscles. Surtout évitez la sieste au frais, et ne manquez jamais de vous couvrir de votre pèlerine lorsque vous vous arrêtez.

S'il est mauvais de rouler en plein midi, et si l'on risque à ce jeu les pires insolations, il n'est guère plus à recommander, si une absolue nécessité ne vous y oblige pas, de pédaler la nuit, pour la triple raison que cela offre peu d'agrément, — à moins qu'un beau clair de lune ne favorise la promenade, — que les accidents sont beaucoup plus à redouter que dans le jour, et qu'enfin le cycliste, n'étant qu'un simple mortel, a besoin de réparer ses forces : huit à dix heures de bon sommeil lui sont indispensables.

L'hydrothérapie bien comprise sera pour le cycliste fatigué et abattu par la chaleur un excellent moyen de se rafraîchir et de se reposer.

Ici encore écoutons le docteur Tissié :

« Arrivé à l'étape, il demandera de l'eau, une grande cuvette, un baquet, un récipient quelconque, pourvu qu'il soit assez grand; il mettra son torse à nu, sinon tout son corps, et il se lavera vivement avec l'éponge, en ayant soin de la gonfler d'eau le plus possible. Il pourra aussi se procurer un simulacre de douche en pluie, en secouant fortement et rapidement l'éponge à vingt centimètres environ de son corps. Il est bien entendu que le mieux sera d'aller au bain, où le vélocipédiste trouvera quelquefois les appareils nécessaires à une bonne hydrothérapie. S'il transpire, il ne devra pas se servir d'eau froide, du moins au début, avant que la peau n'ait été aguerrie par l'entraînement.

« L'ablution ne devra durer que juste le temps nécessaire pour que la réaction qui suivra puisse se faire facilement et vite : soit par les frictions, la flagellation avec la serviette, le massage ou la course à vélocipède ou au pas gymnastique. Peu à peu la peau deviendra moins sensible aux sauts de la température grâce aux ablutions, qui serviront aussi à enlever de la face la couche de poussière et de sel qui s'y forme par l'évaporation de la sueur, évaporation activée par la chaleur et surtout par le violent courant d'air qui s'établit dans une course rapide.

« S'il prend fantaisie à un vélocipédiste en sueur de placer sa tête sous le robinet d'une fontaine ou d'une pompe, et que l'eau soit bien froide, il ne devra rester que quelques secondes, cinq à six au plus, sous le jet. La fraîcheur de l'eau lui procurera quelque plaisir au début; mais il pourra arriver que la réaction, établissant une circulation plus active vers le bulbe, devienne la cause d'accidents sérieux qui peuvent

entraîner la mort par congestion cérébrale. Il faut éviter absolument de rester au soleil, même la tête couverte, après l'ablution. Je me rappelle avoir été atteint d'angoisses horribles, accompagnées d'une difficulté extrême de respirer, pour avoir voulu, un jour d'été, me promener au soleil après une ablution semblable.

« En hiver, la friction des mains et de la figure avec de la neige empêchera le froid de saisir l'excursionniste. D'ailleurs, des gants en peau doublés de flanelle ou des gants en tricot protégeront les mains. Inutile de recommander l'éloignement des mains d'un feu trop ardent, tant qu'elles sont encore humides ; on congestionnerait ainsi les capillaires, et on verrait arriver des engelures et des gerçures. Battre l'air avec les bras est encore la meilleure façon de se réchauffer.

« Mieux vaut se laver à l'arrivée qu'au départ, car un bain ou une ablution repose de la fatigue du voyage et dispose à un sommeil réparateur.

« Pendant le trajet, entre deux étapes, si la chaleur est trop forte, on peut se laver la figure aux sources du chemin ou aux ruisseaux qu'on rencontre, à la condition toutefois que l'eau soit pure ; les eaux saumâtres, limoneuses ou celles des mares contiennent en suspension des organismes qui peuvent provoquer des maladies de la peau, des muqueuses ou des yeux.

« Si l'excursion dure quelque temps et que le vélocipédiste ait l'habitude de se faire raser, il devra faire passer à l'*eau bouillante* le rasoir dont se servira le coiffeur, à moins qu'il n'emporte le sien en route, ce qui vaudra mieux ; il évitera ainsi des contaminations dangereuses. Les cheveux et les ongles doivent être portés courts : l'entretien de la tête et des mains est ainsi plus facile et plus rapide. »

Vous ne roulerez pas toujours sur de belles routes très planes ; il vous arrivera de rencontrer des montées... et des descentes. Là encore vous devrez appliquer les principes qui vous ont été recommandés pendant la période d'entraînement. Ne tombez pas dans l'erreur assez commune de croire que, pour bien monter une côte, il faut l'attaquer à une allure désordonnée, « afin de prendre l'élan. » Il est infiniment préférable de commencer à la gravir à une vitesse modérée, — huit ou dix kilomètres à l'heure, — et d'accélérer ensuite peu à peu. Cela permet un entraînement régulier, une réserve mesurée des forces, et l'on ne tarde pas à devancer les concurrents mal avisés qui, s'étant emballés au début, se trouvent bientôt essoufflés, époumonés et souvent incapables d'arriver au sommet.

Il y a cependant un moyen de gravir des pentes très rapides sans grande fatigue et à une vitesse relativement considérable. Charles Terront, le grand coureur, pendant sa course de Paris-Brest, avait eu l'idée de relier sa ceinture au guidon à l'aide de deux courroies qu'il tendait fortement par un effort des reins. Ainsi arcbouté, il pouvait donner à son coup de pédale une action extraordinaire, et il attribue à ce procédé son beau succès dans cette épreuve célèbre.

Depuis, des ceintures perfectionnées ont été mises dans le commerce, et l'on fera bien, puisqu'il faut une ceinture, de choisir celle-là plutôt que la première venue.

L'allure modérée est encore plus nécessaire pour la descente. Ceux qui, en haut d'une pente, lâchent leurs pédales, posent leurs pieds sur le cadre et s'abandonnent en laissant filer leur machine avec une rapidité vertigineuse, ne méritent en aucune façon l'admiration qu'ils croient exciter. Ce sont des écervelés, des fanfarons, des fous; bien pis, ce sont des *vélocipédards*.

Gardons-nous comme de la peste, cyclistes mes frères, d'appartenir jamais à cette haïssable et odieuse catégorie! C'est le *vélocipédard,* cet être vulgaire et bruyant qui file sur les routes sans daigner tenir son guidon, l'air débraillé et la casquette en arrière, bousculant tout sur son passage et se faisant un jeu d'effrayer les passants par des hurlements, des coups de cloche, de trompe, de sifflet, — c'est cet affreux braillard qui a jeté sur la vélocipédie le discrédit qui y pesa si longtemps, et qui en avait fait pendant des années une fantaisie « mal portée ».

N'oublions pas, parce que nous sommes haussés sur une machine qui nous confère sur le reste de l'humanité la double supériorité de la vitesse et de l'indépendance, que nous sommes gens bien élevés et que nous devons quelques égards à nos confrères en bicyclette et aux malheureux piétons que des raisons diverses empêchent de prendre comme nous leur essor. Soyons polis, conservons une attitude correcte, non seulement au point de vue de la courtoisie, mais encore au point de vue sportif.

C'est ainsi que nous arriverons à vaincre les dernières hostilités, à réfuter les derniers griefs.

Parmi ceux qu'invoquent les vélophobes, il en est un que nous voudrions signaler à cause de son apparente justesse.

Ils disent : « Le cycliste est un être inintelligent. Insensible aux beautés des sites traversés, des monuments, aux charmes, aux mille splendeurs de la nature, il va, courbé sur son guidon, préoccupé uniquement de son *train*. Pour lui, rien n'existe à droite ni à gauche. Un but est devant, à l'extrémité du long ruban de route. Il doit l'atteindre dans le moins de temps possible et en distançant ses rivaux. Pas d'autres ambitions que la satisfaction des joies vulgaires : tenir des paris, battre un record, manger, boire, dormir, et à l'étape du soir, s'il s'aperçoit que ce jour-là il a dévoré encore plus de kilomètres, qu'il a fait *du trente et un à l'heure* au lieu du trente de la veille, il s'endormira heureux et fier. »

Certes, ce type existe; mais à moins de vouloir rendre l'instrument responsable des maladresses de ceux qui l'emploient, on doit reconnaître que la faute en est non à la vélocipédie, mais à l'humanité. Celle-ci malheureusement est composée en majorité d'êtres aux cervelles plutôt médiocres. L'impérieuse préoccupation d'idéal, le besoin de lutte avec la chimère, qui sommeillent au fond des âmes les plus ternes, se manifestent chez la plupart en passion pour le jeu sous toutes ses formes, depuis le jeu de la bourse jusqu'au bonneteau, en passant par les courses et les bookmakers, le baccara et les grecs, la roulette, etc. etc.

Quoi d'étonnant à ce que, parmi les sujets de la reine Bicyclette, il se trouve une bien

de maté, quelques gouttes de liqueur de kola ou un verre de vin Mariani, sont donc encore des boissons très recommandables aux touristes; ils y puiseront de nouvelles forces et se sentiront aussitôt les poumons libres et le jarret solide.

En route, la question des haltes a une grande importance au point de vue hygiénique.

Qu'elles ne soient ni trop nombreuses ni trop longues, de peur de vous engourdir et de vous alourdir. Lorsqu'on est fatigué, mieux vaut souvent marcher à côté de la machine que de s'asseoir ou de s'étendre. Cela repose autant, et cela maintient la circulation du sang, la chaleur et l'activité des muscles. Surtout évitez la sieste au frais, et ne manquez jamais de vous couvrir de votre pèlerine lorsque vous vous arrêtez.

S'il est mauvais de rouler en plein midi, et si l'on risque à ce jeu les pires insolations, il n'est guère plus à recommander, si une absolue nécessité ne vous y oblige pas, de pédaler la nuit, pour la triple raison que cela offre peu d'agrément, — à moins qu'un beau clair de lune ne favorise la promenade, — que les accidents sont beaucoup plus à redouter que dans le jour, et qu'enfin le cycliste, n'étant qu'un simple mortel, a besoin de réparer ses forces : huit à dix heures de bon sommeil lui sont indispensables.

L'hydrothérapie bien comprise sera pour le cycliste fatigué et abattu par la chaleur un excellent moyen de se rafraîchir et de se reposer.

Ici encore écoutons le docteur Tissié :

« Arrivé à l'étape, il demandera de l'eau, une grande cuvette, un baquet, un récipient quelconque, pourvu qu'il soit assez grand; il mettra son torse à nu, sinon tout son corps, et il se lavera vivement avec l'éponge, en ayant soin de la gonfler d'eau le plus possible. Il pourra aussi se procurer un simulacre de douche en pluie, en secouant fortement et rapidement l'éponge à vingt centimètres environ de son corps. Il est bien entendu que le mieux sera d'aller au bain, où le vélocipédiste trouvera quelquefois les appareils nécessaires à une bonne hydrothérapie. S'il transpire, il ne devra pas se servir d'eau froide, du moins au début, avant que la peau n'ait été aguerrie par l'entraînement.

« L'ablution ne devra durer que juste le temps nécessaire pour que la réaction qui suivra puisse se faire facilement et vite : soit par les frictions, la flagellation avec la serviette, le massage ou la course à vélocipède ou au pas gymnastique. Peu à peu la peau deviendra moins sensible aux sauts de la température grâce aux ablutions, qui serviront aussi à enlever de la face la couche de poussière et de sel qui s'y forme par l'évaporation de la sueur, évaporation activée par la chaleur et surtout par le violent courant d'air qui s'établit dans une course rapide.

« S'il prend fantaisie à un vélocipédiste en sueur de placer sa tête sous le robinet d'une fontaine ou d'une pompe, et que l'eau soit bien froide, il ne devra rester que quelques secondes, cinq à six au plus, sous le jet. La fraîcheur de l'eau lui procurera quelque plaisir au début; mais il pourra arriver que la réaction, établissant une circulation plus active vers le bulbe, devienne la cause d'accidents sérieux qui peuvent

entraîner la mort par congestion cérébrale. Il faut éviter absolument de rester au soleil, même la tête couverte, après l'ablution. Je me rappelle avoir été atteint d'angoisses horribles, accompagnées d'une difficulté extrême de respirer, pour avoir voulu, un jour d'été, me promener au soleil après une ablution semblable.

« En hiver, la friction des mains et de la figure avec de la neige empêchera le froid de saisir l'excursionniste. D'ailleurs, des gants en peau doublés de flanelle ou des gants en tricot protégeront les mains. Inutile de recommander l'éloignement des mains d'un feu trop ardent, tant qu'elles sont encore humides ; on congestionnerait ainsi les capillaires, et on verrait arriver des engelures et des gerçures. Battre l'air avec les bras est encore la meilleure façon de se réchauffer.

« Mieux vaut se laver à l'arrivée qu'au départ, car un bain ou une ablution repose de la fatigue du voyage et dispose à un sommeil réparateur.

« Pendant le trajet, entre deux étapes, si la chaleur est trop forte, on peut se laver la figure aux sources du chemin ou aux ruisseaux qu'on rencontre, à la condition toutefois que l'eau soit pure ; les eaux saumâtres, limoneuses ou celles des mares contiennent en suspension des organismes qui peuvent provoquer des maladies de la peau, des muqueuses ou des yeux.

« Si l'excursion dure quelque temps et que le vélocipédiste ait l'habitude de se faire raser, il devra faire passer à l'*eau bouillante* le rasoir dont se servira le coiffeur, à moins qu'il n'emporte le sien en route, ce qui vaudra mieux ; il évitera ainsi des contaminations dangereuses. Les cheveux et les ongles doivent être portés courts : l'entretien de la tête et des mains est ainsi plus facile et plus rapide. »

Vous ne roulerez pas toujours sur de belles routes très planes ; il vous arrivera de rencontrer des montées... et des descentes. Là encore vous devrez appliquer les principes qui vous ont été recommandés pendant la période d'entraînement. Ne tombez pas dans l'erreur assez commune de croire que, pour bien monter une côte, il faut l'attaquer à une allure désordonnée, « afin de prendre l'élan. » Il est infiniment préférable de commencer à la gravir à une vitesse modérée, — huit ou dix kilomètres à l'heure, — et d'accélérer ensuite peu à peu. Cela permet un entraînement régulier, une réserve mesurée des forces, et l'on ne tarde pas à devancer les concurrents mal avisés qui, s'étant emballés au début, se trouvent bientôt essoufflés, époumonés et souvent incapables d'arriver au sommet.

Il y a cependant un moyen de gravir des pentes très rapides sans grande fatigue et à une vitesse relativement considérable. Charles Terront, le grand coureur, pendant sa course de Paris-Brest, avait eu l'idée de relier sa ceinture au guidon à l'aide de deux courroies qu'il tendait fortement par un effort des reins. Ainsi arcbouté, il pouvait donner à son coup de pédale une action extraordinaire, et il attribue à ce procédé son beau succès dans cette épreuve célèbre.

Depuis, des ceintures perfectionnées ont été mises dans le commerce, et l'on fera bien, puisqu'il faut une ceinture, de choisir celle-là plutôt que la première venue.

L'allure modérée est encore plus nécessaire pour la descente. Ceux qui, en haut d'une pente, lâchent leurs pédales, posent leurs pieds sur le cadre et s'abandonnent en laissant filer leur machine avec une rapidité vertigineuse, ne méritent en aucune façon l'admiration qu'ils croient exciter. Ce sont des écervelés, des fanfarons, des fous; bien pis, ce sont des *vélocipédards*.

Gardons-nous comme de la peste, cyclistes mes frères, d'appartenir jamais à cette haïssable et odieuse catégorie! C'est le *vélocipédard,* cet être vulgaire et bruyant qui file sur les routes sans daigner tenir son guidon, l'air débraillé et la casquette en arrière, bousculant tout sur son passage et se faisant un jeu d'effrayer les passants par des hurlements, des coups de cloche, de trompe, de sifflet, — c'est cet affreux braillard qui a jeté sur la vélocipédie le discrédit qui y pesa si longtemps, et qui en avait fait pendant des années une fantaisie « mal portée ».

N'oublions pas, parce que nous sommes haussés sur une machine qui nous confère sur le reste de l'humanité la double supériorité de la vitesse et de l'indépendance, que nous sommes gens bien élevés et que nous devons quelques égards à nos confrères en bicyclette et aux malheureux piétons que des raisons diverses empêchent de prendre comme nous leur essor. Soyons polis, conservons une attitude correcte, non seulement au point de vue de la courtoisie, mais encore au point de vue sportif.

C'est ainsi que nous arriverons à vaincre les dernières hostilités, à réfuter les derniers griefs.

Parmi ceux qu'invoquent les vélophobes, il en est un que nous voudrions signaler à cause de son apparente justesse.

Ils disent : « Le cycliste est un être inintelligent. Insensible aux beautés des sites traversés, des monuments, aux charmes, aux mille splendeurs de la nature, il va, courbé sur son guidon, préoccupé uniquement de son *train*. Pour lui, rien n'existe à droite ni à gauche. Un but est devant, à l'extrémité du long ruban de route. Il doit l'atteindre dans le moins de temps possible et en distançant ses rivaux. Pas d'autres ambitions que la satisfaction des joies vulgaires : tenir des paris, battre un record, manger, boire, dormir, et à l'étape du soir, s'il s'aperçoit que ce jour-là il a dévoré encore plus de kilomètres, qu'il a fait *du trente et un à l'heure* au lieu du trente de la veille, il s'endormira heureux et fier. »

Certes, ce type existe; mais à moins de vouloir rendre l'instrument responsable des maladresses de ceux qui l'emploient, on doit reconnaître que la faute en est non à la vélocipédie, mais à l'humanité. Celle-ci malheureusement est composée en majorité d'êtres aux cervelles plutôt médiocres. L'impérieuse préoccupation d'idéal, le besoin de lutte avec la chimère, qui sommeillent au fond des âmes les plus ternes, se manifestent chez la plupart en passion pour le jeu sous toutes ses formes, depuis le jeu de la bourse jusqu'au bonneteau, en passant par les courses et les bookmakers, le baccara et les grecs, la roulette, etc. etc.

Quoi d'étonnant à ce que, parmi les sujets de la reine Bicyclette, il se trouve une bien

grande, une trop grande quantité de ces pauvres gens! Comme on le voit, l'énorme tribu des pédards ne se compose pas seulement de bruyants et grossiers voyous; elle se subdivise en catégories nombreuses et variées. Mais prenons en patience les snobs et les... autres, d'autant que, nous le croyons fermement, leur nombre diminuera grâce même à l'usage de la bécane.

Le difficile était de trouver un moyen d'arracher les jeunes gens aux lieux de plaisir des villes. N'avait pu y réussir le voyage à pied, souvent gai et pittoresque, mais si souvent aussi très assommant, quoi que puissent dire ses plus enthousiastes partisans. Que de fois, en effet, n'ont-ils pas dû pester contre la longueur, le profond ennui de certaines étapes, faites sur d'interminables routes sans intérêt, au milieu de campagnes monotones et tristes! Écrasés de fatigue et de dégoût, cuits par le soleil contre lequel ne pouvaient les protéger de dérisoires bouquets de feuillage demeurés tout en haut des longs peupliers, dont les maigres troncs dénudés s'alignaient en rangées interminables jusqu'au plus profond horizon; traînant leurs pieds meurtris dans la fine poussière aveuglante, la bouche sèche et n'ayant plus même le courage de penser, de quel regard d'envie ils ont suivi le rapide cycliste, laissant derrière lui en quelques quarts d'heure l'affreuse contrée qui devait à eux leur coûter encore tant d'heures de stériles fatigues!

C'est qu'au touriste intelligent la bécane permet de goûter les joies du vagabondage sans ses ennuis. Pouvant, grâce à elle, brûler le chemin dans les mauvais

pays, puis aller ensuite aussi lentement qu'un piéton flâneur, dès que la nature redevient aimable, il garde sa fraîcheur d'impressions et peut n'être jamais fatigué au point de devenir indifférent et insensible à tout ce qui n'est pas ombre fraîche et repos.

Le voyage à bicyclette devient donc un plaisir intelligent presque parfait, et cela explique son rapide, son extraordinaire succès.

Prenez garde cependant que l'enthousiasme pour les beautés du paysage vous fasse trop oublier que vous êtes en selle, et signalons de suite une cause assez singulière d'accidents : la difficulté que le cycliste éprouve à évaluer le peu de secondes qu'il faudra à sa machine pour atteindre un obstacle plus ou moins rapproché. La grande habitude de la marche fait qu'un piéton peut se diriger presque les yeux fermés et sans encombre parmi les passants.

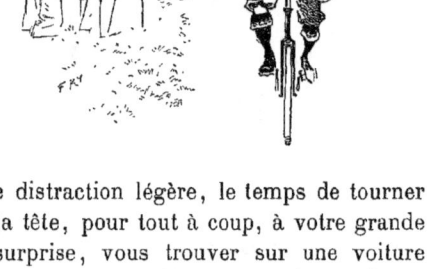

En machine, dans Paris surtout, il suffira d'une distraction légère, le temps de tourner la tête, pour tout à coup, à votre grande surprise, vous trouver sur une voiture ou une personne que vous aviez cru beaucoup plus éloignée.

C'est que la bécane fait un grand chemin en quelques coups de pédale, et qu'il faut une certaine habitude au cycliste pour acquérir la notion de la distance.

Cet inconvénient est moins à redouter sur les grandes routes, hors des villes. Cependant, avant de vous laisser absorber par la contemplation des choses et des gens, ayez soin de vérifier si la route est libre loin devant vous, et ralentissez votre allure. Vous éviterez ainsi d'être tiré de vos extases par un brutal rappel aux réalités de ce monde fertile en *bûches*.

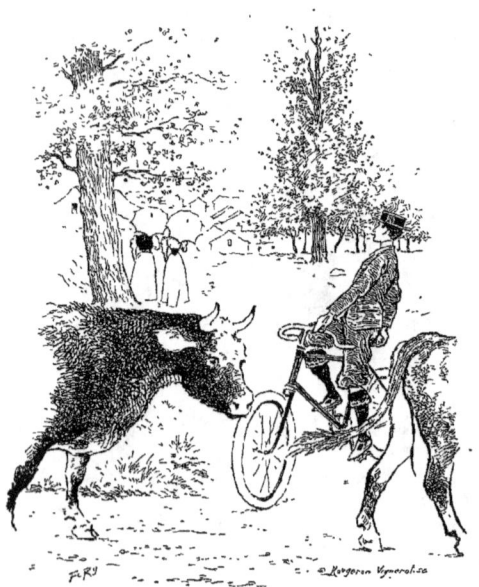

Et pour en revenir à nos côtes, descendons-les comme elles doivent être descendues, lentement, en demeurant maître de notre machine, dont nous modérerons la vitesse par une pression du pied sur

la pédale au moment où elle remonte. Nous pouvons même, pour peser d'un plus grand poids, nous dresser tout debout sur les pédales, appuyé seulement des cuisses contre le bord de la selle. Il sera possible ainsi de descendre lentement des côtes assez rapides.

Ne négligeons pas non plus le frein, dont nous devrons nous servir par petites pressions graduées, rapprochées, et non par un bloquage brusque qui aurait pour effet immanquable de nous jeter par-dessus le guidon en un piquage de tête déplorable.

C'est ici le moment de parler d'un moyen, encore peu connu, d'arrêter la machine presque instantanément et sans le moindre danger.

Tout en continuant de tenir votre guidon de la main droite, saisissez de la main gauche le rebord postérieur de votre selle et tirez dessus violemment, pendant que de la jambe tendue vous repoussez la pédale et la maintenez à son point mort inférieur. Vous serez comme un bâton rigide, interposé en bout dans un rouage en mouvement, et lui opposerez une résistance insurmontable. Ne procédez même pas trop brusquement, vous pourriez fausser votre machine.

Donc si vous avez à descendre une côte un peu longue, servez-vous alternativement de ces différents procédés, afin de vous reposer de l'un par l'autre.

Mais, — il faut tout prévoir, — il pourra vous arriver le plus terrible accident que doive redouter un cycliste engagé sur une descente : la rupture de la chaîne !

En terrain plat, ce ne serait qu'extrêmement ennuyeux, puisque cela vous mettrait dans l'impossibilité de vous servir de votre machine autrement qu'en la poussant avec les pieds, à l'instar des draisiennes d'autrefois.

Sur une pente, il n'en serait pas de même.

Vos pieds ne pouvant plus retenir, vos roues abandonnées à elles-mêmes ne tarderaient pas à vous emporter, en une vitesse vertigineuse, jusqu'à ce que vous alliez vous fracasser contre le prochain obstacle. Sauter de machine serait bien scabreux, à moins d'être très agile et de s'y prendre à temps. Il n'existe qu'un moyen : ne pas perdre son sang-froid d'abord, gouverner bien droit et introduire progressivement le bout du soulier entre la fourche et le pneu, jusqu'à immobilisation complète de la machine. C'est simple, infaillible ; seulement il faut que vous expérimentiez souvent ce truc salutaire en terrain plat et petite marche, afin de bien apprendre le mouvement et de ne pas risquer de placer le pied à une mauvaise place, ce qui précipiterait l'instant de votre chute, avec complication de pied tordu.

Nous devions dans ce livre faire mention de cet accident, extrêmement rare, mais toujours possible. Les pusillanimes auraient tort de s'en trop effrayer, puisqu'il s'agit d'un peu de travail et de précaution pour en prévenir les très graves conséquences. Quant aux écervelés, aux casse-cou, ils n'écouteront pas davantage pour cela les rappels à la prudence de ceux qu'ils considéreront comme de bons rabâcheurs, aussi longtemps qu'ils ne se seront pas un peu enfoncé quelques côtes. Nous espérons cependant que, grâce à nos indications, ils réussiront à se tirer d'affaire le cas échéant.

On sait qu'un bon cavalier doit le soir à l'étape s'oublier soi-même pour soigner son cheval tout d'abord.

De même le cycliste devra, sitôt arrivé à l'hôtel ou à l'auberge, s'occuper du logement de sa monture. Il ne devra pas la laisser dans une écurie, une remise, un vestibule ou tout autre endroit ouvert à trop de gens. Les malveillants stupides sont nombreux. Si vous ne pouvez la monter dans votre chambre, faites-la enfermer dans une dépendance, de façon que le patron en devienne responsable, et surtout ne négligez pas de l'enchaîner.

Le tourisme, comme toutes les belles choses de ce monde, n'a pas que des joies. Quelquefois le cycliste le plus enthousiaste est bien près d'envoyer au diable cycle et cyclisme.

Ce n'est pas lorsque la *pelle*, la fatale *pelle*, lui a coûté un plus ou moins grand morceau de son cher épiderme, ou que ses pauvres os ont pris un contact toujours trop violent avec quelque corps dur à arêtes aiguës. Ce sont là rebuffades et brutalités de la reine Bicyclette, qui semblent plus encore que ses charmes lui attacher ses sujets et transformer leur passion en fanatisme aveugle.

Mais quelquefois la *guigne* semble s'acharner sur votre machine, comme si une main

ennemie guidait les coups. Les accidents se multiplient : pièces faussées, chaîne brisée, roue voilée, écrous usés, pneumatiques qui crèvent.

Lorsque vous êtes dans une ville, il est bien rare aujourd'hui que vous n'y trouviez un mécanicien capable de vous faire toutes les réparations nécessaires. Le pis qui puisse vous arriver, c'est d'être immobilisé deux ou trois jours, le temps que votre fabricant de Paris vous ait envoyé une pièce neuve pour remplacer la pièce abîmée.

Mais si vous êtes loin de tout secours et que la réparation soit au-dessus de vos forces, il sera dur de faire une route quelquefois longue en portant à moitié votre machine et la faisant rouler sur une roue pour ne pas gâter l'autre davantage. C'est pendant ces heures interminables que des rages vous montent au cerveau; on songe au roi Clovis, brûlant ce qu'il avait adoré.

Et pourtant ce n'est qu'à soi-même, à sa paresse, à sa négligence, qu'on devrait s'en prendre. Si l'on avait fait un peu plus attention, si l'on avait un peu mieux étudié le mécanisme de sa machine et les façons de la réparer, on n'en serait sans doute pas réduit à la traîner comme un infirme, avec l'humiliation de voir de temps en temps des cyclistes plus heureux vous rejoindre, vous dépasser, rapides et gais, disparaître là-bas, si loin, si vite, perdus dans les brumes de l'horizon bleu.

Voici quelques petits *trucs* applicables dans un certain nombre de cas et qui permettront de gagner plus ou moins commodément le lieu où vous pourrez vous radouber.

Nous avons expliqué comment se réparent les déchirures de la chambre à air; mais si, pour une raison quelconque (dessèchement de votre tube de dissolution, par exemple), vous ne pouviez faire votre raccommodage suivant les règles, recourant à votre trousse pharmaceutique, essayez de fermer la blessure par la superposition de deux ou trois épaisseurs de taffetas d'Angleterre. Avec un peu de soin (et de chance), vous pourrez sur ce pneu provisoire rouler assez longtemps pour gagner la ville prochaine.

En désespoir de cause, retirez chambre à air et enveloppe, attachez le tout sur votre guidon, tâchez de trouver une grosse corde, enroulez-la sur votre roue d'un nombre de tours suffisant pour lui faire faire sur votre jante la saillie d'un caoutchouc plein, et partez. Vous trouverez de grandes différences d'élasticité, mais vous roulerez tout de même.

Il est bien rare que votre pédale sorte indemne d'une chute. Généralement l'axe se fausse. Chercher à le redresser en tapant dessus avec une pierre est un procédé barbare qui risque de l'abîmer dangereusement. Mieux vaut démonter la pédale, ranger soigneusement les billes en laissant l'axe fixé à la manivelle, continuer sa route avec une pédale entière et une pédale amputée.

Un écrou peut aussi, le filet étant usé, tourner indéfiniment sans plus rien serrer du tout. Essayez de changer avec un écrou équivalent, et si cette *permutation* ne produit pas le résultat désiré, taillez un petit morceau de peau souple, ou plus simplement du papier, interposez-le entre la vis et l'écrou, forcez, et vous aurez deux pièces unies de façon indissoluble.

Si un des maillons de votre chaîne se brise, remplacez-le par une ligature de fil de fer. Ce sera suffisant pour permettre à votre fabricant de vous envoyer un maillon de rechange, au cas où vous n'auriez pas eu la précaution d'en emporter. Quant au boulon, il pourrait être remplacé par un clou dont vous torderiez la pointe dépassante à l'aide de votre clef anglaise et d'une bonne pierre.

Le choix d'un compagnon de route est chose délicate. C'est en voyage que s'éprouvent, se cimentent ou se brisent les amitiés. Il est aussi difficile de donner des conseils sur le choix du camarade avec qui on devra vivre quelques semaines, partageant bonne et mauvaise fortune, que de deviner si Oreste et Pylade désenchantés s'apercevront au bout de quelques kilomètres de la nécessité de prendre chacun un chemin qui les éloigne l'un de l'autre à tout jamais.

Une condition est à peu près indispensable au maintien de la bonne harmonie : les portemonnaies ne devront pas être d'importance trop inégale. La différence de fortune de deux touristes fait naître trop souvent des froissements d'amour-propre mortels aux amitiés qui se croyaient solides.

Cette difficulté à découvrir le compagnon idéal se complique encore lorsqu'il s'agit d'en trouver plusieurs.

Votre troupe ayant cependant réussi à se constituer, décidez-vous à l'organisation d'une certaine discipline. N'oubliez pas qu'une *pelle* individuelle peut n'être que désagréable, tandis que, se produisant dans un groupe, elle y provoquera plusieurs chutes, et les conséquences de cette salade pourront être très graves.

On fera donc bien d'élever le cycliste le plus sage et le plus expérimenté aux fonctions importantes de capitaine de route. C'est lui qui sera chargé de maintenir le bon ordre, de régler la vitesse, les étapes, etc. etc. Il sera prudent de ne marcher que deux de front, et de laisser entre chaque couple une distance de quelques mètres, afin que si un accident arrivait à l'un, les suivants aient la place et le temps nécessaires pour se détourner.

Il ne faut jamais qu'un des cavaliers s'arrête brusquement sans avoir averti derrière lui. Il devra, s'il veut mettre pied à terre, lever le bras en l'air en ralentissant l'allure. Ses camarades alors le dépasseront en le doublant à gauche, selon l'usage. La colonne tout entière s'arrête de même façon au signal du chef levant le bras. Le signal, de couple en couple, se répète jusqu'à la queue ; chacun ralentit, puis s'arrête en tâchant de conserver les intervalles.

Recommandation d'importance absolue : rouler toujours très droit et sans zigzaguer. Vous auriez l'air autrement d'un apprenti, d'un grotesque *pédard,* ou bien d'un cycliste qui aurait bu plus que de raison, apparences également humiliantes. Vous vous rendriez de plus insupportable à vos compagnons de route, qui, devant ces incohérences de votre marche, ces constantes menaces d'abordage, ne sauraient plus eux-mêmes comment se diriger. Attachez-vous donc à marcher comme sur un rail, et ne vous arrêtez ou n'obliquez qu'après avoir averti et vous être assuré que vous avez été compris.

Dans ces sortes de voyages en bandes, il est plus commode de former une caisse commune. Le trésorier se charge seul des dépenses, les inscrit et rend ses comptes à la fin de l'excursion. L'important est de le choisir digne d'une si haute confiance.

Arrivant un certain nombre dans un hôtel, on n'est pas toujours sûr d'y trouver de la place. Ici se manifestent deux systèmes : ou procéder en gens méthodiques et sérieux, prévenir toujours par dépêche l'hôtelier chez lequel on voudra descendre, et, quelques kilomètres avant l'étape, envoyer en fourrier le meilleur coureur, pour préparer les logements et le dîner, — ou s'en rapporter au divin hasard, se dire qu'un peu d'imprévu, même catastrophal, ajoutera à la gaieté, au pittoresque du voyage, et laisser tout à l'aventure, persuadés qu'en fin de compte les choses finissent toujours par s'arranger. Chacune de ces méthodes a ses partisans convaincus ; nous ne pouvons que les indiquer à nos lecteurs, qui consulteront leur tempérament et choisiront.

En tenant compte des divers conseils que nous venons d'énumérer, les apprentis cyclistes d'hier deviendront bientôt de parfaits touristes. Ils voyageront sans fatigue, se maintiendront en bonne santé, et goûteront tout l'enivrant plaisir de courir les grands chemins, partant et s'arrêtant suivant leur fantaisie, brûlant rapidement les routes interminables, visitant sur leur passage telle ville ou tel site qu'un itinéraire de chemin de fer les obligerait à sacrifier, s'instruisant et s'amusant tout à la fois, en développant leurs muscles, leurs poumons et leurs forces.

Ces avantages si divers que réunit l'excursion à bicyclette sont sans nul doute les causes de la rage vélocipédique qui s'est emparée depuis quelques années de toute la jeunesse française. Il ne s'agit point là d'une simple mode, d'une vogue passagère. La locomotion cycliste répond à des besoins trop réels pour ne pas demeurer toujours en faveur.

Elle s'appuie sur des lois naturelles, comme le fait si justement remarquer M. Baudry de Saunier, dans son excellent ouvrage : *le Cyclisme théorique et pratique.*

« Le cycliste, dit-il, ne prend d'aide que de ses jarrets, et c'est précisément la conscience qu'il a de se mouvoir seul, de ne devoir qu'à son énergie la vitesse avec laquelle il fend l'air, ou la lenteur avec laquelle il passe devant un joli paysage, qui lui donne le meilleur et le plus pur de son bonheur. Otez du cyclisme le travail raisonné des muscles, vous ne véhiculerez plus dans une voiture légère qu'un homme qui bâille et s'ennuie devant les sites les plus merveilleux, qu'une sorte de malade d'activité qui demandera la permission de descendre après dix kilomètres et de faire la route à pied, pour ne redevoir plus qu'à soi-même son excursion et son plaisir. Le cyclisme est donc l'art de se transporter *soi-même*, parce que le caractère humain veut qu'il en soit ainsi : le cyclisme, mieux que toute autre récréation peut-être, prouve la haute philosophie de ce dicton qui court le monde : « Le travail est la liberté ; travaillez, vous serez heureux ! »

« Le cyclisme est l'art de se transporter soi-même sur roues *par un mouvement simple,* parce que, s'il eût été compliqué, le cyclisme se fût mis en travers des lois immuables de la nature, qui recherche les *causes* les plus simples pour produire les plus grands *effets,* et que, en travers des lois naturelles, le cyclisme eût été brisé dès les premiers jours.

Le cyclisme est donc, au point de vue mécanique, l'application la plus simple qu'il soit possible de trouver des forces musculaires de la jambe. Non seulement le mouvement cycliste n'est pas plus compliqué que le mouvement ambulatoire, mais il est plus élémentaire encore. Dans la marche, des prodiges d'équilibre sont nécessaires, que la longue habitude nous a rendus tellement familiers, qu'il nous est difficile de ne plus les accomplir et, par exemple, de nous laisser tomber à terre ; dans le cyclisme, plus grande est la vitesse, moins grand est l'effort d'équilibre : un cerceau qui roule est influencé par

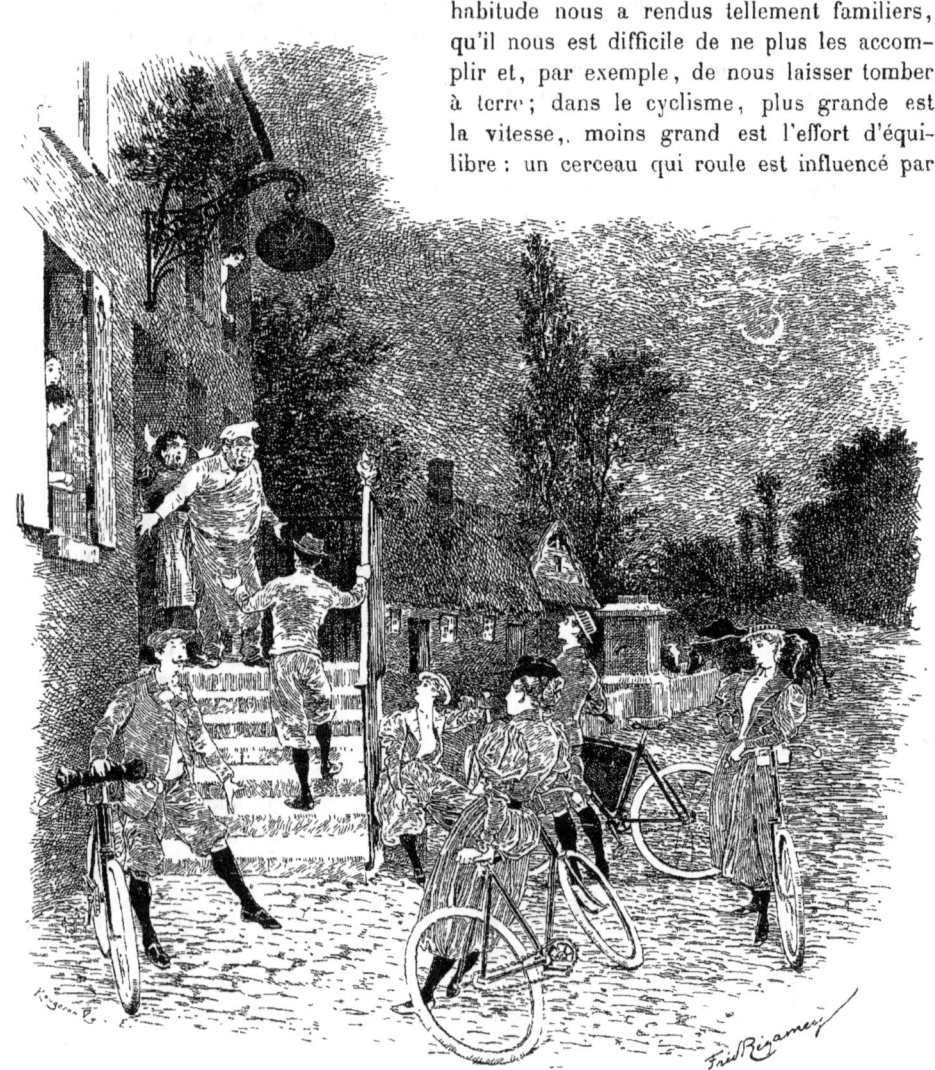

L'auberge pleine.

cent fois moins de forces diverses et contraires qu'un enfant qui fait quelques pas. Loin donc d'être une amélioration aux machines cyclistes, toute complication qui a essayé de mêler le travail des bras ou le poids du corps au travail des jambes a tiré en arrière le progrès. Les grands inventeurs ont toujours été les simplificateurs. Grand parmi les grands sera le constructeur qui fera un cycle léger et rapide, sans chaîne, sans écrous, sans boulons, et qui posera une selle sur deux roues presque nues ! »

Voilà pour les qualités toutes physiques et même mécaniques de la bicyclette.

Mais elle en possède de plus appréciables encore, et l'on pourrait, sans être accusé d'exagération, l'appeler la « grande moralisatrice ».

En effet, pour être à l'aise sur une machine, pour franchir des kilomètres sans fatigue et sans danger, pour que la tête soit libre et le jeu des poumons aisé, il importe, — nous l'avons dit, — de proscrire formellement l'alcool et de n'user du tabac qu'avec une extrême modération. Du premier coup, l'honnête bécane bat donc en brèche deux funestes passions qui peuvent conduire à de graves excès.

Ajoutez à cela qu'elle éloigne ses fervents du café ou de la brasserie, qu'elle les arrache, dans les heures de loisir, à l'oisiveté, souvent mauvaise conseillère, et qu'aux passe-temps ineptes ou malsains elle substitue la noble, la salubre vie en plein air, pour le plus grand bien de la santé physique et morale.

Ne contribue-t-elle pas du même coup à resserrer les liens de la famille, la bicyclette qui permet à tous de partager le même plaisir ? Que de fois, tandis que le mari tuait au cercle ou ailleurs ses journées de liberté, la femme demeurait seule au logis, ou pour se distraire rendait des visites dont les papotages et la médisance faisaient tous les frais ! Maintenant vous les rencontrez pédalant côte à côte, ou juchés tous deux sur le tandem conjugal, si bien qu'aujourd'hui ce n'est plus seulement l'enfant qui est le « trait d'union » entre les époux, ainsi que le démontrait jadis une spirituelle comédie : le vélo remplit aujourd'hui la même louable tâche.

Aux couples qu'atteint l'âge mûr, de confortables tricycles permettent d'accompagner leurs fils ou leurs filles, et de goûter, jusqu'aux confins de la vieillesse, le charme puissant des libres envolées.

Charme puissant, disons-nous. Certes, il doit l'être, à en juger par la révolution que le cycle opère dans les mœurs de notre époque. Son influence s'étend beaucoup plus loin qu'il ne semble au premier abord. Il a déjà modifié profondément et il modifiera de plus en plus notre manière de vivre, bouleversant d'antiques habitudes, sapant de séculaires préjugés, changeant jusqu'à nos goûts et nous faisant abandonner sans regret des plaisirs qui nous furent chers.

Pour la vélocipédie, on délaisse aujourd'hui la lecture, la musique, tout ce que l'on appelait autrefois les « arts d'agrément ». Les libraires, les marchands de pianos se plaignent : ils ne vendent, ils ne louent même plus leurs livres ni leurs instruments.

M. Reyer, qui jadis déclara la guerre au piano, doit rendre grâce à la reine Bicyclette,

car elle incite jeunes gens et jeunes filles à poser leurs pieds sur d'autres pédales que celles d'Érard ou de Pleyel, et de ce fait maint obsédant clavier reste muet.

Ce n'est pas tout. Des distractions plus frivoles sont également négligées. La bicyclette fait quitter le tennis ou le croquet. Les canotiers la préfèrent même à l'aviron, à moins que, goûtant aux deux plaisirs en une seule journée, ils n'enfourchent la bécane pour se rendre à quelque Nogent ou Bougival.

Qui ne trouve pas toujours son compte à cette envahissante passion, ce sont les chemins de fer. Pourtant ils se dédommagent en emportant les cyclistes désireux de parcourir la vraie campagne, de faire du tourisme sérieux, de visiter, en de véritables voyages, des coins inconnus de lointaine province. Et ceux-là sont aujourd'hui légion.

Plus à plaindre que les riches compagnies sont les cochers de fiacres, et si l'on songe au nombre toujours croissant de bicyclettes qui sillonnent les rues, permettant à leurs cavaliers de faire leurs courses d'affaires rapidement et sans frais, on comprend et l'on excuse dans une certaine mesure la mauvaise humeur, voire presque la brutalité des automédons à numéros qui ont juré une haine féroce à toute la gent pédalante.

Bien d'autres pourraient faire *chorus* avec eux. Nous parlions tout à l'heure des marchands de musique et des libraires. Il faudrait y joindre nombre d'honorables commerçants de tous genres, depuis les cafetiers et les débitants de tabac, — rappelez-vous qu'on ne fume pas à bicyclette et que les alcools sont proscrits, — jusqu'aux tailleurs et aux chapeliers. La tenue de cycliste, en effet, que sa simplicité et sa commodité font adopter de plus en plus et conserver même en dehors des courses, épargne à ceux qui la portent d'importants frais de toilette. En même temps, elle les affranchit de maintes servitudes mondaines, les dispense du faux-col empesé et de l'affreux haute forme. Chez nous, peut-être cette coutume n'est-elle pas encore entièrement passée dans les mœurs. En Amérique, le tort qu'elle fait aux commerçants paraît être beaucoup plus sensible, si l'on en juge par ce que dit à ce sujet un écrivain d'outre-Atlantique, M. Bishop, qui doit être à coup sûr un cycliste passionné.

Après avoir affirmé que la consommation des cigares aux États-Unis a diminué en une année, grâce à la vélocipédie, « dans la proportion d'un million par jour, » il ajoute : « Les tailleurs constatent que leur industrie subit un dommage annuel de vingt-cinq pour cent ; les cordonniers se plaignent plus amèrement encore. Quant aux chapeliers, c'est l'un d'eux, on s'en souvient, qui a demandé au Congrès de voter un loi contraignant tout bicycliste à acheter au moins deux chapeaux par an. »

M. Bishop signale également le tort considérable fait par ce sport aux théâtres. La religion elle-même est délaissée, et il donne à ce sujet ces renseignements curieux : « Les églises se dépeuplent, les jeunes gens surtout les désertent, et vainement le clergé s'efforce de les y ramener, soit en faisant appel à leurs sentiments de chrétiens, soit en leur offrant, sous le porche même des temples, des lieux de garage pour leurs bicyclettes. »

Voilà qui semble nous donner tort lorsque nous qualifions notre machine de « grande

moralisatrice ». C'est qu'il ne faut point pousser l'amour du cycle jusqu'à l'outrance, et n'oublier pour lui aucun devoir.

On remarquera d'ailleurs qu'après avoir insisté sur les bienfaits de la vélocipédie, nous n'en avons point caché les inconvénients, puisque rien n'est parfait en ce monde. Mais si l'on s'appuie, pour en médire, sur cet argument du tort qu'elle fait à tant d'honnêtes commerçants, industriels, artisans et même artistes et écrivains, — dont les œuvres par sa faute se vendent moins, et qui comptent cependant parmi ses plus fervents adorateurs, — nous répondrons à cela qu'en revanche elle fait vivre tout un petit monde spécial.

Maints inventeurs lui doivent leur fortune. Des milliers de constructeurs, de mécaniciens, d'ouvriers et de marchands de toute sorte, lui demandent leur pain quotidien, sans oublier les coureurs professionnels, à qui elle ouvrit, dès le début, une nouvelle carrière, soit dit sans jeu de mots.

Entrée ainsi en conquérante dans notre vie de tous les jours, la bicyclette devait avoir sa place dans l'art et la littérature. Les théâtres nous ont donné plusieurs « pièces cyclistes »; les artistes du crayon et du pinceau exercent leur verve sur le sport nouveau, en nous montrant la souplesse des velocemen et la grâce des belles pédalières. Les romanciers leur font jouer dans leurs œuvres un rôle de plus en plus important, qui va parfois jusqu'au tragique. M. Paul Bourget, dans un de ses derniers romans, n'imagina-t-il pas cette chose abominable : un traître ami sciant la bicyclette de son rival! Et du coup, voici que la pauvre bécane nous révèle un mode d'assassinat inédit! Certes, on n'attendait pas d'elle tant de noirceur, et il a fallu tout le génie d'observation du premier psychologue des temps modernes pour lui découvrir une telle férocité.

Reste la question de l'esthétique.

M. Maurice Barrès, dans l'article que nous avons déjà cité, se demandait pourquoi la bicyclette n'est pas, jusqu'à présent du moins, un sport esthétique ou poétique. Si vélophile que l'on soit, il faut convenir qu'on ne se représente guère Lamartine ou Jean-Jacques pédalant avec entrain, tandis que l'esprit n'est pas choqué par l'idée de les voir lancés au galop d'un « fier coursier ».

C'est que le cheval, disait en substance M. Barrès, n'a pas seulement la poésie d'un être animé. Il est aussi, comme le fusil ou la charrue, par exemple, consacré par de longs siècles d'usage. C'est leur ancienneté, c'est le rôle qu'ils jouèrent dans les exploits ou dans la vie intime des lointains aïeux qui leur prête leur charme séduisant, leur aspect décoratif. La bicyclette est trop récente pour être nimbée d'une telle auréole, et c'est parce qu'elle est toute jeune qu'elle est encore « inesthétique ».

Consolons-nous, cyclistes! Si nous en croyons le subtil écrivain, notre vélo sera chanté par les Lamartines et les Mussets du XXIe siècle.

Sans attendre un si tardif avenir, des esprits quelque peu délicats ne pourraient-ils comprendre dès aujourd'hui la poésie intense d'un instrument qui permet de brûler l'espace, qui glisse sans bruit, emportant dans son vol silencieux l'homme soudain

presque détaché de la terre, exauçant enfin ce vœu tant de fois formulé par des âmes élevées en des chants ou des cris passionnés : des ailes ! des ailes !

Si elle ne nous élève pas encore dans les airs, comme le fera sans doute quelque jour le ballon devenu dirigeable, la bicyclette n'a-t-elle pas, dans une large mesure, commencé cette conquête tant rêvée de l'humanité, jusqu'alors rampante et lourde, sur l'espace, sur le temps et les pesantes attaches terrestres ?

Les artistes, les poètes, le sentiront avant peu, et le cycle, qui comptait parmi ses adorateurs les gens pratiques et pressés, étendra sa domination sur ceux aussi que séduisent, par leur puissance et leur liberté, les rapides envolées et les courses vertigineuses.

VI

COURSES ET COUREURS

Bien que nos lecteurs ne soient jamais appelés à jouer dans les courses que le simple rôle de spectateurs plus ou moins enthousiastes, il ne sera pas inutile de les mettre au courant de l'organisation de ce genre d'épreuves.

Les courses, comme toutes choses du reste, ont des détracteurs. On ne peut nier cependant qu'elles aient contribué puissamment à faire connaître la vélocipédie, à en répandre dans les masses le goût et l'usage. Enfin, point très important, les fabricants ont été obligés à des efforts constants pour perfectionner les machines, qui ont bien leur petite part dans le triomphe des plus fameux champions. Tous se sont ingéniés à construire des bicyclettes de plus en plus légères, quoique toujours solides, afin de bénéficier de la grande publicité qui résulterait pour chacun d'eux des nombreuses victoires remportées par leurs cycles améliorés.

De ce fait, les *routiers,* qui ne cherchent dans la vélocipédie que les joies du tourisme, recueillent par contre-coup les avantages résultants de ces efforts continus des inventeurs à la recherche des meilleurs métaux, des plus excellents mécanismes.

Chacun en somme y trouve son compte, et il n'y aura d'ombre au tableau que le jour où le jeu, le pari seront parvenus à se glisser autour des champs de courses de bicyclettes et à y créer la même atmosphère d'escroqueries et de spéculation qui salit les hippodromes.

Nous n'en sommes pas encore là, et les vélodromes offrent ce spectacle de plus en plus rare d'un public qui se passionne et s'enthousiasme pour des luttes et des triomphes dont il ne tirera aucun bénéfice d'argent.

L'impression que produit une course de bicyclettes sur un spectateur quelque peu teinté de classicisme se résume en cette phrase : Sommes-nous assez Romains de la décadence ! Du pain et des jeux ! *Panem et circenses!* Chez nous, les jeux du cirque, —

qui ont aussi leurs amateurs, certes : demandez plutôt au Midi, qui bouge quand on lui défend de tuer le taureau, — les jeux du cirque sont remplacés par les jeux du vélo, et cela revient au même. C'est toujours le culte de la force et de l'adresse physiques. Seulement à cette antique admiration vient s'ajouter, de par le progrès, un nouveau facteur essentiellement moderne : l'amour de la vitesse.

Il peut en outre sembler au moins bizarre que l'on soit émotionné par la vue d'hommes juchés sur deux roues, tournant à une allure désordonnée autour d'un manège, courbés en avant dans des attitudes plutôt grotesques et absolument contraires à toute notion d'esthétique et d'harmonie.

Il n'en est pas moins vrai que le spectateur philosophe et souvent grincheux qui commencera par faire en lui-même ces diverses et désobligeantes réflexions ne tardera pas à être *empoigné* comme les autres. Pourquoi ? Parce que la lutte est toujours belle et passionnante en elle-même, sous quelque forme qu'elle se manifeste. Voir aux prises deux volontés qui cherchent à triompher l'une de l'autre, qui tour à tour fléchissent, se relèvent, perdent l'avantage, le reprennent et le reperdent, jusqu'à ce qu'enfin la victoire se décide en faveur de celle-ci ou de celle-là, c'est un spectacle qui ne manque jamais d'une certaine grandeur.

Est-ce pour cette raison, ou tout simplement parce qu'ils offrent une distraction qui laisse l'esprit parfaitement libre et ne nécessite aucun effort d'intelligence, que les vélodromes sont toujours bondés ? Quoi qu'il en soit, le public attiré par ces épreuves devient de jour en jour plus nombreux.

Organiser des courses de bicyclettes n'est pas aussi simple qu'on pourrait l'imaginer. De volumineux codes ont été établis, remaniés, augmentés, et, malgré toutes les bonnes volontés et toutes les compétences, il reste encore des fissures par où peuvent se glisser l'imprévu et les prétextes à controverses.

Pour faire courir, il ne suffit pas d'avoir des coureurs, il faut d'abord leur offrir un terrain favorable. La construction des pistes présente une quantité de problèmes fort difficiles à résoudre, surtout lorsqu'elles doivent être à ciel ouvert, comme dans la plupart des cas. Le soleil, la pluie, le froid, la chaleur, ne tardent pas à transformer la plus belle surface en une succession de trous et de bosses.

Nombre de matières ont été essayées, toutes ont des avantages et des inconvénients. La piste idéale doit être lisse sans être glissante, dure et cependant élastique, offrir aux chutes toujours à prévoir une surface qui ne meurtrisse pas trop les épidermes, insensible enfin aux variations de la température. Le bois jusqu'à présent, pour les pistes couvertes, a donné les meilleurs résultats.

Pour les pistes à ciel ouvert, on a employé le gazon coupé très ras, — où les chutes sont presque agréables, mais où la vitesse est très amoindrie; — la brique pilée, le macadam, l'asphalte, le bitume, le ciment, le mâchefer ; mais il ne faut pas y ramasser une pelle !

Les fondations des pistes exigent les plus grands soins. Elles doivent faciliter l'écou-

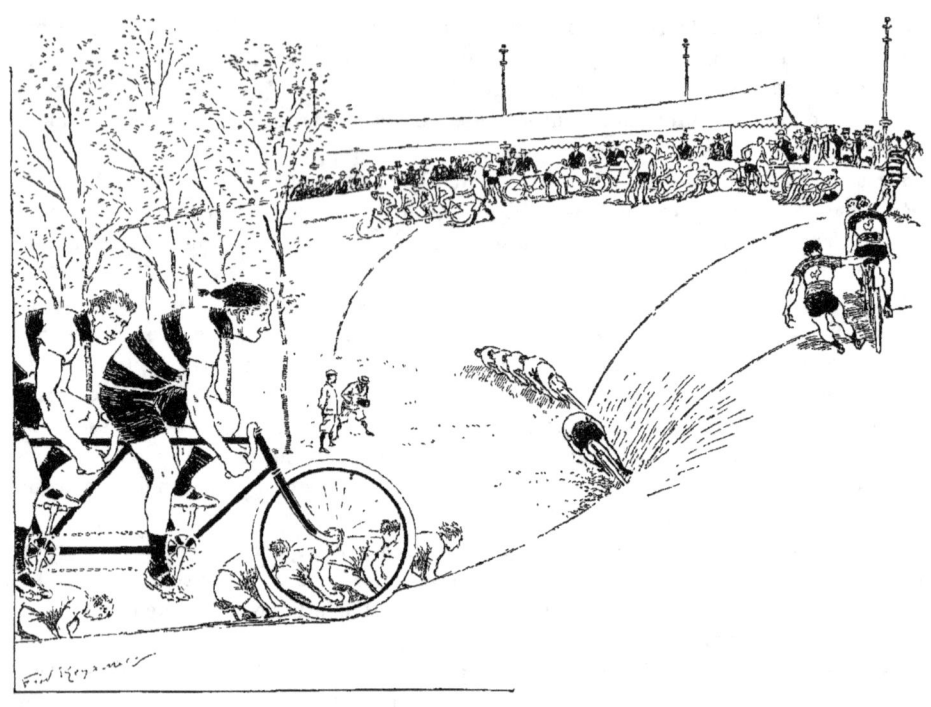

Le virage au vélodrome de la Seine.

lement rapide des eaux à travers la terre, et présenter tout ensemble élasticité et résistance.

On commence par creuser le sol sur une profondeur de cinquante centimètres, et l'on remplace la terre enlevée par des couches successives de béton, de brique cassée, entremêlés de mâchefer, de cendres, de sable, arrosés, pilonnés jusqu'à ce que l'on ait obtenu un bloc parfaitement homogène, résistant et poreux.

Le meilleur tracé n'a pas été non plus trouvé du premier coup, et ce n'est pas tout de suite qu'on s'est décidé à relever les deux tournants, les deux petits côtés du parallélogramme constituant une piste, en deux espèces de montagnes qui surprennent fort tous ceux qui voient un vélodrome pour la première fois. Cette inclinaison intimidante est pourtant ce qui assure la sécurité des virages.

Nos lecteurs savent qu'il est impossible de virer, c'est-à-dire de tourner à droite ou à gauche, sans se pencher vers le centre de la courbe que l'on décrit, en une inclinaison d'autant plus accentuée que la vitesse sera plus grande et le rayon du cercle décrit plus court. Ils savent aussi que la stabilité du cycliste n'est assurée qu'autant qu'il conserve

une parfaite verticalité, ce qui l'oblige, sous peine de glissade immédiate, à ralentir dans les virages et à les exécuter le plus larges possible. Demander de telles mesures de prudence à des coureurs luttant de vitesse, ce serait fausser complètement le résultat des épreuves. Aussi a-t-on dû préparer le terrain de façon à permettre aux machines de franchir les tournants sans aucun ralentissement, à toute allure, absolument comme si elles continuaient à progresser sur une même ligne droite. C'est par le relèvement de l'extérieur à l'intérieur du terrain où se font les virages qu'on est arrivé à supprimer complètement les effets de la force centrifuge.

Mais si en théorie cela paraît tout simple, en pratique il n'en est pas de même, car il faut naturellement que ce relèvement se fasse sans à-coup, de façon parfaitement insensible, et que les deux parties droites de la piste se joignent aux deux parties relevées sans qu'on puisse s'en apercevoir. Or quelques-uns de ces virages atteignent des inclinaisons de 45°, et même dans certaines parties la courbe est si accentuée, qu'elle semble à l'œil tomber presque verticalement. On comprend que le raccordement, dans ces conditions, présente de réelles difficultés.

Différentes formes de pistes ont été ainsi essayées. La meilleure est celle qui présente deux demi-cercles reliés par deux lignes droites. Quant à la longueur, on doit pour la fixer se baser sur le kilomètre pris comme unité de mesure; et si le terrain ne permet pas davantage, se contenter d'une longueur de cinq cents mètres, qui donne deux tours pour un kilomètre, ou même quatre cents mètres, soit cinq tours pour deux kilomètres. L'organisation des courses au point de vue des parcours se trouve ainsi simplifiée.

La piste bien établie, reste l'installation des tribunes du public, des coureurs, de la presse, etc. L'agrément ou le luxe de ces accessoires dépend du bon goût des organisateurs et aussi de l'état de leur caisse.

La condition rigoureusement indispensable est qu'une clôture hermétique sépare l'assistance de l'enceinte des courses. Il ne faut pas, sous peine d'accident, que même un chien puisse se glisser sur la piste, qui doit toujours être libre. L'esplanade intérieure ne peut être occupée que par les très rares personnages chargés de diriger les épreuves.

Ces personnes ont des fonctions spéciales bien déterminées.

C'est d'abord le *starter,* chargé de donner les départs. Les coureurs, placés en ligne, sont en selle, maintenus en équilibre par un aide qui se tient prêt à les lancer en avant, au signal, de pied ferme, et sans lui-même faire un pas. Le starter, s'étant assuré que tout le monde est à son poste, tire un coup de pistolet; c'est le mode de signal qui a été reconnu le plus commode et le plus sûr.

Le *juge à l'arrivée,* pour qui l'on n'a pas encore trouvé un nom anglais, est chargé de désigner le premier arrivé au but et d'établir les rangs successifs des autres concurrents. Assumant seul la responsabilité du placement, il doit avoir une grande expérience des courses, un coup d'œil très rapide, très sûr.

Malgré toutes ces qualités, il lui sera quelquefois impossible de ne pas se tromper,

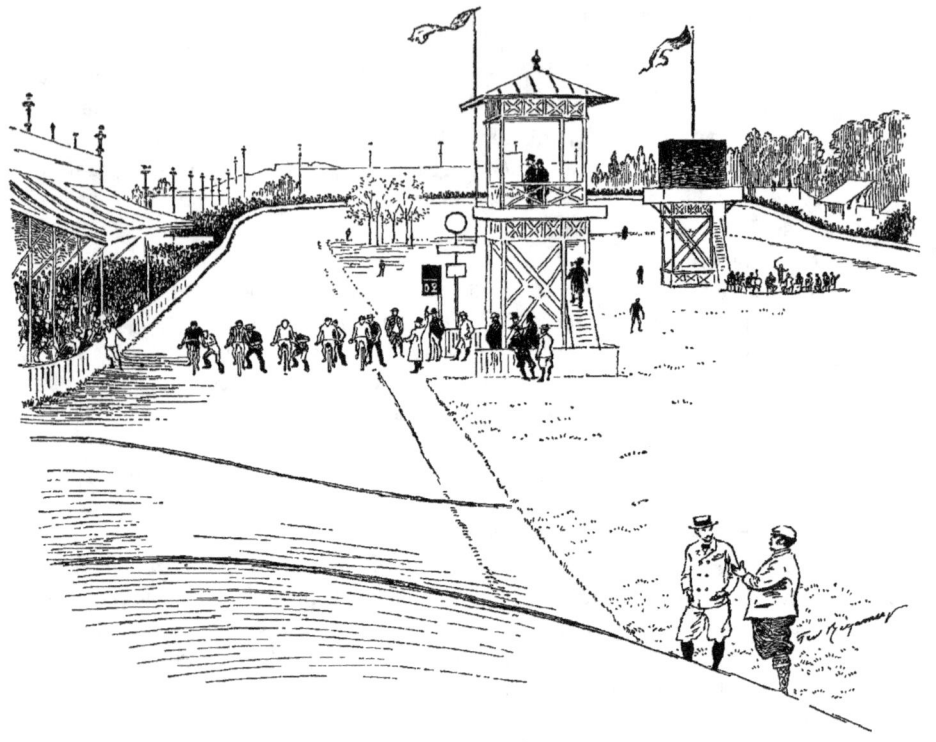

Départ au vélodrome de la Seine.

quand, par exemple, les coureurs, emportés par l'emballage vertigineux des dernières secondes, arrivent au poteau et le dépassent en peloton serré. Quelquefois le juge à l'arrivée est placé dans un trou creusé dans le sol de la pelouse ; dans cette position, il est mieux placé pour juger une arrivée disputée. Il est seul et sa décision est souveraine. L'application du système parlementaire au jugement des courses n'ajouterait rien à sa sûreté, et n'aurait d'autre résultat que de faire se manifester des opinions différentes et de provoquer des contestations et des discussions, telles qu'on en voit notamment dans les jurys chargés de désigner les vainqueurs des assauts d'escrime.

Une autre fonction aussi délicate est celle de *handicapeur*. Les coureurs sont de forces très différentes ; quelques-uns même sont quelquefois tellement supérieurs à leurs rivaux, que, la lutte devenant impossible, les débutants découragés ne tarderaient pas à se retirer, renonçant à tout espoir de vaincre. Afin d'entretenir l'émulation et d'égaliser à peu près les chances, on espace les coureurs, leur donnant une plus ou moins longue

avance de terrain et de temps, calculée suivant leurs forces respectives. Le plus fort coureur, celui qui est placé en arrière de tous les autres, prend le nom harmonieux de *scratch* Le *limitman,* au contraire, est celui qui part en tête. Cette évaluation est, on le comprend, des plus délicates ; elle ne demande pas seulement une connaissance exacte des capacités, mais aussi une absolue impartialité.

Après ces trois fonctionnaires, véritables et tout-puissants dictateurs, les *chronométreurs* ont pour mission de compter le temps employé pour accomplir le trajet. Ils sont plusieurs et doivent tâcher, — première condition indispensable, — d'avoir des chronomètres marchant très exactement du même pas. C'est le problème qui tourmenta, paraît-il, Charles-Quint lorsque, dans sa vieillesse, se heurtant à l'indiscipline de ses horloges, il s'efforçait de les régler, de leur faire sonner les heures à toutes en même temps.

Comme deuxième condition, il faut que le chronométreur soit fort expérimenté, car il s'agit pour lui de compter non pas seulement par minutes, mais par secondes et fractions de secondes, et il n'est pas facile de saisir le moment précis où le coureur s'élance. Aussi les résultats sont-ils rarement d'accord. On prend, dans ce cas, le temps le plus élevé.

Enfin un assez grand nombre de *commissaires de courses,* chargés de missions diverses, et le *jury,* qui doit être composé de personnes absolument compétentes, au courant de tous les règlements vélocipédiques, capables de statuer sur tous les incidents, les questions douteuses ou les réclamations faites par les coureurs, complètent le petit parlement sportif, l'aréopage, le conseil des sages dont les décisions ne doivent être inspirées que par l'expérience et l'équité.

Le but d'arrivée, qui sert aussi de point de départ, se place un peu à l'extrémité d'un des grands côtés, afin, au dernier tour, de laisser entre ce but et le dernier virage une distance de piste assez longue pour fournir aux premiers en tête du peloton la possibilité de montrer toute la puissance de leur énergie et de leur vaillance, en un vertigineux enlevage final.

Ce but est formé sur le sol par une ligne très apparente, barrant la piste dans sa largeur. A chaque extrémité s'élève un poteau ; celui de l'intérieur supporte à son sommet un disque. De plus, pour le dernier tour, on tend quelquefois à la hauteur d'une trentaine de centimètres un fil de laine, sorte de point de repère qui facilitera au juge sa mission de distinguer le premier arrivé.

C'est là qu'à côté du juge à l'arrivée se trouvent les chronométreurs, les membres du jury, quelques commissaires.

Près du poteau d'arrivée, un autre poteau porte un cadre où des chiffres très visibles, remplacés au fur et à mesure, indiquent aux coureurs le nombre de tours leur restant à accomplir, et une cloche qui sonne lorsque le dernier tour est entamé.

Enfin, bien en vue des coureurs et du public, se trouve un très grand tableau noir sur lequel se succèdent en lettres blanches les noms et numéros des courses, et avant chaque course les numéros des coureurs partants, puis les numéros des coureurs placés.

Le vélocipédiste ne court pas seulement avec ses jambes, mais aussi avec ses poumons et sa tête, lorsqu'il s'agit pour lui d'affronter les luttes du vélodrome. Ces images, peut-être un peu hardies, scandaliseront, surtout la dernière, les vélophobes qui ne pourront jamais comprendre qu'il puisse être question d'intelligence en pareil cas. Pourtant rien n'est plus vrai. Il y a une tactique, et c'est grâce à sa connaissance approfondie que certains coureurs peuvent triompher de rivaux intrinsèquement plus forts.

Elle est basée sur ceci : qu'un coureur, quelle que soit sa force, ne peut soutenir pendant longtemps qu'une vitesse moyenne, ce qu'on appelle le *train*. S'il voulait, faisant appel à toute son énergie, à toute sa puissance, rouler à la plus grande vitesse qu'il lui est possible d'atteindre, ce qu'on appelle l'enlevage ou l'emballage, il serait bien vite à bout de forces et de souffle, et forcé de ralentir, sinon de s'arrêter.

Il arrive aussi que, sous l'influence de diverses causes, un coureur soit pris de faiblesse passagère. Cette faiblesse se dissipera vite et fera place à un redoublement de vigueur s'il peut ralentir légèrement ; au contraire, s'il se force, son malaise s'accentuera au point de lui faire perdre tous ses moyens.

Toute la tactique de la lutte entre bicyclistes repose sur ce principe : le passage judicieux du *train* à *l'emballage*.

Il en résulte que premièrement le coureur doit savoir exactement ce qu'il est capable de faire, connaître la vitesse maxima qu'il peut atteindre et combien de minutes il peut soutenir l'emballage ; et secondement avoir les mêmes connaissances sur le compte de tous ses rivaux.

Il saura alors quand il devra forcer son train afin de précipiter l'essoufflement d'un camarade, qui aurait besoin au contraire de ralentir pour reprendre ses forces, et à quel moment précis il devra emballer. Il y a encore bien d'autres règles, mais cela nous entraînerait trop loin ; nous n'écrivons pas un ouvrage technique pour des professionnels, et ce que nous venons d'indiquer suffira amplement pour que nos lecteurs puissent, lorsqu'ils assisteront à des courses, déchiffrer et comprendre le jeu des concurrents, qui sans cela leur paraîtrait un grimoire incompréhensible.

Autrefois on voyait le peloton, sitôt le départ donné, se précipiter à toute allure, tout de suite engageant la lutte à fond et ne s'émiettant que petit à petit, au fur et à mesure de la diminution des forces. Aujourd'hui, pendant les premiers tours, le peloton quelquefois va lentement au point de provoquer les réclamations du public. Il semble qu'aucun des coureurs ne veuille partir en avant le premier; ils s'étudient, s'observent, ménageant leurs forces ; puis le train s'accélère, les distances s'accentuent, et soudain l'un des derniers, choisissant son moment, profitant d'une ouverture, se précipite en flèche, passe au milieu de ses camarades, prend la tête et entraîne à sa suite le peloton surpris, qui commence à lutter sérieusement pour le triomphe final.

Certains trucs confinent à la déloyauté et ont contraint d'ajouter des paragraphes au code déjà chargé qui régit les épreuves vélocipédiques.

Voici, visant ces fraudes, quelques articles copiés dans le code adopté par l'U. V. F.

Art. 76. — Tout coureur qui dans une course en pousse un autre, le croise ou l'empêche par un moyen quelconque d'avancer, peut être mis hors de course ou puni d'une amende de 10 à 20 francs, à moins que la collision n'ait été causée par un troisième coureur ou que le coureur qui en a souffert ne fût lui-même en faute ; mais le fait que cette collision a été involontaire ou qu'elle n'a pas modifié le résultat de la course ne constitue en aucun cas une excuse valable.

Art. 77. — Tout coureur qui coupe la ligne suivie par un autre coureur avant d'avoir deux longueurs pleines d'avance, sera puni de l'amende de 5 à 20 francs prévue par l'article 128.

Art. 78. — Si le coureur qui coupe la ligne d'un autre coureur l'a fait avec mauvaise intention, il peut être soumis aux pénalités prononcées par l'article 128, § VII.

Art. 79. — Lorsqu'un coureur veut en dépasser un autre, il doit le faire extérieurement, à moins que le coureur qu'il veut dépasser ne s'écarte de la corde extérieure. Pour les courses de tricycles, la roue de gauche du tricycle devra être en dehors de la corde extérieure.

Ces explications techniques données, essayons de tracer un rapide croquis pittoresque des courses sur piste. Il aura le double but de rappeler leurs impressions aux assidus de ces spectacles, et d'initier ceux qui n'y assistèrent point.

Nous sommes au Vélodrome d'hiver, où trois *scratchs* se disputent le prix d'une course de vitesse sur quatre-vingts kilomètres. Une vaste piste en forme d'ellipse : 333 mètres 33 centimètres de tour, soyons précis. Au milieu de l'arène, un rayon de soleil tombant de l'énorme coupole vitrée met de larges taches claires sur le sable blond. Au mi-hauteur de la salle court une galerie où s'entassent debout les amateurs dont la bourse est peu garnie. Ils ne sont pas les moins enthousiastes, tant s'en faut. Ce sont eux, au contraire, qui prodiguent aux coureurs les encouragements et les bravos. Ils les interpellent par leurs noms : « Hardi, Champion! Allez, allez, Bouhours! » On devine parmi eux de chaleureux partisans qui prennent fait et cause pour l'un des adversaires, et, tant est vif leur désir d'assister à sa victoire, souhaiteraient volontiers plaies et bosses aux autres.

Dans les loges qui s'arrondissent en demi-cercle autour de la piste, le public est plus réservé. Peu à peu, pendant les petites courses du début, ces loges se sont garnies : messieurs corrects en chapeaux hauts de forme, dames en élégantes toilettes de ville ; çà et là quelques jeunes femmes en culottes et boléros, avec des cyclemen coiffés de bérets ou de casquettes *ad hoc,* venus à bicyclette. Sur les galeries on a encore serré les rangs, et tout est comble.

Ajoutez, pour compléter ce fond de tableau, les affiches cyclistes qui bariolent les murs, contribuant encore, par leurs notes vives et claires, à la gaieté du décor.

Déjà les préparatifs commencent. Le milieu de la piste se remplit de machines ; on apporte les pompes à pied. Partout on gonfle des pneus, à grands mouvements ryth-

Au vélodrome d'hiver.

miques, pendant que les entraîneurs, par « l'entrée des artistes », font un véritable déballage de triplettes et de quadruplettes.

Très amusants les entraîneurs, avec leurs costumes bigarrés et leurs jambes nues jusqu'à mi-cuisse. Les trois ou quatre membres d'une équipe sont vêtus de même : vert et noir, bleu et noir, tricolore. Le dernier cri de l'élégance cycliste est poussé par l'équipe tricolore qui porte au milieu du dos, sur la raie blanche, un grand coq d'or.

Voici maintenant l'un des concurrents qui sort à son tour et enfourche sa machine. Il s'entraîne doucement, à une petite allure modérée, fait deux ou trois tours de piste, comme pour tâter le terrain. Il est tout jeune, dix-sept ou dix-huit ans, mince et gracile, avec un visage presque enfantin. La plupart des coureurs, du reste, sont des adolescents, ainsi que les entraîneurs ; c'est à peine si parfois une ombre de moustaches estompe leurs lèvres. On sait que le *professionnalisme* cycliste, sauf de rares exceptions, ne peut être abordé par des hommes mûrs. Bien plus, les coureurs sont forcés d'abandonner le métier vers la trentième année. On cite les quelques coureurs extraordinaires qui ont pu triompher sur la piste au delà de cet âge. Souvenons-nous d'ailleurs que, dans la Grèce antique, les jeux Olympiques et les courses de Marathon étaient également réservés aux seuls éphèbes.

Cependant tout le monde est prêt.

Les équipes d'entraîneurs montées en selle ont fait d'abord lentement le tour de l'arène. A présent, elles augmentent progressivement leur vitesse.

Les trois champions sont rangés en ligne, montés et soutenus chacun par un aide, qui tout à l'heure les poussera d'une violente impulsion.

Un coup de pistolet donne le départ. Les coureurs sont partis, précédés chacun d'une triplette ou d'une quadruplette. Et tout de suite se dessinent les méthodes différentes : tandis que celui-ci débute à une allure modérée, ménageant ses forces pour accélérer peu à peu et ne donner qu'au milieu de la course tout son effort, celui-là se lance aussitôt à un train d'enfer et gagne une respectable avance.

Pendant qu'en peloton serré courent les champions et leurs entraîneurs, d'autres équipes continuent à rouler. Elles se tiennent prêtes à relayer leurs camarades lorsque ceux-ci, fatigués, n'iront plus assez vite.

Pour le changement d'entraîneurs, l'équipe nouvelle se place devant le peloton, pendant que l'ancienne s'écarte et se laisse distancer. Aussitôt la quadruplette abandonnée ralentit son allure, parfois elle s'arrête complètement ; alors le dernier cycliste de la compagnie saute à terre, et d'un vigoureux effort retient la machine, qui l'entraîne quelque peu, faisant grincer ses pieds arc-boutés sur le plancher, et va s'accoter contre la balustrade.

La course se poursuit, monotone parfois, puis soudain animée de péripéties qui arrachent des cris au bon public de la galerie. Bouhours a dépassé Champion. Va-t-il regagner son tour perdu ? On pourrait le croire un instant. Il distance son concurrent ; mais voici le virage : Champion a donné un violent effort ; il maintient son allure verti-

gineuse. La roue d'avant de ses entraîneurs touche celle de l'adversaire. Il va le dépasser. Non. Bouhours demeure en tête... L'autre virage. C'est tout là-bas, là-bas. Ils ont l'air de gros insectes fantastiques, ou encore apparaissent pareils à ces petits jouets en plomb que vendent les camelots sur les boulevards. Bouhours est encore le premier. Mais voici que soudain de grandes acclamations partent de la galerie : « Hardi, Champion ! Allez, allez, Bouhours ! Ah !... »

Champion, lancé comme un train express, a passé devant, doublant encore le troisième concurrent, qui a plusieurs tours de retard. Bouhours lutte en désespéré; le petit foulard blanc qu'il porte au cou claque au vent comme un drapeau, et l'air déplacé par cette course vertigineuse fait passer sur les spectateurs un grand souffle froid : tel un gigantesque éventail sans cesse agité. Quand, l'été, vous souffrirez de la chaleur, allez donc au vélodrome et placez-vous au premier rang des loges : vous serez bientôt rafraîchi.

De temps à autre, l'un des entraîneurs se retourne sur la triplette et passe rapidement une petite boîte à lait au coureur, qui la vide d'un trait, sans ralentir, et la jette au loin. Quel est ce mystérieux breuvage ? Chacun le choisit selon ses prédilections : champagne, bouillon, lait. Tous semblent y puiser de nouvelles forces, et cette absorption à toute vitesse est généralement suivie d'un avantage sur le concurrent.

Mais les chiffres blancs des écriteaux ont décru sans cesse. Encore quatre tours, encore trois tours, et Champion sera vainqueur. Le voici qui passe une dernière fois la limite : un coup de pistolet retentit, des acclamations éclatent, tandis qu'il continue à rouler en ralentissant, abandonné par ses entraîneurs, et que les autres coureurs achèvent leur tâche en maintenant leur train d'enfer. C'est fini. Ils sautent à terre l'un après l'autre, sans se presser, et disparaissent avec leurs machines.

A côté des courses sur piste, on a fait aussi avec succès des courses sur route. Parmi les plus célèbres, il faut citer celles de Paris-Brest, Paris-Bordeaux, etc.

Ce parcours de Bordeaux-Paris a été dès le début un des plus fréquemment désignés pour les courses sur route.

M. de Lafreté, parlant dans le *Journal des Sports* de cette épreuve devenue classique, raconte ces deux anecdotes amusantes :

« C'est, par exemple, cette délicieuse aventure du père Rousset, le vétéran de la course et par l'âge et par l'ancienneté (il court depuis le début).

« C'était en 1893, le doyen avait alors cinquante-huit ans. Comme d'ordinaire, M. Rousset partit « à la papa »; mais il avait cependant dépassé quelques concurrents, lorsqu'un de ses pneumatiques le laissa en plan.

« J'allais oublier de dire qu'il était de son invention. L'accident était grave, et, se voyant dans l'impossibilité de le réparer, le père Rousset expédia la roue à Bordeaux, avec l'ordre de la lui retourner le plus tôt possible.

« Il attendit ainsi quelque vingt-quatre heures et passa très agréablement son temps à pêcher à la ligne chez un ami des environs ; puis il se remit en route à l'endroit précis

du parcours où il avait été arrêté, et trouva le moyen d'arriver au contrôle de la porte Maillot avant la fermeture légale. (Dans ce temps-là, le délai était plus large.)

« Et cette autre anecdote se rapportant au vainqueur de la course en 1893 : Cottereau, qui n'avait jamais pris part à une épreuve de fond, était épuisé lorsqu'il arriva au contrôle de Tours (peut-être s'agit-il d'un autre contrôle, mais cela ne fait rien à la chose). Lorsqu'on le descendit de machine, le pauvre coureur s'affala sur un siège, et il parut impossible qu'il pût continuer la course. Sur ces entrefaites, Stéphane, qui était arrivé en même temps que Cottereau, repartit dans la nuit noire, activant ses entraîneurs.

« Médinger s'était chargé de guider le coureur angevin dans sa performance. Lui seul ne perdit pas courage ; il donna les ordres nécessaires pour que l'on massât Cottereau et qu'on le remît en machine aussitôt. Puis il courut à la poursuite de Stéphane, qu'il ne tarda pas à rattraper. Alors il cria à haute et intelligible voix :

« — Allons, mon vieux Cottereau, t'y voilà donc! Tu vois que ce n'était pas plus difficile que ça ! »

« Et Stéphane, convaincu que son antagoniste l'avait rejoint, cessa de pousser ; ce qui permit à Cottereau de le rejoindre. Or, le lendemain matin, celui-ci était classé premier. »

Les 15 et 16 mai 1897, une nouvelle course fut organisée sur la même route. Parmi les partants se trouvaient plusieurs champions renommés, entre autres : Constant Huret et Rivierre (Français), Cordang (Hollandais), Meyer (Danois), Frédéric (Suisse), Neason (Anglais), etc.

On avait imaginé de faire partir les coureurs le soir, afin d'éviter ce qu'on appelle en jargon cycliste le « truc de la ficelle ». Il arrive, en effet, que souvent un coureur déloyal se fait remorquer par ses entraîneurs à l'aide d'une corde qui rattache sa machine à la leur. Cette ruse s'emploie naturellement de préférence durant la nuit. Or, comme les coureurs restent en peloton pendant la première partie de la course, ils peuvent se surveiller mutuellement. Quand ils commencent à s'espacer, le jour se lève, et le « truc de la ficelle » est difficile à pratiquer sur une route fréquentée.

Une innovation plus importante marqua cette épreuve : on y employa pour la première fois l'entraînement par automobile. Depuis Tours, en effet, l'automobile de M. René de Knyff se plaça devant Rivierre, et ce fut à ce concours qu'il dut de distancer Cordang et d'arriver premier en battant le record.

La réception des coureurs avait lieu au vélodrome de la Seine, pendant les courses ordinaires du dimanche. On n'avait, ce jour-là, organisé que de petits handicaps et des primes sur un kilomètre, faciles à interrompre au besoin.

Soudain, et bien avant qu'on l'eût attendu, le signal convenu retentit au dehors, sur la route : le vainqueur est en vue. Tout le monde se précipite ; commissaires, gendarmes et sergents de ville font faire la haie, une porte s'ouvre à deux battants; un cycliste fait son entrée, tête nue, les cheveux et la barbe en désordre, le tricot

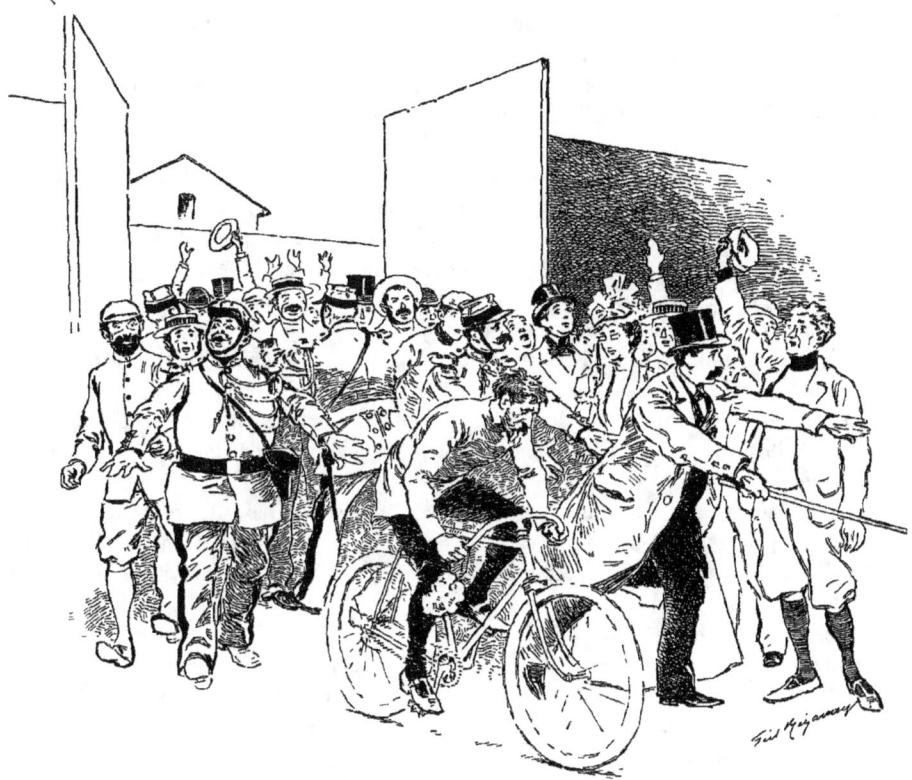

L'arrivée de Rivierre au vélodrome de la Seine.

gris de poussière, la machine crottée, une éponge suspendue à son guidon, et qui lui a servi à se rafraîchir le visage pendant la route. Il a l'apparence loqueteuse et glorieuse d'un soldat au soir d'une bataille. Une acclamation s'élève, frénétique : « C'est Rivierre ! »

Lui, ne sent plus la fatigue ; il vient de faire 600 kilomètres en 20 heures ; il veut couronner dignement sa victoire.

Souriant, il se redresse sur sa machine, salue du regard les amis qu'il reconnaît, et à toute allure s'élance sur la piste, dont il fait deux fois le tour. Les applaudissements, les acclamations gagnent de proche en proche ; à mesure qu'il s'avance, il semble qu'un souffle puissant passe le long des immenses tribunes, et ce spectacle, qui paraîtrait ridicule à d'aucuns, ne manque pas cependant d'une certaine grandeur. Ici encore nous retrouvons la poésie de la lutte, de l'effort, de l'énergie humaine victorieuse, et puis, qu'il s'agisse de plaisir ou de révolution, la voix de la foule est toujours grandiose.

Tout à l'heure, quand Cordang arrivera deuxième, battant également le record, malgré ses vingt-cinq minutes de retard sur Rivierre, il aura la même attitude fière et crâne, se raidissant, lui aussi, dans un suprême effort, pour ne point trahir, sous ces milliers d'yeux et de lorgnettes braquées, la terrible lassitude des 600 kilomètres brûlés en une course éperdue.

L'organisation des courses sur route est assez délicate, surtout lorsqu'il s'agit de grands parcours. Des postes doivent être disposés tout le long de la route, pour constater le passage des coureurs, noter les heures de ce passage et s'assurer qu'ils font bien loyalement tout le parcours, sans recourir au chemin de fer.

Il y a donc là une foule de petits détails à régler, bien des concours à réclamer dans les nombreuses localités choisies comme étapes.

L'U. V. F. et le T. C. F. sont précieux encore à ce point de vue par leur énorme personnel d'affiliés provinciaux.

Les courses sur route ont donné une grande importance à une branche très curieuse de la famille cycliste, les *entraîneurs*, dont nous avons parlé déjà à propos des courses sur piste.

Très décriés par les uns, très défendus par les autres, ils sont un sujet de controverses passionnées à ajouter à la liste, déjà longue, qui formera désormais jusqu'à la consommation des siècles le thème des discussions sans issue entre vélocipédistes.

Le rôle de l'entraîneur, en principe, est basé sur ce phénomène de suggestion, d'hypnotisme, en vertu duquel un marcheur abandonné à lui-même se lassera beaucoup plus vite que s'il se place derrière un autre marcheur, dont il arrivera inconsciemment à copier les allures, ralentissant ou augmentant son train en même temps que son chef de file et sans presque s'en rendre compte.

Partant de là, on a imaginé d'échelonner sur les longs parcours, comme autant de relais, un certain nombre de cyclistes qui, les uns après les autres, se placent frais et dispos devant le coureur lassé et l'entraînent à leur suite, surexcitant son ardeur, le tirant comme avec un lien invisible.

Ils lui rendent aussi cet autre et si important service, de lui *couper le vent*.

Tous les vélocipédistes qui ont eu l'ennui de rouler contre un vent même peu violent savent quel soulagement on éprouve à se placer dans le sillage d'un camarade complaisant, qui vous sert d'écran et vous permet ainsi de pédaler dans des conditions presque normales.

Mais l'entraîneur a aussi un rôle moral décisif : c'est lui qui distrait le coureur, l'égaye par ses propos, lui inspire confiance dans le résultat, soutient son courage défaillant, et au besoin par ses énergiques remontrances, par la violence même, l'oblige à de suprêmes efforts.

Il arrive un moment où le cycliste n'est plus qu'une sorte d'automate, concentrant toutes les puissances de son être à se tenir en équilibre et à faire tourner ses manivelles,

s'en remettant à ses entraîneurs du soin de régler la vitesse, de prévoir et de réparer les accidents, d'organiser et de régler les repos, les repas. Il ne mange et ne boit que ce que veulent les entraîneurs ; il ne dort que le temps qu'ils décident, douché, frictionné, massé par eux, recevant de leurs mains les vêtements de rechange préparés à l'avance, soigné, remis en selle en cas de chute, toujours par les entraîneurs vigilants.

On voit maintenant l'importance de cet auxiliaire : c'est un mentor, un général menant son armée, composée d'un seul soldat, contre des ennemis de toute nature ; c'est un peu une providence, et l'on pourrait ainsi modifier un proverbe connu : « Le coureur s'agite, l'entraîneur le mène. »

Mais on devine aussi les arguments de ses adversaires : Le coureur, disent-ils, doit être livré à ses seules forces, ou l'épreuve est faussée dans son essence.

A quoi les partisans répondent : Le but est de savoir dans quel minimum de temps un certain parcours peut être effectué ; le reste importe peu. L'excellence de la machine, la façon de la monter, le régime d'alimentation, les procédés employés, pas plus que l'usage des entraîneurs ne regardent personne, du moment où le coureur a accompli à bicyclette le trajet convenu.

Ainsi que nous le disions tout à l'heure, les cyclistes en mal d'ergotage peuvent être tranquilles ; ils ont, pour animer leurs réunions, un lot de controverses inépuisable.

Les courses sur route ou sur piste ont lieu, nombreuses, pendant le cours de l'année ; mais il en est une, annuelle, qui réunit les plus forts coureurs, et qui vaut au vainqueur le titre de *champion,* qu'il garde jusqu'à ce qu'un concurrent, vainqueur à son tour, lui enlève ce titre fort envié.

Il y a plusieurs espèces de championnats : championnat de vitesse, de fond, de bicyclettes, de tricycles.

Les championnats sont aussi d'importance différente : championnats de France, régionaux, départementaux et de sociétés.

Les championnats, devant déterminer la force absolue des coureurs, ne se courent pas en handicap.

C'est l'U. V. F. qui, les ayant créés en 1881, continue à les patronner.

Par *record,* on entend la plus grande distance parcourue dans un temps donné, ou la plus grande vitesse obtenue pour une distance déterminée. Mais ces deux genres de records, *temps* et *vitesse,* se subdivisent en plusieurs variétés, suivant qu'ils sont établis sur tel genre de machine, sur piste, sur route, etc. etc.

Comme les championnats, les records, pour être valables, doivent être vérifiés par l'U. V. F., qui, après enquête de sa commission sportive, les proclame officiels.

La piste d'un vélodrome convient parfaitement à l'établissement des records de vitesse et de temps : le coureur, n'ayant pas à compter avec les nombreux obstacles qu'il rencontre en plein air, peut se préoccuper uniquement de la rapidité.

Voici les plus extraordinaires records établis jusqu'à présent sur piste :

BICYCLETTE

100 mètres en 10"1 par Bourillon, sur le Vélodrome de la Seine, le 30 avril 1896.

1 kilomètre en 1'3"3 par J.-S. Johnson, sur le Vélodrome de la Seine, le 18 juin 1896.

10 kilomètres en 12'13"3 par Barden, à Bordeaux, le 9 mai 1895.

50 kilomètres en 1 heure 3'14" par Bouhours, au Vélodrome de la Seine, le 2 août 1896.

100 kilomètres en 2 heures 10'31"1 par Huret à Roubaix, le 20 septembre 1896.

1 000 kilomètres en 40 heures 36'56" par Corre à Lille, les 25-26 mars 1894.

GRAND BICYCLE

1 kilomètre en 1'43" par Wick à Bordeaux, le 7 septembre 1888.

100 kilomètres en 3 heures 28'15" par Ch. Terront à Longchamps, le 1er septembre 1888.

TANDEM

1 kilomètre en 1'7"2 par Lambreck et Exel à Bordeaux, le 30 août 1894.

80 kilomètres en 1 heure 56'43"4 par Rudaux et Hildebrand à Bordeaux, le 27 septembre 1895.

TRIPLETTE

1 kilomètre en 1'8"2 par Lomberyack, Coquelle et Pastoriano à Dijon, le 1er juillet 1895.

44 kilomètres en 59'9"4 par Langt, Barden et Guichenay à Bordeaux, le 10 novembre 1894.

QUADRUPLETTE

1 kilomètre en 1'0"1/5 par Maillard, Miscopain, Goupil et Leneuf à Bordeaux, le 8 juillet 1894.

TRICYCLE

1 kilomètre en 1'17"1/5 par Kuhling, au Vélodrome de la Seine, le 11 septembre 1895.

100 kilomètres en 2 heures 41'58"1 par Desgrange à Bordeaux, le 25 août 1895.

RECORDS SUR ROUTE

Bicyclette.

100 kilomètres en 2 heures 29'58"4 par Linton, de Salon à Arles, le 17 juin 1896.

1 000 kilomètres en 58 heures 35'56" par Corre, de Paris à Brest et retour par Alençon, les 6, 7 et 8 septembre 1893.

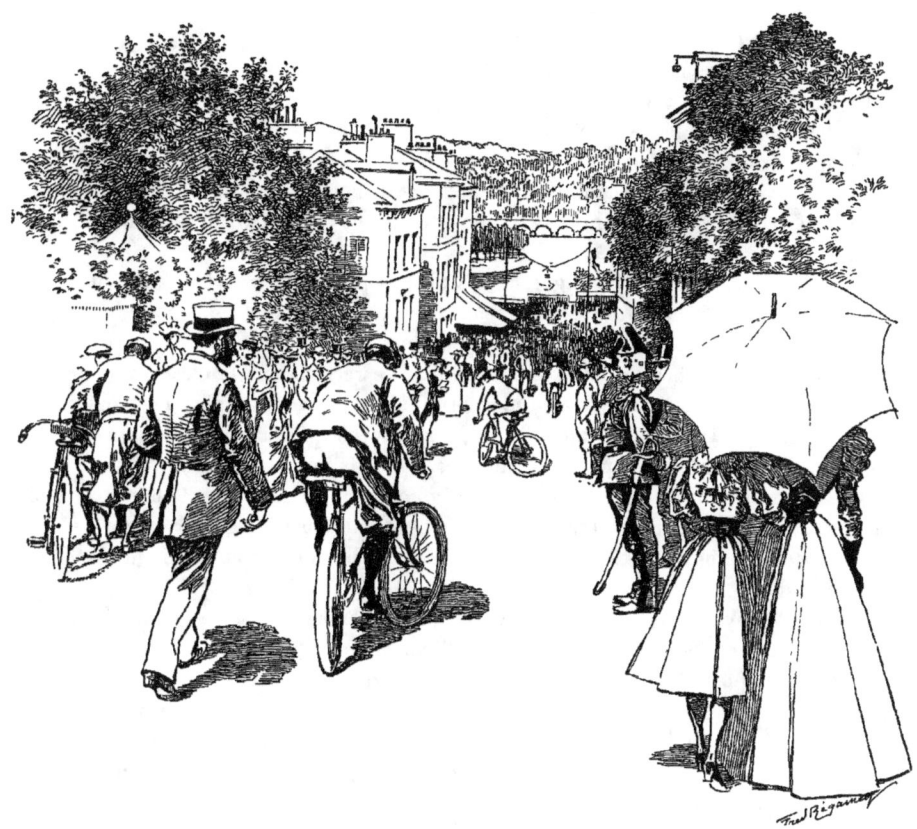

Course de lenteur à Saint-Cloud organisée par le journal « La Lanterne ».

Citons enfin, pour clore dignement cette liste déjà longue d'exploits vélocipédiques, le voyage aller et retour de Paris à Brest, soit 1196 kilomètres, accompli en 71 h. 22 par Ch. Terront, qui dut, pour obtenir ce résultat, se priver de sommeil pendant trois nuits consécutives.

Et n'oublions pas la course originale, organisée par le journal *La Lanterne* au printemps de 1896, sur une des avenues qui aboutissent par une pente rapide à la place d'Armes de Saint-Cloud. Il s'agissait de mettre le plus long temps possible pour accomplir une descente de 500 mètres. Voici le règlement de cette épreuve, qui avait réuni soixante concurrents :

« Pour ne pas être disqualifiés, les concurrents devront :

« 1° Partir exactement au signal du starter ;
« 2° Ne pas mettre pied à terre pendant l'épreuve ;
« 3° Ne pas avoir de frein à leurs machines ;
« 4° Ne pas aller en zigzaguant d'un bord à l'autre des trottoirs ;
« 5° Ne pas bousculer les concurrents ;
« 6° Ne pas faire d'arrêt sur place ;
« 7° Ne pas avoir une machine d'un développement moindre de quatre mètres.
« En outre, condition qui s'impose d'elle-même, ne pas être professionnel, mais amateur. »

Le gagnant, M. Albert Wermelinger, a mis 26′ 30″ pour effectuer les 500 mètres, ce qui fait un mètre en 1″ 6/10. Nous sommes loin des 15 à 16 mètres par seconde, maximum de vitesse obtenue jusqu'à présent à bicyclette.

Mais dans ces recherches de vitesses comparées, le record semble être détenu par un Anglais, M. James Jackson, qui a eu l'idée originale d'en vérifier plus de trois cents. Les chiffres sont-ils dignes de toute confiance, les moyens qu'il a employés sont-ils bien scientifiques? Nous livrons ces points d'interrogation à la méditation des jeunes bacheliers ès sciences qui nous lisent. Nous espérons, quoi qu'il en soit, que tous nos lecteurs seront heureux de savoir, par exemple, que les ongles de leurs doigts croissent de deux millionièmes de millimètres à la seconde. Ce sont probablement eux qui détiennent le record de la lenteur.

Ensuite nous voyons les escargots, qui se sont entendus pour ne jamais faire plus d'un millimètre à la seconde, et les anguilles 19 centimètres.

Un promeneur qui fait 4 kilomètres à l'heure couvre 1 m. 11 à la seconde.

Vitesse moyenne d'un fleuve : 4 mètres ; vitesse maxima atteinte par le premier train de chemin de fer, sur la ligne Manchester-Liverpool, le 15 septembre 1830 : 5 m. 36 à la seconde. Aujourd'hui, un train faisant 60 kilomètres à l'heure atteint une vitesse de 16 m. 67 à la seconde.

M. Jackson ne connaît pas de baleine qui fasse plus de 6 m. 70 par seconde, ni de mouche qui dépasse 7 m. 62. Un cheval au galop fait 18 m. 71 ; une hirondelle, 67 mètres.

Après cela, nous entrons dans le domaine des vitesses vertigineuses, en commençant par le son, qui dans l'air sec fait 332 mètres à la seconde ; puis le projectile du fusil Lebel, vitesse initiale, 620 mètres ; le projectile du canon Krupp, vitesse initiale, 1 015 mètres. Un aérolithe, observé le 14 mai 1864, accomplissait 20 kilomètres à la seconde ; la comète de Halley, lors de sa plus grande proximité du soleil, 399 kilomètres.

Puis encore la vitesse de propagation de la lumière : 300 000 kilomètres ; celle de la décharge d'une bouteille de Leyde à travers un fil de cuivre de 1,7 millimètres de diamètre : 463 500 kilomètres à la seconde.

Ces affolantes vitesses nous ont bien éloignés de l'honnête et modeste bicyclette.

Nous voudrions cependant, après avoir parlé des courses, parler un peu des coureurs.

A côté, en dehors du vélodrome accessible au public, se trouve une singulière agglomération de baraquements n'ayant qu'un rez-de-chaussée, avec rues, jardinets, hangars, constituant une sorte de petite, très petite ville, un quartier, — le quartier des coureurs.

Ce sont en quelque sorte les coulisses de la piste. C'est là que vivent, s'habillent, se douchent, se font masser, se préparent, flânent ceux qui tout à l'heure, devant le public surexcité, rouleront en costumes bariolés, avec des vitesses de trains express.

L'aspect de ces rangées de cabines est un peu celui des établissements de bains froids. Mais par instants la vulgarité du décor s'oublie. Des images de la Grèce antique, de la Rome des cirques, se dressent devant vous sous le ciel bleu, sous le soleil dorant les membres d'athlètes, les torses nus des coureurs qui se groupent, circulent, faisant songer aux gladiateurs d'autrefois. Illusion fugitive ! On est bientôt ramené à la triviale réalité par les exclamations canailles d'un jeune gavroche à la silhouette pauvrement dégingandée, ou par la suspecte physionomie d'un traîneur de faubourg. Et puis, ces bicyclettes que l'on démonte, que l'on nettoie sur le seuil des portes, ne sont pas pour nous laisser oublier longtemps notre époque; non plus, ce bar tout voisin, assommoir obligé où viennent se rafraîchir, — ou s'alcooliser, — scratchs, juniors et seniors claqués.

Toute une population vit et s'agite du matin au soir dans ces baraques de planches. Les célébrités du jour y voisinent avec les apprentis, les écoliers, ceux qui débutent dans la carrière, en attendant qu'ils y remplacent leurs aînés. Aussi les malchanceux qui, n'ayant rien dans le ventre ou n'ayant pas su l'en faire sortir, restent comparses ignorés; enfin les célèbres d'hier, dégringolés de leur piédestal et retombés dans la grande masse des obscurs besogneux.

Pendant la semaine, la piste sert à l'entraînement, à l'étude, à l'éducation; car c'est une véritable école qui se tient là, école libre où chacun travaille à sa façon, suivant une méthode basée sur l'observation des illustres devanciers.

Il existe pourtant des professeurs, des *entraîneurs,* pour les appeler par leur nom. Ce sont des sortes de managers, qui prennent un ou deux élèves en qui ils ont deviné des dons naturels, et les poussent, les conduisent depuis les premiers tours de roues jusqu'au jour du triomphe définitif.

Quelques-uns sont célèbres : Choppy, Waburton, Snook.

Les rapports de l'entraîneur avec ses *poulains* ne sont pas seulement ceux de professeur à élève. Beaucoup plus étendus et de nature plus intime, ils rappellent presque ceux du directeur de conscience avec son pénitent. En effet, le jeune homme qui veut devenir coureur abdique sa volonté entre les mains de son mentor; non seulement il travaille comme celui-ci le lui indique, mais il règle son hygiène, sa vie, d'après un programme très sévère et qui doit être observé d'un bout à l'autre. Cette fois encore, nous sommes obligés de nous en tenir à des indications générales. Ceux de nos lecteurs que ce sujet intéresserait, trouveront tous les renseignements possibles dans un volume : *la Tête et les jambes,* de M. Henri Desgrange, dont l'expérience en matière vélocipédique

est reconnue de tous. Dans ce livre, que l'auteur a su en outre faire intéressant comme un roman, on verra que l'éducation d'un professionnel cycliste n'est pas aussi simple qu'on se l'imagine, et qu'il ne suffit pas, pour sortir de la moyenne, d'avoir de bons muscles de brute et de faire beaucoup aller ses jambes. Il faut aussi de l'intelligence, de la volonté, de la méthode. M. Desgrange résume la sienne en ces deux principes :

« Que, pour faire produire au corps des résultats extraordinaires, il faut le mettre en état de les fournir ;

« Qu'étant en état de fournir ces résultats, on ne doit les lui faire produire que progressivement. »

De là découlent des règles pour la vie banale et pour le travail spécial du coureur.

Et d'abord pendant trois ans, de quinze à dix-huit ans, le jeune héros de M. Desgrange prépare uniquement son corps, muscles et cervelle, en vue de le rendre propre à se servir convenablement d'une bicyclette. Puis, ayant été jugé en bon état, il apprend le maniement de sa machine, et enfin commence sa véritable éducation de coureur. Les séances sont courtes : une demi-heure matin et soir; longues périodes de repos, reprises de travail, tout cela calculé, dosé avec un soin, une philosophie, dirons-nous, bien faite pour surprendre à première vue.

En deux ans, le jeune élève devient un maître. Il triomphe dans les courses de vitesse; puis, les années venant, il passe coureur de *demi-fond* dans les courses de 100 kilomètres, et termine sa carrière *coureur de fond,* affrontant les épreuves de vingt-quatre heures.

« Mais, dit M. Desgrange en s'adressant à son pupille, le métier de coureur est un vilain métier pour deux raisons :

« Il fait perdre la notion de la valeur de l'argent ;

« Il donne l'habitude de la paresse.

« Comment veux-tu qu'un jeune homme qui gagne vingt-cinq louis en l'espace de quelques minutes ne dépense pas ces vingt-cinq louis aussi facilement qu'il les a gagnés? Il arrive rapidement à se créer une existence fausse de tous points, des habitudes factices, des besoins impérieux. La pluie d'or des victoires coule et glisse entre ses mains sans qu'il puisse et sans qu'il fasse rien pour la retenir. Il peut tout acheter ce qui s'achète, et, si sa cervelle n'est pas bien équilibrée, il en arrive à croire qu'il peut payer ce qui ne se vend pas.

« Ses bons amis sont là aussi pour le pousser dans le mauvais chemin. Les sages conseils bientôt ne portent plus. Les observations lui sont importunes. Les louanges, comme un narcotique, lui montent au cerveau; il faut forcer la dose pour en sentir les effets, et il en arrive bien vite à n'accepter plus que les compliments bêtement grossiers et flatteurs.

« Mais les années comptent double dans une telle existence. Les muscles à la longue perdent leur souplesse. Les courses de vitesse sont finies. On aborde les longues épreuves, les dures heures de la selle. Un peu plus tard encore tout se détraque, la vic-

toire infidèle a fui pour toujours ; on se contente d'à peu près. Vient enfin le moment où il faut s'avouer vaincu.

« Ce jour-là, selon notre pittoresque expression, les pieds sont nickelés ; non seulement les pieds, mais l'âme, et le cœur, et le cerveau. Les courses rejettent et crachent un homme vidé, anéanti, creux comme un grelot vide, plus encore, un paresseux.

« Et tout cela aura duré quatre, cinq ou six ans.

« Quel travail utile pourra produire ce débris? A quoi sera-t-il bon? Personne n'en voudra. Par commisération, on le gardera quelque temps, le temps nécessaire pour constater son incurable nullité. Il ira successivement frapper à toutes les portes. Au bout de quelques années, il en sera réduit à vivre d'expédients, et Dieu sait comment il finira ! »

Ce tableau est triste. Est-il trop poussé au noir? Pour répondre, il faut examiner ce monde aux mœurs bien spéciales, de formation récente et qui a conquis si rapidement une place importante au soleil de l'ancien et du nouveau continent. Généralement les coureurs naquirent et grandirent dans des situations plus que modestes, gagnant péniblement leur vie dans des métiers obscurs. Vers dix-sept ou dix-huit ans, un hasard les met sur la piste d'un vélodrome, et, servis par des dispositions exceptionnelles, en deux ans ils deviennent grands premiers rôles, vainqueurs fêtés par des milliers de spectateurs enthousiastes. Leurs noms, qu'ils entendent dans les clameurs du cirque, ils les lisent; leurs portraits, ils les voient sur les murailles, dans les journaux. C'est la gloire qu'ils croient connaître, et ils connaissent réellement la richesse, avec leurs gains de cent mille francs par an.

Et tout cela est obtenu avec deux demi-heures de travail sérieux chaque jour, séparées par de longues heures de flâneries ou de fêtes. Peu de cervelles mieux préparées résisteraient à ces brusques bouleversements de destinées. Pourquoi si joyeuse existence cesserait-elle? N'est-ce pas à eux seuls, à leur force, à leur talent, à leur habileté qu'ils la doivent, et n'ont-ils pas devant eux de nombreuses années de jeunesse ? L'avenir leur appartient comme le présent, et courbés sur leur guidon, précipités en tourbillonnante chevauchée, les professionnels s'enivrent de vitesse, d'acclamations, et n'ont pas un instant pour songer aux lendemains décevants.

Pourrait-il en être autrement ? Assurément des avisés ont fait exception, ont su ne pas verser dans la bohême sordide. Quant aux autres, inutile de passer en revue pour eux la série des proverbes et aphorismes, sagesse des nations. M. Joseph Prud'homme perdrait son temps à leur parler de la roche Tarpéienne si près du Capitole, et à leur rappeler l'histoire de la cigale chantant tout l'été et qui « se trouva si dépourvue quand la bise fut venue ».

Morale, conseils, prédications et prédictions, gardons-les pour nous-mêmes, qui pourrions bien en avoir besoin. Les coureurs vont vite et ne s'inquiètent que de notre admiration, de nos bravos et des prix à gagner. Jouissons du spectacle qu'ils nous donnent, faisons des vœux pour qu'ils ne perdent pas trop la tête; mais n'ayons pas,

Coureurs au repos.

dans notre amour du cyclisme, la prétention de supposer qu'un vélocipédiste puisse avoir plus de bon sens que le commun des mortels.

En somme, il faut bien l'avouer, malgré toutes ses supériorités, le cycleman n'est qu'un homme comme les autres et soumis presque autant à toutes les faiblesses humaines

Nous croyons nécessaire d'ajouter une petite nomenclature des termes les plus usités avec leur explication, leur traduction plutôt, car on les emprunte pour la plupart à la

langue anglaise, et nos lecteurs s'exposeraient à de trop mortifiants dédains si, les ignorant, ils se permettaient de parler des choses de sport dans notre langue maternelle, au lieu de dire, par exemple, pour désigner un professionnel courant pour gagner un prix en espèces : c'est un *cash prize rider*.

Canter, prendre un canter. — Le tour de piste fait avant la course pour vérifier l'état du sol, et si l'on est en bonne disposition.

Challenge vélocipédique. — Défi, cartel.

Collé. — On colle un coureur lorsqu'on le suit de si près, qu'il semble vous servir d'entraîneur.

Crack. — Le coureur qui paraît le mieux en forme, le grand favori.

Cross-country. — Espèce de course au clocher.

Cycleman. — Cycliste; au pluriel, *cyclemen*.

Cyclewoman. — Femme cycliste; au pluriel, *cyclewomen*.

Dead-heat, faire dead-heat. — Se dit de deux ou plusieurs coureurs qui arrivent au but exactement en même temps.

Démarrage. — Effort fait pour se mettre en mouvement.

Emballer. — Employer toute sa force, toute son énergie pour donner son maximum de vitesse.

Forme. — Un coureur est dit en *forme* lorsqu'il est, par l'entraînement, en état de donner son maximum d'énergie.

Get-ready. — Attention !

Go ! — Allez, partez !

Gratter. — Distancer ses concurrents : J'ai *gratté* un tel.

Match. — Course entre deux ou plusieurs coureurs qui se sont défiés.

Outsider. — L'inconnu, celui dont on ne connaît pas la force et qui gagne la course.

Overtrained. — Claqué, épuisé, surmené.

Pacemaker. — Coureur qui fait le jeu d'un autre coureur.

Performance. — Exploit vélocipédique.

Piler. — Faire tourner le pédalier avec une très grande rapidité.

Quick. — Vite, rapide.

Racer ou *Renn-maschine*. — Machine construite spécialement pour la course.

Racing board. — Comité des courses.

Racingman ou *Renner*. — Coureur.

Road. — Route.

Roadster. — Machine construite spécialement pour le voyage.

Rope. — Corde d'une piste.

Rush. — Variété de l'emballage, course précipitée donnant l'impression d'un choc, d'une charge de cavalerie.

Scratch. — *Partir scratch* se dit lorsque tous les coureurs partent en même temps,

en ligne. Se dit aussi du coureur qui, dans les courses handicapées, rend la plus longue distance.

Sprinter. — Coureur de vitesse.
Stayer. — Coureur de fond.
Train. — Vitesse. Le coureur qui marche en tête du peloton *mène le train*.
Trainer. — Entraîneur.
Turning. — Virage.
Walk-over. — Action de partir seul dans une course.

ASSOCIATIONS ET SOCIÉTÉS VÉLOCIPÉDIQUES

Nous avons signalé à nos lecteurs les différents ennemis contre lesquels ils doivent se tenir en garde. Le temps est proche où la plupart de ces vélophobes auront disparu, ne laissant dans la mémoire des fervents de la pédale que le souvenir d'êtres étranges, invraisemblables, presque légendaires, un peu comme ces animaux fantastiques dont on ne trouve plus les squelettes antédiluviens que dans les muséums d'histoire naturelle.

Il sera bientôt aussi banal et aussi naturel d'avoir une bicylette qu'un parapluie, et le cycliste, rentré complètement alors dans le droit commun, n'aura plus à compter, comme les autres mortels, qu'avec ses passions et son inexpérience. Lui seul sera resté son dernier, son plus dangereux ennemi.

Autrefois, — un autrefois bien près de nous, — la vie des cyclistes n'était pas toujours gaie. Minorité infime, ils étaient en butte à l'hostilité des populations bêtement goguenardes, que l'ennui d'être dérangées dans leurs routinières habitudes rendaient malfaisantes.

Pour se défendre contre leur hostilité, trop souvent même contre leurs violentes agressions, on ne pouvait compter sur l'autorité. Les représentants de l'administration, suivant l'usage traditionnel, voyaient ces nouveaux venus du plus mauvais œil et ne songeaient qu'à forger, sous forme de règlements de police, des entraves à cette manifestation inattendue de l'odieux progrès.

Cette absence de protection, ces constantes vexations donnèrent aux bicyclistes l'idée de se réunir pour s'entr'aider et se défendre. Des associations se formèrent en différentes villes de province, et prirent à tâche de chercher les moyens d'éclairer les ignorances, de réduire les antipathies.

Des promenades en groupes, tout en assurant la sécurité individuelle des excursionnistes, firent connaître le nouveau sport et en répandirent la curiosité dans des milieux, des localités différentes. A ces sortes de missions, les zélés évangélistes du dieu Vélo ajoutèrent des réunions dans les grands centres. Le public fut convoqué à des courses,

et bientôt les sociétés, s'étant multipliées, comprirent qu'elles trouveraient à se lier en fédération le même avantage qu'avaient recueilli les individus dans l'application du grand principe de solidarité : Un pour tous, tous pour un.

Le 6 février 1881, dix délégués de douze sociétés importantes se réunirent à Paris et votèrent à l'unanimité la création d'une union, qui prit le nom d'*Union vélocipédique de France,* l'*U. V. F.* en langage vélocipédique.

Le programme de l'U. V. F. est ainsi exposé dans l'article 2 des statuts :

« Art. 2. — L'Union a pour but de répandre et de favoriser l'usage du vélocipède ; de s'occuper des questions d'ordre général intéressant les cyclistes ; de donner au point de vue sportif à la vélocipédie une organisation et une réglementation uniques ; de fournir aux cyclistes-touristes, par l'intermédiaire de ses consuls, tous les renseignements dont ils peuvent avoir besoin et de rechercher tous les moyens d'encourager le tourisme ; de prendre en main la défense des intérêts communs ; enfin d'établir des relations amicales entre tous les adhérents, et de leur procurer tous les avantages matériels et moraux qui en peuvent résulter, conformément aux règlements à intervenir. »

Quant à la réception des membres individuels :

« Art. 32. — Tout cycliste désirant se faire admettre comme membre individuel de l'Union, doit joindre à sa demande le montant de sa cotisation annuelle et fournir des références pour justifier de son honorabilité.

« Les cyclistes étrangers peuvent être admis comme membres individuels.

« Art. 33. — Le Secrétariat accuse réception aux sociétés de leur demande d'affiliation.

« La réception de la carte de l'année et de l'insigne sert d'accusé de réception aux candidats individuels. »

La cotisation est de six francs par an.

Il serait trop long d'écrire ici tout ce qu'a fait, tout ce que fait l'U. V. F. : organisation, réglementation de vélodromes et de courses ; prix aux sociétés, aux sociétaires, brevets accordés après concours, etc. etc.

Ce qui doit surtout intéresser nos lecteurs, c'est de savoir que dans leurs voyages ils trouveront presque partout, sur la présentation de leur carte de sociétaire, aide, secours, renseignements.

L'U. V. F. a divisé la France en vingt-sept régions ayant chacune : 1° un chef consul ; 2° un consul par département ; 3° un vice-consul par sous-préfecture ou localité importante. Ces fonctionnaires, dont le concours est absolument gratuit, fournissent aux affiliés toutes les indications sur leur région, indiquent les hôtels et les mécaniciens offrant des avantages particuliers aux touristes, répondent à bref délai aux renseignements demandés par lettre ou de vive voix, sur la présentation de la carte d'identité.

Remarquons en passant que l'U. V. F. a cru pouvoir, pour une œuvre française, se passer de demander le baptême à nos voisins d'outre-Manche. Le titre choisi est simplement français, comme les couleurs de l'insigne, et si ce manque de savoir-vivre lui a

fait perdre l'estime des gens distingués qui font blanchir leur linge à Londres, il ne semble pas que cela lui ait autrement porté malheur.

M. d'Iriart d'Etchepart, qui présidait l'U. V. F. avant M. H. Pagis, président actuel, avait raison lorsqu'il disait, en 1892 :

« Que l'on cherche à écrire l'histoire de la vélocipédie en France! Vous retrouverez fatalement l'Union à chaque page de l'œuvre depuis 1881. Vous verrez ses ennemis, comme ses adhérents, s'incliner devant ses règlements, faire sanctionner leurs efforts sur piste ou sur route. Les coureurs rechercheront le titre de champion de France, qu'elle décerne; les touristes lui soumettront leurs records et leurs voyages. Elle fera éclore les grandes manifestations de la vie vélocipédique, expériences militaires, meetings, conférences, etc. Elle amènera donc la diffusion de l'idée vélocipédique dans un des pays où elle a rencontré le plus de résistance à s'implanter dans les mœurs[1]! »

Le programme de l'U. V. F., on le voit, renferme tout ce qui touche à la vélocipédie, aussi le 26 janvier 1890 une autre société, le *Touring-Club de France* (T. C. F.), fondée par des cyclistes moins ambitieux, se donnait pour tâche presque unique de développer en France le goût des longues et instructives chevauchées. Les trois premiers articles de ses statuts feront bien connaître le but poursuivi et les conditions d'admission :

« Article premier. — L'Association dite Touring-Club de France, fondée en 1890, a pour but le développement du tourisme en général et plus particulièrement du tourisme vélocipédique, la propagation du cyclisme en France, et son utilisation au point de vue civil et militaire.

« Elle donne à tous les touristes aide et protection, use de son influence pour obtenir en faveur de ses membres des tarifs spéciaux dans les hôtels, leur procurer toutes facilités, et en même temps des remises particulières pour l'achat d'objets d'équipement, de cartes, et, en général, de tout ce qui a trait au tourisme.

« Art. 2. — Les moyens d'action de l'Association sont : 1° une *Revue mensuelle,* organe officiel du Club, adressée gratuitement à tous les sociétaires résidant en France, en Corse, en Algérie et en Tunisie, et contenant tous les renseignements intéressant le tourisme; 2° la publication de travaux propres à faciliter et à développer le tourisme (Guides routiers, — Itinéraires, — Cartes routières dressées au point de vue du tourisme); 3° l'organisation d'excursions vélocipédiques dans chacune des sections du Touring-Club; 4° l'institution de *délégués* ou représentants de l'Association, chargés, à titre gracieux, de donner aux touristes toutes les indications qui leur sont nécessaires, tant au point de vue des routes qu'au point de vue des hôtels, mécaniciens, fournisseurs, etc., et de leur indiquer les endroits de la région intéressants à visiter; 5° l'étude des questions d'intérêt général (Règlements, — Circulation, — Douanes, — Chemins de fer, etc.) et les démarches près des administrations publiques; 6° l'instal-

[1] Cette diffusion est en bonne voie. L'union compte aujourd'hui environ 250 sociétés vélocipédiques affiliées et 20 000 membres.

lation de postes de secours dans les endroits isolés, de poteaux indicateurs sur les routes signalant les sites ou monuments intéressants pour le touriste, au croisement des routes dépourvues d'indications et aux descentes dangereuses.

« Art. 3. — L'Association se compose de membres titulaires, de membres d'honneur et de membres fondateurs.

« Pour être membre titulaire, il faut : 1° être présenté par deux membres de l'Association et agréé par le conseil d'administration ; 2° payer une cotisation annuelle dont le minimum est de cinq francs.

« Le rachat de la cotisation est admis, moyennant le versement d'une somme de cent francs ; il confère le titre de membre à vie.

« Peuvent être nommés membres d'honneur par le conseil d'administration, toutes les notabilités politiques, littéraires, industrielles ou administratives, qui veulent bien donner à l'Association l'appui de leur nom ou de leur plume, et lui accorder leur patronage.

« Pour être membre fondateur, il faut verser une somme fixe de deux cents francs. »

Les progrès du T. C. F. ont été rapides. Il compte aujourd'hui bien près de cinquante mille membres, et son budget s'établissait en 1896 sur le pied de 504 708 fr. 30 de recettes, et 292 390 fr. 75 de dépenses. Son œuvre est déjà considérable. Il n'est plus un canton en France qui n'ait un délégué prêt à servir les intérêts de la société. Cette organisation se perfectionne chaque jour, surtout au point de vue des rapports avec les hôteliers. Ceux-ci ont compris et comprendront de plus en plus l'avantage qu'il y a pour eux dans une entente sérieuse et loyale.

Le désir d'obtenir la clientèle du T. C. F. et de ses membres les a poussés, outre les concessions sur les prix, à prendre l'engagement d'apporter certaines améliorations à l'installation de leurs établissements. Dans un temps très proche, chaque cycliste sera assuré de trouver dans le plus petit trou, même pas cher, une salle d'ablutions avec tub, un garage pour bicyclettes, une chambre noire pour la photographie, une caisse contenant les outils indispensables aux réparations sommaires, et enfin...

Mais pour bien apprécier toute l'importance de ce dernier progrès, il faudrait que nos lecteurs, dans les contrées un peu éloignées des grands centres, eussent souffert de la sauvagerie avec laquelle sont organisées certaines parties pourtant bien indispensables des habitations. Nous devons nous excuser d'entrer dans de pareils détails. Ils montreront du moins avec quel soin le T. C. F. s'occupe des aises de ses sociétaires. Disons donc que les hôteliers affiliés doivent pouvoir présenter à leurs hôtes des water-closets convenables.

Sans y avoir pensé, le T. C. F. prend, avec de supérieurs moyens d'action et de contrôle, le rôle de la fameuse commission d'hygiène, trop souvent impuissante, sinon indifférente à ses devoirs, et le cyclisme, déjà instrument d'éducation, devient par la force des choses un excellent instrument de civilisation.

Enorgueillissons-nous, fidèles sujets de la reine Bicyclette ! A chaque pas que nous

Après déjeuner à l'Artistic.

faisons, nous nous découvrons un nouveau mérite, et c'est bien pour nous décidément que semble avoir été faite la devise de Fouquet : *Quo non ascendam ?*

Sous le haut patronage de M. le président de la République et la présidence d'honneur de MM. le général Henrion-Berthier et le docteur Just-Championnière, le T. C. F. est géré par un comité que préside M. Baillif. Parmi ses membres d'honneur, citons : le roi des Belges, le roi de Portugal, le roi de Serbie, le prince de Galles, le prince Nicolas de Grèce, MM. Casimir-Périer, Hanotaux, etc. Son siège social est 5, rue Coq-Héron.

La vélocipédie, en nous donnant le goût des sports, nous a aussi donné celui des clubs. Si la *vie au dehors,* loin des pantoufles traîtresses et des chenets pernicieux, offre de contestables inconvénients, les avantages qui en découlent sont fort appréciables. Pour ne pas revenir ici aux bienfaits de l'éducation physique, contentons-nous simplement d'assurer que la création des clubs de sport, dont nulle préoccupation malsaine et cartonnière ne vient troubler le charme, a augmenté d'une façon sensible l'agrément de la vie de Paris pendant l'été.

Prenons, par exemple, l'*Artistic-Cycle-Club,* l'*Artistic,* pour parler plus familièrement; logé dans un hôtel délicieux de Saint-James, enfoui dans la verdure à cent mètres du Bois, ce club n'a pas tardé à devenir l'un des endroits les plus gais, les plus vivants, les plus parisiens de la capitale. Avec son allure un peu mélancolique, ses glycines odorantes, ses rosiers délicats, ses pelouses tendres, son bar bariolé installé en plein air, ses rocking-chairs voluptueux, ses hamacs soporifiques, ses déjeuners et ses dîners servis dans des allées éternellement faciles, son minuscule théâtre commandant une salle de spectacle formée par la nature, ses rossignols et ses merles, l'Artistic est le paradis des cyclistes qui ont la bonne fortune d'en faire partie.

Empressons-nous d'ajouter que le comité, animé d'un esprit des plus larges et des plus... artistiques, a autorisé l'admission des dames dans les jardins du club. C'est donc un enchantement de plus pour les yeux, et la note gaie apportée dans ce sanctuaire du sport mondain. Tous les jeudis, et souvent les autres soirs, on improvise de petites sauteries intimes, cependant que les Tziganes font rage sur leur cymbalum ou, au contraire, caressent d'une main experte leurs plus languissantes czardas.

Ce n'est pas tout : de fréquentes réunions sportivo-mondaines sont organisées sur les vélodromes; celle de Buffalo réunit tout Paris.

On a fait avec succès des expositions de tableaux et de photographies de sport. Chaque dimanche, une matinée artistique a lieu sur une scène miniature. Enfin, de fréquentes excursions, un garage gratuit et permanent, des loges réservées au club dans tous les vélodromes, la jouissance d'un hôtel sportivement et confortablement installé, etc., expliquent la vogue qui a accueilli l'Artistic dès le début.

La société est dirigée par un comité composé de la façon suivante : Président d'honneur (fondateur) : M. Henry Bauër; président : M. Maurice Montégut; vice-président : M. J. Becq de Fouquières; secrétaire général : M. Pierre Lafitte; secrétaire : M. A. de

Lucenski; trésorier : M. P. Juven; trésorier adjoint : M. L. Chéré; membres : MM. Alphonse Allais, P. Becq de Fouquières, Caillat, Alfred Capus, G. Davin de Champclos, Descubes, Maurice Donnay, Escudier, Auguste Germain, E. Hébrard, G. de Lafreté, Maurice Leblanc, capitaine Le Roy, Letellier, Lyon, René Maizeroy, Marcel L'Heureux, Louis Minart, Quentin-Beauchart, Gustave Roger, Rosset, Sabatier, Henry Simond, Paul Simond, Fernand Xau.

On se doute bien qu'avec un tel comité, les idées originales et neuves ne peuvent manquer. L'élément mondain et artiste, assisté de cette force invincible qui s'appelle la presse, en faut-il davantage pour remuer Paris?

En parlant ailleurs des bienfaits de la bicyclette, nous avons fait remarquer qu'elle est un élément d'union pour les ménages : elle fait des époux deux camarades, partageant les plaisirs de la vie au grand air, beaucoup moins accessibles aux femmes lorsqu'elles n'avaient à leur disposition que la marche, la voiture ou le chemin de fer.

Voici qu'elle leur permet en outre d'être membres du même cercle, chose qui ne s'était point vue jusqu'ici, du moins en France.

Le 1er avril 1895, en effet, un club s'est fondé, le *Rallye-Vélo,* qui admet les dames à condition qu'elles soient femmes de membres de la Société, ou présentées par deux dames déjà reçues. En 1897, ce cercle comptait cent soixante-quinze hommes et soixante-cinq dames appartenant toutes au meilleur monde. Il nous suffira, du reste, de nommer les membres du comité pour indiquer le caractère d'élégance et de distinction du Rallye-Vélo. Ce sont : M. le colonel Gibert, président; M. le duc de Lorge, vice-président; MM. le marquis de Barral, le comte Jacques de Bryas, baron de Fleury, marquis de la Grange, Paul Le Roux, le comte Foulques de Maillé, le comte O'Gorman, André Pastré, le comte Hubert de Pourtalès, Fournier-Sarlovèze, le prince de la Tour d'Auvergne, le comte de la Tour du Pin, membres du comité.

Ajoutons que les cotisations sont de cent francs par an pour les messieurs, et de cinquante francs pour les dames. Pour être admis, le candidat doit adresser au comité du Rallye-Vélo une demande écrite, appuyée par deux membres de la société. Les admissions sont faites au scrutin secret par le comité; une boule noire annule deux boules blanches. Le siège de la Société est 4, rue de Chartres, à Neuilly (porte Maillot).

Enfin une cinquième société dont nous ne pouvons nous dispenser de parler à nos jeunes lecteurs, les *Éclaireurs cyclistes,* s'est donné la tâche d'étudier sous toutes ses faces l'important problème de l'utilisation de la bicyclette par l'armée.

Ce n'est pas la place ici d'entrer dans de trop longs détails sur les transformations que le nouvel engin introduirait dans l'art militaire, d'autant que les experts sont très partagés. Les uns, sceptiques, ne voient que les inconvénients; les autres, dans leur enthousiasme, au contraire, ne seraient pas éloignés de croire à une révolution complète dans la stratégie, équivalente presque à celle que provoqua l'invention des armes à feu. La vérité probablement est entre ces deux extrêmes.

Les adversaires sont, là encore, de cette si vieille famille qui, à travers les siècles et

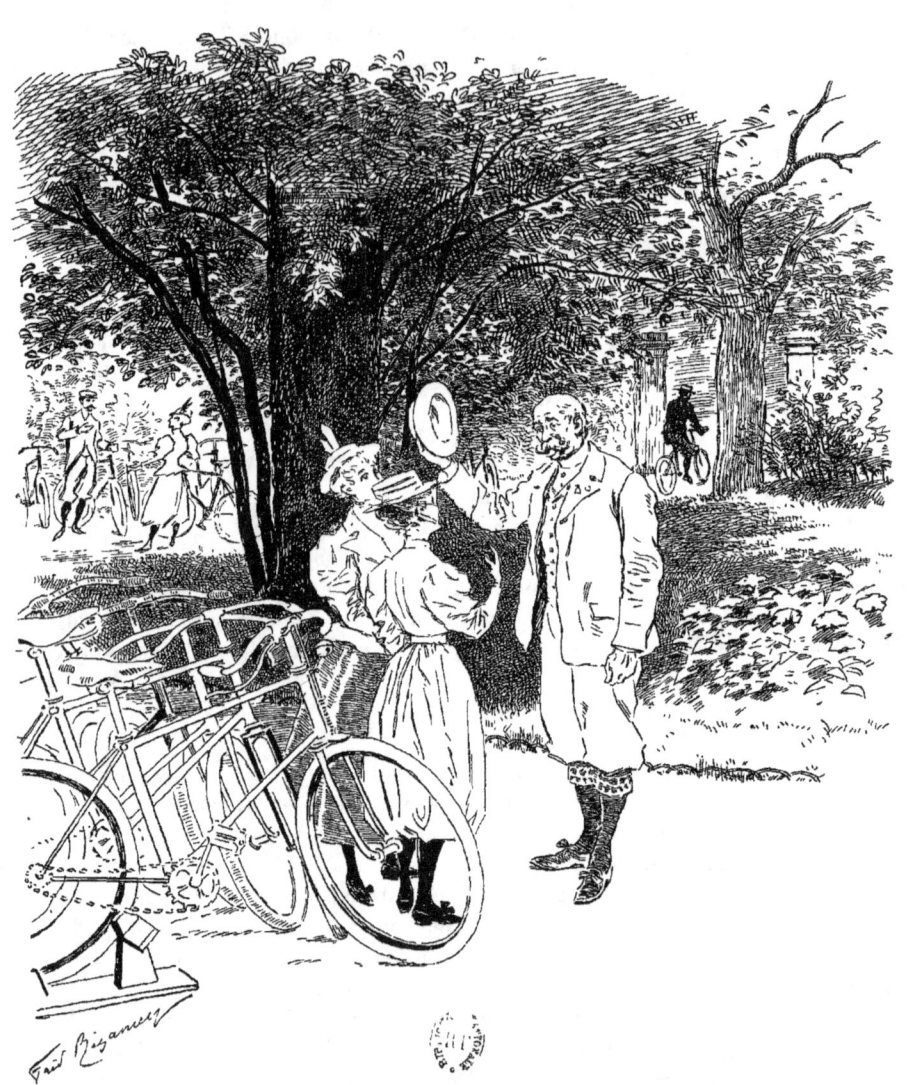

Le garage de Rallye-Vélo.

par tradition, s'est déclarée ennemie de tous les progrès. On comprend du reste qu'un homme ayant pendant une grande partie de sa vie travaillé dans une certaine voie, sous l'empire de certaines idées, éprouve peu de sympathie pour tout ce qui pourrait amoindrir l'importance de ses travaux, l'obliger à recommencer ses études, à refaire son éducation. Ce sera toujours l'histoire des postillons de diligence au moment de l'invention des chemins de fer. Ils ne pouvaient comprendre, approuver l'innovation; car il leur était impossible de se transformer, de jeter les lourdes bottes, d'abandonner l'écurie, pour monter sur la locomotive et faire leur apprentissage de chauffeurs ou de mécaniciens.

A des situations nouvelles, il faut des hommes nouveaux, et ce sont seulement les jeunes générations d'officiers qui pourront faire aboutir des réformes retardées aujourd'hui par les hostilités, les indifférences, les méfiances bien humainement naturelles de leurs grands anciens.

Que les futurs saint-cyriens qui nous lisent mettent donc dans un coin de leur cerveau ces préoccupations de l'avenir. Hardis sous-lieutenants à la tête d'une section de tirailleurs cyclistes lancés en extrême pointe d'avant-garde, ce sont eux peut-être qui pénétreront les premiers dans les plaines d'Alsace. Ils reverront le Rhin, notre frontière perdue; ils auront la noble joie d'entrer dans Strasbourg délivré, poursuivant à toutes pédales l'ennemi implacable qui ne désarme pas.

Puisse ce beau rêve leur donner la volonté et la force de travailler pour être bientôt à la hauteur de leur devoir, et qu'il leur fasse aussi aimer un peu plus leur chère bécane !

Voici les principaux articles du règlement général de la société des *Éclaireurs cyclistes,* fondée le 29 août 1896, et dont le siège est 56, rue Laffite.

« Article premier. — L'institution des *Éclaireurs cyclistes* a pour but le développement de l'instruction militaire par les attractions du cyclisme et l'application du sport cycliste aux besoins de l'armée.

« Pour arriver à ce résultat, elle se propose particulièrement de :

« 1° Dresser des jeunes gens qui, au moment de leur appel sous les drapeaux, seront susceptibles d'être utilisés comme vélocipédistes, estafettes et surtout comme cyclistes, combattants ou éclaireurs;

« 2° Perfectionner l'instruction militaire des hommes des formations de réserve aptes à être employés comme ci-dessus;

« 3° Développer l'instruction théorique et pratique des officiers et des sous-officiers de réserve et de l'armée territoriale par des conférences et des exercices d'application sur le terrain.

« *Instruire en intéressant, en se promenant,* telle est la devise constante de cette nouvelle école d'instruction.

« Art. 2. — L'instruction théorique des trois catégories ci-dessus est donnée de deux manières :

« 1° Par des articles techniques insérés dans l'*Armée française* (édition spéciale au

cyclisme), organe de l'*Union militaire,* qui est ouvert à toute communication présentant un intérêt général ;

« 2° Par des conférences qui ont lieu dans les locaux aux jours et heures indiqués dans l'*Armée française.*

« Art. 3. — Dès la belle saison, des courses et des exercices sont organisés. Ils ont pour objet de faire acquérir tout d'abord à chacun l'instruction individuelle, et notamment la lecture pratique de la carte d'état-major. Cette instruction terminée, des groupes sont formés, et de petits thèmes tactiques leur sont donnés.

« Plus tard, les groupes sont réunis pour former des compagnies qui étudient sur le terrain les diverses opérations auxquelles peut être employée une unité cycliste. Des thèmes d'exercices sont donnés d'après la carte au 1/80 000° sur des terrains permettant de concilier les trois conditions : *tourisme, tactique, histoire militaire.*

« Art. 7. — Peuvent faire partie des *Éclaireurs cyclistes :*

« 1° Tous les jeunes gens âgés au moins de seize ans dont la demande est visée par le père ou le tuteur et tous les autres hommes sans limite d'âge, à la condition d'offrir des garanties d'honorabilité et d'être Français ;

« 2° Les sociétés vélocipédiques et les sociétés d'instruction militaire.

« Tout candidat doit être présenté par un délégué ou par un membre parrain, ou simplement justifier par une pièce quelconque de sa bonne conduite. Une carte d'identité lui est remise quand sa candidature a été acceptée.

« La cotisation annuelle est de 5 francs pour les membres individuels ; pour les sociétés affiliées, elle est fixée à 10 francs jusqu'à cinquante membres, et à 20 francs au-dessus.

« Art. 10. — *Honneur et Patrie,* telle est la devise des *Éclaireurs cyclistes.* Ils s'interdisent d'une façon absolue, dans leurs réunions, toutes les polémiques d'individualités ou de sociétés qui annihilent les meilleures idées en décourageant les efforts les plus louables et les plus nobles. »

Parmi les membres d'honneur se trouvent MM. les généraux Henrion-Berthier, baron Rebillot, Clément, Fournier, Prax ; le contrôleur général de 1re classe Martinie ; de Montfort, député ; le colonel Denis, le commandant Schpeck, le capitaine Bergère, etc. Le président est M. Descubes, le secrétaire général M. Saumade, officier démissionnaire.

Bien qu'âgée de quelques mois seulement, la société des *Éclaireurs cyclistes* a déjà beaucoup travaillé. Nous parlons au chapitre suivant d'une de ses curieuses expériences de cyclisme et d'aérostation combinés, point de départ d'études sérieuses dignes d'attention.

Nous croyons enfin ne pouvoir mieux terminer cette notice sur une société si utile, qu'en citant la conclusion d'une conférence qui lui fut consacrée en avril 1897 par M. H. Barthélemy, ancien professeur d'art et d'histoire militaires à Saint-Cyr :

« Tel est le but de la société des *Éclaireurs cyclistes.* Dégagée de tout intérêt matériel, indépendante de toute école systématique, acceptant le progrès sans parti pris, cette

association, fondée par d'anciens officiers et par d'anciens sous-officiers, forme un faisceau d'hommes désintéressés, dévoués, animés des plus pures intentions.

« Prenant comme règle de conduite le conseil d'Horace de joindre l'utile à l'agréable pour atteindre la perfection, adoptant comme devise l'*Utile dulci* du poète latin, ils se proposent d'entretenir et de développer la pratique et les connaissances du cyclisme militaire parmi les réservistes et les territoriaux, d'y initier et d'y préparer les futurs conscrits.

« Je ne connais pas de mission plus noble, et je me félicite d'avoir été appelé à l'honneur d'y contribuer par ma modeste participation.

« Puissent les *Éclaireurs cyclistes* démontrer que le cyclisme militaire n'est plus une utopie, mais une réalité!

« Puissent-ils apprendre un jour qu'au moment où sonnait l'heure fatale de la lutte pour l'existence du pays, les cyclistes combattants, créés, formés, instruits, grâce à leur persévérance et à leur abnégation, ont à la tête

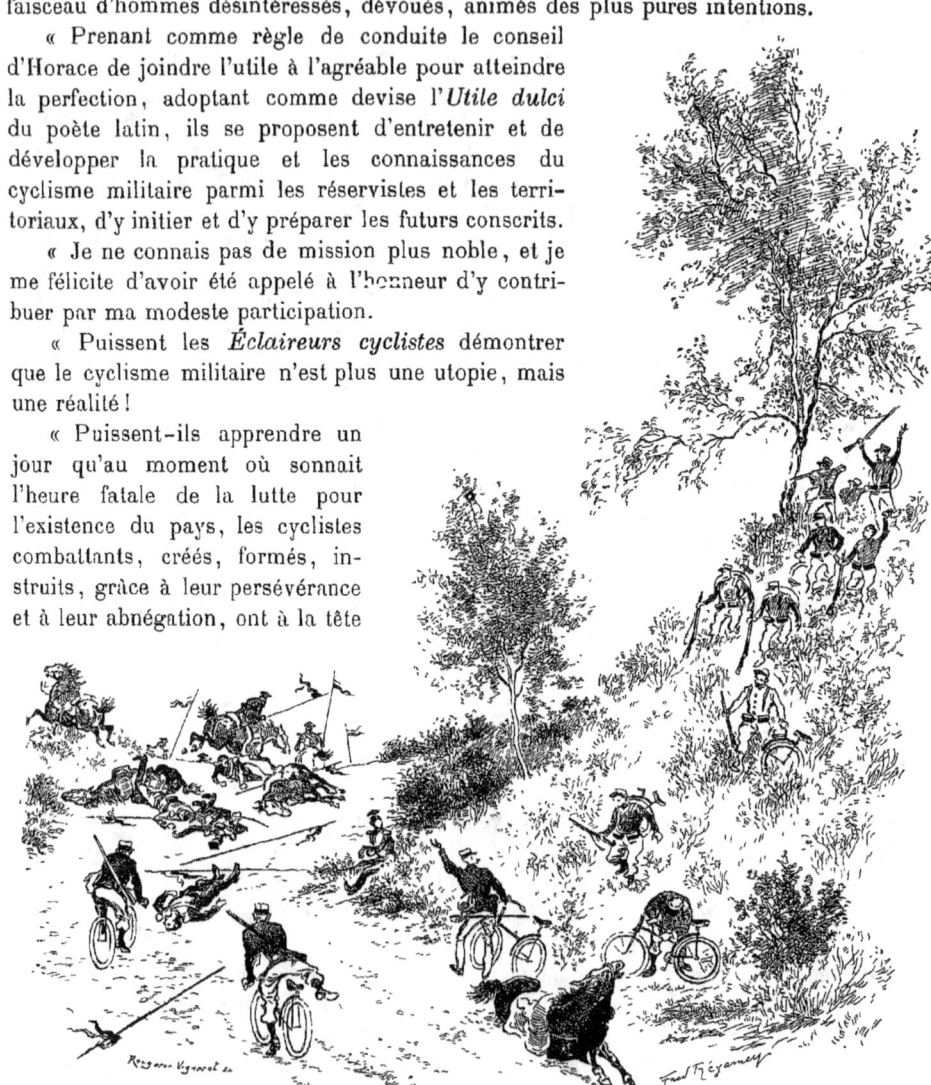

de nos divisions indépendantes forcé la frontière de la défaite, et que, tenant haut et ferme le drapeau tricolore, faisant retentir notre hymne national, notre hymne de déli-

vrance, ils se sont répandus dans les provinces annexées, ou l'implacable ennemi de notre race contraint les fils de nos anciens frères d'armes, de nos compatriotes, à chanter publiquement les louanges du conquérant de leur patrimoine, du vainqueur de leurs pères !

« Quelle superbe récompense à leurs patriotiques efforts ! »

Nous pourrions encore parler de beaucoup d'autres sociétés parisiennes, ayant chacune leur importance et leur utilité : Association vélocipédique d'amateurs, Cycleman, Société vélocipédique métropolitaine, Sport vélocipédique parisien, Club des cyclistes parisiens, Vélo-sport parisien, National Cyclist Union, Guidon vélocipédique parisien, etc. etc., sans compter la multitude des associations qui couvrent la province d'une sorte de filet aux mailles de jour en jour plus serrées, constituant une nation dans la nation, une sorte de ligue dont les desirata pourraient à un moment donné, grâce à l'organisation fédérative, être manifestés d'une façon assez éloquente pour forcer l'attention des autorités. Nous ne voudrions pas ici réveiller les fureurs de ceux à qui le spectre de la Ligue des patriotes donne encore des insomnies. Il y a simplement quelques vexations dont les cyclistes ne s'affranchiront que le jour où ils seront assez puissants, assez organisés, pour qu'il ne soit plus possible de faire la sourde oreille à leurs réclamations.

Ne serait-ce que l'impôt spécial dont ils sont frappés, et qu'il faudra bien un jour ou l'autre ramener à un taux plus équitable.

Il ne s'agit donc pas de la poursuite de ténébreux desseins ! A chaque jour suffit sa tâche, et aujourd'hui le cycliste ne doit songer qu'à rentrer dans le droit commun, à ne plus être comme autrefois une sorte de *outlaw*.

Nous ne pouvons donc qu'applaudir à la fondation de toutes les associations cyclistes, à l'établissement entre elles de bonnes relations. Le mouvement donné ne s'arrêtera pas. Ainsi que nous le disions plus haut, il a produit déjà de tels résultats, que ce serait transformer ce livre en une sorte de Bottin s'il nous fallait donner la liste de toutes les sociétés parisiennes et départementales.

Il en est une cependant dont nous parlerons pour terminer : l'*Omnium*.

De fondation récente, elle pourrait, par la qualité de ses membres, être considérée comme le Jockey-Club de la vélocipédie.

Le roi de Portugal en est membre honoraire, et à sa suite nous voyons le duc Eugène de Leuchtenberg, le prince Antoine d'Orléans, le duc d'Oporto.

Le président actuel est M. le duc de Luynes, assisté de M. le duc de Brissac comme vice-président, et d'un comité composé de MM. le baron Jean de Bellet, le capitaine Chabaud, le comte Arnold de Contades, Pierre Decauville, Georges Derby-Welles, Maurice Faure, Charles-Émile Goguel, Henri Grandpierre, Georges Huillier, le chevalier René de Knyff, le comte de Lorencez, Albert Menier, Gaston Menier, le baron de Morogues, le prince de la Moskowa, Henri Say, le duc d'Uzès, etc. Dans l'annuaire, parmi les ducs, princes, marquis, comtes et barons qui y foisonnent, nous pourrions réunir en un bouquet les noms de représentants des plus vieilles et des plus illustres familles : La Rochefoucauld, Noailles, Radziwill, Rohan, Sagan, d'Ozier, de Saint-

Vallier, Ney de la Moskowa, Breteuil, de Dion, Contades, Boisgelin, Barri, Bastard, Morny, Brissac, Castellane, Broglie..., et combien d'autres! sans oublier les généraux de Biré et comte Friant; un amiral : le baron Lage.

Quelques-uns de ses membres ont déjà à leur actif des succès réservés habituellement aux professionnels : M. Loisel, arrivé second dans la course des Trois-Arts; M. Thibeaut, gagnant du *challenge* de la Faculté de droit.

Enfin le comte A. de Contades, cavalier savant et passionné, ne dédaigne cependant pas la bicyclette et fait indifféremment de la haute école à cheval et à tricycle.

Ce cercle éminemment select pourrait, grâce à la compétence sportive de ses membres, à leur haute situation mondaine, à leur goût impeccable, à leur fortune, avoir l'influence la plus précieuse sur l'avenir de la vélocipédie.

Il semble malheureusement que se soit un peu calmé l'enthousiasme du début, et que, entre autres obligations, la chasse, le cheval, le yachting, les voyages sollicitent trop impérieusement l'attention de ces cyclistes privilégiés.

Quoi qu'il advienne, nous leur devrons toujours d'avoir, par leur patronage, donné un beau renom, un vernis de distinction à ce nouveau sport si décrié à sa naissance. Cet exemple venu de haut dissipera, espérons-le, les dernières appréhensions des snobs qui, n'osant avoir des opinions personnelles, regardent avec inquiétude autour d'eux, et attendent qu'un mot d'ordre leur ait fait connaître ce qu'il est désormais correct de croire ou d'aimer. Ils peuvent être rassurés maintenant : le prince de Sagan a approuvé.

VII

EXCENTRICITÉS, UTOPIES ET INVENTIONS DIVERSES

La vélocipédie est, de toutes les découvertes humaines, celle qui semble avoir offert le champ le plus vaste à l'imagination des inventeurs.

L'apparition de l'antique et respectable célérifère empêcha déjà de dormir un certain nombre de braves gens. Ce fut à qui chercherait un perfectionnement nouveau, une application inédite de ce mode de locomotion jusqu'alors inconnu.

Depuis, cette belle ardeur ne fit qu'augmenter. On en connaît les merveilleux résultats : au lieu d'un jouet rudimentaire, nous avons aujourd'hui une machine pratique, légère et rapide, sur laquelle nous nous jouons de la distance et nous bravons la fatigue.

Mais à côté de ces améliorations graduelles et raisonnées auxquelles nous devons la bicyclette moderne, il y eut beaucoup de rêves bizarres, dont quelques-uns se perdirent dans le domaine de la fantaisie la plus abracadabrante. Nous devons, pour que notre étude soit complète, passer rapidement en revue ces essais; car enfin, on a raillé à leur première apparition bien des découvertes qui plus tard ont conquis le monde. Savons-nous si les génies du xxe siècle ne feront pas sortir quelque nouvelle merveille de ce qui nous paraît aujourd'hui simple excentricité?

Ne nous moquons donc pas du vélocipède aquatique de 1822. C'est en Angleterre qu'il vit le jour, et il fut dénommé *aquatic tripod*. Il commença par servir à de simples promenades sur l'eau; mais bientôt un amateur ingénieux eut l'idée de l'utiliser pour la chasse aux canards sauvages, sur les étangs de Lincolnshire.

Cet appareil était fait de trois flotteurs en fer-blanc ou en cuivre, ayant une capacité de trente à trente-cinq litres. Remplis d'air et hermétiquement clos, ils étaient fixés à l'extrémité de trois tiges de fer arquées, de manière à former un triangle isocèle. A la jonction centrale de ces trois tiges, se trouvait une selle sur laquelle se tenait le vélo-

cipédiste, tandis que ses pieds, touchant presque la surface de l'eau, étaient munis de palettes servant de rames, à l'aide desquelles il avançait et se dirigeait à son gré.

La vélocipédie nautique n'en resta pas là. En 1869, au moment du grand essor cycliste que la guerre devait brusquement interrompre, parut le *podoscaphe* (bateau à pied), sorte de barque rudimentaire portant au milieu une roue à aubes qu'un homme faisait mouvoir avec ses pieds. Deux cordes reliaient le gouvernail à un guidon placé devant le siège.

Le défaut de cette embarcation était sa pesanteur; car, le cavalier étant élevé au-dessus de la barque, la quille devait avoir un contrepoids suffisant.

Néanmoins une autre variété de podoscaphe eut, dix ans plus tard, en 1879, un certain succès en Angleterre. Le prince de Galles se plut, paraît-il, à le faire évoluer sur les pièces d'eau du parc de Windsor.

Cette fois, l'embarcation était composée de deux longues yoles réunies par des traverses. Elles portaient deux roues à aubes placées latéralement et mues par deux cavaliers assis l'un derrière l'autre, comme en tandem.

Plus tard, on essaya d'un canot léger à hélice. Mais cette hélice avait l'inconvénient, lorsqu'on longeait les rives, d'accrocher les herbes du bord ; elle s'embarrassait aussi, au milieu du courant, dans les longues plantes aquatiques de la rivière. Il fallut renoncer à cette invention, et l'on parut reconnaître qu'il est décidément malaisé de nager en pédalant, car nous n'avons pour le moment à enregistrer aucune autre découverte en ce domaine.

Par contre, il semble n'être pas impossible de ramer sur terre. Le *roadsculler* de 1886, — encore une invention anglaise, — en fait foi. Il consiste en un tricycle très bas : deux roues en arrière, une plus petite en flèche. Le cavalier, assis sur un petit banc à coulisses, a la position exacte du rameur dans sa yole. Il appuie ses deux pieds sur la monture de la roue d'avant, tandis que ses deux mains tendues tiennent des poignées de métal, qu'elles font manœuvrer comme des avirons. Des chaînes de Galle, supportées par des roulettes aux deux extrémités de la machine, engrènent sur deux roues dentées fixées au moyeu des deux roues d'arrière.

Canotiers de terre et cyclistes de rivière ! décidément les inventeurs tenaient à bouleverser toutes nos idées préconçues sur les divers modes de locomotion.

Malheureusement, cette fois encore, il y eut des obstacles insurmontables : d'abord la difficulté de se diriger, puis l'essoufflement produit par la position incommode qui rendait la vitesse impossible. Enfin, placé à une si faible hauteur du sol, le rameur recevait en pleine figure toute la poussière du chemin.

Dégoûtés par ces diverses expériences, canotiers et cyclistes reprirent leurs machines respectives, et les choses en sont là pour le moment.

Mais les patineurs, jugeant leurs pieds insuffisamment ailés, rêvèrent d'une vitesse plus grande et tentèrent d'appliquer le vélo à leur sport favori.

La première expérience de bicycle à glace fut faite à Saint-Pétersbourg, sur la Néva,

La chasse à vélocipède.

en 1870. L'appareil n'avait qu'une seule roue à l'avant et était muni, au lieu de caoutchouc, de pointes d'acier. Les pédales étaient fixées à son moyeu, comme on le faisait à cette époque. Le corps de la machine se terminait, en arrière de la selle, par deux patins de bois. Les pédales servaient à se lancer; puis, profitant de la vitesse acquise, le cavalier les lâchait et se mettait debout sur les patins.

Malheureusement l'inventeur, étant tombé avec son vélo dans un trou, fut dégoûté de son invention et l'abandonna.

L'idée fut reprise en 1893 par un Américain, M. Jonas Schmidt. Le cadre compliqué de sa machine ressemble davantage à celui d'une bicyclette et trahit les perfectionnements modernes. Chez lui, c'est la roue d'arrière qui subsiste seule, munie de pointes. Celle

d'avant est remplacée par un grand patin d'acier ; un autre patin est placé au centre, ce qui repousse le pédalier très en avant.

Ce « vélo à glace » a-t-il quelque avenir ? Quels sont ses qualités et ses défauts ? Nous ne saurions le dire, n'en ayant point fait l'expérience. Mais, en somme, il paraît assez pratique.

On véloçait donc sur la terre, sur l'eau et sur la glace. Il restait à pédaler dans les airs. Pourtant, en ce domaine éthéré, il ne semble pas que l'on soit jusqu'à présent arrivé à des résultats concluants.

Un savant a bien inventé, dit-on, un cycle aérien devant faire 100 kilomètres à l'heure, peser 25 kilogrammes et coûter 4 000 francs; c'est pour rien, comme on voit. Mais la police, cette empêcheuse de voler en rond, n'a jamais voulu lui permettre de l'expérimenter.

Par contre, on a fait des combinaisons heureuses de cyclisme et d'aérostation.

Au mois de mai 1897, M. Fernand Xau, directeur du *Journal,* organisa, de concert avec la société des *Éclaireurs cyclistes,* une expérience fort sérieuse et fort intéressante, dont il peut sembler étrange de trouver le récit en ce chapitre, où nous touchons parfois à la haute fantaisie, mais qui y avait pourtant sa place marquée, à cause de son côté pittoresque, d'un modernisme si intense, — si fin de siècle, dirions-nous, si l'on n'avait abusé de cette expression.

Nous avons expliqué, sous la rubrique *Cercles,* ce qu'est la société des *Éclaireurs cyclistes.* Elle avait posé ce problème de savoir :

« 1° Si des cyclistes peuvent poursuivre et s'emparer d'un aérostat qui, par accident imprévu ou atteint par des projectiles, est contraint d'atterrir.

« 2° Si, au moment de cet atterrissage, un aérostier-cycliste peut échapper à la poursuite des coureurs cyclistes. »

Ces questions posées, voici quel fut le thème des opérations :

« Paris est assiégé. Les lignes ennemies occupent toutes les positions situées à six ou sept kilomètres. Des cyclistes sont attachés aux avant-postes. Ils doivent poursuivre les ballons qui paraissent atteints par des projectiles. Le gouverneur de Paris, qui n'a plus de communications avec l'extérieur, décide de faire partir un ballon pour avoir des nouvelles de l'armée de secours dès que le vent sera propice. L'aéronaute emporte une bicyclette et des pigeons qui rapporteront des renseignements. »

Pour mener à bien ce programme, la direction du *Journal* avait frété un superbe ballon cubant 800 mètres. Elle s'était assuré le concours de M. Hervieu, l'ingénieur-aéronaute bien connu, et d'un cycliste-aéronaute, M. Gilbert, qui dans des circonstances du même genre avait déjà fait preuve d'autant de sang-froid que d'ingéniosité. Poursuivi un jour par d'autres cyclistes, il était, dans une course folle, arrivé au bord d'une rivière. Sans hésiter, l'intrépide coureur avait attaché sa machine à une corde, s'était jeté à la nage et, ayant atteint l'autre rive, avait tiré à lui, à travers le cours d'eau, sa bicyclette, sur laquelle il était aussitôt remonté pour repartir à toute vitesse.

Cet homme de ressource et d'énergie devait assurément déjouer les ruses de l'ennemi et lui échapper, si c'était possible.

Le rendez-vous était à l'usine à gaz de la Villette, lieu de départ ordinaire des ballons parisiens. Dès une heure, les éclaireurs cyclistes arrivèrent. On leur mit à chacun un brassard tricolore portant le nom du *Journal;* on les répartit en plusieurs groupes dont chacun reçut une destination différente, de façon à les échelonner sous le vent, entre Enghien et Vaujours. Après qu'ils eurent reçu toutes les instructions des organisateurs, parmi lesquels se multipliait M. H. Barthélemy, le distingué journaliste militaire, ils partirent en escouades sous l'œil du cinématographe et des appareils photographiques.

Pendant ce temps, sur la large pelouse où le public devenait de plus en plus nombreux, le ballon, d'abord loque gisante à terre, se soulevait doucement, se gonflait sous l'afflux du gaz, dessinait peu à peu sa forme élégante. A trois heures il était prêt, et les passagers prenaient place dans la nacelle.

On avait accroché à l'extérieur la cage d'osier des pigeons voyageurs, tandis qu'au-

dessus de la tête des aéronautes se balançait la bicyclette, amarrée au filet du ballon, et dont la roue d'avant tournait sans cesse dans le vide.

Et ce fut parmi les noirs gazomètres, tandis que photographes et cinématographes braquaient leurs objectifs, et que tout près roulaient à grand fracas les trains de la ligne de l'Est, un spectacle étrangement suggestif que le départ de cet aérostat. Il était comme la synthèse, l'éloquent résumé des étonnantes découvertes modernes ; il rappelait que l'homme a entrepris une lutte sans trêve ni relâche pour conquérir les airs, domestiquer la lumière et le feu, faire de l'animal son docile esclave, qu'il a trouvé moyen de se jouer même du temps et de la distance.

Le ballon s'en alla lentement vers l'est, obliqua ensuite vers le nord, pour atterrir au bout de deux heures et demie près de la ligne Paris-Soissons, à l'ouest du bois de Saint-Denis.

Depuis que l'aérostat était en vue, les cyclistes, disséminés partout, le suivaient avec acharnement. Ils étaient assez nombreux pour l'enserrer dans un large cercle, de sorte que la capture du cycliste-aéronaute parut certaine de prime abord. M. Hervieu retarda donc autant que possible l'atterrissement, s'enlevant de plus belle dans les airs, lorsque ses poursuivants s'apprêtaient à le recevoir. Mais, n'ayant plus de lest, il fut forcé de toucher enfin le sol. Aussitôt une demi-douzaine de cyclistes accoururent, et M. Gilbert, malgré toute son ingéniosité, ne put songer un instant à s'échapper.

« L'expérience est-elle concluante? se demande, dans son compte rendu, le journal l'*Armée française*. Non, des séries d'expériences seules, dans des conditions climatérologiques diverses et sur des terrains différents, permettront une conclusion précise basée sur des faits. Néanmoins nous pensons qu'un aérostat, contraint d'atterrir à proximité d'un groupe de cyclistes, sera certainement capturé dans la plupart des cas. Des circonstances particulières pourront quelquefois favoriser la fuite de l'aéronaute. Nous n'en citerons qu'un exemple. M. Hervieu avait eu l'intention un instant de tomber sur le bois de Saint-Denis. La présence de M. La Jeunesse (troisième passager) le détermina à ne pas tenter ce périlleux projet. S'il l'eût mis à exécution, peut-être eût-il réussi à échapper, par cette énergique résolution, aux recherches des coureurs ennemis. »

Cette expérience ne rappelle-t-elle pas, par certains côtés, les attachants romans militaires du capitaine Danrit, et ne laisse-t-elle pas entrevoir les passionnantes et neuves péripéties de la « guerre de demain » ?

La vélocipédie, du reste, est digne d'ouvrir des horizons merveilleux à l'imagination de nos écrivains. Voyez-vous un Jules Verne, par exemple, nous contant le voyage de ce *tricycliste-plongeur-scaphandrier,* que fit naître un jour la fantaisie d'un dessinateur anglais ?

Ah ! si cette utopie se réalisait jamais, la charmante excursion à faire qu'un petit voyage au fond de l'Océan ! Voilà du tourisme instructif, inédit, et qui fournirait une belle moisson d'impressions peu banales. Et puis, le voyage serait fructueux sans doute d'une autre manière : les poissons, attirés par le fanal, offriraient une capture aisée,

et l'on remonterait à la surface chargé de butin ; ce serait autrement intéressant que la pêche à la carabine, dont s'amusa tant le bon père Dumas au cours de son *Voyage en Suisse*. A quand les pêcheurs tricyclistes et scaphandriers à l'abri des naufrages ?

Pour en finir avec les projets séduisants en théorie, mais d'une application vraiment trop peu pratique, qu'on nous permette de signaler l'une des dernières trouvailles de M. Alphonse Allais. Cet humoriste, aussi célèbre par nombre d'extraordinaires inventions que par ses écrits de haute fantaisie, vient de découvrir un bien étrange système dont l'application à la vélocipédie militaire aurait, assure-t-il, les plus heureuses conséquences.

C'est dans le *Journal* que nous découpons l'article où il expose le résultat de ses laborieuses recherches et dont nous extrayons les principaux passages :

« Il n'est pas besoin d'avoir pratiqué longtemps la bicyclette pour s'apercevoir qu'après avoir pédalé pendant plusieurs heures, on éprouve une certaine fatigue qu'on ne ressentait pas au départ. C'est, du reste, ce qui arrive souvent dans les exercices corporels.

« Il n'échappera donc pas, même aux esprits les plus prévenus, que celui qui pourrait éviter toute fatigue aux cyclistes militaires (lesquels ne se livrent pas pour leur plaisir à ce genre de sport) réaliserait un immense progrès.

« On pensa d'abord que le chien pourrait être attelé à une bicyclette et diminuerait de beaucoup les efforts du cycliste. Mais cette idée, qui est tout juste applicable pour un cycliste isolé, devient impossible pour les cyclistes militaires qui circulent en troupe.

« Si bien dressé qu'il soit, le chien n'a pas l'esprit de discipline et d'obéissance qui caractérise le soldat.

« Aussi l'inventeur a-t-il songé à se servir d'un animal qui n'a pas été, — que nous sachions, — utilisé comme locomoteur de l'homme : nous voulons parler de l'écureuil.

« Dans l'appareil qui fait le sujet de ce rapport, la roue dentée que les pédales mettent en mouvement est remplacée par une cage actionnée par un écureuil, sur laquelle vient s'engrener une chaîne transmettant le mouvement à la roue de derrière.

« D'après les calculs auxquels s'est livrée la commission, un écureuil adulte, bien entraîné, peut donner une vitesse minimum de 12 à 14 kilomètres à l'heure pendant trois heures de suite, et est en mesure de reprendre son travail après une heure de repos. On peut, naturellement, augmenter cette vitesse en doublant le nombre des écureuils dans la cage de transmission.

« Rien n'empêche, en outre, d'emporter des écureuils de rechange dans un panier d'osier fixé à l'arrière de la selle.

« L'entretien de l'écureuil revient à environ cinq centimes par jour. »

Comme pour l'œuf fameux de Christophe Colomb, cela est aussi simple qu'ingénieux, et l'on pourrait s'étonner que personne, avant M. Alphonse Allais, ne s'en fût avisé. Quoi qu'il en soit, nous espérons que cette remarquable invention n'aura pas le sort de

tant d'autres de son génial auteur, mais qu'elle sera, en haut lieu, étudiée avec tout le soin qu'elle paraît mériter.

Pour passer à un ordre d'idées plus pratiques, nous devons parler ici des appareils divers pour l'entraînement en chambre.

Il en existe plusieurs systèmes. Le plus simple est formé d'une tige verticale fixée au sol, représentant la fourche d'une bicyclette. Cette tige supporte une selle, un guidon et une roue munie de pédales. Mais cette roue ne touche pas le sol et est formée d'un simple plateau en fonte qu'il s'agit d'actionner. Lorsque le nombre des tours de roue correspond à une certaine distance parcourue, le cycliste en est averti par la sonnerie d'un timbre.

Un autre appareil se compose d'un tricycle ou d'une bicyclette maintenue immobile par des supports qui permettent de faire tourner les roues sans avancer.

Divers autres systèmes ont été inventés pour que les coureurs puissent faire travailler leurs muscles et s'entraîner sans sortir de chez eux.

Des amateurs même en font usage. On est en droit de supposer qu'ils préfèrent la gymnastique au pittoresque et ne craignent pas la monotonie d'un horizon restreint. Quelquefois d'ailleurs, l'imagination supplée chez eux à la réalité.

On cite notamment un général, et non des moins connus, qui a coutume de voyager ainsi. Il enfourche son appareil et place devant lui une carte d'état-major, sur laquelle il suit attentivement la route fictive qu'il se propose de faire. Lorsqu'une montée est indiquée, il serre son frein, afin d'être obligé de donner un effort vigoureux pour gravir la côte; puis il se laisse aller avec aisance, effectuant une belle descente. Il doit avoir à présent achevé de la sorte son tour de France.

On peut aussi, au lieu d'une carte, placer devant soi un récit de voyage qu'on lit tout en pédalant; cela vaut bien tant d'explorations accomplies les pieds sur les chenets. Ainsi, point de vents contraires, ni de poussière, ni de pluie; point d'aléa pour le repas ou le gîte, point de pneu crevé en plein champ, point de collision à craindre avec d'autres cyclistes, ni d'algarades avec des charretiers malappris.

Nous ne raillons point. N'est-il pas permis à chacun de prendre son plaisir comme il l'entend?

Les vélocipédistes en chambre sont peut-être de grands philosophes. S'ils ne peuvent raconter :

> J'étais là, telle chose m'advint,

ils sont autorisés à dire : J'ai rêvé que j'étais là, que telle aventure m'est arrivée, et l'on sait que le rêve a des illusions et des mirages enchanteurs dont la réalité est souvent dépourvue.

Mirage enchanteur!... Il en est un, étrange plutôt qu'enchanteur, dont les vélocipédistes d'autrefois subissaient l'illusion singulière lorsque, rentrant le soir après une journée de pédale, ils traversaient, aux dernières lueurs du couchant, la morne banlieue parisienne.

Un match fantastique.

Autour d'eux, de tous côtés, dans les plaines qui s'étendent des collines de Villejuif, Meudon, Châtillon, à la ligne des fortifications, d'énormes roues, tournant lentement sur place, silhouettaient en noir, monocycles démesurés, leurs jantes et leurs rayons sur les pourpres et les ors du soleil déclinant. La nuit tombait, éteignant les dernières clartés, les derniers bruits. Dans le crépuscule de plus en plus assombri, les grandes roues continuaient leur lente rotation, avec des grincements, des gémissements qu'on commençait à percevoir dans le silence environnant.

Accrochés des pieds et des mains à des échelons disposés tout le long de la jante, deux ou trois hommes qu'on ne voyait pas grimpaient, maintenus toujours au même niveau par la fuite de la roue se dérobant sous eux. En cette besogne d'écureuil tournant dans sa cage, leur vie se passait, et jusqu'à la fin ils semblaient poursuivre l'établissement d'un monotone record, tous les jours recommencé.

Les gens sensés que préoccupent d'abord le pourquoi et les causes n'ignoraient pas que ces cycles servaient aux carrières qui sillonnent le sous-sol de toute cette partie de la rive gauche, et ils passaient, indifférents.

Maintenant, ces roues très anciennes ne dressent plus leurs squelettes sur le ciel noir. Des machines établies sur de hautes maçonneries les remplacent au nom du progrès, dans ces plaines d'Arcueil, de Montrouge, de Vanves, dépouillées du mystère qui mettait un charme à la tristesse de leur ingrat horizon. C'est fini des légendes. Les cyclewomen nerveuses peuvent rentrer en paix à Paris ; elle ne seront plus émotionnées par les fantômatiques monocycles qui, dans les brumes du soir, paraissaient montés par les âmes de fantastiques champions, s'entraînant en gémissant pour un match d'outre-tombe.

VIII

AUTOMOBILISME

« Mon cher Monsieur Régamey,

« Vous insistez aimablement afin que je vous fasse part de mon sentiment sur l'automobilisme. Malgré l'amical intérêt que vous avez bien voulu me témoigner à la suite de mon accident du printemps dernier, je ne suppose pas que vous désiriez d'une façon bien précise le récit de l'impression qu'a produite sur moi cette catastrophe. Autant vaudrait interroger le boulet de canon sur ce qu'il a pu éprouver durant le parcours de sa trajectoire. Dans mon cas, c'est le boulet qui s'est brisé contre l'obstacle. J'ai été ramassé presque en morceaux ! Je suis resté étendu ou assis dans un fauteuil roulant pendant plus de trois mois.

« Je vous assure que, malgré cette épreuve, je n'ai jamais ressenti à aucun moment la moindre rancune contre l'automobilisme, dont je reste le partisan convaincu et réfléchi. Toute locomotion de l'être humain expose celui-ci à des chutes et à des heurts qui, pour le piéton même, peuvent être mortels. Subissons notre sort ou momifions-nous ; voilà ma doctrine.

« L'avenir appartient à l'automobilisme. La traction mécanique substituée à la traction animale ne supprimera ni le cheval de guerre, ni le cheval de luxe. Buffon ne cessera pas d'avoir eu raison. Le cheval de trait utilisé pour les transports en commun, pour le camionnage des marchandises et pour les travaux de la terre, a vu son emploi singulièrement réduit au fur et à mesure que les réseaux de chemins de fer se sont étendus, et que la mécanique agricole a multiplié ses applications en les généralisant.

« Les bêtes d'attelage d'usage courant, dont les emplois subsistent encore, celles qui traînent nos voitures publiques, par exemple, sont appelées à voir leurs espèces disparaître prochainement. On reconnaît dès maintenant, et l'on reconnaîtra chaque jour

davantage, que nos pâturages rendront un meilleur service à la nation en concourant plus abondamment à son alimentation en viandes de boucherie qu'en servant à l'élevage de futurs chevaux de fiacres, d'omnibus et d'autres véhicules, pour le menage desquels on ne recherche pas les bêtes aux formes irréprochables et aux allures remarquables.

« L'automobilisme remplacera économiquement et avantageusement au point de vue de la sécurité, aussi bien qu'à celui de la rapidité des déplacements, les voitures attelées, comme le vélocipède s'est substitué fatalement aux chevaux de selle étrangers à l'équitation de luxe, et a même réduit le nombre des cavaliers qui pratiquaient cette dernière.

« L'élevage français ne souffrira pas de l'avènement de l'automobilisme, car depuis longtemps les chevaux communs d'attelage sont importés en France de Hongrie, de la Plata, des États-Unis de l'Amérique du Nord, et quelquefois d'Allemagne; ou bien ils se recrutent parmi les bêtes de réforme et celles de luxe qui sont devenues hors de service.

« Les compagnies de chemins de fer se gardent bien de voir dans l'automobilisme une concurrence réelle, pas plus que dans la vélocipédie. Elles comprennent qu'elles profiteront du regain de circulation et d'amour de la circulation qui se manifeste; le mouvement créé en dehors d'elles par nos nouveaux moyens de locomotion automobile leur sera fructueux, car ce mouvement ne peut que converger vers les lignes ferrées, auxquelles il amène des voyageurs, à la façon des ruisseaux et des petits cours d'eau qui vont grossir le débit des fleuves et des grandes rivières.

« Vers l'année 1840, M. Thiers trouva, en dehors du parlement, une majorité imposante de citoyens qui le proclamèrent bon prophète, parce qu'il refusait de croire à l'avenir des chemins de fer. Il ne pouvait admettre que nos majestueuses routes royales, désertées par le roulage, le service des malles-postes, des diligences et des chaises de poste, abandonnées également par cette procession de piétons qui allaient des compagnons du tour de France aux touristes, aux chemineaux et jusqu'à la chaîne des forçats, fussent condamnées à voir un jour l'herbe croître sur leurs chaussées, et leurs auberges se fermer.

« Les événements ont donné tort à M. Thiers! Les grelots des attelages et les chansons des chemineaux cessèrent de retentir sur nos routes. Avant 1860, nos routes impériales, ces artères de la circulation nationale, ces tronçons français du réseau international des communications de peuples à peuples, avaient vu disparaître leur animation; elles ne servirent plus dès lors qu'au mouvement régional des centres provinciaux : elles ressemblèrent à un désert qu'on aurait passé au laminoir.

« M. Thiers eut plus tard, en 1870, la douleur patriotique de voir la vie revenir à nos routes nationales de l'Est, du Nord et du Centre, sous les pieds de l'envahisseur étranger et sous le roulement des convois militaires!

« Mais laissons derrière nous ces tristes souvenirs! Chantons victoire; la lumière d'une nouvelle aurore éclaire les grands chemins de la France, où l'animation renaît. Les joyeux tourne-brides ont repeint leurs enseignes, et la servante accorte y attend

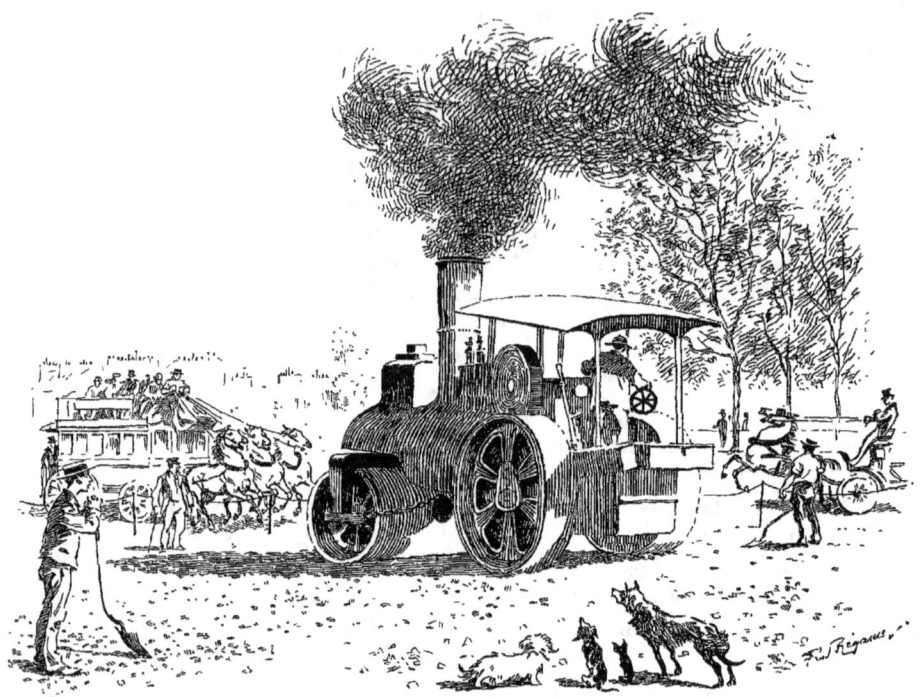

Les premiers automobiles à Paris.

joyeusement le client vagabond. Les piétons ont reparu les premiers; mais ils sont de leur époque, ils veulent aller vite comme la fin du siècle, et leurs jambes pédalantes les transportent à califourchon, à la garde de la divinité bicycliste, qui fait porter culottes par les femmes !

« L'automobilisme est venu après le cyclisme, et, en lui indiquant nos routes fréquentées de plus belle, il lui a dit : Part à deux ! — Pas bête, l'automobilisme ! je crois bien qu'il a attendu avant de paraître que les cyclistes aient bien voulu être ses éclaireurs. Le Touring-Club et l'Automobile-Club se sont donné le mot pour refaire nos routes. Refaire les routes, c'est les rendre praticables au moyen d'indications utiles à ceux qui les parcourent, c'est y préparer des gîtes hospitaliers, c'est faire injonction à l'autorité publique de surveiller de près l'entretien et l'amélioration de ces routes.

« Que vous dire encore de l'automobilisme? C'est la circulation et le transport en voiture à grande allure, rendus au réseau de nos routes nationales et de nos chemins publics. Son progrès est incessant. L'automobilisme, comme le cyclisme, a passé des

mœurs sportives, auxquelles tous deux ont donné la respectabilité, dans l'usage domestique. Demain certainement il répondra à un besoin général et national.

« Les perfectionnements de l'automobilisme font honneur à la science mécanique et à l'ingéniosité des constructeurs ; l'heure est proche où ces perfectionnements seront le triomphe artistique de ces mêmes constructeurs, qui auront su imaginer l'élégance de la forme qui fait encore défaut aux voitures sans chevaux.

« Je m'honore d'avoir été au nombre de ceux qui, les premiers, ont discerné l'avenir assuré de l'automobilisme ; avec le concours d'amis dont j'ai partagé la clairvoyance, j'ai empêché que la traction mécanique actionnée par la vapeur, le pétrole, l'électricité, ne restât un jouet au service d'une classe nouvelle de sportmen, qui n'envisagent pas le progrès au delà du jouet qui les amuse et les exerce.

« Présenté et encouragé par des esprits sérieux et prévoyants, l'automobilisme aura sa part dans la vraie réforme sociale qui s'impose, celle qui démocratisera les moyens d'utiliser économiquement le temps, et de diminuer la fatigue corporelle dans la locomotion privée ou en commun.

« Je n'allongerai pas ma communication en analysant tous les services que l'automobilisme peut rendre, en supprimant la dépense des attelages et en substituant aux véhicules qui dépendaient de la fatigue ou de la maladie des animaux des voitures toujours prêtes et mises à l'abri des accidents du cheval qui s'emporte, s'effraie ou s'abat, dont l'indocilité est une menace perpétuelle, et qui mange l'avoine des champs où l'on aurait pu semer le blé.

« J'ajoute que le vélocipède et la voiture automobile sont des instruments de charité : grâce à eux, le docteur, médecin des corps, et le prêtre, médecin de l'âme, qui connaissent rarement la fatigue d'eux-mêmes, mais qui ont à compter avec celle de leur monture ou de leur attelage, pourront multiplier leurs courses en multipliant les secours physiques et moraux que nos populations attendent de leur ministère.

« Il me semble, mon cher monsieur Régamey, que vous me criez : En voilà assez ! en voilà trop ! Je m'arrête donc par obéissance, et je me dis

« Votre affectionné

« Georges Berger. »

Nul plaidoyer plus éloquent ne pouvait être placé en tête d'un chapitre consacré à l'automobilisme, que cet acte de foi d'une victime dont la confiance et l'enthousiasme ardents, absolus, ont triomphé de la cruauté de l'épreuve. L'apôtre peut aujourd'hui oublier ses souffrances en constatant le beau résultat de ses efforts, le chemin parcouru, le triomphe de ses idées.

L'avenir est à l'automobilisme ; les routes se présentent maintenant faciles devant lui, s'enfonçant à l'infini dans un horizon dont on ne peut deviner les limites. Il n'a plus

qu'à rouler joyeusement, laissant loin en arrière le tas des « sots d'esprit », — comme disait Michelet, — dont les railleries ne sont plus même un murmure. Les dernières méfiances, les dernières appréhensions se sont éteintes ; tous à présent acclament les clairvoyants ouvriers de la première heure, et comprennent que si l'œuvre n'est pas encore parfaite, elle le sera demain.

Les Parisiens, du reste, sont bien excusables d'avoir manqué de confiance au début. Longtemps ils ne purent s'imaginer l'automobilisme que sous la forme des lourdes machines à broyer les cailloux qui, geignant, soufflant, se traînaient péniblement sur les chaussées, écrasant le macadam. Comment auraient-ils pu deviner les voitures légères, rapides, obéissantes d'aujourd'hui ?

D'ailleurs, bien avant eux, d'autres plus savants n'avaient pas été plus perspicaces.

En 1769, un Français, Joseph Cugnot, inventa la première voiture mue par la vapeur. Il la proposa au duc de Choiseul, alors ministre, comme pouvant servir au transport des bagages et des munitions de l'armée. Elle fut expérimentée devant une commission dont faisaient partie le ministre et le célèbre général Grébauval ; les essais, malgré

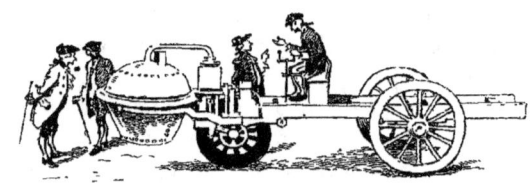

La voiture de J. Cugnot.

l'insuffisance du résultat, décidèrent le gouvernement à faire à l'inventeur la commande d'une machine, dotée des perfectionnements que cette première tentative avait suggérés. Les exigences étaient modestes : on se contentait de souhaiter une voiture pouvant porter un poids de huit à dix milliers, et faire environ une lieue à l'heure.

Vers 1770, Cugnot était prêt et attendait, pour faire de nouveaux essais, les ordres du duc de Choiseul, lorsque celui-ci étant tombé en disgrâce, le malheureux inventeur, victime de ce changement de personnes, s'aperçut des inconvénients de l'instabilité ministérielle. La voiture, reléguée à l'Arsenal, y fut oubliée. On peut aujourd'hui la voir dans les galeries du Conservatoire des Arts et Métiers. C'est l'aïeule, la grand'mère, qui mérite qu'on aille la saluer en respectueux pèlerinage.

Les années passèrent, et avec elles la Révolution, les guerres de l'Empire. Le calme revenu après tant de bouleversements, la vie normale reprenant son cours, les inventeurs se trouvèrent dans un milieu plus favorable, mieux disposé à examiner, à expérimenter leurs découvertes.

Cette fois, ce furent les Anglais qui reprirent la lutte. Après diverses tentatives, une locomotive routière, entre autres, fit en 1833, pendant quelque temps, le trajet de Londres à Birmingham.

« Ces machines, nous apprend M. le comte de la Valette dans une conférence, étaient lourdes, encombrantes, peu maniables, souvent grotesques. Elles n'obtinrent guère qu'un

succès de curiosité, de curiosité vite émoussée. La satire s'en mêla; elles disparurent peu à peu de la circulation, sous la risée de l'opinion publique.

« Deux dessins humoristiques, datant de 1834, avaient la prétention de montrer ce que deviendraient Hyde Park et Regent's Park, grâce au progrès des automobiles sur rails et sur route. Nous sommes fondés à croire que l'aspect sera tout autre avec nos automobiles modernes.

« Les locomotives routières ne pouvaient résister à de si formidables attaques, et leur circulation était aussi singulièrement entravée par les lois restrictives que le Parlement anglais faisait pleuvoir sur elles.

« Leur allure maladroite, dangereuse même, justifiait jusqu'à un certain point ces mesures draconiennes.

« Aussi, en vue de prévenir leurs écarts, tout était réglementé pour rendre ces automobiles inoffensives, c'est-à-dire à peu de chose près immobiles.

« — La largeur des jantes était méticuleusement déterminée pour protéger contre des ravages chimériques les routes d'Albion.

« — Un homme à pied, portant un drapeau rouge, devait précéder de cent mètres au moins les locomotives routières en marche, pour prévenir les passants de leur approche.

« Ordinairement, comme rien ne le pressait, il allait à reculons pour veiller à sa propre sécurité.

« — Un article stipulait qu'en aucun cas la vitesse ne devait dépasser quatre kilomètres à l'heure.

« Article inutile et, à tout prendre, le moins gênant de tous, puisque la vitesse ne pouvait guère atteindre ce chiffre. Pas n'est besoin de dire qu'elle était plutôt négative dans les côtes.

« Le plus curieux, c'est que ces prescriptions d'un autre âge sont aujourd'hui encore en vigueur [1].

« Vous voyez qu'en Angleterre les locomobiles routières ne pouvaient pas aller bien loin. Leur mouvement s'arrêta tout à fait au lendemain d'un accident sur la route de Glasgow à Paisley, en 1834.

« Une coalition entre les compagnies de chemins de fer et les entrepreneurs de diligences agit sur le Parlement, qui, malgré une enquête favorable à la nouvelle locomotion, éleva encore les droits de péage dont elle était déjà frappée.

« En France, la liberté devait conduire à de meilleurs résultats. Même la première moitié du siècle ne fut pas perdue en efforts stériles. Les disciples de Cugnot continuèrent utilement son œuvre.

« Pendant cette longue période, un grand nombre d'inventeurs ont apporté des perfectionnements intéressants, parmi lesquels le plus remarquable est l'adaptation de l'en-

[1] Ces ordonnances ont été abolies vers la fin de l'année 1896.

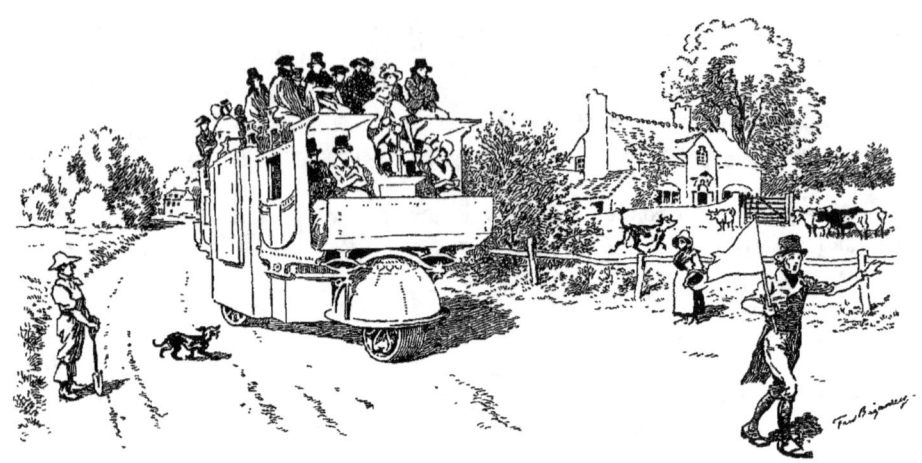

Diligence à vapeur faisant le service entre Londres et Birmingham.

grenage différentiel aux essieux moteurs, par Pecqueur, en 1828, organe désormais essentiel de nos automobiles modernes.

« Toutefois, influencées par les progrès séduisants des machines de chemin de fer, les constructions allaient s'écartant de plus en plus du type primitif : la voiture dégénérait en locomotive. Tout était sacrifié à la puissance, aux dépens de la légèreté.

« En 1869, la locomotive routière de Thomson, pesant à vide 8500 kilos, et à une vitesse de huit kilomètres, devait remorquer une charge de trente tonnes. C'est le premier véhicule sur lequel on ait appliqué des bandages en caoutchouc vulcanisé, aussi bien aux roues motrices qu'aux roues directrices. »

Encore une fois, en 1870, les catastrophes politiques firent oublier l'automobilisme. Puis, en 1873, les initiateurs reprirent leur marche en avant.

Amédée Bollée fait le voyage du Mans à Paris pour présenter à l'Académie des Sciences sa voiture « l'Obéissante ». Et à partir de ce moment, sans relâche, il lance sur les routes des machines de types divers et toujours perfectionnés.

En 1876, en collaboration avec Dalifol, voiture de tramway automobile de cinquante places.

En 1878, pour l'Exposition universelle, une voiture légère, la « Mancelle ». pouvant atteindre une vitesse de 35 kilomètres à l'heure.

En 1879, grand omnibus à vapeur de quarante places, la « Marie-Anne », dont le poids dépasse 27 000 kilos. Il exécute le trajet du Mans à Aix, 1760 kilomètres, en soixante-quatorze heures.

En 1880, la « Nouvelle ».

A cette époque, d'autres constructeurs entrent en lice. Le comte de Dion, s'associant à M. Bouton, invente des voitures, puis des tricycles, des quadricycles, qui redeviennent voitures à trois, quatre roues, et, en 1893, se transforment encore en voitures ordinaires remorquées par un tracteur les traînant à une vitesse de 45 kilomètres à l'heure. Ce sont les premiers constructeurs qui, sortant de la période expérimentale, produisent des voitures pratiques destinées au public, au commerce, voitures légères en outre, arrivant à ne pas peser plus de 400 kilos. De la période des débuts datent une trentaine de tricycles et quadricycles que le comte de Dion a la satisfaction de rencontrer quelquefois roulant encore malgré leur âge relativement avancé et bien que, depuis cette quinzaine d'années, les progrès de l'automobilisme les aient relégués à un rang équivalent à celui qu'occupent les fusils à piston par rapport aux armes à tir rapide d'aujourd'hui.

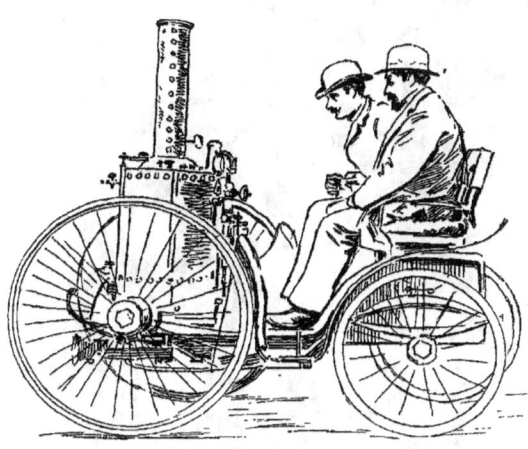

Quadricycle fait en 1883.

Avec leurs nouveaux tricycles à pétrole, créés en 1895, MM. de Dion et Bouton sont en effet parvenus à faire fonctionner de façon absolument pratique l'instrument le plus léger qu'on ait encore trouvé. Depuis leur succès dans la course Paris-Marseille-Paris, de 1896, de nouvelles machines de ce type viennent tous les jours augmenter les escadrons de leurs aînés sillonnant les rues de Paris et les routes départementales.

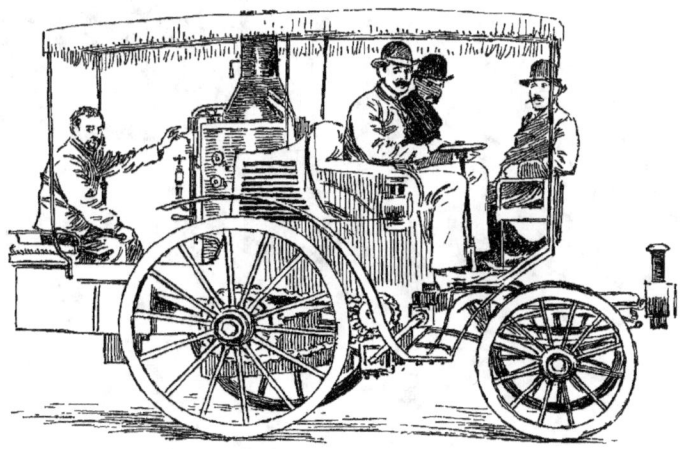

Phaéton fait en 1884.

M. le comte de Dion à l'usine.

Qu'il nous soit permis, en passant, de saluer la personnalité de ce gentilhomme. Pouvant employer ses forces et sa fortune à être un des « arbitres de l'élégance », un des princes du *high life,* il n'a pas tardé à sentir son intelligence et son énergie sollicitées par de plus hautes curiosités. Pour une large part, il aura contribué à créer en France une industrie nouvelle, dont l'influence sur la prospérité générale pourrait bien dépasser les prévisions les plus optimistes. Un sérieux courage et beaucoup d'enthousiasme étaient nécessaires pour risquer son avenir dans cette lutte si pleine de fatigues, de difficultés, d'embûches, et aussi pour rompre avec certains préjugés et certaines habitudes de vie. A ce titre, il nous a semblé bon de citer cet exemple.

Tricycle fait en 1884.

Remarquons enfin que c'est, croyons-nous, la première fois en industrie qu'une idée née en France aura été menée jusqu'au bout par des cerveaux français. Nous sommes, malgré les tentatives rivales, le grand marché des voitures sans chevaux. Pourrons-nous le rester ? Là, comme en d'autres cas, les impôts et les bureaucraties réussiront-ils à rendre cette industrie impossible dans notre pays et à la faire passer à l'étranger?

Ce n'est pas le lieu d'insister. Quittons vite ce terrain difficile pour revenir à nos automobiles.

Nous ne pouvons entrer dans une description scientifique des différents mécanismes. Notre cadre ne nous permet pas de nous étendre sur ce point.

Nous devons nous borner à indiquer la découverte du générateur à vaporisation instantanée de M. Serpolet, qui marque une étape importante dans les progrès de l'automobilisme.

En 1887, cet inventeur fait sur un tricycle muni de son appareil le voyage de Lyon. En 1888, ses voitures obtiennent les premières l'autorisation de circuler dans les rues de Paris. Inventeurs et inventions, à partir de ce moment, se multiplient, lorsque, à l'Exposition de 1889, le moteur à pétrole apparaît.

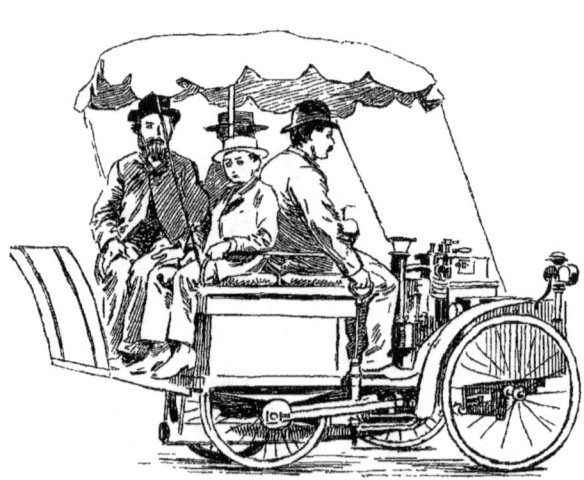

Voiturette, quatre places, faite en 1885.

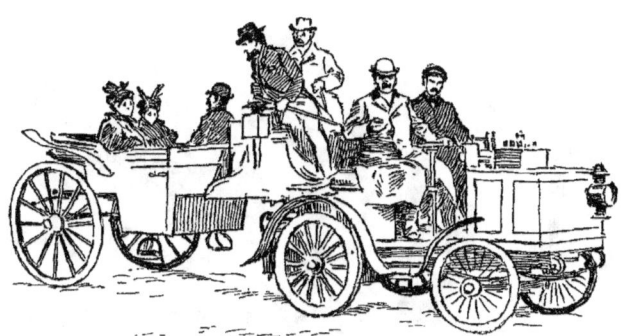

Tracteur de vingt-cinq chevaux fait en 1892.

MM. Panhard et Levassor, appliquant le moteur Daimler aux voitures légères, provoquent une sorte de révolution au détriment de la vapeur et même de l'électricité, qui, elle aussi, avait été utilisée par MM. Jeantaud, Sartia, Ponchain et nombre d'autres.

Citons encore les voitures de MM. Delahaye, constructeur à Tours ; Henri Vallée, au Mans ; les frères Peugeot, etc.

Trois systèmes étaient donc en présence : vapeur, électricité, pétrole. Des épreuves sérieuses s'imposaient.

Deux ou trois courses furent essayées ; puis M. Pierre Giffard, qui avait déjà lancé la bicyclette en organisant la course Paris-Brest, résolut de tenter une expérience qui permît de réunir de suffisants éléments d'appréciation. Dans la course de Paris-Rouen qu'il organisa (1894), le pétrole triompha pour l'ensemble de ses avantages, mais fut battu par la vapeur au point de vue de la vitesse.

Ce fut le premier grand succès de MM. de Dion et Bouton, qui arrivèrent premiers avec un tracteur traînant une victoria.

L'année suivante, dans une seconde épreuve, organisée par un comité à la tête duquel se trouvaient MM. de Dion et Van Zuylen, la revanche du pétrole était complète. Le chemin à parcourir cette fois pouvait effrayer les plus résolus : 1 200 kilomètres devaient être effectués d'une seule traite, sans repos.

Cette course de Paris-Bordeaux-Paris est le véritable point de départ d'un mouvement universel, qui détermina le succès définitif des voitures automobiles.

Le résultat remplit d'étonnement et d'admiration ceux mêmes qui avaient le plus de confiance, mais qui croyaient impossible le maintien sur un aussi long parcours d'une vitesse supérieure à 12 kilomètres à l'heure. Or c'est en quarante-neuf heures que fit le chemin la voiture qui arriva première. Celui qui la menait, M. Levassor, avait pu tenir la barre de direction deux jours et deux nuits sans dormir, et sans cesser pourtant de garder sa présence d'esprit.

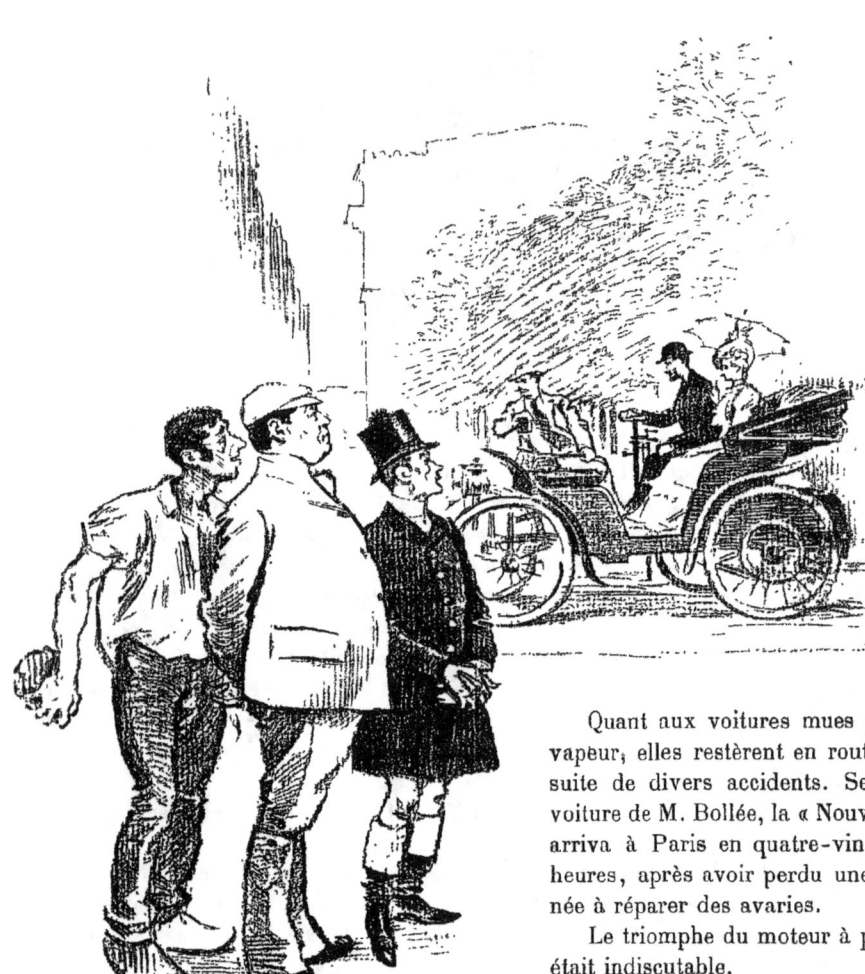

Ceci tuera cela.

Quant aux voitures mues par la vapeur, elles restèrent en route à la suite de divers accidents. Seule la voiture de M. Bollée, la « Nouvelle », arriva à Paris en quatre-vingt-dix heures, après avoir perdu une journée à réparer des avaries.

Le triomphe du moteur à pétrole était indiscutable.

Et maintenant que va-t-il advenir de cette rivalité entre les trois modes?

La vapeur a pour elle l'ancienneté. Depuis le commencement du siècle qu'elle est appliquée à nombre de machines de toutes sortes, elle a obligé à des études variées, considérables. On en a l'habitude, on est maître de son maniement, on est arrivé à construire pour son usage

des mécanismes d'une précision, d'une perfection, d'une régularité de marche admirables. Mais, pour ce cas spécial, il faut reconnaître qu'elle présente des inconvénients ; quels que soient les perfectionnements apportés à l'indispensable chaudière, il faut toujours du temps pour allumer le foyer et mettre en marche la machine. Or une véritable automobile doit toujours être prête instantanément.

Cette condition est remplie par le moteur à pétrole. Son principe repose sur la force obtenue par l'explosion d'un mélange formé d'air et de vapeurs de pétrole. Ce mélange détonnant produit un volume considérable de gaz chauds, qui, dans un vase clos de petite dimension, détermine une énorme pression. Un mécanisme composé de pistons, bielles, manivelles et clapets, entre alors en action et met en mouvement un arbre tournant. L'encombrante et toujours dangereuse chaudière est supprimée ; quelques litres de pétrole suffisent à de longs parcours, et la dépense se réduit à quelques centimes par kilomètre.

Cette dépense qui, pour employer des termes à peu près techniques, est d'environ cinq cents grammes d'essence par cheval-heure, serait réduite à un infime minimum si de puissants intéressés n'étaient parvenus à faire établir des droits ridiculement exagérés sur les pétroles.

Quant à l'électricité, le jour où la science aura réussi à emmagasiner une force considérable sous un poids et un format minimes, elle sera le moteur idéal, car elle permet de supprimer bielles et manivelles, et par conséquent les secousses et les trépidations, inconvénients sérieux des voitures à pétrole actuelles.

Malheureusement nous n'en sommes pas là. Les accumulateurs sont encore très pesants, doivent être rechargés souvent et au prix de grandes difficultés. Les voitures électriques ne peuvent donc à présent servir que pour de petites distances.

Pour nous résumer, au point où en est la question, nous croyons pouvoir dire que : la vapeur convient pour les gros poids, les transports industriels ; le pétrole, à cause de son odeur, pour le service particulier hors des villes ; et l'électricité pour le service dans les villes, où les distances à parcourir sont courtes et la recharge des accumulateurs possible.

Débarrassé de la multiplicité des détails, c'est en ces termes que se présente le problème.

Quel est celui des trois modes de traction qui triomphera des autres ? Peut-être tous les trois tour à tour, suivant les progrès de la science ; peut-être aussi un quatrième, insoupçonné encore et jouant le rôle d'outsider.

Mais rien ne saurait plus enrayer le mouvement qui pousse l'automobile à supprimer quasiment la voiture traînée par de pauvres rosses. Déjà elle n'est plus un jouet entre les mains de l'oisif et du sportsman. Nombre d'industriels, de commerçants, l'utilisent pour leurs affaires ; et lorsque paraîtra cet ouvrage, la compagnie des Petites-Voitures aura, si nous en croyons les journaux, sur le pavé de Paris cinq cents fiacres roulant sans chevaux et sous la conduite, non plus d'un cocher, mais d'un chauffeur-mécanicien.

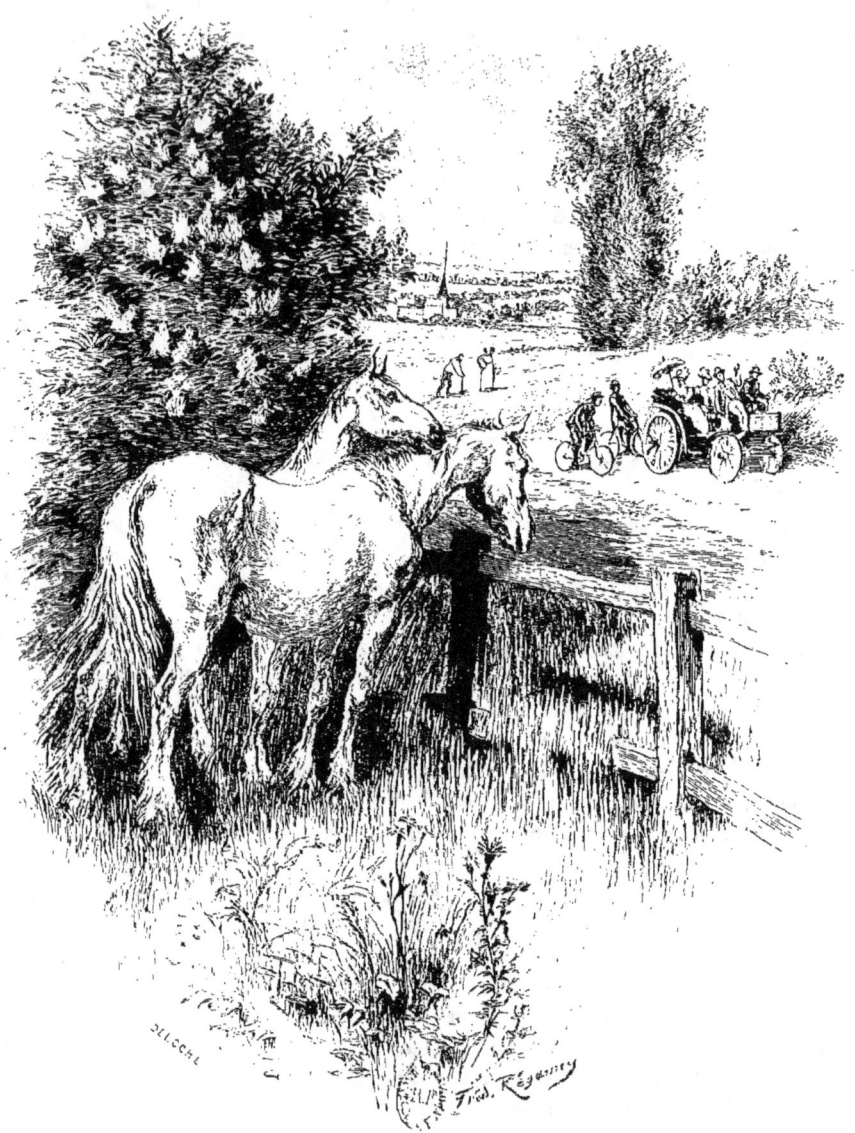

A l'automobilisme les pauvres chevaux reconnaissants.

L'importante corporation des cochers et palefreniers pourra se répandre en protestations et en lamentations. Il semble bien que peu parmi ceux qui étaient obligés d'avoir recours à leurs services soient disposés à verser des larmes sur leur presque complète disparition.

Ce sera un des bienfaits de l'automobilisme, et non des moindres, la suppression de cette tyrannie de l'écurie, souvent insolente ou goguenarde, toujours coûteuse, et coûteuse de si nombreuses façons. Que de voleries supprimées radicalement; mais aussi que de *mea culpa* pourront s'élever du fond des arrière-cours, des magasins à fourrage, des boutiques de marchands de vin, où se maquignonnaient tant de louches ententes entre serviteurs et fournisseurs !

Que deviendra cette population nombreuse et variée des gens de cheval qui vivaient grassement, gravitant autour du majestueux et piaffant carrossier, de la brillante voiture écussonnée ? On ne doit pas vouloir la mort du pécheur, et nous croyons qu'ils auront le temps d'orienter dans d'autres directions leurs talents et leur habileté. Le chemin de fer mit des années à enceindre la terre de ses rails d'acier, chassant devant lui l'antique diligence et son légendaire postillon. Il en sera de même pour les gens d'écurie, que l'automobilisme, du reste, ne devra pas complètement supprimer. Il diminuera seulement leur nombre, calmera leurs exigences, et la difficulté sera moins grande de les conserver honnêtes, aptes à soigner les chevaux d'attelage et de selle, dont on ne pourra jamais se passer complètement.

Il est un autre bénéfice de l'automobilisme, aussi précieux qu'imprévu. C'est à lui que l'on devra de voir un peu moins de cruauté, de dureté sur la terre. Il n'est pas un de nos lecteurs qui n'ait eu le cœur serré à la vue de pauvres haridelles meurtries par le collier qui faisait saigner les plaies vives de leur cou, fléchissant sous le cinglement du fouet, et rassemblant leurs dernières forces pour traîner de lourdes voitures.

Bien des efforts avaient été tentés pour adoucir leur sort. La Société protectrice des animaux s'était fondée pour les protéger, et aussi, — respectable illusion, — pour améliorer les cochers, les conducteurs, pour les rendre moins durs, moins cruels. Elle distribuait des récompenses, des encouragements aux moins mauvais ; aux pires elle dressait des procès-verbaux, faisait infliger des amendes.

Les résultats ainsi obtenus demeuraient dérisoires, tant étaient enracinées l'égoïste indifférence des uns, la stupide brutalité des autres.

Enfin, triste constatation qu'il faut bien faire, elle se heurtait impuissante à la calme férocité d'honnêtes, respectables et hautes personnalités qui, ayant découvert que leur intérêt était d'être sans pitié, spéculaient froidement, administrativement sur la souffrance et la mort des malheureux animaux à leur service.

Ceci peut paraître exagéré et n'est pourtant que la stricte vérité, ainsi qu'on le verra tout à l'heure.

Il y a du reste dans ce même genre une histoire, un conte plutôt, qui représente le conseil d'administration d'une puissante compagnie de chemins de fer examinant s'il

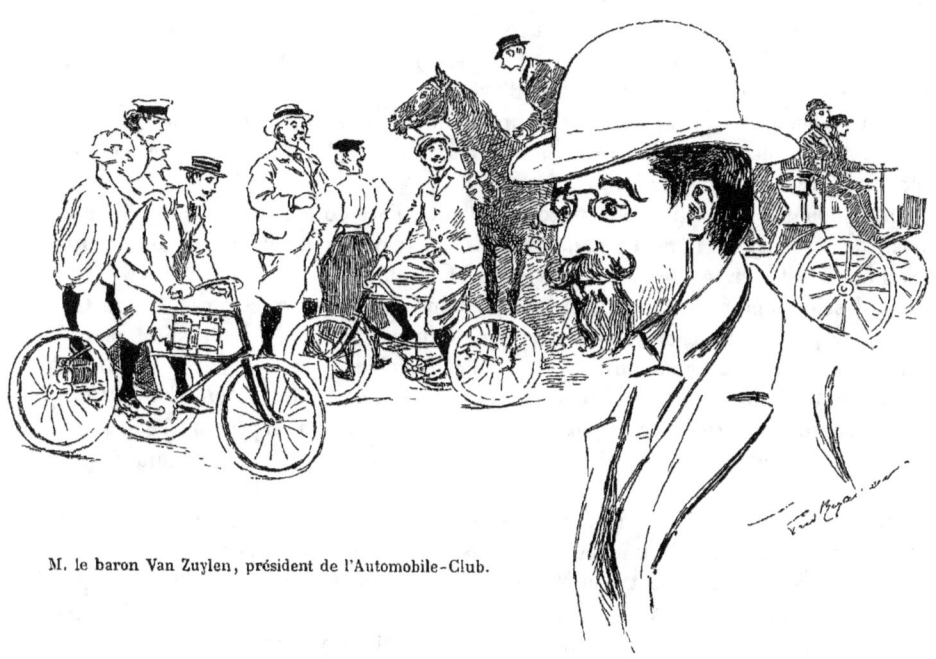

M. le baron Van Zuylen, président de l'Automobile-Club.

y aurait lieu d'adopter un frein merveilleux dont l'usage mettrait les trains à l'abri des accidents, des collisions. Mais la dépense eût été considérable, et la statistique démontrait que l'on n'avait à craindre qu'une certaine moyenne de catastrophes par an, coûtant à la compagnie *tant* en destruction de matériel et *tant* en indemnités aux victimes ou à leurs ayants droit. Le total de ces dépenses étant de beaucoup inférieur aux sommes qu'il aurait fallu engager pour payer et appliquer la nouvelle découverte, on décida qu'il était impossible d'hésiter devant le sérieux bénéfice qu'il y avait à maintenir le *statu quo*, et l'on repoussa l'invention et l'inventeur.

Ce conte a dû être imaginé par de mauvais esprits, désireux de jeter quelque défaveur sur notre belle époque de luttes et de combats sans merci. Les gens pratiques peuvent dédaigner ces vaines plaisanteries et continuer imperturbablement leur carrière.

Les autres liront peut-être avec intérêt le passage suivant d'un article de M. Guy Tomel, paru dans le *Monde illustré,* qui nous montre un homme ému par la misère des petits et dépensant son temps et sa fortune pour semer un peu de bonté dans la vie de tous les jours :

« Paris est l'enfer des chevaux.

« Cet aphorisme, auquel nul ne contredit, pour peu qu'il ait sur l'asphalte glissant

des jours de brouillard vu démarrer les trinités de percherons de nos lourds omnibus, fait rêver les cœurs sensibles d'un Éden paisible, tout en pâturages stellaires, où « la plus noble conquête de l'homme » se reposerait de ses labeurs terrestres dans l'oubli des coups de fouets et la profusion des picotins d'avoine.

« Dur problème métaphysique ! Les animaux ont-ils une âme, condition essentielle d'une vie future ? Médor, meilleur que tant d'humains et plus intelligent que certains électeurs, revivra-t-il dans l'empyrée ?

« En attendant que les théologiens se soient mis d'accord sur la question, le baron de Zuylen de Nyewelt l'a tranchée en faveur des chevaux, qu'il a dotés par anticipation d'un paradis terrestre situé avenue Victor-Hugo, à Neuilly.

« Son desideratum peut se formuler ainsi : supprimer le cheval comme bête de trait et de fatigue, pour le transformer en serviteur de luxe et compagnon de sport pour le cavalier. Dans ce but, il a donné une impulsion considérable aux recherches et aux inventions relatives à l'automobilisme, il a accepté la présidence de l'*Automobile-Club*, et si déjà tant de voitures mécaniques mues par le pétrole, la vapeur ou l'électricité, sillonnent les rues de la capitale, c'est en partie à son zèle et à ses subventions qu'on le doit.

« Il s'est déterminé à agir ainsi, à la suite d'une conversation avec le chef d'une de nos grandes compagnies de transports urbains, lequel lui démontrait, clair comme le jour, que ses actionnaires avaient intérêt à voir la cavalerie renouvelée le plus vite possible, autrement dit qu'il était plus économique de faire crever les chevaux à la peine et d'en acheter de neufs que de les ménager en les faisant durer longtemps.

« Le raisonnement est limpide, suivez-le :

« Un cheval d'une valeur de mille francs, qui nécessite cinq francs de nourriture et d'entretien par jour, peut durer cinq ans si on exige de lui 50 kilomètres par jour, et dix ans si on ne lui en fait faire que 25. Dans les deux cas, il aura produit 91 250 kilomètres de courses.

« Mais, dans la première hypothèse, il aura coûté :

Prix d'achat.	1 000 fr.
Entretien pendant cinq ans.	9 125
Total.	10 125 fr.

« Dans la seconde :

Prix d'achat.	1 000 fr.
Entretien pendant dix ans.	18 250
Total.	19 250 fr.

« Soit une différence de 9 125 francs.

« Il est bien plus simple d'acheter un second cheval de mille francs au bout de cinq ans, ce qui fait une économie nette de 8 125 francs pour la compagnie.

« Devant des calculs aussi irréfutables, mais aussi peu rassurants à l'égard des chevaux de trait, on comprend que le baron de Zuylen n'ait vu pour eux de salut que dans le triomphe de l'automobilisme. »

Ce triomphe n'est plus qu'une question de temps. L'automobilisme pour les chevaux, la bicyclette pour les hommes, vont rendre plus douces aux animaux et aux humains les conditions de leur passage sur cette terre. Les uns souffriront moins, les autres seront mieux portants et plus gais.

Quelques progrès, quelques améliorations à réaliser sont les étapes qui nous séparent encore de cette terre promise entrevue dès maintenant, et que nous atteindrons plus tôt peut-être que les difficultés de la tâche ne semblent le faire supposer aujourd'hui.

Mais dès maintenant il faudrait songer aux exigences artistiques trop oubliées des ingénieurs, des mécaniciens et des savants. Il était naturel jusqu'ici, dans cette période de gestation, que les constructeurs fussent absorbés par les préoccupations pratiques, matérielles. Aujourd'hui l'enfant est né viable, robuste; il faut trouver la parure qui lui convient exactement.

Il est certain que toutes les automobiles sont de formes plus ou moins déplaisantes. On s'est contenté de supprimer les chevaux, d'ajouter un moteur et de faire rouler les anciennes voitures, amputées de leurs attelages, sans se douter que cette impression d'indéfinissable malaise qu'elles produisent vient de ce qu'elles sont ainsi une chose incomplète, inachevée, qui n'a pas trouvé sa forme définitive, et, si nous osons dire, sa personnalité.

Il y a quelque chose d'étrange, de fantasmagorique, à regarder se mouvoir cette voiture mystérieuse, cette voiture de sorcellerie; mais cette étrangeté est celle d'un monstre infirme, invalide, d'une de ces bêtes bizarres des temps préhistoriques, ébauchées, mal venues, où tous les genres étaient confondus et embrouillés.

L'automobile est sortie de la période chaotique dépourvue surtout d'un avant convenable. Ne devrait-elle pas s'inspirer des animaux conçus pour fendre aisément l'air, les ondes, et s'effiler comme les traîneaux, les navires, en une proue élégante, agrémentée de figures ou d'ornements qui seraient faciles à trouver?

Ces détails, qui paraissent futiles, ont leur importance; ici comme partout, un peu de grâce et de beauté est indispensable en France. Leur concours prêterait à l'invention récente un charme nouveau, qui achèverait sans doute de désarmer ses derniers adversaires.

Nous avons parlé, en commençant, des ennemis de la bicyclette. Ceux de l'automobilisme doivent fatalement être moins nombreux. Il en faut excepter, dans tous les cas, les infirmes, et ceux-ci devraient saluer avec l'enthousiasme de l'âpre envie enfin satisfaite l'apparition d'un véhicule confortable qui leur permettra de brûler l'espace sans fatigue et sans effort, en luttant de vitesse avec les plus agiles vélocipédistes.

Pour eux aussi, pour eux surtout, l'avènement de l'automobilisme sera l'aurore de temps nouveaux. Dès maintenant plus de délaissés, plus d'oubliés au logis, regardant d'un œil mélancolique partir les autres, les jeunes, les ingambes qu'ils ne peuvent suivre.

Pour tous, les routes sont ouvertes; à tous, les campagnes offrent l'enivrement de l'air pur et des larges horizons, la magie des mouvants tableaux, chassant la tristesse et l'ennui, les amples brises vivifiantes qui redonnent aux anémiés des villes la santé perdue. Le vaste monde est à tous, et tous peuvent reprendre le vieux refrain :

> Voir, c'est avoir,
> Allons courir !
> Voir, c'est avoir :
> Je veux tout conquérir !

APPENDICE

Après avoir parlé des principaux cercles, nous devons donner ici une liste des journaux spéciaux consacrés à la vélocipédie et à l'automobilisme.

Nous ne saurions nous occuper de ceux, nombreux déjà, qui disparurent après une carrière plus ou moins courte. Il serait trop long aussi d'énumérer les innombrables organes publiés dans les départements. Nous devons donc nous borner à citer les journaux paraissant actuellement à Paris.

La *Bicyclette et le Vélo-Sport réunis*, tous les jeudis. Revue hebdomadaire illustrée du cyclisme, des sports athlétiques et de l'automobilisme. M. Juven, éditeur, 10, rue Saint-Joseph.

Le *Bulletin officiel de l'Union vélocipédique de France*, fondée en 1889 (bi-mensuel), rue des Bons-Enfants, au siège social de l'U. V. F.

Le *Cycle et la Revue des sports réunis*, fondé en 1891 (hebdomadaire illustré), 12, Chaussée d'Antin, V. Amilhan et F. Laîné, éditeurs.

La *France automobile*, organe illustré de l'automobilisme et des industries qui s'y rattachent, paraissant le samedi, 4, faubourg Montmartre. Paul Meyan, directeur.

Le *Génie civil*, chronique sur l'automobilisme, 6, Chaussée d'Antin.

L'*Industrie vélocipédique*, fondée en 1882, revue mensuelle illustrée, 30, rue Étienne-Marcel, F. Gibert, directeur. Organe des fabricants, mécaniciens et marchands, des amateurs cyclistes et des principales sociétés de sport.

Le *Journal des machines à coudre et vélocipèdes*, fondé en 1880 (bi-mensuel), 53, boulevard de Strasbourg. S.-O. Tournier, ingénieur, directeur.

Le *Journal des sports*, organe quotidien du cyclisme, de l'automobilisme et des sports. Organe officiel de l'*Omnium* et de la commission sportive *Omnium* U. V. F. Rédacteur en chef Louis Minart, à l'hôtel du *Figaro*, 26, rue Drouot.

La *Locomotion automobile* (bi-mensuelle), revue universelle illustrée des voitures, vélocipèdes, bateaux, aérostats et tous véhicules mécaniques. Publié sous le haut patronage du Touring-Club de France. Directeur-gérant : Raoul Vuillemot, 7, faubourg Montmartre.

La *Revue vélocipédique*, fondée en 1882 (hebdomadaire), 33, rue Jean-Jacques Rousseau. Directeur-administrateur : F. Gébert.

La *Revue mensuelle du Touring-Club de France*, fondée en 1890, 5, rue Coq-Héron. Organe du Touring-Club de France.

Les *Sports athlétiques* (fondé en 1890), 229, rue Saint-Honoré, organe officiel de l'Union des sociétés françaises des sports athlétiques (hebdomadaire). Directeur : A. de Palissaux.

La *Science française* (Émile Gautier, directeur), journal hebdomadaire illustré et technique des sciences et inventions nouvelles, 90, faubourg Montmartre.

Le *Vélo,* fondé en 1892, journal quotidien de la vélocipédie et de tous les autres sports. Directeur-gérant : Paul Rousseau, 2, rue Meyerbeer.

Le *Vélocipède illustré,* fondé en 1869 par le grand Jacques (Richard Lesclide), hebdomadaire (jeudi), 19, place du Marché-Saint-Honoré.

FIN

TABLE

I. — Les ennemis et les dangers. 9
II. — Histoire du vélo. 17
III. — Démontage, nettoyage, réglage, apprentissage 47
IV. — Règlements, jurisprudence, costume, hygiène, entraînement 77
V. — Tourisme . 115
VI. — Courses et coureurs. 139
VII. — Excentricités, utopies et inventions diverses 179
VIII. — Automobilisme 191